KB126208

영웅본색 세대에게 바친다

이종철 지음

영웅본색 세대에게 바친다

이종철 지음

스토리하우스

프롤로그 12

Part 1 기억의 저편

Part 2 혈기왕성, 열혈남아 시대

Part 3 젊음, 그리고 행진

Part 4 서른, 그 달콤하고 쌉쌀한

Part 5 마흔에 서서

영웅본색 세대 이야기-당신과 나의 이야기

요즘 온 세상이 신음소리로 가득 차 있다. 한국 경제발전을 이끌었던 베이비부머 세대가 은퇴를 시작했다는 이야기가 들려온다. 평생 열심히 일했지만 자녀들 뒷바라지에 허리가 휘고 정작 자신들의 노후대비를 제대로 못한 채 밀려나는 그들의 이야기는 무겁게 다가온다. 한편 청춘들도 온통 아프다고 한다. 등록금 부담과 취업문제로 그들의 젊음은 밝게 피어나지 못하고 있다. 언제부턴가 그들에게는 88만원 세대라는 이름이 붙었는데 들을 때마다 씁쓸하고 가슴 아프다. 뿐만이 아니다. 우리 사회가 빠르게 고령화 되어가고 있다는데 노인들의 삶은 또 어떤가. 관심에서 밀려나 고단하고 쓸쓸한 노년을 보내고 있다. 그렇다면 미래의 꿈나무인 우리의 아이들은 행복한가. 주위를 둘러보면 역시 그렇지 못한 것 같다. 그들도 신음하고 있다. 자, 그 다음은 우리 차례. 청년과 장, 노년에 끼어있는 중년들의 상황은 어떨까. 최근 마흔을 전후한 중년에 대한 각종 이야기들과 분석이 나오고 있다. 삶의 중요한 전환점이라는 것을 강조하는데 역시나 대체로 무겁고 고단한 이야기가 주를 이루고 있다. 그렇다면 도대체 행복은 어디에 있는가. 인생이란 정녕 그렇게 고통으로 가득한 고해苦海란 말인가.

돌이켜보면 언제 어디서나 세대에 대한 이야기는 늘 있어 왔다. 대개 나이를 기준으로 삼거나, 그때그때의 편의대로 가름해서 이름을 붙이고 그에 대한 이야기를 한다. 사실 이러한 분류는 무슨 과학적이고 절대적인 기준을 갖는 것도 아니고 또한 꼭 필요한 것도 아니다. 하지만 다양한 사회현상이나 사람들의 의식구조 등에 대한 조사, 혹은 분석을 할 때 유용하게 활용되는 것 같다. 요컨대 세대 분류는 편의, 혹은 흥미에 의한 가름일 때가 많다는 것이다. 사실 분류는 얼마든지 다르게 할 수도 있고, 또한 그 자체가 무의미한 사람도 있다. 호사가들의 수다라고 일축할 수도 있다. 그럼에도 끊임없이 이런 세대 분류와 이야기는 계속된다. 사람들은 자기도 모르게 자신이 어떤 세대로 분류되는 것을 의아해하는 한편, 자신이 그 안에 속한다는 것에 또 나름의 동질감을 느끼거나 안도감을 느끼는 지도 모르겠다. 재미있는 것은 세대 이야기는 주로 힘들고 어두운 이야기를 할 때 유용하게 사용된다는 점이다.

어느새 돌아보니 마흔이 다가왔다. 불혹(不惑)이 어느 날 갑자기 우리를 찾아왔다. 당혹스러웠다. 김광석의 〈서른 즈음에〉를 부르며 오지 않을 것 같았던 서른을 맞이한 게 불과 엊그제 같고, 새로운 밀레니엄이 시작된다며 온갖 호들갑을 떤 게 바로 얼마 전 같은데 벌써 십년이 훌쩍 지나버렸다. 마흔이라, 실감나지 않는 나이고 또 인정하고 싶지 않은 숫자다. 이제 더 이상 청춘이라 말할 수 없고, 빼도 박도 못하는 기성세대로 분류되기 시작한

것이다. 아, 당혹스럽고 또 억울하다. 아직 제대로 시작도 하지 않은 것 같은데 벌써 중년이 시작되고 있다는 것이 말이다. 하지만 한편으로는 차라리 마음 편하기도 했다. 인생의 대소사를 어느 정도 겪고 나니 예전의 초조함이나 불안은 많이 가셨다. 나이 드는 것은 자연스런 섭리일진대 굳이 그렇게 의식하며 살고 싶지 않고 조금 더 초연해지고 싶은 마음도 든다. 옛날 공자는 사십을 일러 불혹不惑이라 말했다. 상당한 깊이가 느껴지는 단어다. 하지만 그건 공자시대, 그것도 평생 부단히 자신을 갈고 닦은 이들이라야 겨우 가능한 경지가 아닐까. 그로부터 2천 몇백년 후, 평균수명이 비약적으로 늘어나고 과거와 다르게 다양하고 복잡한 구조 속에서 살아가는 우리들은 끊임없이 벌어지는 과도한 경쟁과 갖가지 유혹에 노출되어 있다. 과연 얼마나 많은 것을 겪어야 인생을 관조할 수 있으며 공자의 말처럼 모든 것에 평정할 수 있을까. 지금은 수명 100세를 말하는 시대다. 따라서 마흔이라는 나이가 갖는 무게는 예전과는 많이 다르다. 혹자는 지금의 마흔은 예전의 서른과 같다고도 말한다. 마흔에 이르러도 결혼을 하지 않은 미혼남녀도 많다. 요컨대 마흔은 아직 젊은 나이라고도 할 수 있다.

그런데 나이 사십쯤 되다보니 한번쯤 내가 살아온 삶을 돌아보고 싶고 누군가에게 하고 싶은 말들이 가슴 속에 많이 쌓인 것 같다는 생각이 들었다. 특히 동년배들과 나누고 싶은 이야기들이 많다. 더불어 나를 포함한 내 친구들, 동년배들에게 따뜻한 위로

의 한마디를 건네고 싶다. 무엇보다 우리의 지난날과 현재에 자신감을 갖고 더 좋은 날들을 만들어가자고 말하고 싶다.

예전 1990년대, 이십대였던 우리들을 가리켜 X세대라고 부른 적이 있다. 최근에는 중년에 접어든 우리들을 일러 우스개 소리로 F세대로 부르기도 한다. 전자는 젊고 쿨함이 느껴지는 반면 후자는 아무래도 곤혹스럽다. 뭐, 호칭은 아무래도 좋고 얼마든지 새롭게 규정할 수 있는 것 아닌가. 그렇다면 나는 여기서 "영웅본색 세대"란 표현을 사용하도록 하겠다. 물론 여기서 말하는 영웅본색 세대라는 것에 무슨 정확한 정의가 있는 건 아니다. 기본적으로 영화와 비디오 같은 영상매체에 익숙하고 그것과 함께 청년기를 통과했던 내 또래 세대, 즉 마흔을 전후한 세대를 가리킨다. 좀 더 포괄적으로 이제 중년에 접어든 사람들, 청춘은 이미 지나갔지만 마음은 여전히 〈영웅본색〉의 주인공들처럼 뜨거운 이들을 가리킨다고 보면 된다. 왜 굳이 "영웅본색"인가. 우리가 십대후반을 보냈던 당시 마침 〈영웅본색〉을 비롯한 홍콩영화가 붐을 일으켰고 나를 포함한 많은 젊은이들이 그것에 열광했기에 하나의 수사적 표현으로 붙여 본 것이다. 이 또한 완전히 새로운 표현은 아니고 이전에도 있던 표현이다. 가령 동년배이기도 한 소설가 김경욱도 1990년대 중반 스스로를 가리켜 영웅본색 세대란 표현을 쓴 적이 있다. 당시 신예작가였던 그는 영화의 이미지를 차용한 소설들로 화제를 모았고, 영상세대의 새로운 감수성과 가능성을 보여주었다. 영웅본색 세대, 비슷한 표현으로 홍

콩 느와르 세대란 표현도 있다.

　이제는 아련한 유년시절, 하고 싶은 것 많았던 10대, 뜨거운 젊음을 구가했던 청춘을 돌아보고 중년이 시작되는 현재에 대한 생각도 정리해보았다. 그리고 중간 중간 우리가 좋아했던 영화, 드라마, 음악, 책, 기타 여러 대중문화들을 매개로 삼았다. 돌아보면 좌절의 시간, 실패의 경험, 우울한 상황도 물론 많았지만, 나는 되도록 밝고 긍정적으로 그것과 마주하고자 했다. 아직 살아가야 할 날들이 더 많은 지금, 힘들어 하고 움츠리기 보다는 지난 시간들과 현재에 조금 더 애정과 자신감을 갖기를 바라는 마음에서였다. 마지막으로 내가 바라는 것은 함께 느끼는 공감이지 어떤 충고나 대안제시가 아니다. 이 글들을 통해 공감을 느끼고 더불어 조그만 힘을 얻는다면 저자로서 더 없이 기쁠 것이다.

Part 1 기억의 저편

　이제는 아득한 기억, 하지만 돌이켜보면 가장 순수하고 행복했던 시절이
우리들의 유, 소년 시절이다. 재밌는 일들은 너무나 많았고 그것들에 몰두하
다 보면 하루해는 금방 져 버렸다. 우리들은 봄을 맞아 피어나는 새싹처럼
무럭무럭 자랐고 싱그러웠으며 그 시절의 햇빛은
눈부시게 찬란했다.

유년의 기억 속으로

어제는 하늘을 나는 아름다운 꿈을 꾸었지
오랜만에 유년시절의 나를 발견했지
아낌없이 주는 나무 〈유년시절의 기행〉

그룹 아낌없이 주는 나무의 〈유년시절의 기행〉이란 노래를 들으면, 지나간 유년시절이 떠오르며 갑자기 아련해진다. 순수했던 유년시절, 당신은 무엇이 떠오르는가. 이제 40대에 접어들어 돌이켜보니 확실히 그 시절의 기억이 흐릿하다. 당연히 시간적으로 멀리 떨어질수록 기억도 그것에 비례해서 더 희미해지는 것 같다. 그리하여 유년시절, 소년시절의 기억들은 정말 까마득하게 느껴지고 애써 떠올려보려 해도 그리 많은 것들이 떠오르지 않는다. 그저 단편적인 순간순간의 풍경들이 기억날 뿐이다.

가령 이런 것들이다. 동네 어딘가에서 정신없이 놀고 있는데 엄마와 누나가 밥 먹으라고 부르던 기억, 대문 밖에서 친구가 놀러 가자고 부르던 소리, 새카맣게 탄 얼굴 위로 쏟아지던 찬란한 햇살, 우산도 없는데 머리 위로 마구 쏟아지던 여름날의 비, 온 동네 친구들과 눈사람을 만들던 기억, 조금은 딱딱했던 초등학교 교실, 무슨 이유인지 친한 친구와 싸웠던 기억 등등 그 순간순간 기억의 편린들이 떠오른다. 그리고 궁금해진다. 그때 그 친구들은 어디서 어떻게 살고 있을까. 학교 교실은 어떻게 변했을까. 나는 그때 무슨 꿈들을 꾸고 살았을까.

소년들의 만화시대

예나 지금이나 아이들은 누구나 만화영화를 좋아한다. 그것에 온통 마음을 빼앗기기 일쑤다. 우리의 그 시절에도 보고 또 봐도 재밌는 만화영화들이 많았다. 가령 〈로봇 태권 브이〉, 〈독수리 오형제〉, 〈들장미 소녀 캔디〉, 〈플란다스의 개〉, 〈엄마 찾아 삼만리〉, 〈이겨라 승리호〉, 〈요술공주 세리〉, 〈우주소년 아톰〉, 〈짱가〉, 〈톰소요의 모험〉, 〈은하철도 999〉, 〈미래소년 코난〉, 〈개구리 왕눈이〉, 〈모래요정 바람돌이〉, 〈요술공주 밍키〉 등등 추억하자니 정말 많다. 내용도 다양했고 자극적이지 않은 좋은 만화들이었다. 지금처럼 컴퓨터나 게임기가 있던 시절도 아니고 아직 극장을 다닐 나이도 아니었으니 텔레비전에서 틀어주는 다양한 만화영화들은 우리들에게 최고의 오락거리였다. 각각의 주제곡들도 재밌는 것들이 많아서 아이들 사이에서는 대유행이었다. 지금도 또렷이 기억하는 것들이 많다.

만화가 교육적으로 좋냐, 나쁘냐에 대한 얘기들은 그때도 많았다. 지금처럼 만화를 이용해 한자를 익

히고 영어를 배우고 역사나 과학을 공부하게 하거나 하는 개념이 없던 시절, 우리들은 만화영화를 통해 마음껏 상상의 날개를 펼치며 꿈과 희망을 가져볼 수 있었다.

딱지치고 구슬치고

기억의 끝자락에 있는 어린 날, 소년들의 대표적인 놀이는 아마도 딱지치기, 구슬치기 아니었을까. 다른 것들도 많았을 텐데 가장 먼저 떠오른다. 아마 초등학교 들어가기 전, 그리고 초등학교 저학년 때까지는 많이 했던 것 같다. 딱지엔 두 종류가 있었다. 달력이나 빳빳한 종이를 접어 만든 딱지가 있고, 문방구에서 파는 만화가 그려진 동그란 딱지가 있었다. 전자는 내리쳐 뒤집는 방식, 후자는 손가락으로 튕겨 멀리 날리는 방법 등으로 승부를 가렸다. 종이를 접어 만든 딱지는 흔하고 언제든 만들 수가 있어 따로 보관하지 않았지만 동그란 딱지는 꽤 애지중지 보관했던 것 같다. 요즘 아이들이 마법천자문 카드를 보물 다루듯 하는 것과 꼭 같다.

구슬치기에 대한 기억은 더욱 강하다. 그 화려하고 영롱한 색깔에 마음을 홀랑 빼앗겨 더 예쁜 구슬, 희귀

한 구슬을 찾아 헤맨 기억이 난다. 누가 더 작고 예쁜 구슬을 가지고 있느냐에 따라 어깨에 힘이 들어가곤 했다. 놀이 방식도 다양했다. 작은 홈을 파서 넣는 방법, 줄을 긋고 거기에 근접시키는 방법, 구슬을 맞추는 형식 등등 이름도 방식도 참 다양했다. 하나둘 모은 구슬은 엄청 늘어났고 우리는 그것이 큰 보물이나 되는 듯 소중히 보관했다. 지금 생각해보면 구슬치기는 꽤 운동이 되는 놀이였고 또 흙에서 뒹군다는 면에서 친환경 놀이이기도 하다.

빙고는 개 이름

앞집에 사는 개 이름 빙고라지요
B.I.N.G.O. B.I.N.G.O. B.I.N.G.O. 빙고는 개 이름 동요 〈빙고는 개 이름〉

조카들이 유치원에서 배웠다며 노래를 부르고 재롱을 부린다. 박자를 맞춰가며 귀엽게 부르는 노래는 바로 '빙고는 개 이름' 나도 어렸을 때 즐겁게 부르던 노래다. 그리고 이 노래를 들으면 자연스레 어릴 때 기르던 개가 떠오른다.

어린 아이들은 동물을 좋아한다. 순수해서다. 아이와 동물은 순수한 면이 서로 닮아있다. 우리는 왜 아이들을 데리고 동물원에 가는가. 동심은 곧 순수함이다. 나 어린 시절 〈벤지〉, 〈달려라 래시〉같은 외화가 큰 인기를 끌었다. 얼마나 재밌고 감동적이었던지 나도 그런 개를 갖고 싶었다.

많은 동물 중 우리가 가장 친근하게 느끼는 동물은 역시 개다. 그 시절 왠만한 집에서는 개를 많이 키웠다. 지금처럼 애지중지하는 반려의 개념이라기보다는 집 지키는 용도로 많이들 키웠던 것 같다. 내가 어렸을 때 우리 집에서도 여러 마리의 개를 키웠다. 누렁이, 흰둥이, 가끔은 죵, 빙고 같은 영어식 이름을 지어주기도 했다. 무슨 혈통 좋은 개가 아니고 대개는 이름 없는 잡종개였다. 그래도 충분히 영리했고 충성스러웠고 우리에겐 좋은 친구였다.

개는 아버지가 친구 분에게서 한 마리 얻어 오시곤 했다. 어느해인가도 아버지 친구 분 집 개가 새끼를 낳았다. 그 중 한 마리를 준다는 말에 그 강아지를 보러 매일매일 그 집에 갔던 기억이난다. 그렇게 애지중지 키웠지만 중간에 죽어 산에 묻어주기도했고 그게 슬퍼서 펑펑 운 기억도 있다. 초등학교 시절 언젠가는 용돈을 모아 시장에 가서 강아지 한 마리를 사온 기억도 난다.

해마다 봄이 되면 어김없이 학교 앞에서 파는 병아리를 사다가 키웠다. 그 노랗고 작은 병아리에 여지없이 마음을 뺏겼다. 하지만 십중팔구는 며칠 못가 죽었다. 그래도 딱 한번인가 끝까지 살아남아 닭으로 키워낸 경우도 있었다. 그때 얼마나 뿌듯하던지. 병아리의 죽음에 매번 가슴 아파하던 우리들이 보기 딱했는지 부모님은 십자매를 사주셨고 십자매들은 오래도록 우리들의 친구가 되어 주었다. 알을 낳아 부화되는 과정도 모두 지켜볼 수 있었다. 나중에는 계속 불어나 친구에게 분양해 주기도 했다. 그밖에 금붕어도 키웠고 작은 거북이를 키워 봤으며 잠깐이지만 산에

서 잡아온 다람쥐, 사슴벌레 등을 키웠던 기억도 난다. 어린 시절 동물들을 키우는 것은 정서적으로 좋은 일인 것 같다.

문방구는 보물섬

몇 가지 문구를 사러 동네 초등학교 문방구를 찾았다. 아이들로 북적이지 않을까 생각했는데 생각과 다르게 문방구는 한산했다. 오랜만에 문방구에 가보니 문득 옛 기억이 떠올랐다.

1980년대 초반 그 시절, 초등학생들에게 문방구는 없는 것 없는 보물섬과 같은 존재였다. 소위 불량식품이라 불리는 것부터 시작해서 온갖 먹거리가 가득했고 딱지, 구슬, 팽이, 제기부터 시작해서 조립용 탱크, 총 등등의 장난감이 가득했다. 그리고 학교생활에 필요한 필기구 및 각종 학용품과 문제집, 실험도구 등이 즐비했다. 1980년대 중반쯤 되자 그때 막 보급되기 시작했던 컵라면도 구비가 되는데 그 또한 인기폭발이었다. 지금에야 편의점, 대형마트, 백화점, 서점 등등에서 다양하고 고급스러운 물

품들을 종류에 따라 잘 정돈해 놓고 있지만 그 시절은 그냥 문방구에서 모든 것을 해결했다. 언제나 그곳에 가면 행복했다. 입과 눈과 귀가 즐거웠다. 또한 문방구 주위엔 달고나, 뽑기, 떡볶이, 핫도그, 햄버거 등등 기타 다양한 먹거리가 있었다. 그러니 참새가 방앗간을 그냥 지나칠 리 없

듯이 우리는 돈만 생기면 문방구를 향해 달려갔다.

불량식품이라 하지만 그때 그 시절 먹거리 참 다양하고 또 맛있었다. 값도 저렴했다. 먹어서 크게 탈이 나거나 한 적도 없었다. 주인 아주머니, 아저씨들도 대체로 인정이 많았다. 그리고 영미네 문방구, 철수네 문방구 같은 정감어린 이름들이 많았다. 나를 포함해서 그때 친구들 중에서 나도 나중에 커서 문방구를 차리고 싶다고 생각한 어린이들이 많았을 것이다.

하루는 짧고 할 일은 많은 나날들

요즘 주택가에선 아이들 소리를 듣기 힘들다. 사람들이 많이 모여 사는 아파트는 다를까 싶어도 그쪽도 마찬가지인 것 같다. 학교가 파하면 이런저런 학원으로 달려가야 하기 때문에 거리에 나와 노는 아이들이 없는 모양이다. 아이들은 친구들과 마음껏 뛰어놀아야 할 것 같은데 요즘엔 어림없는 소리인지 모르겠다. 생각하면 좀 쓸쓸하다.

내 초등학교 시절, 골목마다 노는 아이들이 많았다. 물론 그때라고 학교 숙제가 없었을리 없다. 또한 부모님들의 공부해라라는 잔소리도 있었다. 어쨌든 방과 후 발빠르게 숙제를 해치운 뒤 동네 친구들은 모인다. 그때 우리들은 하루하루가 즐거웠다. 몇 명만 모이면 하루 종일 즐겁게 놀 수 있었다. 재밌는 놀이들이 많았다. 구슬치기, 딱치치기, 술래잡기, 땅따먹기, 말자까기, 말뚝박

기, 무궁화 꽃이 피었습니다, 자치기, 찐뽕(혹은 짬뽕). 이런 것들은 특별한 도구가 거의 필요 없는, 자연 친화적인 놀이였다. 구슬 몇 개, 딱지 몇 장만 있어도 세상을 다 가진 것처럼 마음이 뿌듯했다.

요즘 같은 깨끗하고 시설 좋은 놀이터는 없었지만 동네마다 널찍한 공터들이 많았다. 도시라도 아직은 저쪽 한 켠에 논, 혹은 밭이 꽤 있었던 때고 차도 별로 없던 시절이니 여기저기 뛰어다니며 놀기에 좋았다. 방과 후 학교 운동장엔 언제나 각각 무리를 지어 노는 아이들이 정말 많았다.

하루해는 짧았고 놀다보면 어느새 해가 뉘엿뉘엿 넘어가고 어두컴컴해진다. 그때쯤 엄마와 누나가 그만 들어와 밥 먹으라고 멀리서 부른다. 아쉬운 마음을 뒤로하고 친구들과 헤어져 동생과 함께 집으로 들어온다. 흙투성이 얼굴을 씻고 엄마가 차려준 저녁을 먹고 나면, 이젠 2라운드에 돌입한다. 집안에서도 할 것이 많았다. 장기와 오목, 블루마블과 같은 오락들, 만화책과 동화책 읽기, 각종 장난감들 가지고 놀기, 텔레비전 보기 등등 에너지 넘치는 누나와 동생과 나는 조금도 지치지 않고 끝없이 놀고자 했다. 그러다 보면 빨리 자라는 부모님의 야단을 듣게 된다.

아, 유년의 해는 짧았고 하고 싶은 것은 너무나 많았다.

여름방학, 외가집

대만의 세계적 영화감독 허우샤오시엔의 영화 〈동동의 여름방학〉은 감독의 자전적 이야기를 담고 있다. 초등학생 시절 여름방학을 맞아 시골인 외가에 가서 보낸 여름방학, 천진난만한 유년의 기억을 아름답게 묘사한 영화다.

나 역시 그런 기억을 가지고 있다. 초등학교 시절 방학이 되면 누나와 동생이랑 외할머니댁에 가서 며칠씩 지내다 온 추억이 있다. 요즘말로 하면 자연 체험학습 쯤 될 것 같은데, 돌이켜보면 그 시절을 아련하고 즐겁게 채색해준다. 우리는 수원에 살았고 외가는 화성군에 있었다. 지금이야 차를 몰고 가면 1시간이면 닿을 거리지만, 그 시절만 해도 교통도 불편하고 버스를 두 번이나 갈아타고 가야 했다. 그러니 어린 아이의 시선으로는 꽤나 먼 시골이었을 것이다.

당시 외가집엔 할머니와 외삼촌 내외, 몇 살 위의 사촌형들이 있었다. 논과 밭이 있었고 주위엔 높진 않지만 산과 들, 시냇가가 있었다. 평범하고 전형적인 농가였다. 소와 염소, 닭 같은 가축을 키웠고 장작을 피워 난방을 했다. 그곳엔 사랑방이란 것도 있었고 넓은 마당이 있었다. 아마도 어머니는 우리들에게 자연과 농촌생활을 체험하게 해주고 싶으셨을 것이다. 우리 삼남매는 방학 때마다 그런 할머니댁을 찾았고 그곳에 가는 것을 무척 좋아했다. 할머니는 아낌없는 사랑을 베풀어주셨고 외삼촌과 외숙모, 사촌형들도 우리들을 살뜰히 챙겨주셨다.

여름엔 사촌들과 또 또래의 동네 꼬마들과 냇가에 가서 물고기도 잡고 물장구를 치고 놀던 기억이 또렷하다. 외숙모가 차려준 비빔국수의 맛도 잊을 수 없다. 산으로 들로 뛰어나니던 일, 사촌 형들이 운전하는 경운기에 타고 즐거워했던 기억도 새록새록하다. 겨울이면 논바닥에서 썰매를 타고 산토끼를 잡는다고 눈 덮인 산을 돌아다니던 기억이 난다. 장작을 떼서 방바닥이 펄펄 끓을 정도로 뜨거웠던 겨울밤도 떠오른다. 고구마며 밤을 구워먹던 맛있는 추억도 있다. 아, 그 모든 것이 이제는 너무나 아련하고 희미하다.

소풍가던 날

딸아이가 소풍을 가는 날이라 김밥을 좀 쌌다며 동생이 김밥을 가져왔다. 정성들여 쌌을 그 맛있는 김밥을 먹고 있자니 예전 우리들의 소풍에 대한 기억이 떠올랐다. 그리고 나도 모르게 빙그레 웃음이 났다.

초등학교 시절 소풍에 대한 기억, 누구나 갖고 있는 그 정겨운 기억을 떠올려 보았다. 우리 그 시절 소풍은 대개 인근의 산으로 갔다. 어디든 어떠랴, 장소가 어디라는 건 전혀 문제 되지 않았다. 소풍가기 전날의 그 설레고 들뜬 마음, 돌이켜 보니 웃음이 난다.

소풍날 아침, 어머니는 새벽에 일찍 일어나 정성스레 김밥을 싸

신다. 혹 김밥이 아니면 맛깔스러운 엄마표 도시락일 텐데, 그 도시락 반찬으로 소세지가 빠지지 않았다. 계란을 입혀 부쳐낸 그 먹음직스러운 소세지, 초등학교 시절의 소풍이나 운동회를 생각하면 항상 그 소세지가 떠오른다. 그밖에 여러 가지 과자, 사탕 등과 칠성사이다, 환타 같은 음료수도 빠뜨릴 수 없다. 그땐 콜라보다 사이다와 환타를 많이 먹었던 것 같다.

초등학교 소풍하면 맛있는 음식과 더불어 역시 보물찾기가 기억에 깊게 남아있다. 선생님들은 주로 소나무 가지 사이 어디쯤이나, 솔가지 덤불 아래, 바위나 돌 밑에 종이로 된 쪽지를 감추어 두셨다. 그걸 찾으려 얼마나 노력을 했던가. 운 좋게 그 중 하나를 찾으면 날아갈 듯 기뻤는데, 무슨 큰일을 성취한 듯한 뿌듯함도 컸다. 보물을 찾은 보상으로는 대개 공책이나 연필이 주어졌다.

무궁화꽃이 피었습니다

유년시절, 소년들끼리는 주로 딱지치기나 구슬치기, 칼싸움, 총싸움, 말뚝박기 등 활동적이고 조금 과격한 놀이들을 즐겼다. 그러나 그때는 여자애들과도 스스럼없이 어울리던 시절이었으니 동네에서 남녀가 함께 모여 노는 경우도 많았다. 그럴 땐 어떤 놀이들을 주로 했을까. 제일 먼저 떠오르는 것이 바로 '무궁화꽃이 피었습니다'와 술래잡기다. 아무 도구도 필요 없이 그냥 뛰어다

니기만 하면 되는, 돈 안드는 놀이였다. 한 아이가 전봇대에 기대 눈을 감고 "무궁화꽃이 피었습니다"를 외치고 나머지들은 살금살금 그에게 다가간다. 스릴 만점이었다.

무궁화에 이어 술래잡기가 이어지고 다시 얼음땡 같은 놀이가 시작된다. 그렇게 시간 가는 줄 모르고 여러 놀이를 하다보면 날이 어둑어둑해진다. 그러면 집집마다 엄마가 나오고 아이들은 하나씩 둘씩 집으로 돌아간다. 해가 짧은 게 야속했던 날들이었다. 내일 또 재밌게 놀기를 다짐하며 나도 집으로 돌아간다.

두껍아 두껍아

두껍아, 두껍아 헌집 줄게 새집 다오 구전동요 〈두껍아, 두껍아〉

어린 시절 모래가 쌓여있는 곳에서 즐겨하던 놀이, 손등으로 모래를 쌓아 올려 작은 모래집을 지으며 부르던 노래가 〈두껍아, 두껍아〉다. 그 시절 어린이들은 흙과 모래를 참 많이 만지며 놀았던 것 같다. 한편으로 보면 참 환경 친화적으로 자랐던 게 아닐까 싶다. 그것은 또한 정서적으로도 도움이 되는 놀이였을 것 같다. 요즘 모래를 이용한 심리 치료 같은 것도 있지 않은가. 친구들과 나란히 앉아 모래로 두꺼비 집을 짓던 그때 그 시절, 참 정겹게 추억되는 시간이다.

생각해 보니 두꺼비 집 짓는 것 외에도 땅따먹기 놀이, 말자치

기, 자치기와 같은 놀이들도 흙과 돌, 나무 막대기를 사용하는 놀이이다. 자연에서 쉽게 얻을 수 있는 도구들로 그처럼 재밌게 놀 수 있었다는 게 새삼 신기하기도 하다. 그런 놀이들을 통해 순발력, 협동심은 물론 수리력, 지구력 등을 자연스레 키울 수도 있었다. 친구들과 어울려 놀면서 동요도 참 많이 불렀던 것 같다. 근심걱정 없이 마음껏 동심을 키울 수 있던 행복한 시절이었다. 아이들은 역시 아이들 노래를 부를 때 더 신나고 재밌는 법이다. 지금도 기억나는 노래들이 많다. 좋은 노래들도 참 많았다는 생각이 든다.

눈사람, 크리스마스

강원도 대관령에 첫눈이 왔다고 화제다. 뉴스마다 그 소식을 전하는데, 첫눈을 맞이한 사람들의 표정이 밝았고 아이들과 함께 눈 구경을 왔다는 한 남자의 설레임 가득한 인터뷰가 인상적이었다. 조만간 서울 쪽에도 첫눈이 내릴 것이다.

내 유년시절엔 겨울에 눈이 참 많이 내렸던 것 같다. 그 시절을 찍은 옛날 앨범을 들춰보면 동생과 누나, 그리고 동네 친구들과 겨울 눈 위에서 찍은 사진들이 많다. 일단 눈이 내리면 기분이 좋아진다. 강아지도 덩달아 좋아서 펄쩍펄쩍 뛴다. 함박눈이 하얗게 내려 온 세상을 덮으면, 아버지는 싸리비를 들고 마당이며 계단을 쓸기 시작하신다. 누나와 동생과 나는 엄마가 사주신 방한화와 장갑, 목도리로 중무장을 하고 밖으로 뛰어나간다.

그때 쯤이면 앞집, 뒷집 친구들이 모두 나와 있다. 우리는 자연스레 편을 나누어 눈싸움을 시작한다. 눈을 뭉쳐 신나게 던지다 보면 누구라도 몇 대씩은 맞게 되어 있다. 한바탕 눈싸움이 끝나면 여기저기서 눈을 뭉쳐 굴린다. 눈뭉치는 몇 번 굴리면 순식간에 허리높이까지 커지는데 그땐 그게 얼마나 신기하고 기분 좋던지. 그렇게 동네 곳곳에 눈사람이 세워진다. 나뭇가지를 꽂아 팔도 만들고 눈도 그려 넣는다.

겨울이 되면 가장 기다려지는 것이 역시 크리스마스다. 그리고 눈이 펄펄 내리는 화이트 크리스마스면 금상첨화다. 12월이 시작되면 여기저기서 캐롤이 울려 퍼지고 문방구마다 예쁜 크리스마스 카드가 판매된다. 그런 분위기, 풍경들에 마음이 들뜬다. 유년시절, 눈오는 겨울, 그때는 하루하루가 즐겁고 행복했다.

신체검사

얼마 전 건강검진을 받았다. 해마다 받긴 하지만 올해는 만 40세 생애전환기라고 하여 국가에서 지원해주는 프로그램을 통해서 받았다. 어떤 이유에서건 병원에 가는 건 썩 내키는 일은 아니다. 더욱이 생애전환기라는 타이틀이 붙으니 새삼 나이를 생각하게 되고 기분이 복잡해졌다.

학창시절 매년 학년 초 신체검사라는 걸 했다. 키와 몸무게, 시력, 청력, 색맹 여부 등을 재는 아주 간단한 검사인데도 그게 늘

성가시고 싫었던 기억이 난다. 예나 지금이나, 또 애나 어른이나 마찬가지로 몸이나 병원과 관련된 것은 싫어하는 것 같다. 벌써부터 여자애들은 그런 신체검사에 민감해 했고 그 중 조숙한 몇몇은 특히 툴툴거렸던 기억도 난다.

또한 초등학교 6년 동안 우리들은 주사를 몇 대씩 맞아야 했는데, 일본 뇌염 예방주사와 소위 불주사라고 불린 결핵 예방주사가 그것이었다. 아이들이 가장 무서워하는 것이 바로 이 주사다. 누군가 '오늘 주사 맞는데'라며 소식을 전하면 우리는 꼼짝없이 공포에 떨어야 했다. 어떻게 하면 주사를 안 맞을 수 있을까를 요리조리 고민해 보지만 용빼는 재주가 있을 리 없다. 반별로 쭉 줄을 서서 주사 맞기를 기다리던 그 공포의 시간들. 곧 다가오는 내 차례가 왜 그리 야속하던지. 백의의 천사라는 간호사 누나들의 하얀 가운은 왜 또 그리 무섭게 보였던가. 예상대로 여기저기서 울음이 터져 나오고 안 맞겠다고 떼쓰는 아이들이 속출한다. 뇌염주사는 해마다 맞았던 것 같은데, 맞을 때마다 한 바탕 난리를 쳐야 끝났다. 불주사는 6학년 때 한번 맞게 되는데 무지하게 아프다는 루머가 퍼져 미리 겁먹고 걱정했던 기억도 난다. 다 그때그때의 고민이 있는 법, 예방주사 맞기가 고민이었다니 정겹다.

여름날의 소나기

나는 비를 좋아하는 편이다. 사계절을 막론하고 또 하루 중 언

제 내려도 상관없이 비 오는 걸 좋아한다. 그런데 그중에서도 가장 좋아하는 비를 꼽으라면 역시 더운 여름날 시원하게 쏟아지는 소나기다. 그 시원하고 상쾌한 느낌, 정말 좋다.

　벌거숭이 소년 시절, 나는 매일 동네의 아이들과 어울려 해지는 줄 모르고 몰려다녔는데, 그런 우리들의 좋은 놀이터가 동네 뒷산이었다. 높지 않아 언제든 뛰어오를 수 있는 산인데, 수원의 중앙에 위치하고 있고 수원성이 감싸고 있다. 지금은 세계문화유산으로 지정되어 잘 관리되고 있고 외국 관광객들도 많이 찾는 곳이지만, 내가 어렸을 때는 아이들에게 친숙하고 좋은 놀이터였다. 성곽에 올라 친구들과 칼싸움, 총싸움도 하고 수원 시내가 훤히 내려다보이는 산 정상에 올라 고래고래 소리도 지르고 놀았다.

　더운 여름날, 나무가 우거진 산은 더위를 식히기 좋은 법이라 더더욱 산에 많이 갔다. 그곳에서 친구들과 신나게 놀고 있을 그때, 갑자기 후두둑 소나기가 쏟아진다. 까맣게 탄 얼굴 위로 굵고 시원한 빗방울이 떨어져 부딪힌다. 그때 그 느낌이 얼마나 좋던지, 비를 피하기는 커녕 좋아서 껑충껑충 뛰어다닌다. 비는 작은 도랑을 만들며 콸콸 흘러내려가고 거기에 발을 담그고 첨벙대던 기억도 떠오른다. 비는 쉽사리 그치지 않는다. 아이들은 뿔뿔이 흩어져 각자 집으로 뛰어간다. 나와 동생은 그 소나기를 맞으며 깔깔거리며 집으로 달려간다. 여름날 시원한 소나기를 맞으며 집으로 뛰어가던 소년시절의 기억, 생각만 해도 기분이 좋아진다.

추리소설에 빠지다

어린 시절 독서에 대한 기억을 떠올리면 우선 동화, 위인전, 만화가 떠오른다. 이어서 초등학교 고학년에 접어들면서 본격적인 독서를 시작한 것 같은데, 당시 코넌 도일, 아가사 크리스트의 추리소설에 푹 빠졌던 기억이 난다. 〈명탐정 홈즈〉 시리즈는 당시 아이들을 단박에 사로잡았고 멋진 도둑 〈괴도 루팡〉도 무척 매력적이었다. 추리소설에 열광한 우리들은 나중에 커서 홈즈 같은 탐정이 되고 싶었고, 대놓고 말은 못했어도 루팡 같은 낭만적인 도둑을 꿈꾸기도 했다.

특히 명탐정 홈즈를 좋아했다. 어쩌면 그렇게 흥미진진하고 매력적으로 이야기를 풀어갈까, 해결이 불가능할 것 같은 사건을 홈즈는 치밀하고 끈질기게 추적하여 마침내 사건의 전말을 밝힌다. 이렇게 멋진 남자가 또 어디 있단 말인가. 어린 마음에도 홈즈의 그 비상한 머리와 치밀한 논리력이 부러웠던가 보다. 책읽기가 텔레비전이나 영화보기에 못지 않게 재밌고 흥미진진하다는 것을 체험하게 해준 첫 번째 경험이 바로 추리소설 읽기였던 것 같다. 대학원에서 함께 공부한 여자 동기는 성인이 될 때까지 자신의 꿈이 탐정이었다고 진지하게 이야기 한 적이 있는데, 그만큼 당시의 추리소설이 우리에게 준 영향은 무시 못하게 컸다.

얼마 전 서점에 갔다가 홈즈 시리즈가 새로 깨끗하게 완역되어 나온 걸 보고 반가운 마음에 냉큼 집어서 산 적이 있다. 조금씩 맛있게 읽었고 지금은 책꽂이에 잘 보관되어 있다. 보고 있으면 왠지 그냥 흐뭇하다.

운동회

 지난 봄 초등학교 5학년에 다니는 조카의 운동회에 다녀왔다. 청
군, 백군으로 나누어 신나게 뛰고 춤추는 아이들, 참 생기 있고 활기
찼다. 세월이 흘러 많은 것이 바뀌었어도 운동회는 역시 운동회다 싶
었다. 그렇다. 초등학교 시절을 돌이켜볼 때 소풍과 더불어 빠뜨릴
수 없는 학교 행사가 바로 운동회다.

 운동회 날 아침의 그 설레임이 기억난다. 오래전부터 연습한 운동회
의 여러 종목들, 예를 들면 마스게임, 차전놀이, 박 터뜨리기 그리고
운동회의 백미라 할 수 있는 백미터 달리기를 기다리며 두근거리던
마음을 진정시키던 기억이 또렷하다. 파란색 체육복, 하얀색 머리띠,
그리고 높고 쾌청한 가을 하늘, 힘차게 울려 퍼지는 행진곡 등등. 초
등학교의 운동회는 모든 아이들에게 잊을 수 없는 강렬한 추억일 것
이다. 그리고 운동회에서 먹는 것을 빼놓을 수 없다. 요즘은 피자와
치킨, 햄버거 등이 최고의 인기품목이지만 우리의 그 시절은 집에서
정성들여 싸온 소세지 반찬이 있는 도시락, 그리고 김밥이면 최고였
다. 또한 운동장 안팎으로 솜사탕, 뽑기 등의 먹거리와 이름도 잘 모
르는 갖가지 자잘한 오락기가 그날 하루 최고의 매상을 올렸다.

 오후가 되어 모든 종목이 다 끝나면 청군과 백군 중 승패가 발표되
는데, 그때 지는 편에 속하게 되면 그게 또 그렇게 약이 올랐던 기억
도 난다. 이어서 상품으로 공책과 연필 등이 주어지면 화려했던 운동
회는 막을 내리게 되고 우리들은 기쁨과 아쉬움이 뒤범벅되어 각자
집으로 돌아갔다.

야구

　얼마 전 끝난 프로야구 한국시리즈를 재밌게 보았다. 나는 SK를 응원했지만 아쉽게도 승리는 삼성에 돌아갔다. 야구는 보면 볼수록 인생의 축소판 같다는 생각을 했다. 가령 누군가의 표현처럼 해야 할 때 제대로 못하면, 즉 기회를 살리지 못하면 바로 공격을 당하고 뒤집힌다는 점이 그러하다. 지금껏 여러 운동을 좋아했지만 변함없이 관심이 가는 운동이 야구다.

　십대의 남학생들의 뻗치는 에너지, 그것을 풀기엔 운동이 제격이다. 초등학교 시절, 내가 가장 좋아하고 또 몰두했던 운동은 역시 야구였다. 나는 1970~1980년대 고교야구의 열기의 끝자락을 기억한다. 우리 아버지도 야구를 무척 좋아하셨다. 아직 초등학교에도 입학하지 않은 나에게 야구 글러브와 배트를 안겨주시며 직접 가르쳐주셨다. 그리고 82년 국내 최초의 프로 스포츠 프로야구가 출범했다. 온 나라가 야구 열기로 뜨거웠고 동네마다 야구를 즐기는 아이들로 넘쳐났다. 나 역시 동네 아이들과 팀을 결성해 열심히 야구를 연습했고 다른 동네 애들과 시합을 벌이며 야구하는 재미에 푹 빠졌다. 유니폼을 맞춰 입기도 했는데 우리 팀의 이름은 보라매였다. 각기 다른 체육사에서 맞추었기 때문에 이름만 보라매로 같고 색깔과 디자인은 서로 달랐다. 상관없었다. 유니폼을 입었다는 것에 만족했다.

　프로야구의 인기가 높아지자 각 구단마다 어린이 회원을 유치했다. 우리들은 각자 자신이 좋아하는 팀을 택해 회원가입을 했

는데, 사실 대개는 그 해 그 해 성적에 따라 오비 베어스에도 들었다가 삼성 라이온즈에도 들었다가 하는 식이었다. 그렇게 우리들 모두는 야구를 상당히 좋아했고 또 곧잘 하기도 했다. 당시 많은 남자아이들이 그랬듯이 나도 한때 프로야구 선수가 되고 싶다는 꿈을 꾸기도 했다. 마침 내가 다닌 초등학교에도 야구부가 창설되었고 코치는 나에게도 야구를 권했다. 하지만 나는 야구부에 들어가지 않았다. 야구는 좋아했지만 그 강압적인 분위기가 싫었다. 어린 나이지만 그걸 모를 리 없었다. 야구부에 들어간 친했던 몇몇 친구들도 대개 6학년이 되면서 그만두었다.

여담 하나, 프로야구 초창기, 한창 인기를 끌던 MBC 청룡의 간판타자 백인천이 나온 광고가 있었다. 이름 하여 게브랄티, 종합비타민제였던 것 같은데 독특한 이름 때문에 기억에 오래 남아있다. 다소 얄궂은 발음 때문에 농담의 소재로도 많이 이용되었던 것 같은데 어쨌든 잘 나가는 프로야구 선수를 기용해 많은 판매고를 올린 제품으로 안다. 국내의 대표적인 프로 스포츠로 자리를 잡은 프로야구, 당시에도 정말 많은 인기가 있었다. 특히나 초등학생들에게 야구선수들은 닮고 싶은 우상이기도 했는데, 불사조 박철순, 홈런왕 이만수, 타격왕 장효조, 그밖에도 최동원, 김시진 등등 많은 스타선수들이 있었다.

만화가게 전성시대-〈공포의 외인구단〉

초등학교 시절 탐독했던 〈소년중앙〉, 〈보물섬〉, 〈어깨동무〉 등의 아동 만화 시대를 거쳐 중학생이 되자, 본격적으로 만화가게를 들락거렸다. 길쭉한 의자에 앉아 시간 가는 줄 모르게 만화에 빠져들었다.

1980년대를 휩쓴 만화는 역시 이현세의 만화였다. 〈공포의 외인구단〉, 〈사자여, 새벽을 노래하라〉, 〈국경의 갈까마귀〉, 〈지옥의 링〉 등등 이현세 만화를 탐독했다. 고독하면서도 독한 남자 까치의 활약상에 푹 빠졌던 시기였다. 물론 그곳엔 이현세 외에도 허영만의 〈각시탈〉도 있었고 고행석의 만화 〈불청객〉, 그밖에 박봉성의 만화도 있었다. 대개 어둡고 우울한 분위기의 캐릭터였는데, 그때는 그게 참으로 멋져 보였다.

만화가게에서 물론 만화만 본 것이 아니었다. 그곳엔 언제나 떡볶이, 오뎅, 쥐포부터 짱구, 새우깡 등등 다양한 간식거리가 구비되어 있었다. 그때 그 만화가게에서 먹었던 그 맛을 잊을 수 없다. 맛있는 간식을 먹으며 만화의 세계로 빨려 들어가던 그 시절, 참 재밌었고 시간도 잘 갔다. 가지고 있던 돈이 다 떨어지고 해도 뉘엿뉘엿해지면 그제서야 발길을 돌려 집으로 향하던 길. 함께 간 친구와 누가 더 빨리 뛰나 달리기 시합을 벌이곤 하던 길. 지금 생각해보면 참 정겹고 애틋한 풍경이었다.

이발소

동네 미장원에 가서 머리를 잘랐다. 단골이라 굳이 어떻게 잘라 달라 이야기 하지 않아도 알아서 잘라주신다. 머리를 자르고 나면 개운하기도 하지만 왠지 조금은 더 어려보인다는 착각도 든다. 그러나 안타까운 건 벌써 여기저기 흰머리가 올라온다는 점이다.

처음으로 혼자서 이발소에 간 적이 언제쯤인가를 생각해보니 가물가물하다. 초등학생 때는 주로 어머니가 집에서 잘라주시기도 했던 것 같고 아버지 따라 이발소에 갔던 기억도 어렴풋하게 난다. 그런 것 말고 혼자서 내 발로 이발소를 찾아간 것은 아무래도 중학생이 된 후 부터였다. 중학생이 됐으니 왠지 혼자서 이발소에 가야 할 것 같았다. 이발료 얼마를 주머니에 넣고 조금은 긴장된 채 이발소 의자에 앉아 이발사에 머리를 맡긴 중학교 1학년 소년, 그때의 내가 기억 속에서 떠오른다.

어떻게 깎을 거냐고 묻는 이발사 아저씨 말에 나름의 생각대로 이렇게 저렇게 깎아 달라고 주문한다. 어린 나이지만 자신이 추구하는 스타일이 있는 법이다. 맘에 안 들면 다시 다듬어 달라고 당당하게 요구한다. 자, 머리 깎기가 끝나면 머리 감기와 드라이가 이어지는데 그것은 대개 함께 근무하는 여자가 맡아서 했다. 모든 과정이 끝나고 돈을 지불하고 이발소 문을 나서면 기분이 상쾌했고 또 뭔가 중요한 일을 잘 마친 것 같아서 뿌듯하기도 했다. 내가 조금은 어른이 된 듯한 기분도 들었다.

겨울, 육교 밑 스케이트장

요즘 대표적인 겨울스포츠는 스키나 스노보드일 것이다. 아닌 게 아니라 하얀 설원을 미끄러져 내려가는 스키는 마음까지 시원해지는 꽤 매력적인 스포츠다. 나 역시 올 겨울에 강원도에 몇 번 갈 것 같다. 그런데 나에게 겨울 스포츠하면, 스키보다 스케이트가 먼저 떠오른다. 어린 시절의 기억이 강하게 각인되어 그런 듯하다. 자, 기억을 거슬러 올라가 초등학교 시절의 겨울로 가면, 신나게 즐기던 스케이트가 떠오른다.

지금은 크고 멋진 도로로 탈바꿈되었지만, 1980년대 수원역 근처에는 성행하던 큰 스케이트장이 있었다. 육교 밑에 위치해서 육교 스케이트장으로 불렸는데, 겨울이면 그곳은 입추의 여지 없이 사람들로 붐볐다. 이렇다 할 시설을 갖춘 것도 아니고 그저 넓은 논에 물을 대고 얼음을 만들어 스케이트장으로 삼았다. 그리고 옆에 크게 비닐하우스를 만들어 그곳에서 돈도 받고 음식도 팔았다. 스케이트를 타다 언 몸을 잠시 녹일 수 있게 간이 의자도 준비해 두었다.

초등학교 저학년 때는 아버지가 동행하셨다. 아버지는 여름에는 수영장을 데려가셨고 겨울에는 스케이트장에 데려가셨다. 스케이트 신는 법, 몇 가지 기본동작들을 가르쳐 주셨다. 동생과 나는 계속 넘어져 가면서 스케이트 타는 법을 익혔고 뒷굼치가 까지도록 신나게, 열심히 스케이트를 탔다. 아버지도 스케이트를 즐기셨고 상당히 잘 타셨다. 그렇게 한참을 타다가 춥고 출출해

지면 우리 삼부자는 비닐하우스에 들어가 뜨끈한 오뎅을 사먹었는데, 어찌나 맛있는지 그때 그 맛을 결코 잊을 수가 없다. 동생과 내가 어느 정도 스케이트를 탈수 있게 되자 아버지는 시내 체육사에 가서 동생과 나에게 스케이트를 사주셨다. 그 까만 가죽신과 그 밑에 달린 번쩍거리는 스케이트 날을 보고 뛸 듯이 기뻐하던 기억이 난다. 아, 나만의 스케이트라니.

초등학교 고학년이 되면서부터는 동생과 동네 친구들과 어울려 스케이트장에 다녔다. 이상하게도 중학생이 된 이후로는 스케이트장에 간 기억이 거의 없다. 얼마 후 그 스케이트장도 없어져 버린 것 같고 스케이트의 인기도 시들해져 버렸다. 요즘 스케이트를 타려면 아마 아이스링크로 가야 할 것 같은데, 올 겨울 예전 기억을 떠올리며 한번 스케이트장에 가보고 싶다.

겔러그, 1943, 소림사 가는 길, 그린베레

조카들이 너무 컴퓨터 게임에 몰두한다고 누나도 동생도 고민이 크다. 비단 그들만의 문제가 아니라 아이들을 둔 모든 부모들의 공통된 고민일 것이다. 그런데 돌아보면 우리들도 어린 시절 각종 오락게임에 마음을 뺏기지 않았던가.

초등학교와 중학교 시절, 잠깐 몰두했던 오락실의 추억을 잠깐 이야기해보도록 하자. 지금의 화려한 컴퓨터 게임과는 비교가 안 되지만. 당시의 전자오락 역시 어린이들을 현혹하는 새로운 놀이

였다. 겔러그, 블록 깨기와 같은 단순한 오락도 그 당시 우리들에겐 새로운 신세계였던 것이다.

　나는 오락을 잘하는 편은 아니었다. 주위엔 오락이라면 자다가도 일어나는 친구들이 많았다. 어쨌든 나도 친구들과 함께 어울려 다니며 오락실을 들락거렸다. 동네마다 고만고만한 오락실이 들어섰고, 큰 길 사거리 정도엔 꽤 큰 규모의 오락실이 좀 더 다양한 게임을 구비한 채 우리를 유혹했다. 그때도 지금과 마찬가지로 부모님들은 아이들이 오락실 가는 것을 걱정하고 못 가게 했다. 중학교 1학년 때던가 하교 길에 오락실에 들른 나는 게임에 정신이 팔려 누군가가 옆자리에 올려둔 내 가방을 훔쳐가는 것도 몰랐다. 뒤늦게 가방이 없어졌다는 것을 알았지만 이미 때는 늦었다. 아무리 찾아도 찾을 수 없었고 어쩔 수 없이 가방 없이 터덜터덜 집으로 돌아갔다. 다행히 며칠 뒤 내 미즈노 가방을 찾았다. 아마 어딘가 버려져 있던 가방을 누군가 발견하여 집으로 전화를 한 것 같다. 가방 안에는 지갑이 있었지만 그래봐야 돈 몇천원과 버스 회수권 몇 장 이었을 것이다. 엄마한테 야단을 맞

았는지도 가물가물하다. 그 사건 뒤로도 정신 안 차리고 오락실을 들락거렸는데, 그때 내가 즐겨했던 몇몇 전자오락

의 이름이 기억난다. 소림사 가는 길, 그린베레, 1943와 같은 것들이었는데, 뭐 역시나 싸우고 부수고 깨뜨리는 것들이었다.

여학생에게 가방을 던지다

1980년대 중반, 내가 중학교를 다니던 무렵, 아침 등교시간의 버스는 넘쳐나는 학생들로 정말 정신없었다. 해서 아침 등교 시간에는 정기노선 외에 학생 수송버스라고 해서 버스를 늘려 운행하기도 했다. 아직 그리 자가용이 보편화되지 않았던 시절이고 또 학생들 수는 많았던 때였다. 내가 타고 다닌 버스는 3개의 중학교와 1개의 고등학교를 지나는 노선이었기 때문에 특히나 학생수가 많았다. 그리고 그때 그 시절은 안내양이 있던 거의 마지막 시기였던 것 같다. 그런데 학생 수송버스엔 여자가 아닌 힘 좋은 남자 안내원이 주로 타고 있었다. 학생들을 꾸역꾸역 태워야 했으니 그럴 만도 했다.

버스가 정류장에 선다. 이미 앞에서 학생들을 가득 태웠기 때문에 버스 타기는 만만치 않았다. 그럴 때면 뒷자리에 앉아있는 여학생에게 창문을 통해 우선 가방을 맡긴다. 그리고 홀가분하게 버스에 올라타는 식이다. 모르는 여학생에게 가방을 맡기는 게 가능하냐고? 물론이다. 내 기억으로 한 번도 거절하거나 그걸 이상하게 생각하는 상대는 없었던 것 같다. 서로가 조금씩 돕던 시절, 그런 시절이었다. 물론 내릴 때는 가방 들어줘서 고맙다는 인

사를 잊지 않았다. 그걸 핑계로 예쁜 여학생과 사귈 수도 있었을 거 같은데, 이상하게도 그런 기억은 없다. 그냥 가방을 던진 기억만 난다.

〈TV 가이드〉, 〈스크린〉

지금처럼 대중문화에 대한 다양한 잡지가 없던 1980년대 중반, 그래도 곧잘 사 모았던 잡지를 생각하자니 개인적으로 〈TV 가이드〉와 〈스크린〉 정도가 생각난다. 전자는 말 그대로 텔레비전의 인기 드라마 및 다양한 프로그램과 인기 있는 배우들에 대한 이런저런 소개와 인터뷰 등을 실었고, 후자는 알다시피 세계적인 영화전문잡지였다.

그러니까 국내 배우에 대한 소식은 주로 〈TV 가이드〉를 통해서 알았고 해외 배우 및 영화에 대한 이런저런 이야기는 〈스크린〉을 통해 습득했다. 예를 들어 최재성, 박중훈, 김혜수, 최수지, 채시라 등과 같은 당대의 청춘스타들, 그리고 소피마르소, 피비 케이츠, 브룩쉴즈 같은 해외 미녀 스타들의 사진과 그에 대한 기사들을 재밌게, 그리고 열심히 탐독했던 기억이 난다. 영화를 좋아한 나는 〈스크린〉을 무척 좋아했다. 용돈을 아껴 열심히 사 모으기도 했는데 좀 비쌌던 기억이 난다.

물론 그밖에도 〈썬데이 서울〉이나 〈여성중앙〉 같은 잡지도 읽었고, 〈리더스다이제스트〉나 〈샘이 깊은 물〉, 〈샘터〉 등과 같은 건전

한 잡지도 눈에 보이면 열심히 읽었다. 점차 관심의 폭
넓어졌고 점점 궁금한 것들이 많아지던 10대 시절이었다

극장에 가다

내가 극장에 가서 본 첫 영화는 아마도 〈킹콩〉이었
것 같다. 누구와 갔는지도 희미한데 아마 근처에 살
사촌형이었을 것 같다. 아마 대여섯 살 때가 아니었나
싶은데 영화에 대한 기억은 전혀 없다. 하지만 희미하
극장 언저리가 생각난다. 그것이 극장에 대한 나의 가
원초적 기억이다.

두 번째의 영화라면 어느 정도 기억이 있다. 군대
가 나온 또 다른 사촌형(킹콩 사촌형이 아닌)과 보러
007 영화다. 역시 내용에 대한 별다른 기억은 없지
시기적으로 볼 때 〈007 문레이커〉 아니면 〈007 포 =
어 아이즈 온리〉가 아닐까 싶다. 내용은 기억 안 나
쭉 뻗은 본드걸의 관능적인 실루엣이 기억 속에 어른거
린다.

자, 그리고 그 이후 비교적 또렷이 기억하는 영화는
그 유명한 〈ET〉다. 당시는 정말 전 세계적으로 ET의
열풍이었는데, 하늘을 향해 자전거를 타고 나는 장면
ET와 손가락을 마주 대며 교감하는 장면은 당시의 우

리들에게 엄청난 꿈과 희망을 심어준 것 같다.

중학생이 되면서부터는 정말 영화 보러 많이 다녔다. 내 고향 수원에는 중앙극장, 수원극장, 아카데미 극장이 오래전부터 자리를 잡고 있었고 이어 대한극장, 시네마타운, 단오극장 등이 차례로 문을 열었다. 〈록키〉, 〈람보〉, 〈탑건〉 같은 할리우드 액션 영화부터 〈영웅본색〉, 〈천녀유혼〉 등의 홍콩영화, 〈이장호의 외인구단〉, 〈아스팔트 위의 동키호태〉 등의 한국영화 등 1980년대의 많은 화제작들을 그 극장에서 보았다. 많은 추억이 서린 극장들인데 아쉽게도 이제는 모두 없어졌다.

소년은 때때로 운다

한국사회에서 남자들은 잘 울지 않는다. 아니 울지 않으려고 노력한다. 자신의 우는 모습을 보여주기 싫어하는데, 그러면 왠지 치명적 약점을 들키는 것 같고 어쨌든 어색하고 약해보이는 기분이 든다. 남자는 울면 안 된다고 어렸을 때부터 은연 중에 듣고 자란다.

하지만 유소년 시절엔 남자아이들도 잘 운다. 아파도 울고, 슬퍼도 울고, 자신의 뜻대로 잘 되지 않을 때도 운다. 요컨대 자신의 감정에 솔직하게 반응한다. 아마 남자의 일생 중 가장 감정에 솔직한 시기가 아닐까 싶다.

돌이켜 보면, 아마도 초등학교를 다니던 시절까지는 눈물을 좀

흘리지 않았나 싶다. 예를 들어 기르던 개나 병아리가 죽었을 때 엉엉 울었다. 친한 친구가 이사를 가거나 전학을 갔을 때 뒤돌아 눈물을 훔쳤고 선생님께 꾸중을 들었을 때도 서러워 울었다. 엄마가 동생만 감싸고 나를 혼낼 때도 뭔가 억울한 마음에 울었던 것 같고, 뭔가 잘못한 부분에 대해 아버지가 매를 들었을 때도 무서워 눈물을 터뜨렸던 것 같다. 〈소년은 울지 않는다〉라는 제목의 소설, 영화가 있는데 실제로 소년은 많이 운다. 또 많이 울어야 한다. 그때 아니면 언제 또 그렇게 마음 놓고 울 수 있겠나.

Part 2 혈기왕성, 열혈남아 시대

바야흐로 혈기 넘치고 온갖 호기심이 발동하는 얄개시절이다. 신체의 변화와 더불어 정신도 쑥쑥 자랐고 세상 여러 가지에 대한 관심이 치솟고 그에 대한 욕구도 왕성해진다. 친구들과의 우정이 점점 중요해지고 이성에도 눈떠가는 시기였으며 이런저런 불만이 생기는 질풍노도의 시기이기도 했다. 음악과 영화에 열광하고 이성에 대한 그리움에 생가슴을 앓던 시기였다.

록키, 람보, 코만도—강한 남자를 동경하다

8. 1990년대의 액션 스타들을 총 출동시켜 만든 영화가 있다. 바로 〈익스펜더블〉인데, 뜻밖에 많은 호응을 얻어 2편까지 제작되었다. 이젠 나이들이 많아 액션이 버거워보이지만 그들을 한 영화에서 볼수 있는 것만으로도 정겨운 기분이 든다. 노장은 아직 살아있다. 그들이 누군가, 한때 전세계를 들썩이게 한 강한 남자들이었다.

1980년대 중반, 근육질을 가진 하드바디의 영웅들이 미국을 구하고 세계를 구하는 할리우드의 액션물들이 세계적으로 흥행을 이어갔는데, 사춘기에 접어든 우리들은 그런 영화에 자연스레 열광했다. 강한 남자에 대한 무조건적인 동경이 시작된 것이었다. 〈록키〉를 보며 권투연습을 하고 〈람보〉를 보며 덤벨을 들면서 몸을 다졌다. 그런 작품들이 냉전시대 미국의 파워를 과시하는 영화라는 것을 당시에 알 턱이 없었고, 영화에 대한 이런저런 분석을 할 수 있는 나이도 아니었다. 그저 영화 속 주인공처럼 강하고 멋진 남자가 되고 싶었다.

〈록키3〉을 보기 위해 역 주위 동시상영관에 갔던 기억이 난다. 중학교 1학년 시절이었다. 영화를 보고 집에 늦게 들어가 혼난 기억이 난다. 〈록키4〉는 중2때 친구네 집에서 비디오로 보았다. 〈람보2〉는 극장에서 보았는데 감탄을 거듭하며 앉은 자리에서 두세 번 본 것 같다. 그때는 극장에 계속 남아있으면 몇 번이고 볼 수 있는 시절이었다. 〈록키〉와 〈람보〉의 주인공 실베스타 스탈론은 전 세계 어린이들의 우상이었다.

 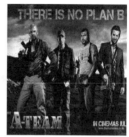

그리고 같은 시절 그와 쌍벽을 이루는 강한 남자로 자리매김한 배우가 바로 아놀드 슈월츠네거 였다. 실제 보디빌더 챔피언이었던 그의 우람한 근육은 남학생들 사이에서 늘 화제였다. 특수부대 출신으로 악을 무찌르는 내용의 〈코만도〉도 정말 대단했다. 어쨌든 확실한 선악구조 속에서 일당백의 실력으로 악당을 소탕하고 극한의 고통을 참아내고 사랑하는 여인에게는 극도로 순정을 보여준 그 강한 영웅들의 모습에 우리는 열광했던 것이다.

농구가 좋다

겨울이 되어 야구, 축구 시즌이 끝나면 농구, 배구가 시작된다. 실내 체육관마다 농구와 배구를 관람하는 사람들이 넘쳐난다. 요즘은 그리 관심을 두지 않지만 한때는 나도 농구를 무척이나 좋아하고 즐겼다.

야구에 이어 중학생이 되면서부터는 농구에 빠졌다. 중, 고

등학교 내내 농구하기를 즐겼다. 시간만 나면 친구들과 공을 튀기며 시합을 벌였다. 답답했던 학창시절, 넓은 코트에서 농구공을 튀기면 그렇게 상쾌하고 신날 수 없었다. 고등학교 때는 학교에서 농구 좀 한다는 친구들과 함께 농구팀을 결성했다. 주말이면 다른 학교 팀과 내기를 걸고 시합을 했다. 학교의 명예를 걸고 죽기 살기로 했는데, 인근 대학의 실내체육관을 빌려서 쓰기도 했고 종종 여학생들이 응원을 오기도 했다. 농구와 함께 한 시간들, 중고등학교 시절의 몇 안되는 즐거운 추억이다.

그랬다. 농구공 하나만 있으면 만사 오케이였다. 시험을 망쳤어도, 선생님께 몇 대 맞았어도, 옆 자리 친구와 툭탁거려 기분이 상했대도, 좋아하던 여학생의 반응이 싸늘해서 우울해도 마음에 맞는 친구 몇 명과 어울려 농구공을 튀기고 골대를 향해 공을 던지는 그 순간만은 모든 걸 잊고 즐거울 수 있었다.

사춘思春, 불을 당긴 여인들

마흔을 맞이하며 각자 마음들이 복잡한 모양이다. 제2의 사춘기가 온다는 둥 엉뚱한 이야기를 하며 싱숭생숭한 속내를 비친다. 사춘기라, 이제는 까마득한 기억이다. 사춘의 핵심은 역시 이성에 대한 관심일 것이다.

개인마다 차이가 있겠지만 사춘기가 시작되어 짝사랑에 열이

오른 시기는 아마 중학교 시절이 아닐까 한다. 초등학교 때 짝궁을 좋아하고 텔레비전에 나오는 여배우를 동경하고 혹은 동네 누나, 옆집 누나들을 좋아했다 해도 가장 강렬히 누군가를 좋아한 첫 기억은 아마도 중학교 시절 학교 여선생님일 가능성이 크다.

내가 다닌 중학교는 꽤 큰 규모의 학교였다. 반이 13개인가 14개쯤 되었고 각 반마다 60명이 훨씬 넘는 학생들이 있었다. 그렇다 보니 학교에 선생님들도 많았는데, 여선생님도 많았다. 영어선생님, 과학선생님, 국어선생님, 사회선생님 등 많은 여선생님들은 우리 눈에는 퍽이나 아름답게 보였다. 게다가 만약 결혼을 하지 않은 미혼의 선생님이라면 그 인기가 가히 대단했다. 나는 영어선생님과 과학선생님을 좋아했다. 그렇다 보니 당연히 영어와 과학시간을 기다렸고 선생님의 관심을 끌기 위해 부단히 애썼다.

특히 영어선생님에 대한 기억이 강렬한데, 상당히 미인이었고 또 정이 많은 분이었다. 게다가 미혼이라고 하니 선생님을 사랑한 남학생들이 얼마나 많았겠는가. 어떻게든 선생님의 눈에 들고 칭찬을 듣고 싶어 했다. 일부러 장난을 쳐서 관심을 끌어보려고도 했고 별별 질문을 해서 선생님의 기억에 강한 인상을 심으려 노력했다. 결국 가장 효과가 있는 것은 열심히 공부해서 선생님의 눈에 드는 것이란 걸 깨달았다. 영어에 별로 관심이 없었지만 그 시절 그러니까 중학교 3학년 때는 나름 열심히 공부했다. 그 덕인지 선생님도 꽤 관심을 주셨던 것 같다. 그렇게 영어선생님을 짝사랑 하던 시절, 그러

나 2학기가 막 시작되며 충격적인 소식을 들었다. 영어선생님이 출산휴가를 냈다는 것이었다. 아니, 미혼이 아니었단 말인가. 출산이 웬 말인가. 충격과 함께 알 수 없는 배신감도 들었다. 이젠 끝이다. 짝사랑은 더 이상 없다. 새로 오신 선생님이 영어수업을 이어갔지만 나는 더 이상 영어공부를 열심히 하지 않았다.

텔레비전 외화 전성시대

볼 것과 할 것이 너무나 많은 지금은 그렇지 않지만, 1980년대 텔레비전에서 틀어주던 외화 시리즈는 상당한 인기를 구가했다. 극장에서 보는 영화들과는 또 다른 매력이 있었고, 매주 이어지는 새로운 에피소드는 정말 흥미진진해서 우리들의 마음을 사로잡았다. 언뜻 기억나는 것을 예로 들어보면 〈원더우먼〉, 〈6백만불의 사나이〉, 〈소머즈〉, 〈헐크〉, 〈경찰기동대〉, 〈스타스키와 허치〉, 〈에어울프〉, 〈맥가이버〉, 〈전격 제트작전〉, 〈에이특공대〉, 〈브이〉 등등인데, 그것들은 방영되는 즉시 화제를 모으며 사람들을 안방극장으로 불러 모았다. 각 외화는 자신들만의 색깔을 가지고 있었는데, 공통적으로 첨단의 장비와 기술로 사람들의 눈을 사로잡았다. 호기심 많은 십대들에겐 그것이 더 없는 화제 거리였고 나도 그들처럼 되고 싶다는 꿈과 희망을 키워주었다. 〈에어울프〉의 헬리콥터, 〈전격 제트작전〉의 그 자동차를 정말 갖고 싶었다.

열거한 외화들은 평일 밤, 혹은 주말 낮 시간대에 주로 방영되었다. 그것을 보기 위해 숙제를 얼른 해놓고 텔레비전 앞에 앉았고, 학교가 끝나자 마자 다른 데로 새지 않고 곧바로 귀가했다. 한 회 한 회 손에 땀을 쥐게 하는 스토리가 이어졌고 우리는 침을 꼴깍거리며 주인공들과 악당들과의 한판 대결을 지켜보았다.

수영장 초대권

우연히 연극 초대권이 생겼다. 대학로까지 가야하는 번거로움이 있지만 가고 안 가고를 떠나 기분이 좋았다. 가끔 그렇게 뜻하지 않게 생기는 초대권은 사람의 마음을 기쁘게 해주는 것 같다.

돌이켜 추억해보면 중학교 시절이 참 재밌지 않았나 싶다. 아직은 입시에 대한 부담이 그리 크지 않던 시절이고 막 사춘기에 접어들어 신체적, 정신적 성장도 많이 이루어지던 시기였던 터라 먹고 싶은 것, 하고 싶은 일도 가장 많았던 시절 아닐까. 왕성한 호기심으로 친구들과 우르르 몰려다니던 시절이 바로 그때다. 가족들보다 친구들과 어울리는 게 더 좋아지는 시기였고 슬슬 부모님 말을 거스르고 말썽을 부렸다.

중학교 2학년 여름 어느 날 아버지는 나에게 수영장 초대권을 한 뭉치 주시면서 동생과 친구들과 함께 수영장에 가서 재밌게 놀다오라고 하셨다. 그 정도 컸으니 이제 당신이 직접

데리고 가지 않아도 되겠다 싶었던가 보다. 그래서 그해 여름 방학은 특히나 즐거웠던 기억이 난다. 수영장엔 정말 원 없이 갔다. 5미터 다이빙 풀까지 갖춰진 당시로서는 규모가 굉장히 큰 수영장이었다. 겁 없이 다이빙대에 올라 뛰어들며 즐거워 소리를 지르던 기억이 생생하다.

지금 와 생각하면 늘 엄격하고 또 때로는 지나치게 고지식 하게 보인 아버지였지만, 아버지는 나름대로 자식들에게 신 경을 쓰기 위해 노력하셨던 것 같다. 그래서 어렸을 때 자전 거와 야구를 손수 가르쳐주셨고, 여름이면 수영장에 겨울이 면 스케이트장에 잊지 않고 데려가주셨다. 별것 아닌 것 같지 만 쉽지 않았을 것이다. 감사한 일이다. 나도 그런 아버지가 되고 싶다.

롤러 스케이트에 대한 추억

중학생 시절인 1980년대 중반, 한창 십대들에게 인기 있던 놀이문화 중 하나가 롤러 스케이트였다. 가끔 그 시절을 회고 하는 영화나 드라마에서 꼭 빠지지 않고 등장하던데, 그만큼 당시 청소년들에게 롤러 스케이트는 하나의 즐거운 오락이요 유행이었다. 다만 부모님들과 선생님들은 늘 그랬듯 그곳에 가는 것을 걱정하고 말렸다. 그러나, 말리면 더 가고 싶은 게 그 시절 우리들 아니었던가.

롤러 스케이트도 엄연한 운동이다. 모든 운동이 그렇듯 나름

의 장점이 있다. 하지만 당시 우리들이 그곳에 자주 갔던 이유는 단순한 운동을 위해서가 물론 아니다. 신나는 음악, 다양한 친구들과 어울리는 재미, 그러면서 스트레스도 풀고 이성과도 자연스레 접촉할 수 있다는 것 때문이 아니었을까. 그래서 그곳에 가기 위해 옷도 좀 나름 신경 쓰게 되고 머리에 무스라도 좀 바르게 되면서 패션 감각을 키웠던 것이다. 화려한 기술로 이성의 관심을 끌기 위해 열심히 연습도 하고 필살기를 준비했다. 여드름 범벅이던 중학생, 고등학생이 알록달록한 티셔츠와 남방, 뱅뱅이나 죠다쉬 청바지를 입고 쌩쌩 롤러 스케이트를 타며 신나게 놀던 시절, 아, 돌아보니 아득한 옛날이다.

1980년대의 청춘드라마

1980년대를 대표하는 청소년 드라마를 꼽으라면, 아마도 많은 이들이 〈고교생 일기〉와 〈사랑이 꽃피는 나무〉를 얘기할 것이다. 전자는 꿈 많고 고민 많은 고교생들의 우정과 사랑, 학교생활을 담은 드라마로 많은 스타들을 배출했다. 강수연, 손창민, 이청, 최재성 등 당대의 청춘스타들이 고교생 일기로 인기를 얻었다. 당시 나는 초등학생이었는데 드라마를 보며 형, 누나들의 고교시절을 동경했었다. 대학생도 아닌 고등학생을 동경하다니 지금 생각하니 좀 우스운데, 고등학교에 가면 학교엔 저렇게 예쁜 여학생들이 많을 거라고 생각했었나.

〈사랑이 꽃피는 나무〉는 대학생들의 이야기였다. 그것도 의대

에 다니는 선남선녀들의 이야기, 1980년대의 대학가라면 한창 어지럽고 심각한 분위기였을 텐데 브라운관에 비쳐진 그들의 모습은 시대와 동 떨어진 듯 참 낭만적이었다. 중학교 시절에 자주 보았던 것 같은데 어쨌든 드라마 참 인기 많았다. 말 그대로 스타의 산실이었다. 그 중 가장 스포트라이트를 받은 이들은 역시 최재성과 최수지였다. 빨리 대학가서 최수지, 이미연 같이 예쁜 여자와 뜨거운 사랑을 나눠보고 싶었다.

당대의 청춘스타-최재성과 최수지

1980년대 한국의 청춘스타를 꼽으라면 누가 있을까. 강수연, 조용원, 손창민, 박중훈, 민규, 황준욱, 이청 등과 그보다 조금 어렸던 이상아, 하희라, 채시라, 김혜수도 있었다. 그러나 반항하는 청춘의 표상, 그리고 그와 잘 어울리는 청순가련을 자랑했던 스타가 있었으니 바로 까치 최재성과 최수지였다.

〈고교생 일기〉로 스타덤에 올라 〈별을 쫓는 야생마〉, 〈사랑이 꽃피는 나무〉, 〈이장호의 외인구단〉, 〈작은 고추〉 등의 당대 최고의 드라마와 영화로 메가톤급 인기를 구가한 청춘스타가 최재성이다. 한국의 제임스 딘이라 부를 만 했다. 그의 눈빛과 분위기는 홍콩스타 유덕화에 밀리지 않는다고 당시의 나는 생각했다. 그리고 〈사랑이 꽃피는 나무〉에서 최재성과 짝을 이루며 뭇 남성들의 가슴을 흔들었던 여인이 바로 최수지. 당시 티비 가이드 같은 주간지에는 늘 그녀의 사진이 실려 있

었다. 홍콩에 왕조현이 있었다면 한국엔 최수지가 있었다고 해야 할까.

인기가 하늘을 찔렀으니 최재성은 여러 광고에도 등장했는데, 청바지, 운동화, 음료수, 초콜렛 등 청소년들을 겨냥한 제품들이었다. 그리하여 최재성을 닮고 싶은 우리들은 청보 핀토스 청바지를 입고 푸마를 신고 슈사드 초콜렛을 먹고 맥콜을 마시며 샌드백을 매달아놓고 그처럼 두들겨야 직성이 풀리던 시절이었다.

한 여자를 향한 눈물겨운 순애보

난 네가 좋아하는 일이라면 뭐든지 할 수 있어
별 보다 예쁘고 꽃 보다 더 고운 나의 친구여
이 세상 다 주어도 바꿀 수 없는 나의 친구야 정수라 〈난 너에게〉

1980년대를 풍미한 이현세의 인기 만화 〈공포의 외인구단〉을 영화로 옮긴 것이 〈이장호의 외인구단〉이다. 공포라는 단어 때문에 심의에 걸려 어쩔 수 없이 제목을 바꿨다는 일화는 유명하다. 당대 최고의 청춘스타 최재성과 이장호가 발굴했다는 이보희가 주연을 맡아 흥행에 성공했다. 까치와 엄지, 엄지를 향한 눈물겨운 사랑은 만화에 이어 영화를 통해서도 많은 이들의 가슴을 때렸다. 여자가 무엇이라고 그리 눈물겨운 순애보를 보이는가, 나는 영화를 보며 갈대처럼 흔들리는 이보희의 모습에 실망했고 최재성이 불쌍했다.

하지만 만약 까치와 엄지의 사랑이 순탄하고 평범했다면, 만화도 영화도 그리 화제가 되지 못했을 것이다. 고난이 있고 방해가 있었기 때문에, 비극적 결말이 있었기 때문에, 그리고 여자에 대한 남자의 목숨을 거는 순애보가 있었기 때문에 감정상의 폭발이 가능했던 것이다. 1980년대 홍콩 느와르가 바로 그러했듯, 1980년대의 정서는 고독과 우울과 순애보로 대표되는 어떤 것이었다.

16세, 봄 소풍

중학교 3학년 봄소풍을 잊을 수 없다. 장소는 민속촌, 수원에서 가까워 에버랜드나 서울대공원과 더불어 소풍장소로 종종 가는 곳이었다. 친한 친구들 너댓 명과 어울려 민속촌 구석구석을 돌아 다녔다. 나무 그늘 아래 자리를 잡고 김밥과 간식거리, 그리고 가방에 몰래 감춰 온 맥주도 한잔씩 하면서 봄날의 한때를 만끽했다. 사실 민속촌은 이렇다 할 놀이기구도 없고 심심한 곳이지만 항상 놀러 온 사람들로 북적거리고 외국인 관광객도 있고 해서 활기가 있었다.

그해 봄소풍을 유독 기억하는 이유는 그곳에서 한눈에 반한 여인을 만나게 된 것에 있었다. 관광객을 상대로 각종 기념품을 파는 상점에서 일하는 여인이었는데, 곱게 한복을 입고 있었고 멀리서 봐도 눈에 들어오는 미모를 지니고 있었다. 나는 용기를 내 보기로 했다. 친구들과 함께 몰려가 사진을 함께 찍

기를 청했다. 가까이에서 보니 더 아름다웠다. 관광객과 사진을 찍는 경우가 많이 있었을 것이다. 단순히 물건만 파는 점원은 아니었던 것 같고 관광객들에게 민속촌을 홍보하기도 하는 홍보 도우미였던 것 같다.

그녀는 흔쾌히 사진촬영에 응해주었고 어디에서 왔는지 몇 학년인지 묻기도 했다. 나는 명랑하게 그녀와 이런저런 이야기를 했고 사진이 나오면 꼭 보내주겠다며 주소를 물었다. 며칠 뒤 사진이 나왔다. 역시 빼어난 미모였다. 환하게 웃고 있는 사진 속 그녀의 모습은 자꾸만 머릿속에서 맴돌았다. '편지로 마음을 전해보자' 나는 문방구에 가서 예쁜 편지지를 사서 사진과 함께 정성들여 긴 편지를 썼다. 써 놓고 고치고 또 고쳐가며 완성된 편지를 학교 앞 빨간 우체통에 넣었다.

얼마 뒤 그녀에게서 답장이 왔다. 편지와 사진 고맙다는 말과 자신에 대한 간단한 소개를 적었다. 그녀는 나보다 다섯 살이 많은 스물 한 살이었다. 좋은 동생이 생긴 것 같아 기쁘고 방학이 되면 꼭 놀러오라는 얘기도 썼던 것 같다. 나는 그녀의 답장이 기쁘기도 했고 또 왠지 좀 쓰리기도 했던 것 같다. 진지한 나의 고백을 장난스럽게 웃어넘기는 것 같아 자존심 상해했던 것 같다. 16세 소년의 엉뚱한 생각과 행동이었겠지만 당시는 나름 진지했던 것 같다. 그즈음 이문세의 노래가 히트하고 있었다. 〈깊은 밤을 날아서〉, 〈가을이 오면〉, 〈이별 이야기〉 등등의 노래들을 참 좋아했고 많이 들었다. 그런 노래를 들으면서 민속촌의 그녀를 생각하고 그리워했던 것 같다. 곧 여름방학이 왔지만 나는 그녀를 보러가지 않았다.

〈영웅본색〉과의 조우

개같이 살기 보단 영웅처럼 죽고 싶다

〈영웅본색〉 중에서

1980년대 중반, 아시아 전역엔 홍콩 대중문화가 큰 인기를 끌었다. 〈영웅본색〉을 위시로 하는 홍콩 느와르 영화와 〈천녀유혼〉 등의 환타지 무협 영화들이 붐을 일으켰고 주윤발, 장국영, 유덕화, 왕조현, 장만옥, 임청하 등은 대중의 별로 한 시대를 풍미했다.

자칭 영웅본색 세대를 자처하는 나, 그럼 어떻게 〈영웅본색〉과 조우하게 되었던가. 때는 바야흐로 1986년으로 거슬러 올라간다. 야구와 농구, 만화와 전자오락, 헐리우드 영화에 몰두하던 나는 방과 후 몇몇 친구들과 어울려 그 중 한 친구의 집에 놀러가게 된다. 정확히 어떤 친구였는지는 지금 가물거린다. 아무튼 그 친구 집에 당시로는 흔치 않던 비디오가 있었고 그 날 다 함께 비디오 감상을 하러 갔던 것 같다. 사실 홍콩영화라면 성룡의 영화 정도를 알고 있던 때였는데, 그날 그 친구가 튼 영화가 바로 〈영웅본색〉이었다.

솔직히 처음 느낌은 낯선 배우들이 나와 거칠고 비장하게 소리를 지르고 총질을 해대는 좀 어이없는 영화였다. 그도 그럴

것이 주윤발, 장국영, 적룡 등은 당시의 우리들에겐 완전 처음 보는 배우들이었다. 그리고 그런 강렬한 충격적은 람보나 코만도 같은 할리우드 배우들이나 하는 거로 생각하던 때였으니 낯설게 느꼈을 법도 하다. 어쨌든, 이상한 영화다라고 생각했는데, 그래도 어렴풋이 할리우드 영화와는 다르게 뭔가 모르게 알싸하고 안타까운 감정을 느끼게 한 영화였다.

내가 〈영웅본색〉에 본격적으로 열광한 건, 그로부터 1, 2년 뒤 고등학생이 되고 접한 〈영웅본색2〉를 본 뒤였다. 여름방학 보충수업을 마친 뒤 몇몇 친구들이랑 보러 간 그 영화. 〈영웅본색〉이 뒤늦게 터진 뒤라 2편은 나름 화제를 모았고 인기몰이를 하는 중이었다. 1편을 봤을 때와는 다르게 강렬한 느낌을 받았다. 영화를 보고 나오는 우리들은 뛰는 가슴을 억누르며 다짐을 했다. 저들처럼 의리에 목숨을 거는 뜨거운 남자의 삶을 살자고.

의리에 목숨을 거는 삶

〈영웅본색〉, 〈첩혈쌍웅〉, 〈열혈남아〉, 〈천장지구〉 등 수많은 홍콩 느와르 영화를 보며 열광했던 것은, 무엇보다 의리에 목숨을 거는 사나이들의 삶이었다. 물론 애절한 사랑에 대한 열망도 그에 못지 않았지만 당시 우리들은 최소한 겉으로는 의리를 더 중시 여겼다.

친구를 위해 목숨도 마다하지 않는 삶, 너와 함께 지옥까지

함께 가는 의리, 정말 멋지지 않은가. 무슨 일이 있어도 너를 믿고 돕는다는 식은 십대의 뜨거운 피가 흐르는 우리들을 무한 감동 시켰고 우리도 그렇게 살자며 너도 나도 의리의 맹세를 하게 만들었다.

학창시절, 그것은 대개 도시락을 함께 나눠먹고, 성적에 연연하며 의리를 배신하지 않은 것과 자율학습 땡땡이를 칠 때 어떻게든 커버해 주는 것, 미팅에 함께 나가는 것, 체육시간에 땀에 절은 체육복을 빌려주는 것, 야한 만화가 있으면 반드시 돌려보는 것, 함께 운동하며 땀을 흘리는 것 등으로 체현되었다.

고등학교 고학년으로 갈수록 머리가 굵어지고 답답한 학교생활에 점점 진저리가 났다. 빨리 어른이 되고 싶었고 그 지긋지긋한 학교를 벗어나고만 싶었다. 그 시절 나는 부모님과 충돌하거나 기분이 몹시 울적할 때면 가끔 외박을 했다. 친구 중엔 인근 시골에서 유학 와 하숙을 하던 친구가 간혹 있었는데, 그런 친구 집에서 하루 묵곤 했다. 그날 밤엔 친구와 둘이 술 한잔씩을 홀짝 거리기도 했고 담배를 피우며 우울을 달랬다. 웃기지도 않은 고민들을 읊어대며 영원한 우정을 다짐했다.

돈가스를 먹으며 미팅을

요즘 고등학생들도 미팅이란 걸 할까. 요즘 학교는 대개 남녀공학이고 이성간의 교류도 자연스러우니 굳이 미팅이란 형

식을 취할 것 같지 않은데, 하지만 과연 그럴까. 이팔청춘들은 지금도 곳곳에서 눈에 불을 켜고 서로 마음에 드는 이성을 찾을 것 같다.

1980년대 말 내 고등학교 시절 미팅의 장소는 주로 돈가스 가게, 즉 경양식집이었다. 그때는 그런 가게들이 참 많았던 것 같다. 가격이 그리 비싸지 않았고 후식으로 커피도 나오고 해서 조용히 분위기 잡기에 적당했던 장소였다. 돈가스를 먹으며 모르는 여자애와 미팅을 하고 있자니 마치 어른이 된 기분이었다. 그때 그 돈가스도 참 맛있었던 것 같다. 내가 처음으로 돈가스를 먹어본 게 몇 살 때 였던가. 기억이 잘 나지 않지만 그 이전에도 종종 집에서 어머니가 만들어주시던 기억이 난다. 그러니 그렇게 유별난 음식은 아니었던 같다. 돈가스는 우리보다 조금 윗세대에게 강렬히 기억되는 것 같다. 예를 들면 부활의 리더 김태원은 우스개 말로 세상에서 가장 맛있는 음식이 돈가스라고 하지 않던가.

어쨌든 고등학교 시절 미팅을 많이 한건 아니지만 몇 가지 기억은 있다. 상대 여자애들이 조금 노는, 다시 말해 소위 까진 애들이 많았던 것 같다. 가령 자퇴를 하거나 정학을 맞은 아이들이 종종 미팅 자리에 나오곤 했다. 앳된 얼굴임에도 화장을 하기도 해서 동갑으로 느껴지지 않는 경우도 있었고 대화도 어른스러워 깜짝 깜짝 놀라기도 했다. 하긴 그 시절엔 여자가 정신연령이 높다고 하지 않던가. 때론 잠시 마음을 흔드는 애가 없는 건 아니었지만 몇 번의 미팅을 해본 결과 이건 아니다 라는 생각을 했던 것 같다. 당시 나는 좀 더 청순하

고 순진한 여자애를 만나고 싶어 했던 것 같다. 예를 들면 〈라 붐〉 속 소피마르소나 〈천녀유혼〉 속의 왕조현 같은.

왕조현, 그녀에게 홀리다

얼마 전 한 방송사와 인터뷰를 한 적이 있다. 한때 전 아시아의 남자들을 열광케 했던 여배우 왕조현에 관한 것이었다. 방송된 프로그램을 보니 재밌는 것이 나를 포함해 인터뷰어 모두가 하나같이 왕조현에 대한 더없는 예찬을 펼쳤다는 것이었다. 사실이었다. 그녀가 〈천녀유혼〉이라는 영화로 등장했을 때, 우리들에게 왕조현은 하나의 새로운 환타지였다. 당시전 세계적으로 인기가 있던 미녀스타로 브룩 실즈, 소피 마르소, 피비 케이츠를 꼽았다. 하지만 왕조현의 등장 이후 우리는 멀리 떨어진 서양의 여배우가 아닌 그녀를 미인의 기준으로 삼게 되었다. 적어도 아시아에서는 자연스레 왕조현이 갑이 되었다. 하늘에서 선녀가 내려왔나 싶게 황홀한 아름다움이었다. 왕조현에 홀린 우리들은 우리는 있지도 않은 왕조현 닮은 여학생을 찾아다녔다.

미팅에 나갔는데 왕조현 닮은 애가 나왔다. 오늘 아침 버스정류장에서 그녀와 꼭 닮은 여학생을 보았다 이런 말 같지 않은 말

들이 매일 교실에서 터져 나왔다. 가령 191970년대 남학생을 사로잡은 여자가 〈로미오와 줄리엣〉의 올리비아 핫세였다면 1980년대 남학생들을 잠 못 들게 한 여자는 바로 〈천녀유혼〉의 왕조현이었던 것이다.

답답한 학창시절-우리도 할 말은 있다

88년도인가 대만에서 인상적인 청춘영화가 한편 나왔다. 홍콩, 대륙도 아닌 대만에서 말이다. 오대위 주연의 〈우리도 할 말은 있다〉란 영화였는데, 무엇보다 제목이 맘에 들었고 그 때문에 특히 인상적인 영화였다. 답답한 십대들의 심정을 대변해준다는 느낌이었달까. 영화를 봤는지 안 봤는지도 가물거리고 영화의 내용은 생각도 안 난다. 그저 그런 어설픈 영화였을 것이다. 하지만 제목만은 아주 인상적으로 남아있다.

고등학교 3년은 온전히 대학을 가기 위해 존재했다. 한창 꿈 많고 혈기 왕성한 이팔청춘들은 3년 내내 하나의 목적을 위해 기계적으로 움직였다. 물론 한국의 현실 속에서 그들도 어쩔 수 없었겠지만 우리들의 선생님들은 사랑하는 제자들을 위해 너무도 쉽게, 자주 몽둥이를 드셨다. 학생 개개인의 고민과 입장은 거의 고려되지 않았다.

그러니 그 안에 있던 우리들은 얼마나 답답했겠는가. 모두들 그런 시절을 겪었고 어쩔 수 없다는 걸 모르지 않았지만, 막상 그 속에 있는 이들은 저마다 불덩이 하나씩은 가슴에 박혀 있

었다. 가장 혈기방장한 십대 후반, 한 교실에 60명씩 꽉꽉 차서 단지 하나의 목적만을 위해 몰려가던 시절이었으니 말이다. 그래도 대다수는 죽은 듯 묵묵히 그 시절을 낮은 포복으로 기었지만, 가끔 예민한 아이, 혹은 용감한 아이들은 이상한 행동을 보이기도 했다. 가령 수업 시간을 이탈해 학교 옥상에서 볕을 쬐는 친구도 있었고, 무단 가출 한 달이 되도록 학교에 오지 않는 아이들도 있었다. 타 학교 아이들과의 빈번한 싸움을 벌여 폭력으로 불만을 표출하는 경우도 있었다. 요컨대 우리도 할 말은 있다는 것을 나름대로 드러낸 것이다. 하지만 그들의 외침은 예외 없이 줄빳다, 정학, 퇴학 등으로 귀결되었다.

교실에서의 독서-〈영웅문〉, 〈드래곤볼〉

우리가 고등학교를 다니던 1980년대 말, 학생들 사이에서 유행한 책을 꼽으라면 우선 신필 김용의 〈영웅문〉이 떠오른다. 3년간 이어진 지루한 자율학습, 밤 11시까지 버텨야 하는 고교생의 삶이란 얼마나 가혹한가. 지금이야 이런저런 활동으로, 또 다양한 명목으로 하교시간에 유연성이 존재하지만 그때 그 시절은 정말 단순 무식했다. 그냥 주구장창 교실에서 책에 코를 박아야 하는 시절이었다. 감독 선생님은 무시무시한 방망이를 들고 학생들을 몰아댔고 정말 특별한 사유가 없는 한 모든 학생들은 학교에서 지정한 그 시간을 지켜야했다. 60명의 학생들이 하나같이 성문영어와 수학정석을 펼쳐놓고

코를 박고 있는 풍경이라니. 참으로 갑갑한 세월이었다.

다음날의 보복을 감수하고 자율학습에서 도망가지 않은 한, 어쨌든 저녁 이후 너 댓시간을 버텨야 했다. 자, 그렇다면 어쩔 것인가. 시간가는 줄 모르게 재밌는 책을 읽으면 됐다. 그리하여 일단 두꺼운 성문종합영어나 기타 참고서를 이용하여 모양을 잘 갖추고 그 아래로 고려원에서 나온 〈영웅문〉을 놓고 읽기 시작한다. 시간이 순식간에 지나간다. 무협소설의 재미와 묘미에 푹 빠진다. 그 길고 지루한 시간, 지겹게 안가는 시간이 순식간에 지나가는 특이한 체험이었다. 한참 읽다보면 자율학습이 끝났다는 종이 울렸다. 그럼 뿌듯한 마음으로 주섬주섬 가방을 챙겼다. 최고의 도서 〈영웅문〉 외에도 〈삼국지〉도 자율학습에 적당한 좋은 책이었고 간혹 진짜 길고 긴 〈대망〉도 읽었다.

만약 〈영웅문〉이 너무 길고 글자가 많아 눈이 아프거나 혹

은 그마저도 지루하다고 느껴지면 만화책 〈드래곤볼〉을 읽어주면 된다. 이런 세계가 있었나 싶게 깜찍하게 재밌는 만화가 바로 당시의 〈드래곤볼〉이었다. 더불어 만화왕국 일본의 만화가 어떤지도 체험해 볼 수 있었다. 그밖에도 읽을거리들은 많았다. 최인호, 이문열, 황석영 등을 읽기 시작했고 교실 밖 세상에 대해서도 조금씩 눈떠가기 시작했다.

정비석 〈삼국지〉

중문학을 전공하고 또 대학에서 중국어를 가르치는 입장에 있다 보니 종종 〈삼국지〉에 대한 질문을 받는다. 가령 누가 번역한 〈삼국지〉가 가장 재밌고 유익하냐는 질문이 많다. 글쎄, 딱히 정답이 있을 수 없다.

〈삼국지〉는 아시아 최고의 베스트셀러라 할 수 있고 누구나 한번쯤 읽어보게 되는 소설이다. 우리나라에서도 그 인기가 대단해서 소위 한다하는 작가들이 너도나도 자신의 이름을 걸고 삼국지를 번역해내고 있다. 또한 각자 평을 덧붙이거나 시각을 더해 자신의 색깔을 더한다. 그런데 본토 중국이나 이웃 일본과는 상황이 좀 다른데, 한국에서는 〈삼국지〉의 인기가 워낙 강해 〈수호지〉나 〈금병매〉, 〈서유기〉는 우리나라에서 명함도 못 내민다.

돌이켜보면 〈삼국지〉 독서의 시작은 고우영의 〈만화 삼국지〉였던 것 같다. 쏠쏠한 재미가 있었고 〈삼국지〉에 대한 관심을 키우기에 적당했다. 그리고 접한 것이 중학생 시절 당시 인기가 있던 정비석의 6권짜리 〈삼국지〉였다. 난세를 배경으로 펼쳐지는 호걸들의 흥망성쇠가 정비석 특유의 박진감 있는 문체로 매끄럽게 펼쳐졌다. 중학시절 책 읽는 재미에 빠져 밤잠을 설쳤던 경험이 바로 정비석의 〈삼국지〉였다. 한 권 한 권 사서 읽었는데 친구들에게 빌려주고 못 받았는지 6권 중 2권이 남아있다. 1980년대 후반 이후로 당대 최고 인기작가인 이문열이 쓴 〈삼국지〉가 한국의 〈삼국지〉 시장을 석권했다고

할 수 있다. 그 역시 재미가 상당한데, 나에게 가장 인상적인 〈삼국지〉는 여전히 정비석의 〈삼국지〉다.

난쏘공

한국 현대 소설 중 꾸준한 사랑을 받으며 수십 년 째 인쇄를 거듭하는 소설이 있는데, 가령 대표적으로 최인훈의 〈광장〉과 조세희의 〈난장이가 쏘아올린 작은 공〉이 있다. 그것은 다시 말해 현재의 독자들도 그 이야기에 공감할 수 있다는 말이 되겠고 여전히 영향력을 발휘하고 있다는 증거가 된다.

〈난쏘공〉은 중학 시절 인근에 사는 사촌 누나에게 빌려서 읽은 것 같다. 당시 그 사촌 누나는 대학생이었을 것이다. 조판이 세로였던 걸 보면 아마 1970년대 말이나 1980년대 초반의 판본일 것이다. 어린 나이였지만 소설을 읽어가며 가슴이 먹먹했던 것 같다. 그들 가족의 가난과 부조리한 현실에 놓인 여러 등장인물들의 이야기에 짙은 연민을 느꼈다고 할까. 또한 독특한 구성과 이야기 전개에 이게 한국소설이 맞나 싶게 조금은 낯설게 읽은 기억도 난다.

좀 더 나이가 들어 작품에 대한 이런저런 해설도 찾아 읽게 되고 그것이 뛰어난 작품이라는 것을 재차 알게 되었다. 자연스

레 작가 조세희에 대한 관심도 증폭되었는데, 알다시피 그는 이후 별다른 작품 활동을 하지 않았다. 지금 생각해봐도 대단한 작가다. 한 권의 책으로 정확하고 날카롭게 한 획을 그었다고 할까. 비유컨대 대단한 내공을 지닌 대협이 전광석화처럼 단 한 번의 칼을 휘두른 후 칼집에 칼을 채우고 표표히 강호를 떠났다고 할까.

영화를 보고 들어와도 끝나지 않는 자율학습

　1990년 나는 고3 이었다. 학교생활에 넌더리가 나고 첫사랑에 실패한 뒤 머리가 굵어진 나는 세상일에 심드렁해 졌고 대학가는 일도 무의미하게 느껴졌다. 각 반 마다 대포협(대학포기 협회)을 결성하여 공부하는 것을 마음껏 조소하는 애들이 생겨났다. 요령껏 자율학습을 이탈하는 횟수가 점점 늘어났다. 설령 걸려서 실컷 맞는다고 해도 별로 개의치 않았다. 몸으로 때우는데도 어느 정도 이골이 났다. 학교 앞 만화방, 당구장, 그리고 좋아하는 극장에 종종 다녔다. 이미 키가 185에 육박했고 코밑에는 진한 수염이 자라던 시절이었으니 어딜 가나 성인 취급은 받을 수 있었다.

　여기서 잠깐, 야간 자율학습을 이탈하는 것에도 두 가지 종류가 있었다. 아예 가방을 챙겨 나가는 경우와 몸만 살짝 빠져나갔다가 끝날 때쯤 다시 들어와 마치 아무 일 없었다는 듯 인원체크에 참가하는 경우가 있었다. 전자는 거의 백 프로 걸리게 되고 빼도 박도 못하고 다음날 혹독한 댓가를 치러야 했고,

후자는 잘하면 걸리지 않고 넘어가기도 하고 걸려도 그냥 몇 대 맞으면 대강 넘어갔다. 그래서 전자보다는 후자를 선호했다.

고3 때 자율학습을 이탈해서 본 영화 중 몇 편 기억나는 걸 꼽으라면 조디 포스터의 〈피고인〉, 김인문, 최유라의 〈수탉〉, 심혜진 주연의 〈불의 나라〉 등 주로 미성년자 관람불가 영화들이었다. 그리고 가장 인상적인 것은 바로 패트릭 스웨이지와 데미 무어 주연의 애절한 멜로물 〈사랑과 영혼〉이었다. 〈언체인드 멜로디〉는 감성을 자극하는 기가 막힌 명곡이었다. 톰 크루즈의 〈폭풍의 질주〉도 대단했다. 답답한 가슴이 뻥 뚫리는 기분이었다.

저녁 시간에 학교를 빠져나가 영화를 보고 들어와도 자율학습은 여전히 끝나지 않았다. 참으로 길고 긴 대단한 자율학습이었다. 영화를 보고 온 나는 교실에 남아 열심히 자습을 했거나 무협지, 만화 등으로 시간을 때웠던 친구들에게 영화에 대해 장황한 설명을 해주곤 했다. 그러다 감독 선생님에게 불려가 빳다를 맞았다.

봉고차, 그리고 편지

거리를 지나다니는 봉고차를 보면 자연스레 떠오르는 추억이 있다. 고등학교 시절 봉고차를 타고 등, 하교하던 추억이다. 내가 고등학교를 다니던 1980년대 말, 고학년이 될수록 자율학습의 강도는 강해지고 시간도 길어졌다. 밤 11시 30

분에 자율학습이 끝났다. 사정이 이렇다보니 수원지역에서는 봉고차를 타고 다니는 학생들이 많았다. 집이 비슷한 친구끼리 팀을 짜서 한 달에 얼마씩 내고 등, 하교를 하는 방식이었다. 다른 학교 학생들과 팀일 짜는 경우도 많았다.

밤이 되면 학교 주위에 즐비한 봉고차 대열, 참으로 이색적인 풍경이었다. 그 많은 봉고 중에서 각자 자신의 봉고차를 찾아 타고 집으로 향했다. 나도 2학년 때 까지는 그냥 시내버스를 타고 다니다가 3학년 무렵부터는 봉고를 이용했다. 자율학습이 끝나면 거의 12시가 가까워져 시내버스가 끊기기 십상이었다.

남녀 공학이었지만 당시의 학교 분위기는 남녀학생들이 대화조차 못하게 하는 분위기였다. 요컨대 무늬만 남녀공학이었던 셈이다. 하지만 아무리 선생님들이 몽둥이로 막아내도 이팔청춘들은 이성을 찾게 마련이다. 그 수비막을 뚫고 비밀스런 만남들이 이어졌는데, 특히 등하교의 봉고차 안에서가 많았다. 그리고 편지 교환이 활발했다. 지금처럼 핸드폰이나 인터넷이 있는 시절이 아니었으니까. 손으로 꾹꾹 눌러쓴 편지를 건네던, 한편으론 낭만적인 시절이었다.

머리가 굵어지고 학교생활에 심하게 염증을 느끼던 나는 자율학습이 끝나면 학교 구석진 곳에서 몇몇 친구들과 담배 한 대로 마음을 달랜 뒤 봉고에 탑승하고는 했다. 분명 담배 냄새가 났을 텐데도 모른 척 해주며 밝게 인사를 건네던 여학생이 갑자기 생각난다. 그리고 다른 봉고를 타고 다니는 여학생이 음료를 건네주던 그 밤도 잊지 못한다.

1989년, 여름방학

청춘은 종종 여름에 비유된다. 밝고 활기 있는, 혹은 강렬한 느낌을 주는 여름은 과연 청춘의 이미지와 잘 들어맞는다. 1989년 여름, 이정석의 〈여름날의 추억〉이란 노래가 인기를 끌던 시절, 여름방학 학교에서는 보충수업이 진행되고 있었고 저녁 무렵까지 자율학습이 이어졌다. 학교 보충수업도 지겨웠을 텐데 당시 무슨 바람이 또 불어서 단과학원까지 다녔는지 모르겠다.

암튼 학교 인근에 있는 단과학원에서 영어인지 수학인지 수업을 받으러 다녔다. 영화 〈말죽거리 잔혹사〉에 보면 학원에 다니는 한가인을 권상우가 몰래 찾아가는 장면이 나오는데, 1980년대 말도 그랬다. 많은 학생들이 방학이면 이런저런 학원에 많이 다녔다.

그런데, 그 수업에서 눈에 들어오는 여학생이 있었다. 하얀 여름 교복을 입은 학생이었는데, 깨끗하면서 생기 있게 보이는 얼굴이 그냥 그렇게 좋았다. 나는 용기를 내기로 했다. 수업이 파하고 친구 몇몇과 학원을 떠나가는 그 애를 불러 세웠다. 그리고는 다짜고짜 네가 맘에 드니 친구하고 싶다. 뭐 이렇게 고백을 했던 것 같다. 참 뜬금없는 말이었을 텐데 뜻밖에 그 애는 별로 놀라는 기색 없이 말을 받아주었던 것 같다.

다음날 나는 학원에 가지 않았다. 아니 못 갔다. 그런데 학원을 다녀온 친구 한명이 그 애가 내가 왜 오늘 안 나왔냐고 묻더란다. 오케이, 그렇다면 마음이 반응이 나쁘진 않다는 얘기군.

그리해서 우리는 친구가 되었고 나는 그 여자애와 풋풋한 교제를 하기 시작했다. 하루는 학원을 나오는데 억수같이 비가 쏟아졌다. 학원이 끝나면 나는 버스정류장까지 여자애를 바래다 주었는데, 비가 오던 그날 그 아이는 자신의 우산을 펴지 않고 내 우산 속으로 들어오는 것이 아닌가. 그때의 그 뛰는 가슴이란. 겉으로 내색은 안했지만 내 심장은 쿵쾅쿵쾅 뛰고 있었다.

가요 톱텐, 별이 빛나는 밤에, 두시의 데이트

한류의 중심은 드라마와 노래다. 그렇다 보니 각 방송국마다 가요 프로그램이 번성하고 있고 갖가지 이름을 단 시상식들도 즐비하다. 1980년대 당시 한국 가요를 소개하는 프로그램은 가요톱텐이 유일했다. 임성훈이 오래 진행하다가 손범수가 바톤을 넘겨받은 것 까지 기억한다. 5주 연속 1위를 하면 물러나는 형식이었다. 아무리 공부에 내몰려도 청소년은 유행가를 포기할 수 없다. 대략 전영록부터 신승훈, 김건모까지를 이 프로그램에서 본 것 같다. 아, 군대시절 룰라의 흥겨운 노래까지는 본 것 같다. 1980년대 그 시절 우리는 사실 텔레비전 보다는 라디오를 통해 음악을 들었다. 이문세가 진행하는 〈별이 빛나는 밤에〉와 김기덕의 〈두시의 데이트〉를 즐겨 들었다. 물론 이종환이 진행하는 〈밤의 디스크쇼〉와 김광한이 진행하는 〈팝스다이얼〉 같은 프로그램도 자주 들었다. 라디오를 통해 흘러나오는 멋진 노래들, 디제이들의 분위기 있는 멘트, 라디오를 들으며 때로는

감탄하고 때로는 낄낄거렸다. 한 마디로 라디오는 내 친구.

 개인적으로 라디오 프로그램에 엽서를 보내본 적은 없지만, 많은 사람들이 갖가지 사연을 담아 신청곡을 적어 방송국에 보냈다. 그런 사연을 듣는 재미도 참 쏠쏠했다. 이문세나 이종환, 김기덕 같은 베테랑 디제이들의 입담도 대단했고, 일요일 공개방송 같은 코너도 좋았다. 인상적인 시그널 음악, 디제이 특유의 어투와 습관도 참 색깔이 있고 좋았다. 아직까지는 라디오가 막강한 위력을 떨치던, 라디오 전성시대였다.

조덕배, 조정현의 발라드

꿈에 어제 꿈에 보았던
이름 모를 너를 나는 못 잊어...　　조덕배 〈꿈에〉

 조덕배의 〈꿈에〉, 〈그대 내 맘에 들어오면〉, 조정현의 〈그 아픔까지 사랑한 거야〉, 〈슬픈 바다〉 등의 노래는 지금 들어도 감탄이 나오는 명품 발라드다. 그 노래들을 10대 후반의 나름 감수성 예민한 시기에 들었으니 당시엔 더욱 빠져들었던 것이다. 사랑하는 대상을 그리워하고 이별을 아파하는 그 노래들은 아직 제대로 된 사랑을 경험해보지 못한 우리들을 격하게 자극했다.

 아련한 뭔가를 불러일으키는 조덕배의 몽환적이고 서정적인 노래들은 우리나라에도 이런 노래가 있나 싶게 충격적으로 다가왔다. 더구나 그 모든 노래를 직접 작사, 작곡했다는 사

실도 그를 더욱 대단하게 느끼게 만들었던 것 같다. 일기장에 가사를 옮겨 적던 기억도 나고 당시 좋아하던 여학생에게 편지를 쓸 때도 몇 구절을 인용했던 추억도 있다. 그래서 지금도 그의 노래들을 들으면 즉각적으로 그 시절이 환기된다.

조정현의 노래는 조덕배 보다 몇 년 뒤에 접했는데, 감미로우면서도 세련된 음색, 애절한 가사가 정말 좋았다. 거기에 여학생들이 열광할 만한 매끈한 외모는 남자인 내가 봐도 매력 있었다. 1989년 겨울로 기억되는데 조정현이 가요 차트를 휩쓸던 시절, 나는 첫사랑의 열병을 앓고 있었다. 뜻대로 되지 않는 그 엉성한 연애에 온통 마음을 빼앗기던 시절 들었던 조정현의 노래는 나의 가슴을 있는 대로 찢어놓았다. 괴로워하면서도 그 애절함이 좋아 계속 반복해서 듣고 내 스스로를 자학하곤 했다.

가객, 김현식

사랑했어요. 그땐 몰랐지만,
이 마음 다 바쳐서 당신을 사랑했어요 김현식 〈사랑했어요〉

가을은 소위 남자의 계절이다. 나뭇잎이 하나둘 떨어질 때쯤이면 왠지 모를 고독감과 쓸쓸함이 몰려들면서 너도나도 몸부림치게 되는 것이다. 거기에 비까지 내린다면 분위기 더욱 고조되고, 설상가상 이어서 김현식의 명곡 〈비처럼 음악처럼〉이 흘러나오면 가슴은 여지없이 무너져 내린다. 가을 남자가 되어 분위기에 취해보는 것, 한편으론 쓸쓸하지만 또 한편으로는 아직 내가 뜨겁다는 것을 확인하게 해주기도 한다. 그러므로 가을에 누구보다 어울리는 가수가 바로 김현식이다.

한국 가요계에서 김현식은 점점 전설이 되가는 것 같다. 아픈 몸을 이끌고 울부짖듯 내뱉는 절창, 남자의 고독과 쓸쓸함이 가득 배어나오는 그의 깊고도 짙은 음색은 듣는 이들의 가슴을 뒤흔드는 힘을 가지고 있다. 노래 좀 한다는 남자가수라면 꼭 〈비처럼 음악처럼〉, 〈사랑했어요〉, 〈내 사랑 내 곁에〉 등 김현식의 노래를 즐겨 부르는데, 물론 김현식의 아우라를 따라갈 수는 없지만 그 역시 나름대로의 분위기와 설득력을 발휘하게 된다.

중학생 시절 한참 노래에 관심을 가지던 시절, 어느 날 접하게 된 김현식의 노래는 여느 가수들의 노래들과는 확실히 좀 달랐다. 온 몸을 다 내던져 절절하게 부른다는 느낌이 가슴속으로 파고들었다. 감미롭고 애틋한 대다수의 사랑 노래와는 다르게 김현식의 〈사랑했어요〉는 포효하듯 처절하고 동시에

강렬한 힘이 있었다. 가사 역시도 꾸미거나 애두르는 법 없이 직구처럼 직선적이었다. 바로 그 지점에서 감탄이 나온다. 이 마음 다 바쳐서 당신을 사랑했다는 한 남자의 우직한 순정을 그토록 호소력 있게 전달하다니.

휘트니 휴스턴

2012년 2월 세계적인 팝스타 휘트니 휴스턴이 세상을 떠났다. 아직 한창 활동할 나이인데 참으로 안타깝다. 한때 전 세계를 뒤흔든 팝의 디바였던 그녀, 그러나 전성기를 지난 후 간간히 접하게 되는 그녀의 소식은 그리 밝지 못했다. 재기가 불가능할거라는 비관적인 이야기들도 있었다. 하지만 휘트니 휴스턴의 귀환을 기다리는 수많은 팬들이 있었고 그녀 역시 새로운 음반을 준비하는 중이었다고 하니 안타까움이 더 크다.

마이클 잭슨이 그랬듯 휘트니 휴스턴 역시 1980~191990년대를 풍미한 대형 가수였다. 폭발적인 가창력과 매력적인 음색으로 여가수로는 독보적인 인기를 구가했다. 개인적으로 한창 음악을 찾아듣던 내 사춘기 시절 그녀는 최고의 팝스타였다. 〈You Give Good Love〉, 〈Greatest love of All〉 등 끝간 데 없이 치고 올라가는 그녀의 가창력은 감탄을 자아냈다. 뿐만 아니다. 캐빈 코스트너와 멋진 연기 앙상블을 보여준 영화 〈보디 가드〉도 잊을 수 없다. 특히 영화의 내용과 잘 어우러졌던 주제곡, 세계적인 히트를 기록하며 지금도 명곡

으로 기억되는 〈I will Always Love you〉는 정말 대단했다. 영화 속 휘트니는 수많은 환호를 받는 화려한 톱스타지만 무대 뒤에선 외롭고 연약한 한 여자, 또한 여러 위험에 노출되어 있는 여자를 연기했는데, 지금 와 생각해보니 그것은 실제 휘트니 휴스턴의 모습과도 많이 겹쳤을 것 같다. 화려함 뒤에 가려진 고뇌와 불안, 스트레스가 얼마나 컸을 것인가.

오늘 아침 신문에서 휘트니 휴스턴의 새 앨범이 전세계 동시 발매된다는 기사를 보았다. 미발표곡을 포함 그녀의 히트곡을 엄선했다고 하는데 순간 꼭 사야겠다는 생각이 들었다. 집에 서울음반에서 나온 휘트니 휴스턴의 87년도 LP음반을 가지고 있다. 전성기 시절 환하게 웃고 있는 모습의 그녀의 자켓 사진을 보고 있으면 격세지감을 느끼면서 가슴 한쪽이 아리다.

짝사랑 지나 첫사랑의 시대

바야흐로 사춘기, 호르몬 분비 왕성하고 세상에 대한 호기심이 가득한 시절, 자연히 이성에 대한 그리움이 나도 모르게 샘솟는다. 텔레비전이나 은막의 스타들에 대한 동경과 사모와 더불어 내가 발 딛고 살고 있는 세상에서도 이목을 끄는 이성들에게 현혹되기 시작한다. 먼저 학교 여선생님에 대한 짝사랑이 시작된다. 여학생이라면 남선생님에 대한 관심이 증폭되었을 것이다. 나 같은 경우, 중학생 때 국어선생님, 과학선생님, 영어선생

님을 돌아가며 짝사랑했다. 맨 뒤에 앉아 말썽을 부리긴 했지만
그녀들의 관심을 끌기 위해 부던히도 애썼던 것 같다. 역시 사랑
을 받으려면 성적이 좋아야 한다. 그래서 열심히 공부도 했고 그
에 값해 관심도 받고 그랬던 것 같다. 그러나 짝사랑의 허망함,
딱 거기까지가 아니던가.

그 다음엔 등하교길 버스에서 만나는 여학생들에게로 자연히
관심이 전이되었다. 아침 미어터지는 등굣길 버스를 타면서 버스
에 앉아있는 여학생에게 가방을 맡기며 말을 걸어보기도 하고 마
음에 드는 여학생이 내리면 간혹 따라내려 쫓아가기도 했던 것
같다. 더러는 그런 인연으로 친해지기도 했고 편지를 주고 받는
사이가 되기도 했다.

본격적인 만남은 고등학생이 되고 난 뒤였다. 나는 당시로서는
드물게 남녀공학을 다녔는데, 당연히 눈에 들어오는 여학생이 있
기 마련이었다. 그러나 정작 나의 첫사랑은 다른 학교에 다니던
여학생이었다. 편지를 주고 받고 주말이면 만나 각자 학교생활에
대해 이야기 하고 극장에 함께 갔고 돈가스와 떡볶이를 먹으러
다녔다. 그 풋풋한 시절에 대한 기억은 언제나 아스라하다.

심혜진, 최진실–콜라같이 상큼한

요즘 인기 있는 여배우들에게 붙이는 수식어가 다채롭다.
가령 여신, 차도녀, 완소녀, 혹은 국민 여동생, 국민 첫사랑
이네 하며 전폭적인 사랑을 보낸다. 아닌 게 아니라 청순하고

상큼 발랄한 이미지가 시선을 잡아끈다. 그렇다면 예전엔 어땠을까.

1989년이던가 한 전화광고에 등장해 수많은 남성들을 설레게 한 우리 여배우가 있다. 그녀는 바로 심혜진, '콜라 같은 여자'라는 닉네임에 걸 맞는 톡 쏘는 상큼함과 세련된 이미지가 무척이나 강했다. 아마도 콜라 광고를 하면서 그런 표현을 얻었던 거 같은데, 당시의 심혜진은 정말 콜라같이 시원하고 상큼했다. 요즘말로 하면 차도녀의 원조격일 것이다.

그리고 최진실, '남자는 여자하기 나름이에요'라는 깜찍한 멘트로 대한민국 남자들의 마음을 녹였다. 깜찍하고 귀여운, 그리하여 보호본능을 자극하면서도 어딘가 통통 튀는 매력으로 단숨에 전국구 스타로 급부상 했다. 최진실 이전에는 누구도 그녀처럼 그렇게 깜찍하고 도발적으로 광고를 찍지 못했다.

청순가련, 순종적인 여성의 이미지가 대세였던 이전과는 다르게, 최진실과 심혜진은 통통 튀는 매력과 자기주장 강한 세련된 도시여성의 이미지로 어필했다. 광고야말로 트렌드를 빠르고 직접적으로 반영하는 분야 아니던가. 바야흐로 시대는 변했다.

사랑을 상상하다 -〈사랑하기에〉, 〈안녕이라고 말하지마〉

　요즘은 대학가요제, 강변가요제의 인기가 예전만 못하다. 못한 정도가 아니라 존재감이 거의 희미하다. 하지만 예전엔 그 위상이 대단했다. 가수의 등용문이었고 실제로 많은 인기 가수들을 배출했다.

　86년 대학가요제 대상은 유열이었지만 나는 금상을 받은 이정석의 노래가 더 좋았다. 독특한 목소리와 여릿여릿한 외모가 십대의 나에게 좀 더 감성적으로 다가왔다. 그리고 그 이듬해 발표된 이정석의 노래, 〈사랑하기에〉는 좋은 멜로디와 애틋한 가사로 많은 사랑을 받았다. 들으며 '아, 우리 가요도 이렇게 좋구나'라는 생각을 하게 만든 곡이다. 에프엠 라디오로 흘러나오는 노래를 공테이프에 녹음해서 듣고 또 들었던 기억이 난다. '사랑하기에 떠나신다는 그 말, 나는 믿을 수 없어요'라는 가사 말, 한창 사랑을 상상하던 10대 소년에게도 그 문장은 인상적이었다. 아니 사랑하는데 왜 떠나?

　고등학교에 입학하니 우리 반에 부활의 광팬인 친구가 하나 있었다. 아마 꽤나 조숙했던 친구였던 거 같은데, 아무 때나 부활의 노래를 흥얼거렸고, 뭐가 그렇게 좋은지 궁금한 마음이 생겨 함께 들어보기도 했다. 알다시피 당시는 부활과 시나위 같은 한국 록그룹의 전성기이기도 했지 않은가. 이승철의 감미로우면서도 매력 있는 보이스를 언뜻 직감하기도 했겠지만 그냥 그렇게 흘려보냈다. 1년 뒤 이승철이 솔로로 데뷔했다. 데뷔곡은 그 유명한 〈안녕이라 말하지마〉, 조용필의 후계

자라 할 만큼 그의 인기는 대단했다. 곱상한 외모에 뛰어난 노래실력, 감성적인 보이스, 소녀 팬들이 열광했다. 인정한다. 당시 이승철도 대단했다. 남자인 내가 봐도 그런데 여자들은 오죽했겠나. 그의 솔로1집은 지금 다시 들어도 좋다는 생각이 든다. 그렇게 10대의 촉을 자극하는 감성 발라드는 계속 이어졌다. 몇 명 더 예를 든다면 〈그 아픔까지 사랑한거야〉와 〈슬픈 바다〉를 부른 조정현, 〈사랑은 창밖의 빗물 같아요〉의 양수경, 〈당신만이〉, 〈다 가기 전에〉의 벗님들, 〈사랑일 뿐야〉의 김민우, 뿐인가. 한 시대를 풍미한 이선희, 변진섭 등등. 이후 1990년대로 넘어가 신승훈, 김건모 같은 대형 발라드 가수들이 많이 등장했지만, 나에겐 1980년대 말, 십대시절 들었던 노래들에 더 애틋한 느낌이 간다.

초콜렛 같은 감미로운 사랑을 꿈꾸며

천사와 같은 그대여
차갑고 변덕스러운 내 마음 멀리 서 다다를 수 없는 그대의 마음
내가 얼마나 당신을 사랑하는지 당신은 아마 알지 못할 것입니다
천사와 같은 그대여...

장국영 〈투유〉

가끔 이런저런 영화를 보다가, 혹은 텔레비전이나 라디오 등에서 장국영의 모습이나 노래를 접할 때가 있다. 그러면 가슴 속 저 깊은 곳에서 뭔가가 올라온다. 단순히 아쉬운 감정

이 아니라 복잡한 심정이다.

당대 최고의 소프트 가이, 장국영의 감미로운 목소리와 서정성 짙은 멜로디, 그리고 떠난 여인을 애타게 찾아 울부짖는 장국영의 모습, 그리고 투유 초코렛. 당시 엄청난 화제를 불러일으킨 장국영의 광고다. 달콤쌉싸름한 초코렛은 장국영의 부드러운 이미지와 잘 맞아떨어졌고 메가톤급 화제를 모았다. 우리들의 우상 장국영이 우리 광고에 나온다는 자체가 충격이었던 시절이었다. 게다가 그가 부른 감미로운 노래는 광고에 삽입되면서 우리들을 완전히 사로잡았다. 장국영이 들고 있는 초코렛을 먹으면 나도 그 같은 감미롭고 애절한 사랑을 할 수 있을까. 너나 없이 그런 마음이었는지 그 시절 초코렛 엄청 들 먹었을 것이다.

장국영의 많은 노래를 들었지만, 나에게 베스트는 여전히 이 노래 〈투유〉원제는 천사의 사랑다. 영어 버전, 광동어 버전, 표준어 버전이 다 느낌이 달랐고 그 모두를 사랑했다. 지금도 어쩌다 이 노래를 들으면 그때 그 시절이 자연스레 떠오른다. 노래란 그런 것이다. 그때의 공기를 다시 환기시키는 매개체.

첫사랑의 쓰디쓴 맛

수많은 영화와 드라마를 보며 꿈꾸었던 달콤한 사랑, 애틋한 가사의 대중가요를 들으며 상상했던 연애, 그러나 현실에서의 그것이 어디 그렇던가. 끝없는 상상의 나래를 펼치게 했

던 수많은 소설 속, 영화 속 낭만과는 다르게 십대시절의 연애란 제대로 시작도 못해보고 끝나는 경우가 다반사다. 그럼에도 실연의 쓴맛을 곱씹는다.

처음엔 학교의 여선생님을 짝사랑한다. 잘 보이기 위해, 눈에 띄기 위해 일부로 말썽도 부려보고 또 좋은 점수로 칭찬 한번 받아보자고 열심히 공부도 한다. 하지만 곧 이건 아니다 싶은 때가 온다. 자, 중학교 3학년, 혹은 고등학생이 되면 슬슬 미팅이 시작된다. 당시 미팅의 장소는 대개 돈까스가 나오는 작은 레스토랑이나 카페. 두근대는 가슴을 안고 서너명씩 몰려 나간 미팅자리에서 맘에 드는 여학생을 만나기란 그때도 쉽지 않았다. 김혜수, 왕조현 같은 여자를 만나고 싶다는 야무진 꿈을 꾸던 시절이었으니. 그래도 가끔은 눈에 들어오는 여학생이 있었다. 문제는 그런 인물은 살짝 노는 애들인 경우가 많았고 콧대가 높았고 늘 여기저기서 부르는 바쁜 아이였다는 것이다. 제 아무리 예쁘다 해도 내가 바라는 여자는 그건 또 아니었다. 요컨대 몇 번의 미팅 끝에 내린 결론은 이런 식으로는 여친을 만들 수 없다는 것이었다.

내가 십대시절 만났던 첫사랑이라 한다면, 고등학교 2학년 때 만나 좋아했던 동갑내기 여학생이었다. 방학 때 단과 학원에서 만나 친해졌고 이후 편지를 주고받고 가끔 만나 영화도 보고 밥도 먹고 서로의 학교생활, 미래에 대한 꿈도 이야기하며 풋풋한 감정을 키워갔다. 왠지 모를 그리움에 밤늦게까지 그애에게 편지를 쓰기도 했고 공중전화 앞에서 동전을 만지작거리며 줄을 섰던 기억도 난다. 하지만 고3이 되면서 그

애는 일방적으로 연락을 끊었다. 대입에 대한 압박 때문이었는지 무엇 때문이었는지 기억도 안 나지만, 어쨌든 난생 처음 실연의 아픔을 겪게 된 나는 꽤나 슬프고 또 고통스러웠다. 한번 찾아가 이유라도 물을 수도 있겠지만 사나이 자존심에 그러지도 못하고 혼자서 끙끙 앓았던 것 같다. 잊으려 할수록 생각나고 계속 보고 싶은 당시의 가슴앓이, 제대로 시작도 못해보고 끝난 나의 첫사랑이었고, 나는 실패의 쓴맛이 무언지 어렴풋하게 알게 된 것이었다.

불꽃같은 청춘에 바치는 헌가 〈열혈남아〉와 〈천장지구〉

말해! 네가 가면 나도 간다.
네가 죽으면 내가 복수해줘야 하니까...　　　　　〈열혈남아〉 중에서

나에게는 '청춘' 하면 즉각적으로 호출되는 두 편의 홍콩영화가 있다. 바로 〈열혈남아〉와 〈천장지구〉다. 청춘의 강렬함과 더불어 불나방같이 무모한 상황에 거침없이 뛰어들어 마침내 비장하게 산화하는 내용으로 강렬한 카타르시스를 날리는 영화다. 전 세계 영화를 통틀어서 이 만큼 청춘의 강렬함을 표현한 영화가 없는 것

같다.

물론 이 두 편의 영화는 느와르 계열로 분류할 수도 있겠지만, 나는 개인적으로 홍콩발 청춘영화로 본다. 다시 말해 '청춘'에 방점을 두는 것이다. 그 영화들이 당시의 우리들에게 전해준 강도와 안타까움은 정말 엄청났는데, 답답하고 막막했던 고등학교 시절, 자유롭고 거칠게 불꽃처럼 피어올랐다가 비장하게 사그러지는 그들의 이야기를 보며 얼마나 가슴을 쓸어내렸던가. 유덕화와 장만옥, 오천련, 장학우, 오맹달이 체현한 청춘의 뜨겁던 사랑과 의리는 이제 막 10대를 통과하려는 우리들에게 강한 자극을 주었다. 그런 그들의 낭만적 영웅주의, 허무주의가 무작정 좋았다. 그리고 그들처럼 살고 싶었다.

선생님이나 부모님들이 제시하는 모범생의 삶은 생각만 해도 싫었다. 청춘은 피어나는 꽃이다 어쩌구 하는 일체의 예찬도 싫었다. 청춘은 뭔가 강렬하고 비장해야 한다고 생각했다. 〈천장지구〉와 〈열혈남아〉야 말로 우리가 찾던 바로 그런 것이었다. 틀에 박힌 생활에 숨이 막히고 앞이 잘 보이지 않는 십대 후반의 청춘들에게 강렬한 카타르시스를 선사했던 것이다.

1980년대 한국산 청춘영화 – 〈아스팔트 위의 동키호테〉

1980년대 한국영화는 우리들에게 거의 호응을 불러일으키지 못했지만, 그래도 몇몇 영화들이 기억난다. 거짓말처럼 영

화의 내용은 거의 기억이 안 난다. 예상대로 그리 큰 인상이 없었단 말인데, 순전히 배우를 보고 극장에 들어간 탓이리라. 1980년대 중후반, 한국에서 가장 인기 있던 남자 청춘스타를 꼽으라면 단연 최재성과 박중훈 아닐까. 여자 쪽이라면 그래도 조용원, 강수연, 김혜수, 채시라, 이미연, 이상아 등등 여러 명이 있었지만 남자배우는 많지 않았다. 더구나 영화에 등장하는 남자 청춘배우들은 극히 드물었다. 최재성과 박중훈은 독보적이었다. 게다가 둘은 찰떡궁합을 선보였다. 최재성이 거칠고 반항적이며 고독한 분위기로 승부했다면, 박중훈은 밝고 넉살좋은, 코믹한 이미지로 인기를 끌었다.

그런 그들이 한창 청춘스타로 주가를 올리고 있을 때 함께 출연한 영화가 바로 〈아스팔트 위의 동키호테〉였다. 개성이 다른 두 친구가 의기투합하여 새로운 미래형 자동차를 개발하면서 벌어지는 좌충우돌을 그렸다. 개연성이나 설득력도 떨어지고 시대적 고민이나 특별히 감정이입할 만한 청춘의 미덕도 투영되지 않은 어설픈 청춘물이지만, 그래도 당대의 청춘스타들의 풋풋한 모습을 볼 수 있었고 가장 인기 있는 두 청춘스타가 뭉친 영화라는 점에서 화제를 모았다. 그들의 인기에 힘입어 속편까지 제작되었다.

두 영화 모두 구체적인 내용은 기억에 나지 않지만, 한 장면이 오래 기억에 남아있다. 추운 겨울 바다에 뛰어드는 장면인데, 보는 이에게까지 그 추위가 전달될 정도로 아찔했다. 그 추운 겨울 바다 한 가운데에 거침없이 뛰어드는 그들의 미친 듯한 패기, 혹은 객기가 잠깐이나마 가슴을 뻥 뚫어준 게 아닐까.

동물원

거리에 가로등불이 하나둘씩 켜지고
검붉은 노을 너머 또 하루가 저물 땐

동물원 〈거리에서〉

10대 시절 나를 사로잡았던 노래들이 참으로 많다. 당시의 나로서는 알 듯 말 듯한 사랑이라는 감정을 표현한 노래가 대다수였지만, 조금 다른 느낌으로 다가온 노래들이 있었으니 그것은 바로 동물원의 노래들이었다. 방송에는 거의 출연하지 않았지만 당시 동물원의 인기와 영향력은 만만치 않았다.

대학생들로 구성된 그들의 노래는 풋풋함과 동시에 뭔가 알싸하게 가슴을 건드려주었다. 가령 인생이란 것은 "달콤한 것만이 아니라 쌉싸름한 것이다" 라고 말하는 것 같았다. 〈거리에서〉, 〈흐린 가을 하늘에 편지를 써〉, 〈시청 앞 지하철 역에서〉, 〈변해가네〉 등등의 노래들은 그렇게 문학적, 시적인 가사와 서정적이고 감성적인 멜로디로 십대인 우리들의 가슴을 두드려주었다. 그리하여 낭만적인 것 같으면서도 우울한, 밝은 듯 슬픈 그들의 정서에 빠져 들어갔다. 김창기, 김광석의 보이스는 서로 달랐고 또한 각자의 매력이 있었다.

이제 막 세상에 대해 알아가던 10대 후반의 나에게 동물원의 노래는 많은 자극을 주었고 또 위로와 힘을 주었던 것 같다. 그 시절 그들의 노래를 들을 수 있었던 건 그래시 하나의 큰 행운이었다.

EBS 특강, 그리고 비디오

얼마 전 EBS 세계테마기행이라는 프로그램에 출연한 적이 있다. 늘 시청자 입장에 있다가 직접 출연하고 텔레비전을 통해 내 모습을 보니 새롭고 신기했다. 그것을 계기로 EBS에 더 관심이 생겼고 이런저런 프로그램을 많이 챙겨보게 되었다. 많은 시간과 노력을 들인 좋은 프로그램이 많았다. 그리고 예전 학창시절 EBS 방송을 보던 기억이 떠올랐다.

고2 때로 기억하는데, EBS에서 대입 특강을 하기 시작했다. 나름 획기적인 일이었다. 아마 당시 기승을 부리던 사교육을 잡겠다고 정부차원에서 내린 결정 같은데, 사실 안 그래도 진력을 내고 있던 수업과 보충수업, 자율학습에 더해 거의 의무적으로 봐야 하는 그 특강이 나는 전혀 달갑지 않았다. 어쨌든 방송이 시작되자 반응은 뜨거웠다. 마치 그것을 꼭 봐야만 대학에 합격할 수 있다는 듯 너도 나도 특강을 보기 시작했다.

EBS 특강을 보기 위해 학교 교실에 텔레비전이 설치되었고 입시생을 둔 가정에서도 그것을 녹화하기 위해 집집마다 비디오를 장만했다. 오호, 우리 집도 그때 처음으로 비디오를 구매했다. 특강에는 별로 관심 없던 나였지만 집에 비디오가 생겨 좋았다. 영화를 좋아하던 나, 극장에 가지 않고도 영화를 볼 수 있는 새로운 기회가 생긴 셈이었다. 중학교 시절 친구네 집에 있던 비디오를 보고 부러워했었는데 나도 집에서 비디오를 볼 수 있게 되었으니 얼마나 좋은가. 하지만 비디오가 생

겼다고는 해도 빡빡한 학교생활과 엄마의 감시 때문에 마음처럼 편하게 영화를 볼 순 없었다. 그래도 주말, 혹은 방학 때 시간적 여유가 좀 생길 때 마다 동네 비디오 가게를 열심히 드나들었다. 바야흐로 나의 비디오 시대가 열리기 시작한 것이다.

사랑과 우정에 대한 찬미-〈첩혈쌍웅〉

> "마지막 총알은 항상 남겨, 최후의 적, 아니면 내 자신을 위해"
> 〈첩혈쌍웅〉 중에서

영화 〈첩혈쌍웅〉에서 주윤발이 이수현에게 건넨 대사다. 극 중 주윤발과 이수현은 킬러와 형사, 결국 대치할 수밖에 없는 운명이었다. 하지만 그들은 평범한 킬러와 형사가 아니었다. 사랑하는 여인을 위해 목숨을 바치는 순정남이었고 위기에 몰린 친구를 외면하지 않는 의리맨이었으며, 비록 적이지만 조건 없이 그를 이해하게 되고 마침내 신분을 넘어 그를 위해 죽음까지 함께 하는 열혈남이었다.

목숨을 나누는 의리, 모든 것을 바치는 사랑, 그렇게 〈첩혈쌍웅〉에는 그 사춘기 시절 우리가 꼭 갖고 싶었던 삶의 가치를 멋들어지게 펼쳐놓고 있었다. 악당들의 온갖 공격과 갖가지 고난을 뚫고 거침없이 달려가고 죽음도 겁내 하시 않는 그 용감함. 그리고 마침내 비장하게 산화하는 그들의 모습은 사춘기 소년들에게 엄청난 감동과 안타까움을 선사했다.

이런 낭만적인 영웅들이 도대체 어디 있단 말인가. 터프하면서도 부드러운, 절정의 매력을 보여주는 당시 주윤발은 세상에서 가장 잘 생긴 남자였다. 이수현 역시 특유의 강렬함과 듬직함으로 진짜 남자란 어떤 것인가를 시각적으로 느끼게 해주었다. 우리는 그들을 닮고 싶었다. 그들의 멋진 외모와 이미지를 닮고 싶었고, 죽음을 나누는 뜨거운 의리를 닮고 싶었다. 그리고 목숨까지도 바치고 싶은 아름다운 여인 엽천문을 만나고 싶었다. 답답하고 찌질한 학교를 벗어나 그들처럼 살고 싶었다.

Part 3 젊음, 그리고 행진

시간이 우리들에게 청춘을 부여했다. 돌도 씹어 삼킬 튼튼함과 실패를 두려워하지 않는 패기를 갖게 되었고 이런저런 객기도 젊음이라는 이유로 용인되는 특권을 누렸다. 물론 뜻대로 되는 일이 별로 없었지만 우리들은 주눅 들고 좌절하기보다는 계속 부딪히며 도전했다. 연애가 세상의 전부이기도 했던 시절. 그 짧고 강렬한 감정의 롤러코스트를 타며 천국과 지옥을 차례로 경험했다. 여러 가지 새로운 경험으로 정신의 키가 부쩍 자라고 세상에 대한 관심과 문제의식도 폭발하던 시기였다. 세계유일의 분단국가에 사는 우리들은 군대도 가야 했다. 남자들은 군대 체험 전후로 많은 변화를 갖게 되는 것 같다.

그리고 20세기가 서서히 저물어 갔다. 더불어 나의 20대도 지나고 있었다. 소위 세기말이었고 새 천년, 새 세기의 목전이었다. 사상 초유의 경제 사태로 온 나라가 비틀거렸고 기괴한 소문들이 마구 양산되었다. 지구가 멸망한다는 갖가지 종말론이 유행했고 밀레니엄 버그를 조심하라는 이야기도 있었다. 아닌게 아니라 세기말을 건너며 예전 국어책에서 보던 세기말 풍조가 느껴졌다. 가령 어둡고 기괴하며 퇴폐와 향락이 판을 치는. 물론 그게 꼭 세기말이라서 그렇게 느껴졌던 것은 아닐 것이다. 사람이 사는 세상, 언제 어디서나 빛과 그림자는 공존하니까.

1990년대, 20대 시작되다

1990년대가 시작되며 20대를 맞이했다. 입시에서 벗어나 대학이란 곳엘 들어갔으며 바야흐로 성인이 되었다. 비록 거품이 많이 있었지만 한국 경제는 그런대로 잘 나가고 있었고 군사정권이 막을 내리고 문민정부가 들어섰다. 올림픽을 치른 후 한국의 지위는 한 단계 업그레이드 되었다. 대중문화는 한층 세련되었고 컴퓨터, 인터넷 등이 일상이 되었다. 세계화 바람을 타고 너도 나도 세계로 달려 나갔다. 1990년대를 대표하는 신세대 소설가 중 한명인 김영하는 말했다. 1990년대여 영원하라고.

바야흐로 성인이 되었다. 머리를 길렀고 술과 담배, 커피, 연애를 본격적으로 시작했다. 대학생활을 시작하면서 많은 선배, 동기, 후배들과 다양한 관계를 만들어갔다. 10대 시절에 대한 반작용이 더해져 더 이상 책이나 시험에 얽매이지 않았고, 이성에 대한 가히 폭발적인 관심을 바탕으로 연애를 이어갔다. 다양한 분야를 기웃거렸고 많은 새로운 경험을 했다. 돌이켜 보면 괜찮은 시간들이었고 또 어느 정도는 세상이 만만해 보이기도 했던 시절이었다. 1990년대는 다양성이 인정되는 시기였고 에너지가 넘치는 시대였다. 굳이 애쓰지 않아도 시간과 체력은 넉넉했다.

X세대라는 명명

1990년대 초반, 신세대 스타 이병헌과 김원준이 선전한 화장품 광고가 있었다. 바로 트윈 X라는 화장품이었다. 많은 화제를 모은 스타일리쉬하고 멋진 광고였다. 광고에도 사용되었을 만큼 당시 한국사회에 이른바 X세대 담론이 유행이었다. 이 X세대라는 명칭은 한국 뿐 아니라 전 세계적으로 통용되는 용어이기도 했는데, 캐나다 작가 더글러스 쿠플랜드가 발표한 〈X세대: 그 질주하는 세대의 문화이야기〉라는 책에서 처음으로 X세대란 용어가 등장했다.

그렇다면 당시 X세대란 어떤 특징들을 지니고 있었을까. 무엇보다 두드러졌던 건 아마도 '나는 나'라는 식의 개인주의, 즉 자신만의 개성을 강조했던 점일 것이다. 또한 정치에 별 관심 없는 탈정치 성향도 강했고, 대중문화를 온몸으로 받아들이고 소비했다. 요컨대 당시 언론에서 규정한 X세대란 대략 개인적이고 소비적인 성향이 강하고, 대중문화에 몰두하며 감성적인 부분을 중시하는 신세대 였을 것이다. 어쨌든 언론에 의해 우리 세대가 처음 규정된, 다소 독특한 체험이었다.

확실히 우리의 20대는 선배들과는 차별되는 유난스러움이 있긴 했던 것 같은데 그 차이는 성장배경에서 자연스레 비롯된 것이기도 했다. 가난을 벗어나기 시작한 1970년대에 유년기를 보냈고 대중문화를 온 몸으로 받아들였으며 아날로그와 디지털이 교차되는 시점에 학창시절을 보냈다. 가령 우리들은 컴퓨터, 인

터넷, 핸드폰 등을 자유자재로 다루기 시작한 첫 세대이기도 했다. 탈정치 성향이 강해 정치에 별다른 부채의식을 느끼지 않았고 개인의 가치를 추구하는 경향이 짙었다. 즉 자기주장이 강하고 남의 시선을 덜 의식했으며 새로운 디지털 문화에 능숙했으며 자유롭게 해외경험을 할 수 있었다. 많은 혜택을 받은 세대였고 그런 만큼 구김살이나 열등의식이 적었다. 그리고 이제 이십대를 맞이했으니 세상이 만만하게 보이기도 했다.

태풍의 눈—서태지와 아이들

난 알아요, 이밤이 흐르고 흐르면
누군가가 나를 떠나버려야 한다는 그 사실을…
서태지와 아이들 〈난 알아요〉

지난 봄 어느 날이었다. 강의를 하러가는 길, 버스 안 라디오에서 서태지와 아이들의 〈난 알아요〉가 흘러 나왔다. 여전히 흥겨운 리듬을 들으며 옛 추억에 잠시 젖었는데, 이어서 들려오는 MC의 멘트에 깜짝 놀랐다. 그날이 서태지와 아이들이 데뷔한지 20년이 되는 날이었다니.

1992년, 혜성같이 등장해 가요계를 접수한 삼인조 그룹이 있었으니 바로 서태지와 아이들이었다. 그들이 데뷔하기 불과 얼마 전 미국의 아이돌 그룹 뉴키즈 온더 블록이 한국을 방문, 팬들이 몰리면서 아수라장이 된 적이 있었다. 그런 뉴스를 보며 씁쓸했는데, 서태지의 등장으로 국내에도 그들의 인기에 못지 않는 새

로운 아이돌이 탄생한 것이었다.

〈난 알아요〉, 〈환상 속에 그대〉, 〈하여가〉등등 발표하는 곡 마다 차트를 휩쓸었다. 그들은 무엇보다 한국어로도 랩이 가능하다는 것을 보여주며 신선한 충격을 주었고, 역동적인 안무와 빠른 비트, 세련된 음악으로 사람들을 사로잡았다. 기존의 주류였던 발라드 지형 속에서 등장한 지라 그들의 활약은 더욱 두드러졌다. 데뷔하자마자 모든 차트를 석권하며 단숨에 가요계의 판도를 바꿔놓았다. 그들의 패션은 유행을 불렀고 말 한마디 한마디가 화제가 되었다. 나중에 그들을 두고 1990년대 문화대통령이란 표현까지 썼다.

서태지와 아이들은 확실한 차별화 전략이 있었다. 모든 음악과 안무를 스스로 짰고 주동적으로 움직였다. 활동이 끝나면 팬들의 환호를 뒤로하고 잠적, 철저히 은거하며 다음 음반을 준비했다. 그들은 시스템 안에서 수동적으로 움직인 것이 아니라 자신들 스스로가 결정하는 주동자였다. 방송국, 언론과의 힘겨루기에서도 그들은 우위를 점했다. 그런 모습에 팬들은 더욱 열광했다. 서태지와 아이들은 신세대의 패기와 자신감을 보여주었다.

커진 위상으로 점차 사회적 목소리를 내기 시작했다. 음악적 색깔도 바뀌면서 실험성이 두드러졌다. 그들이 가는 길이 하나의 새로운 기준이 되었다.

미국 아이돌에 열광하던 팬들을 고스란히 끌어오며 태풍의 눈으로 1990년대를 휩쓴 서태지와 아이들, 인기의 최정상에서 돌연 은퇴를 선언하고 많은 팬들을 뒤로하고 뚜벅뚜벅 자신만의 길

을 걸어갔다. 돌이켜 보
면 서태지와 아이들은
이른바 X세대로 불리던
당시 20대들의 에너지
를 제대로 분출시키며
한국사회에 강력한 드

라이브를 꽂아 넣은 문화계의 전사들이었다. 그들과 한 때를 공
유했다는 점이 새삼 자랑스럽다.

1990년대 대학가의 낭만-〈내일은 사랑〉, 〈우리들의 천국〉

1980년대 청춘들의 모습을 〈사랑이 꽃피는 나무〉가 그렸다면,
1990년대에는 〈내일은 사랑〉과 〈우리들의 천국〉이 있었다. 하
지만 이미 대학생활을 하던 나로서는 그들 드라마가 현실과는
좀 동떨어진 웃기는 내용이라고 생각했다. 그러나 어쨌든 내가
1980년대 〈사랑이 꽃피는 나무〉를 보며 대학생활을 동경했듯이
아마 당시의 10대들은 그들의 이야기를 지켜보며 대학생활의 낭
만을 생각했을 것이다.

그리 좋아하진 않아도 종종 챙겨본 기억이 나는데, 내용보다도
역시 한창때의 풋풋한 배우들에 대한 인상이 깊다. 〈내일은 사랑〉
은 이병헌을 본격적인 하이틴스타로 키워준 작품이었고, 박소현,
고소영 등 신세대 스타를 배출했다. 잘생기고 멋진 청춘 남녀들

의 밝고 명랑한, 건강한 에너지가 보는 이를 흐뭇하게 했다. 뭐, 때로는 환상도 필요한 것 아닌가. MBC의 〈우리들의 천국〉은 더 오랫동안 방영되면서 더 많은 스타를 배출했다. 초기엔 홍학표, 최진실, 한석규, 박철, 염정아, 감우성 등이, 2기로는 김찬우, 장동건, 전도연, 이승연, 최진영, 이의정 등 수많은 스타들이 〈우리들의 천국〉에 출연했다. 역시나 대학가를 배경으로 그들의 달달한 사랑이야기, 캠퍼스의 낭만을 그렸다.

돌이켜 생각해보니 그들 드라마가 당시 대학가의 현실이나 고민을 설득력 있게 담아내진 못했다. 그보단 젊은이들의 꿈과 사랑, 낭만과 같은 밝은 면을 그리며 많은 이들에게 환상을 심어주었다. 그래, 사실 대학엔 또 그런 밝고 명랑한 면이 언제나 존재한다. 이때 아니면 언제 노냐는 식의 인식이 그때만 해도 강하게 존재했다. 만약 지금 이런 류의 드라마를 만든다면 때가 어느 때인데 주제파악, 분위기 파악도 못한다고 외면 받을 것 같다. 그런 면에서는 1990년대는 그래도 대학가의 낭만이라는 게 조금은 남아있던 시절이 아닌가 싶다.

쿨하다, 무라카미 하루키

자신을 동정하지 마
자신을 동정하는 건 비열한 인간이나 하는 짓이야 〈상실의 시대〉 중에서

1990년대 초, 중반 일본작가 무라카미 하루키의 인기는 대단했

다. 여태까지의 한국 소설에서는 보지 못한, 산뜻하고 신선하면서도 알싸한 사랑 이야기에 한국의 젊은이들은 단박에 매료되었고, 이른바 하루키 현상을 낳았다. 많은 한국 작가들이 하루키를 모방했고, 문화계 전반에 불어 닥친 하루키 현상에 떠들썩했다.

당시 나 역시 이런 소설이 있었나 싶어 허겁지겁 그의 소설들을 읽어나갔다. 〈상실의 시대〉, 〈바람의 노래를 들어라〉, 〈댄스, 댄스, 댄스〉 등의 소설은 확실히 매력이 있었다. 시각적이고 감각적인 묘사, 언제나 쿨한 태도를 견지하는 주인공들. 군더더기 없는 생활. 그의 작품엔 구질구질하거나 엄살을 부리는 법이 없었다. 그렇게 무라카미 하루키의 소설은 우리 20대 신세대의 입맛에 잘 맞았다. 소설 속 주인공들을 따라 캔맥주를 마시며 팝송을 들으며 몸을 흔들었다.

매일 달리기를 한다는 작가 하루키의 취미는 낯설고도 신선했고 일본을 떠나 유럽을 여행하며 소설을 완성했다는 그의 집필과정도 퍽이나 낭만적으로 느껴졌다. 요컨대 작가 하루키의 라이프스타일, 취미 등은 일종의 동경을 불러일으켰고, 그런 그의 손끝에서 탄생한 산뜻한 작품들은 곧 쿨함의 대명사였다. '나는 나'라는 개인의 가치를 무엇보다 우선시 했던 젊은 세대들의 욕망은 하루키의 개인적, 내면적인 소설과 상통하는 면이 분명히 있었던 것 같다. 그 타이밍이 그에게 열광하게 만든 이유였다.

에릭 프롬

얼마 전 세계적으로 인기가 많은 철학자 슬라보예 지젝이 한국을 다녀갔다. 최근 몇 년 가장 뜨거운 관심을 받은 철학자가 아닐까 싶은데, 책을 읽어보면 날카롭고 시원시원하며 치열함이 묻어난다. 방대한 주제를 다룬다는 점이 특히 인상적이다.

20대 시절 괜히 혼자 심각해서 철학서를 읽던 때가 있었다. 누구나 한번쯤 그런 시절이 있지 않을까. 심각함 보다는 발랄함이 어울릴 젊디 젊은 청춘이지만 세상에 대한 불만이 치솟을 때, 무엇인가 답을 찾아보려고 애쓰던 시절 말이다. 아무튼 그때 읽었던 여러 철학, 사상서 중에 나에게 가장 다가왔던 것은 에릭 프롬의 책이었다. 그의 대표작이라고 할 수 있는 〈자유로부터의 도피〉, 〈소유냐 존재냐〉, 〈사랑의 기술〉 3권을 재밌게 읽었다. 아하, 그게 그런 것이었구나 하는 깨달음도 많이 얻었다.

책을 읽으며 감탄을 하며 만약 에릭 프롬이 살아있다면 한번 찾아가 인생 전반에 상담과 조언을 받고 싶다는 생각을 했다. 요즘말로 하면 소위 멘토로 삼고 싶은 사람이었다. 책에서 말하는 것처럼 소유하는 삶이 아닌 그가 말한 존재의 삶을 살고 싶었다. 한참 연애에 빠지던 시절, 그러나 또래 여자의 심리를 도저히 이해할 수 없던 그때 눈에 들어온 책이 〈사랑의 기술〉이었다. 물론그 책은 연애의 기술에 대한 책이 아니지만, 결과적으로 인간의 관계 대한 이해를 넓혀준 책이었다. 지금도 책장 한 켠에 잘보관되어 있고 가끔 한번 씩 읽게 되는 책이다.

무기의 그늘

요즘은 소설을 잘 읽지 않는데, 예전 20대 시절엔 소설을, 특히 우리 소설을 꽤 즐겨 읽었다. 주로 작가별로 찾아 읽었지만 가끔은 비슷한 소재의 작품을 모아 읽기도 했다. 가령 청춘의 방황과 성장을 다룬 소설들인 이문열의 〈젊은 날의 초상〉과 박영한의 〈노천에서〉를 비교해 가며 읽는 식이다.

당시 베트남 전쟁을 다룬 소설에 관심을 두고 열심히 읽은 기억이 난다. 안정효의 〈하얀 전쟁〉과 박영한의 〈머나먼 쏭바강〉, 이상문의 〈황색인〉, 그리고 황석영의 〈무기의 그늘〉을 차례로 읽었다. 작가의 체험에서 우러나오는 그 낯설고 안타까운 이야기들을 따라가며 강한 인상을 받았다. 소설 속 이야기는 이전에 보았던 베트남전을 다룬 한 여러 할리우드 영화들의 내용과 많이 달랐다.

황석영의 〈무기의 그늘〉은 이야기 자체로도 흥미진진했지만 묵직한 문제의식도 던져주는 소설이었다. 가령 같은 아시아인의 시각에서 베트남전을 어떻게 보아야 할지, 가족, 연인을 떠나야만 하는 이념, 혹은 신념의 차이라는 것이 과연 무엇인지 등등. 책을 읽은 후 생각은 계속 꼬리에 꼬리를 물었다. 여러 국가들과 지정학적으로 복잡한 이해관계에 얽혀있고, 여전히 분단된 국가에서 살고 있는 우리는 어떤 방향으로 나아가야 할까. 어떻게 균형을 잡아야 할까.

왕가위에 빠지다

인간의 가장 큰 문제는 기억력이 너무 좋다는 것이야
지난 일을 잊을 수 있다면 매일 매일이 새로운 시작 아닌가 〈동사서독〉 중에서

돌아보건데 1990년대 서점가에 하루키가 있었다면 영화계엔 왕가위가 있었다. 과장이 심한 무협영화나 피 튀기는 느와르 영화에 익숙했던 우리들은 어느 날 왕가위의 영화와 마주하곤 이게 뭔 영화야, 홍콩에도 이런 영화가 있나 싶게 놀랐다. 화려하고 감각적인 화면, MTV를 보는 듯한 느낌, 핸드핼드 카메라, 그리고 상처받고 방황하는 청춘들, 적시적소에 흘러나오는 감성적인 음악, 그리고 홍콩. 왕가위의 영화는 몽롱하고 나른하면서 알싸하고 짙은 비애감을 끌어올렸다.

그의 영화 언어는 1990년대 청춘들의 입맛에 제대로 들어맞았다. 도식적이고 작위적인, 혹은 환타지로서의 사랑의 모습을 걷어내고 어긋나고 상처 입은 주인공들의 방황을 보여주었다. 그런데 역설적이게도 그런 청춘의 방황이 퍽이나 낭만적으로 느껴졌다는 점이다. 게다가 그 공간이 반환을 앞둔 특수 공간 홍콩이라는 점을 생각해보면 그들의 상처와 방황이 그럴싸하게 다가왔다. 가령 왕가위 영화가 인기를 끌면서 한국의 여러 영화들이 왕가위 스타일을 모방했는데, 도대체 공감이 가지 않았고 단순한 겉멋 추구라는 느낌이 강했던 것도 그런 맥락이었을 것이다.

왕가위 영화의 관심은 언제나 홍콩과 그 속에 살고 있는 사람을 향해 있었다. 〈동사서독〉, 〈부에노스 아이레스〉등도 시공간만을

옮겼을 뿐 전작들과 궤를 같이하는 작품이다. 그럼에도 한국에 살고 있는 우리의 공감을 불러일으킨 것은 무엇일까. 무엇보다 인간의 보편적인 감정을 섬세하고도 감각적으로 포착해냈기 때문일 것이다.

신인류의 사랑

저녁이 되면 의무감으로 전화를 하고
관심도 없는 서로의 일과를 묻곤 하지
015B〈아주 오래된 연인들〉

얼마 전 모 프로그램에 015B가 출연해서 예전 그들이 활발히 활동하던 시절의 음악과 당시의 이야기들을 들려주었다. 아, 잠시 아련한 추억에 빠졌다. 돌아보니 20년이 흘렀고 그들도 중년의 아저씨들이 되어 있었다.

1990년대 가요계에는 새로운 변화를 주도하는 여러 가수들이 있었다. 그 중 015B도 빼놓을 수 없다. 그리고 그들의 노래는 한 번 되새겨볼 필요성이 있다. 그들의 히트곡 〈아주 오래된 연인들〉, 〈신 인류의 사랑〉 등은 사랑의 낭만성을 걷어낸, 직설적이고 드라이한 가사로 화제를 모았다. 당시 신세대의 세태, 혹은 가치관을 가감 없이 제대로 직설적이고 도발적으로 뱉어낸 노래가 아닐까 싶다. 이전까지의 대중가요란 대개 구구절절 안타깝고 애절한 감정을 노래하기 바빴는데, 그들은 노래 제목 그대로 솔직하고 직설적으로 내뱉었다. 그런 면에서 그들은 서태지와 함께, 혹은 또 다른

측면에서 신세대를 대변하는 그룹이었다고 할 수 있다.

개인 각자의 감정과 추구하는 가치를 중시한 신세대, X세대답게 사랑에 대한 입장 표명도 분명하고 솔직하다. 처음의 설레임과 두근거림이 사라지고 난 뒤의 밋밋하고 반 의무적인 연애를 꼬집은 그 노래는 많은 이들의 공감을 이끌어냈다. 물론 그렇다고 해서 그들의 노래가 무슨 대안을 제시하거나 다음을 이야기하진 못했다. 연애의 과정이 그렇다는 것은 누구나 아는 것이고 그럼에도 지속되는 것이 연애 아닌가. 신세대도 어쩔 수 없는 것이다. 알면서도 영원하길 꿈꾸는 것이 남녀 간의 사랑 아니던가.

〈슬램덩크〉와 〈오 한강〉

스무 살이 넘자 예전과는 다르게 만화책이 시시하게 느껴지기 시작했다. 예전엔 그렇게 드나들었던 만화가게였는데 언제 그랬냐는 듯 깡그리 잊었다. 어느새 나도 나이 든 어른들처럼 만화는 애들이나 읽는 것 아닌가 하고 생각하게 된 것인가. 하지만 그래도 종종 감탄을 자아낸 만화들을 만났다. 이거 장난이 아니다 싶게 울림이 있는 만화들을 말이다.

그 중에서도 가장 인상적이었던 만화 두 편이 있는데 바로 그 유명한 〈슬램 덩크〉와 〈오 한강〉이다. 먼저 〈슬램 덩크〉, 당시의 농구 인기에 편승한 그저 그런 농구만화인가 싶어 집어 들었던 그 만화는 끝까지 손을 못 놓게 한 명작이었다. 강백호, 서태웅, 채치수 등 살아있는 캐릭터와 탄탄한 구성, 그리고 불굴의 의

지와 삶에 대한 긍정과 낙관까지 담아낸 잊을 수 없는 만화다. 이 정도면 어느 영화, 소설에도 뒤지지 않는 감동의 파노라마였다. 중학교 때부터 농구를 즐겼던 나와 친구들은 공을 튀기며 만화 속 주인공들을 떠올려보곤 했다.

〈오 한강〉은 굴곡 많은 우리 현대사를 정면으로 응시, 묘사한 무척 흥미로운 작품이었다. 이강토의 파란만장한 삶을 따라가며 이데올로기의 대립으로 점철된 한국 현대사의 면면을 살펴볼 수 있었던, 대단한 작품이었다. 이 만화를 보면서 만화에 대한 편견이 깨졌다. 확실히 〈오 한강〉은 많은 이들에게 만화에 대한 인식을 새롭게 만들어 준 작품이었다.

젊음의 발산–락카페

지하철을 타고 가는데 옆자리에 앉은 대학생 둘이 클럽에 대해 신나게 이야기를 주고받는다. 그곳의 매력에 푹 빠져 매일 출근 도장을 찍는 모양인데 그들의 이야기가 재밌기도 하고 한편으로 부럽기도 하면서 자연스레 나의 그 시절이 떠올랐다.

1990년대 초반, 락카페가 유행했다. 작정하고 들어가는 나이트 클럽과는 다르게 가볍게 한잔 하면서 춤추며 놀 수 있는 공간이었다. 그리 큰 규모가 아니고 작은 공간에 간단히 춤출 수 있는 스테이지를 갖춰 놓았다. 중요한 건 분위기와 뮤직, 그리고 또래의 친구들이었다. 자, 하드 락이나 라틴 재즈, 테크노 등의 다양

하고 세련된 음악들이 흘러나오고 기분이 업 되면 자유롭게 스테이지에 나가 몸을 흔들며 리듬을 타기 시작한다. 락카페는 부담없이 가볍게 기분을 즐기기에 안성맞춤이었고, 그런 점이 많은 20대 젊은이들에게 어필했다. 춤을 추는 데 꼭 어두워야 하고 현란한 조명이 필요한 건 아니다. 그런 점에서 1990년대 락카페는 한국 젊은이들의 춤 문화를 한 단계 업그레이드 시켰다고도 볼 수 있겠다. 그리하여 기분 좋은 날은 좋은 날대로, 울적하면 또 그것을 이유 삼아 삼삼오오 락카페로 향했던 것이다.

고등학교 동창 하나가 락카페에서 일한 적이 있다. 겸사 겸사 그곳에 자주 갔던 기억이 나는데, 자연스레 친구들과의 모임도 그곳에서 자주 가졌다. 버드 와이저나 밀러 한, 두병을 마시며 가볍게 춤을 추며 즐거워하던 기억, 그 자리엔 군대 휴가 나온 친구도 있었던 것 같다. 뜨거운 젊음의 해방구, 1990년대 락카페를 기억하는가.

심은하

1990년대를 풍미한 최고의 여배우를 꼽으라면 누가 있을까. 최진실, 김혜수, 고소영 등등 각자의 매력을 내세우며 인기의 고공행진을 이어간 여배우들이 많이 있지만, 우리는 심은하를 말하지 않을 수 없다. 〈마지막 승부〉의 다슬이로 열연, 단숨에 남자들의 마음을 빼앗아버렸으니 말이다. 서구적 미모가 대세이던 당시,

오밀조밀하고 단아한 이목구비로 동양적 미를 보여주었고, 자연스럽고도 청순한 매력을 뿜어주었다. 그리고 뭐랄까, 말로 표현하기 힘든 독특하고 신비한 매력도 있었던 것 같고 신인답지 않게 안정되고 차분한 연기력으로 호감을 샀다. 어떤 역을 맡아도 싼티 나지 않고 고급스러운 분위기를 살려냈다.

심은하는 이후 순수한 다슬이에서 방향을 바꾸어 〈M〉이란 작품에서 파격적인 모습을 보이며 이미지 변신을 꾀했다. 〈청춘의 덫〉 같은 작품에서는 폭발적인 연기력으로 많은 사랑을 받았다. 〈8월의 크리스마스〉, 〈미술관 옆 동물원〉 등의 영화에서 보여준 심은하의 사랑스러운 모습은 두고두고 잊지 못한다. TV 드라마면 드라마, 영화면 영화, 심은하가 출연하면 빵빵 터졌고 최고의 인기를 누렸다. 그러하니 심은하에 빠진 남자가 한둘이었겠는가.

그리고 최고의 자리에서 미련 없이 연예계를 떴다. 종초홍, 왕조현, 임청하가 그랬던 것처럼 말이다. 멋지지 않은가.

아, 아, 아르바이트

요즘 대학생들은 방학도 학기 중 못지않게 바쁘다. 남보다 앞서려면 방학 중에 부지런히 스펙을 쌓아야 하기 때문이다. 인턴, 연수, 체험, 아르바이트 등등 자기소개서에 한 줄이라도 더 기재하기 위해 동분서주한다. 팍팍한 시절이다. 자, 그렇다면 1990년대 대학생들은 방학 때 무엇을 하고 지냈던가. 뭐 개인에 따라 다

양했을 것이다. 실컷 놀러다는 친구도 있었고 도서관에 묻혀 열심히 공부한 애들도 있었을 것이고 돈 벌자며 아르바이트를 하는 경우도 많았다. 하지만 어쨌든 분명한 건 방학 때는 좀 널널했다는 것이다. 아르바이트 이야기를 좀 해보자.

그때나 요즘이나 대학 다니며 아르바이트 한두 번 안 해본 이들은 드물 것이다. 좀 다른 건 그때 우리들의 아르바이트는 향후 갖게 될 직업과 연계해서 경력을 쌓는다는 차원은 아니었고 오로지 돈을 목적으로 했다는 점이다. 그래서 목돈을 좀 챙길 수 있는 아파트 공사현장 같은 곳을 선호했다. 나도 몇 번 그곳에서 일해 본 기억이 있는데, 더운 여름 아침부터 밤까지 흠뻑 땀을 흘려가며 보름이고 한 달이고 버티면 꽤 많은 돈을 벌수 있었다. 또한 돌이켜 생각해보니 많은 것을 느꼈던 생생한 삶의 체험이기도 했다.

그밖에 기억나는 아르바이트 체험이라면 백화점에서 구두와 잡화를 팔던 일이다. 지하 창고에서 물건을 실어다 여러 부서에 나누어주고 구두도 팔고 비가 오면 밖에 나가 우산도 팔고 매장 아주머니가 잠시 자리를 비우면 여성 속옷도 대신 팔아주는, 팔방미인식의 업무였다. 사람들의 욕망이 분출되는 백화점이라는 공간의 속살과 각양각색의 사람들을 관찰할 수 있는 재밌는 체험이었다. 노래방 아르바이트도 잊을 수 없는 경험이다. 전국적으로 노래방이 막 생겨나던 초창기 시절이었는데 웃기는 일도 많았던 즐거운 추억이었다. 덤으로 노래는 정말 실컷 부를 수 있었고 수당도 꽤 짭짤했다. 방학인데도 아르바이트 한다고 밤낮없이 나다니는 아들을 보고 아르바이트는 그만두고 열심히 공부해서 장학

금을 타라던 부모님의 애정 어린 타박도 기억난다.

학생시절의 아르바이트는 해볼 만 한 것이다. 사회에 나가기 전 나의 능력과 적성, 인내력을 타진해볼 수 있는 좋은 기회이고 스스로 땀을 흘려 버는 돈의 가치가 무엇인지 깨닫게 해주는 인생 공부일 수도 있다. 기왕이면 다양한 분야를 거침없이 경험해 본다면 더 좋을 것이다.

청바지 게스

나만의 개성을 추구하던 20대 시절의 패션을 생각해보면, 유독 청바지가 강하게 기억된다. 당시는 정말 청바지 전성시대였다고 해도 과언이 아닐 것이다. 리바이스, 게스, 저버, 캐빈 클라인, 그리고 뱅뱅, 리, 웨스트 우드 등등 국내외의 여러 브랜드가 치열한 판매경쟁을 벌였다. 그중에서도 게스가 유독 강세였다고 기억되는데, 역삼각형의 그 유니크한 심볼은 소유욕에 불을 질렀다.

방학 내내 아르바이트를 한 돈으로 게스와 리 청바지를 사 입은 기억이 난다. 내가 번 돈으로 내가 원하는 청바지를 사 입으니 기분이 뿌듯했다. 사실 나는 패션에 그다지 신경을 쓰는 편이 아니었고 대부분의 옷은 어머니나 누나가 알아서 사다주시면 그냥 입고 다녔는데, 청바지만큼은 나도 욕심을 좀 부렸던 것 같다. 왠지 게스 정도는 입어줘야 스타일이 사는 것 같았다고 할까. 그리하여 게스 청바지에 흰색이나 검정색 리바이스 남방 하나 걸쳐주면

심플하면서도 풋풋한 패션이 완성되는 것이다.

세대, 나이를 막론하고 청바지는 언제나 청춘의 한 심볼이었다. 그래서인지 나이 들어서도 청바지를 즐겨 입는 사람들이 많다. 보기 좋다. 또한 남자든 여자든 청바지 하나만으로도 자신의 멋과 개성을 표현할 수 있다. 그래서인지 청바지도 빠르게 유행을 타고 계속해서 새로운 브랜드가 피고 지는 것 같다.

군입대를 전후하여

거리에서 혹은 지하철이나 버스에서 군인을 보면 왠지 안쓰러운 마음부터 든다. 군대 좋아졌다고들 하지만 당사자인 그들이 느끼기엔 어디 그럴까. 늘 가슴 한켠이 시린 이들이 바로 군인이다. 군대 간다고, 혹은 휴가 나와서 인사를 오는 학생이 있으면 나는 따뜻한 밥이라도 한 끼 사먹으라고 얼마라도 쥐어준다.

드디어 우리에게도 닥쳤다. 군용열차를 타고 훈련소로 향해야 하는 시간이. 친한 친구들이 그 전에 하나 둘 군대로 떠났다. 그 때마다 우리들은 무슨 대단한 의식을 치르듯, 거한 송별회를 했다. 잔뜩 술을 마시고 〈입영열차 안에서〉와 〈이등병의 편지〉, 〈훈련소로 가는 길〉을 부르며 20대의 한 페이지를 떠나보냈다. 지금 와 생각해보면 뭐 그리 대단한 일이라고 그리들 심각하고 우울해 했는지 모르겠지만 어쨌든 당시의 당사자들에겐 넘어야 할 하나의 거대한 산처럼 느껴졌던 것이 사실이다. 무언가 좀 해

보려고 하다가도 군대가야 되는데 데 뭘 하냐, 갔다 와서 하자라는 식이었다. 모든 게 군대로 귀결되었고 그것은 하나의 커다란 핑계였다. 그래서 대개 군대 입대 즈음해서는 학점도, 연애도 수습이 안 될 정도로 엉망이기 마련이었다.

허우샤오시엔의 〈쓰리 타임즈〉에 보면 군입대를 앞둔 주인공이 매일 당구장에 와서 당구를 치며 그 하릴없는 시간을 죽 때리는 장면이 나온다. 우리와 마찬가지로 징병제를 시행하는 대만의 그 풍경은 정겹다. 우리의 그때를 상기시킨다. 나도 그랬다. 늘어지게 잠을 자고 일어나서 하는 일이란 게 당구장이나 만화가게에서 시간을 보내다가 여자후배들이나 불러내서 밥 먹고 술 먹는 것이었다. 혹은 친구와 며칠 여행을 다녀오기도 했다. 그 모든 것들이 곧 군대 가는 아이라는 이유로 용인되던 시간이었다. 어찌 보면 낭만적인 시간이기도 하지만 당사자는 하루하루 다가오는 그 시간들을 외면하고 싶던, 답답한 시절이었을 것이다.

가끔은 몸을 만든다고 동네 산을 뛰어 오르기도 했고 당분간 못 볼테니 좋아하는 영화와 책을 실컷 보자고 하루 종일 극장과 서점을 오가기도 했다. 또 아주 가끔은 군대 제대 후의 계획들을 정리하며 미래의 모습을 상상하기도 했다. 먼저 군대에 가 있는 친구들에게 편지를 쓰기도 했던 것 같다. 그렇게 우물쭈물하다가 드디어 예정된 시간은 찾아왔고 조금은 서글픈 심정으로 훈련소를 찾아갔다.

동생과 함께 떠난 여행

가을산의 단풍이 절정이다. 마치 불에 타는 듯 붉게 물든 광경은 감탄을 자아낸다. 곧 질 것을 알기에 더 찬란하게 보이는지 모르겠다. 급하게 떠나가는 가을은 늘 아쉬움을 느끼게 하는데 그래서 가을에는 꼭 산에 한번 오르게 된다.

그해 여름이 생각난다. 군 입대를 앞둔 동생과 떠났던 강원도 여행이. 정확하게는 가을에 앞두고 있는 늦여름이었다. 두 살 터울인 동생은 며칠 뒤 입대를 해야 했고 나는 일병 휴가를 나와 한 열흘쯤 시간이 있었다. 동생의 심정을 모를 리 없는 형으로서 어떻게든 동생을 안심시키고 같이 추억을 쌓고 싶었다. 그래봐야 불과 1년 정도 먼저 겪어 본 군 생활이고 두 살 차이나는 형이지만, 그때 내 눈에는 동생이 물가에 내 놓은 어린애처럼 느껴지는 것이 아닌가. 부모님의 전폭적인 지지를 받으며 동생과 나는 강원도 여행을 떠났다. 강릉까지 버스를 타고 가서 경포대 해수욕장에서 한나절을 즐겼다. 알다시피 경포대는 동해의 대표적인 해수욕장이지만 휴가철이 한참 지난 터라 해수욕을 즐기는 이들은 많지 않았다. 물도 차가워 깊이 들어가지는 못했고 가볍게 물놀이 하는 정도였을 것이다. 이어 허기져 배가 고파진 동생과 나는 방파제 쪽으로 가서 오징어 회를 먹었다. 만원에 스무 마리나 하던 시절이었으니 실컷 먹고도 빈 이상이 남았다. 비릿하면서도 쫄깃거리는 얇게 채로 쓴 오징어 맛은 일품이었다. 웃기는 얘기지만 군대 가면 처음 당분간은 먹는 걸 제대로 못 먹는다며 동생

에게 이것저것 많이 먹으라고 권유했던 기억이 난다.

　강릉을 거쳐 낙산사를 찾았다. 멋진 풍경이 있는 낙산사를 걸으며 동생과 많은 이야기를 나눴다. 그쪽에서 1박을 하고 다음으로 찾은 곳은 설악산이었다. 두세 번 간 적이 있는 설악산이었지만 여름의 설악은 처음이었다. 울산바위까지 올라갔다. 짙은 녹음과 신선한 공기가 이십대 청년들을 넉넉하게 감싸 안아주었다. 설악산 아래 민박집 아주머니의 인심도 참 넉넉했는데 이것저것 먹어보라고 건네주시던 기억이 난다. 푸른 바다와 초록빛 산, 맛있는 음식과 청춘의 고민들이 함께 한 시간이었다.

　휴가 나온 형과 입대를 앞둔 동생이 함께 떠난 젊은 날의 강원도 여행, 그것은 무엇과도 바꿀 수 없는 소중한 기억이다.

그래도 반짝이는 청춘들, 군대의 추억

　청춘이 꺾인다는 참담한 심정으로 군대에 입대했다. 고단하고 굴욕적인 훈련소 생활을 거쳐 다시 특기교육을 마치고 자대에 배치되었다. 다시 시작된 자대생활도 예상대로 순탄치 않았다. 하지만 인간은 역시 적응의 동물, 그것도 몇 개월이 지나니 그런대로 지낼 만 했다. 더구나 군대는 시간이 지날수록 지내기가 나아지는 곳이므로, 마음을 비우고 부대끼다보면 세월은 흐르기 마련이다.

　혈기왕성한 청춘들을 옭아매고 있으니 크고 작은 사건들이야 늘 있는 것이지만 그래도 푸른 청춘 아니던가. 나름의 재미도 그

곳엔 있었다. 가령 애인이나 친구와 편지를 주고 받는 재미, 면회와 외박에서 맛보는 그 상대적 자유감은 실로 짜릿하다. 그리고 부대 내에서의 동료들과 나누는 소소한 재미들. 가끔은 훈련을 통해 맛보는 약간의 성취감도 물론 있다.

나는 충청도의 한 산속에서 30개월간 군 생활을 했다. 서해 바닷가를 끼고 있었기 때문에 부대에서 서해 바다가 한 눈에 들어왔고, 비와 눈이 많았다. 석양이 물드는 저녁 서녘 바다를 바라보며 서는 보초근무, 지금 와 생각하니 꽤 낭만적인 풍경이었다. 가장 좋았던 것 중에 하나는 여름에 인근 해수욕장에 가서 수영을 했던 것이다. 일주일에 한번, 근무병과 최소 인원을 제외하고 우리는 군용트럭을 타고 바다로 향했다. 더운 여름이었고 부대를 벗어나 자다로 간다는 사실이 우리를 들뜨게 했던 것이다. 사람들이 많이 모인 곳을 피해 해수욕장 한 구석에 자리를 잡고 수영을 하고 축구도 하고 배구도 하면서 즐거운 한때를 보냈다. 수영복은 따로 없고 반바지 체육복을 입었다. 패기 넘치는 젊은 청춘들과 뜨거운 여름, 그리고 파도치는 바닷가는 썩 잘 어울리는 풍경이었다.

〈황비홍〉, 〈서극의 칼〉, 〈방세옥〉—홍콩의 날라 다리는 영화들

군대생활은 단순하고 반복적이다. 그런 반복되는 일상 속에서 찾는 소소한 즐거움들이 있다. 그 중 하나가 비디오 보기였다. 하

루 일과를 끝내고 청소를 대충 끝나고 취침하기 전 그 얼마의 시간 동안 영화를 보며 피곤을 씻고 고단한 군 생활을 잠시 잊는 것이다. 물론 그것도 언제나 가능한 것이 아니었다. 훈련이나 기타 행사가 없는 날, 그리고 당직사관이 누구냐에 따라 가부가 결정되는 오락이었다.

자, 당직사관에 의해 허가가 떨어지면 누군가 인근마을의 비디오가게로 급파된다. 선호하는 영화는 역시 최근작들인데, 그런 영화들은 대개 이미 빌려가고 없는 경우가 많았다. 자, 그럼 어떻느냐, 파견된 사병이 내부반으로 전화를 건다. 그리고 고참들의 의견을 묻는다. 그 고참들의 대답은 대개 이랬다. "그래? 그럼 그냥 날라 다니는 영화 빌려와!" 여기서 날라 다니는 영화란 홍콩 무협영화를 말하는 것이다. 신기한 무공으로 붕붕 날라 다니는 영화들, 이연걸, 조문탁 등이 주연을 맡은 영화들 말이다. 1990년대 중반 유명했던 영화들로 〈황비홍〉 시리즈, 〈서극의 칼〉, 〈방세옥〉 등등의 영화들이다.

복잡하게 머리 쓰는 영화는 싫다. 단순명쾌하게 악의 무리를 소탕하는 영화, 화려한 액션이 버무려진 최고의 영화는 역시 중국 무협영화다. 당시의 이연걸, 조문탁은 정말 날라 다녔다. 군인 아저씨들이 무협영화를 선호하는 이유는 사회의 일반인들과 다르지 않다. 갑갑한 생활, 억압적인 구조 속에서 잠시나마 자유

롭게 훨훨 날아 다니는 주인공들을 보며 강렬한 카타르시스를 느꼈던 것이다. 우리도 그들처럼 강호를 휘저으며 자유롭고 싶었던 것이다.

면회의 추억

군 생활의 꽃은 무엇일까. 물론 가장 확실한 기쁨은 제대의 순간일 것이다. 제대를 제외한다면 군인들이 군 생활 중 맛보는 가장 큰 기쁨은 아마도 휴가나 면회가 아닐까. 특히 면회는 멀리서 일부러 날 보러 와주는 것이니 기억에 더 오래 남는 법이다. 면회 오는 이는 가족과 친구, 그리고 애인 세 부류다. 모두들 너무 반갑고 고마웠다. 늘 보던 사람들이지만 그땐 왜 그렇게 새롭고 또 반가울까.

나는 후방에서 군 생활을 했기 때문에 그 시간이 그리 혹독했다고 할 수 없다. 하지만 어떤 군인이 자신의 생활에 만족할 수 있으랴. 나 역시 불만과 고민이 많았다. 그저 묵묵히 그 시간들을 견뎌냈던 것 같다. 가족이나 친구들에게 굳이 면회를 오라고 부탁한 적은 없다. 거리상으로 꽤 멀기도 했으려니와 뭐 대단한 일 한다고 사람들을 오라가라 피곤하게 하나 싶었다. 돌이켜 보면 자의식이 꽤 킹한 군인이었던 것도 같다.

30개월의 군생활 동안 가족들은 딱 한번 면회를 왔다. 일병 때였던 것 같은데 여름이었다. 하루 외박을 얻었고 부대 근처에 위

치한 해수욕장에 가서 즐거운 시간을 보냈다. 해수욕도 하고 모래 속에서 조개도 잡으며 즐거워했던, 피서를 겸한 시간이었다. 나는 밝은 모습으로 군 생활 잘하고 있다고 가족들을 안심시켰다. 친구들도 몇 번 면회를 왔는데 그때마다 해수욕장을 갔다. 덜 알려진 그 해수욕장에 가 본 모두들 좋다고 만족했다. 그들이 즐거워 하는 모습을 보는 나도 기뻤다. 멀리서 찾아와준 그들에게 조금이나마 기쁨을 줄수 있어서 좋았다.

제대하던 날

거꾸로 매달아놓아도 국방부의 시계는 돌아간다. 지긋지긋하던 30개월의 군 생활을 마치던 날, 그날의 기억이 아직도 생생하다. 아마 많은 남자들이 그러할 것이다. 일생에 몇 번 안 되는, 날아갈 것 같은 순간이 바로 제대하던 날이 아닐까 싶다. 자대에서의 송별회를 마친 뒤 다음날 아침 일찍 부대를 나섰다. 그것으로 제대 절차가 완성되는 것은 아니었고 상급부대에 가서 전역신고를 해야 했다. 상급부대는 광주 무등산 위에 있었다. 서천에서 몇 시간 버스를 타고 가 광주역에서 다시 군용차를 타고 무등산으로 올라갔던 것 같다. 오후 쯤에 그곳에 도착했던 것 같다. 그날 그곳에는 훈련소 시절, 특기교육 시절의 동기들이 여러 명 와 있었다. 그들과 편안하게 각자의 군 생활 이야기를 하다가 느즈막이 잠을 청했다. 그날 무등산 위의 별들이 참 정겨웠다. 그리고 다음

날, 드디어 제대 신고를 하고 민간인의 신분이 되었다. 광주 시내에 나가 동기들과 술자리를 가졌고 잘 가라, 잘 살아 라는 작별인사를 나눈 뒤 각자 제 갈 길을 떠났다. 언제 또 이 친구들을 만날수 있을까 싶어 잠시 짠했던 기억도 난다. 그날 모였던 동기 중에 고향이 전라도쪽인 사람들이 대부분이었고 충청도가 몇 명, 경상도가 또 몇 명, 서울 수도권은 나 혼자였다.

저녁 7시던가, 광주에서 서울로 향하는 무궁화호 열차에 몸을 실었다. 집에 간다는 생각에 기분은 날아갈듯 가벼웠다. 좌석은 꽉꽉 들어찬 만원이었고 좀 소란스러웠지만 아무래도 좋았다. 기분이 업되서 그렇게 느꼈겠지만 사람들이 모두 정겨워 보였다. 옆자리엔 내 또래, 혹은 몇 살 위로 보이는 남자가 앉아있었다. 자연스럽게 그와 이야기를 나누게 되었는데, 그는 척 봐도 제대군인으로 보이는 나에게 축하한다며 자기가 술 한잔 사겠다며 기차 통로를 지나는 차를 불러 세워 맥주 몇 캔과 오징어를 샀다. 그는 집이 서울인데 운전면허 시험을 보기 위해 광주에 다녀가는 길이라고 했다. 당시엔 서울에서 면허를 따려면 시간이 오래걸려 그렇게 지방에 가서 면허를 따는 경우가 종종 있었다. 그와 나눈 대화는 내내 유쾌했다. 기차는 그렇게 달리고 달려 우리 집이 있는 수원에 도착했다. 아, 즐겁고 유쾌한 나의 제대하는 날이었다.

새로운 세계로 떠나다

　요즘 대학생들은 재학 중에 휴학을 많이 한다. 여러 이유들이 있겠지만 대부분은 휴학기간 또 다른 스펙을 쌓는 데에 할애하는 것 같다. 경쟁에 뒤처지지 않기 위해 불가피한 선택을 하는 것이다. 그만큼 힘든 세상이다.

　제대 즈음으로 기억을 돌려보자. 자, 제대를 한 우리의 청춘들은 그 이후 어떻게 시간을 보내게 되는가. 당분간은 해방감에 젖어 자유를 마음껏 만끽하지 않을까. 하지만 그러기도 잠시, 다시 우리를 기다리는 것은 불안한 미래다. 뭔가 해야 한다는 생각이 다시 고개를 든다. 시간이 잘 맞아 제대 후 틈 없이 바로 복학하는 경우도 있지만 대개는 몇 개월씩 시간이 뜨게 된다. 또 운 좋게 시간이 맞아도 바로 복학 하는 건 뭔가 밋밋하다. 내 경우도 그러했다. 7월 말에 제대를 했으니 맘먹으면 9월 복학도 가능했지만 뭔가 새롭고 발전적인 경험을 하고 싶었다. 그래서 택한 것이 바로 어학연수였다. 1980년대 말 해외여행 규제가 풀리면서 1990년대 들어 해외여행이 봇물 터지 듯 이루어졌고 유학, 어학연수도 호황이었다. 중국어를 전공하던 나 역시 한 학기 어학연수를 계획했다. 직접 가서 중국을 보고 느껴야 할 필요성을 느꼈고 군대 가기 전 그나마 조금 배웠던 중국어도 30개월 군생활 동안 하얗게 지워져 버렸다는 위기감 같은 이유도 있었다.

　말년 휴가 나와 중국 어학연수를 알아보고 비자 및 관련 수속을 했다. 종로 유학센터를 돌며 중국 연수에 대한 이런저런 정보를

수집했다. 새로운 세계로 떠난다는 설레임에 온 몸에 활기가 흘렀다. 그리고 제대, 약 한달 후 미지의 세계 중국행 비행기에 올랐다. 책과 텔레비전에서만 접한 그 중국과의 첫 대면이었다. 내가 처음 밟은 중국땅은 북경도 상해도 아닌 산동성 청도였다. 청도의 첫 느낌은 다소 한산하고 황량하다는 것이었다. 예상대로 아직은 좀 낙후되었다는 인상도 있었다. 청도에서 다시 봉고를 타고 산동성의 중심도시 제남으로 가는 길, 그 길에 대한 인상이 참 깊다. 영화 〈붉은 수수밭〉에서 본 것처럼 가도 가도 끝없이 펼쳐진 평야였고 그곳엔 사람 키를 훌쩍 넘는 옥수수가 가득 심어져 있었다. 고속도로는 차가 거의 없이 한산했다.

그렇게 시작된 나의 중국생활, 내내 신선하고 유쾌했다. 나는 완전히 새로운 공간에서 자유를 만끽하며 많은 것들을 빨아들였다. 열심히 배우고 신나게 놀았다. 나는 충분히 젊었고 세상은 넓었으며 무척 푸근했다.

복학생이 되다

언젠가 한 개그프로에서 복학생 캐릭터가 인기를 끈 적이 있다. 다소 과장되고 희화화된 면이 크긴 했지만 그들의 몸짓과 말투는 큰 웃음을 유발했고, 나도 재밌게 본 기억이 난다. 군대를 다녀온 이들이라면 누구라도 공감했을 것이고 그런 복학생들과 함께 학교를 다닌 이들도 역시 그 상황을 잘 알 것이다. 군 복무가 의무

화 된 우리나라에선 어쩔 수 없는 풍경이기도 하다.

입대 전 제 아무리 잘 나갔다고 해도 군대에 다녀오면 어쩔 수 없이 뭔가 한발 처지는 느낌이 있다. 뭘 해도 다 어색한 것 같다. 같이 수업 듣는 후배들과 불과 너 댓 살 차이일 뿐이지만 확실히 서로에 대해 이질감을 느끼는 건 사실이다. 그게 정확히 뭐다 라고 딱 꼬집어 설명할 수 없다. 그냥 그렇다. 그렇다면 적응할 시간을 좀 주면 달라지느냐 또 그것도 아닌 것 같다. 복학생의 입장에서 보면 현역들이 아직 뭘 모르는 철딱서니 애들 같아 보이고, 현역들의 눈에는 복학생이 감각 떨어지고 분위기 망치는 푹 삭은 늙다리 선배로 보였을 것이다.

그래, 그냥 철이 좀 들었다고 해 두자. 아, 세상이 이런 거구나 라고 이치를 조금 깨달았다고 치자. 개인차가 좀 있긴 하지만 군대를 다녀와 복학한 복학생들은 대개 좀 더 현실적으로 자신의 앞날에 대해 고민을 하게 된다. 철이 좀 든 대신 확실히 흥은 예전에 비해 줄어들었다. 학교 행사에도 별 흥미를 못 느끼고 시큰둥 하는 경우가 많았다. 하긴 이젠 나이도 이십대 중반을 넘어가고 있지 않은가.

컴퓨터

부모님이 사용하시는 컴퓨터에 문제가 있다고 해서 나름 이렇게 저렇게 점검해 봤는데 원인을 잘 모르겠다. 하루에도 몇 시간

씩 사용하지만 사실 컴퓨터에 대해 잘 알지 못한다. 뭐, 어쩔 수 없다 전문가를 불러 고칠 수 밖에. 기사님이 점검하는 것을 옆에서 보고 있자니 그것에 대한 이런저런 기억이 떠올랐다.

제대하여 복학하니, 입대 전과 다르게 레포트를 컴퓨터로 출력해 내는 친구들이 많아졌다. 군대에서 행정업무로 컴퓨터를 좀 사용해 보긴 했지만, 여전히 컴퓨터는 나에게 좀 낯선 물건이었다. 그때까지만 해도 손으로 써서 내는 쪽이 훨씬 편했다. 하지만 이미 대세는 기울었다. 타이핑이 느려 후배에게 몇 번 부탁, 혹은 지시하다가 드디어 나도 독수리 타법으로 과제물을 작성, 제출하기에 이르렀다. 성취감이 있었다. 어렵게 작성한 문서를 플로피 디스켓에 저장하여 학교 복사실에 가서 장당 얼마를 주고 출력하던 기억이 새록새록하다. 내가 쓴 글이 인쇄 되어 나온다는 것이 참으로 신기했다.

컴퓨터에 관련된 기억을 되새겨보면, 처음엔 그렇게 문서작업 위주였다. 이어서 간단한 게임에 재미를 붙였고 다음엔 PC통신이었다. 그 다음은 당연히 인터넷과의 만남이었다. 컴퓨터, 그 새롭고 신기한 문명의 이기는 점점 더 강력해지고 빨라지고 화려해지면서 사람들을 매혹시켰고 중독시켰다. 크고 투박한 대우 286 컴퓨터를 시작으로 삼성 컴퓨터, 현주 컴퓨터 등을 차례로 샀고, 그때그때 나오는 컴퓨터 관련 책들을 열심히 읽던 기억도 난다. 그렇게 나름 열심히 따라가려 해도 늘 알쏭달쏭한 셋이 바로 그 컴퓨터였다. 노트북 컴퓨터가 나오자 그것이 또 갖고 싶었다. 해서 천리안 장터를 검색하여 당시 모 대학원생이 잠깐 사용

하다 내놓은 삼성 센스 노트북 컴퓨터를 샀다. 엄청 두껍고 무거웠는데 백만원도 훨씬 더 주고 산 기억이 난다.

접속 – PC통신

"만나야 할 사람은 언젠가 꼭 만난다고 들었어요" 영화 〈접속〉 중에서

97년이던가, 한석규와 전도연이 주연한 영화 〈접속〉이 큰 인기를 끌었다. PC통신을 소재로 하여 당시 젊은이들의 일과 사랑을 감각적으로 묘사한 영화였다. 파란 화면에 흰 글자로 또각또각 글자를 쓰며 서로를 알아가던 한석규와 전도연의 모습은 큰 공감대를 형성했다. 통신이라는 가상의 공간을 통한 새로운 방식의 사랑, 외로운 젊은이들,

'삐~삐' 하는 귀청을 잡아 뜯는 소리를 내던 전화모뎀의 접속음을 기억하는지. 아직은 윈도우가 보급되기 전, MS DOS창에 명령어를 넣어야 접속이 되던 그때 그 피씨 통신. 당시 나도 천리안에 가입해 통신을 즐겼던 기억이 난다. 대화방에서 낯선 누군가와 채팅을 하고 게임을 즐기고 각자 취미에 따라 개설된 다양한 동호회를 들락거렸다. 그 곳에서 자료를 모으고 서로의 의견을 교환하던 기억, 당시 우리들에게 그것은 또 하나의 세계였다. 나이

나 학력, 지위를 막론하고 자신의 주관에 따라 마음껏 활보할 수 있던 자유로운 공간, 그것은 새로운 세계였다.

윈도우와 인터넷의 등장으로 PC통신은 기억의 저편으로 사라졌고, 우리는 더 크고 빠른 인터넷에 환호하며 너도나도 그 속에 빨려 들어갔다. 그때의 PC통신을 생각해보니 새삼 애틋하다. 모든 지나간 것은 아련하고 또 그리운 것이다.

삐삐의 추억

한때 굉장히 유행을 했다가 어느 순간 사라진 물건들이 있다. 언제 그런 게 있었나 싶게 낯선 물건들, 사람들은 의외로 빨리 잊는다. 삐삐도 바로 그런 물건 중 하나다.

김영하의 단편소설 중에 〈호출〉이란 작품이 있다. 내용은 잘 기억이 안 나지만 삐삐를 소재로 삼아 재기발랄한 내용을 담았을 것이다. 삐삐, 지금은 추억 속의 소품이 되었지만, 처음 나왔을 땐 첨단의 기기로 충격을 준 기계였다. 누군가의 표현처럼 마치 미래에서 온 기계처럼 느껴졌다. 전화가 아닌 도구로 누군가에게 연락을 취할 수 있다는 것이 참으로 신기했다. 작고 깜직한 모습, 삐릿삐릿 울리는 그 소리, 제한 없이 누군가에게 연락을 주고 받을 수 있다는 편리성. 어찌 이런 사랑스런 기계가 있다는 말인가. 삐삐는 빠르게 보급되었고 점점 진화했으며, 우리 생활에 없어서는 안 되는 중요한 일부가 되었다. 자 이런 문구 기억나는

가. "야, 빨리 삐삐 쳐!" 번호를 사용해 다양한 의미를 표현하는 방법이 유행하기도 했다.

삐삐가 처음 나왔을 땐 가격이 꽤 비쌌다. 10만원이 넘는 거금을 주고 산 첫 삐삐는 행여나 망가질 새라 조심조심 다루었다. 케이스에 잘 넣어 허리에 차고 다녔다. 참, 허리에 차면 아저씨 필이 난다고 해서 다음에는 주머니에 넣고 다녔다. 점차 가격이 내려갔고 나중에는 공짜로 얻을 수 있었다. 그리고 얼마가지 않아 핸드폰에게 자리를 내주고 말았다.

삐삐가 한창 인기 있던 시절, 대학가 휴게실에는 삐삐 수신 전용 전화기가 있었다. 마치 은행창구에 대기번호가 뜨듯이, 전광판에 자신이 친 삐삐 번호가 뜨면 가서 전화를 받는 식이었다. 친구들과 내기도 했었다. 각자 삐삐를 치고 누구에게 먼저 전화가 오는지. 지금 생각하면 참 정겨운 풍경이다. 아직은 아날로그 시대였다.

핸드폰

1990년대 말부터 삐삐의 시대가 저물고 본격적으로 핸드폰의 시대가 시작되었다. 영화나 드라마에서만 보던 핸드폰이 일반 누구나 소유할 수 있게 된 것이다. 이 얼마나 편리한 시대인가. 아무 때나 손 안에서 전화를 걸 수 있고 문자를 보낼 수 있으니 말이다. 그토록 신기하던 삐삐, 이제 핸드폰의 등장과 함께 점차 추

억 속으로 사라질 채비를 하고 있었다. 대략 98년 즈음부터 주위에 하나 둘 핸드폰을 들고 다녔던 것 같다. 아직은 삐삐에 미련이 남았던 나는 한동안 더 버텼던 것 같다. 하지만 대세를 거스를 순 없지 않은가. 나도 비교적 늦게까지 삐삐를 고수하다가 핸드폰으로 갈아탔다. 아마 2000년 봄이었을 것이다.

나의 첫 핸드폰은 류시원이 광고하던 한화 G2였다. 지금 기준으로는 지극히 크고 촌스러운 그 핸드폰이 당시로서는 그렇게 날렵하고 세련되게 보였다. 아래쪽에 달린 플립을 턱으로 닫으며 특유의 그 환한 미소를 날리던 광고 속의 류시원. 광고를 따라 많은 이들이 그 장면을 따라했을 것이다. 무전기 비슷한 크기와 모양, 통화를 제대로 하려면 핸드폰 맨 위에 있는 안테나를 길게 잡아 빼야 하는 그 G2 핸드폰, 배터리도 빨리 닳아 매일 저녁 충전을 해야 했던 추억의 핸드폰, 투박한 핸드폰이었지만 요즘 나오는 그 어떤 최신 스마트폰 못지않게 인기를 끌었고 갖고 싶었던 핸드폰이었다. 당시 삼성, 모토로라, 노키아, 싼요 등 쟁쟁한 브랜드들과 경쟁했고 정확한 가격은 기억이 나지 않지만 삼성보다는 저렴했던 것 같다.

핸드폰을 손에 쥐고 처음에 누구와 어떤 통화를 했는지 모르겠으나 참으로 신기하고 뿌듯해 했던 기억만은 또렷하다. 마치 우리의 삶이 한 단계 업그레이드 된 듯한 기분이었고 또 한편으로는 내가 사업하는 사람도 아닌데 굳이 핸드폰을 써야 하나 하는 생각도 했던 것 같다. 지금과는 비교조차 할 수 없는 당시 핸드폰의 단순한 그 기능을 익히느라 요리조리 궁리를 거듭하던 기억도 새롭다. 초창기의 소박했던 핸드폰은 이후 각양각색의 모양과 첨단의 기능을

탑재해 진화를 거듭했다. 유행 주기가 빠르게 흐르다 보니 휴대폰 교환 주기 역시 짧아졌다. 최근의 스마트폰에 이르면 정말 뭐가 뭔지 모를 정도다.

어학연수 열풍

1990년대 대학가를 설명하는 키워드 중에 아마 빠지지 않는 사항이 바로 대규모 어학연수와 해외 배낭여행의 열기일 것이다. 비록 거품이었을 망정 1990년대 중반 한국경제는 활황이었고 대학가에도 너도나도 어학연수 열풍이 불기 시작했다. 너도 나도 국제화, 세계화를 외치는 분위기 속에서 그런 붐도 일어났던 것 같다. 그러다가 97년 IMF 사태로 한 차례 철퇴를 맞고 분위기는 순식간에 반전된다. 야심차게 세계로 나갔던 이들은 속속 귀국길에 오르게 된다.

중국어를 전공하는 나 역시 군 제대 후 중국으로 어학연수를 떠났다. 96년 여름이었고 나는 스물다섯이었다. 활력이 느껴졌다. 더구나 30개월간 국방의 의무를 수행하느라 억압된 나의 자유의지가 어학연수와 맞물려 분출되었으니, 완전히 새로운 세상이었다. 눈에 보이는 것이 모두 새로웠고 그 넓고 자유로운 공기가 좋았다. 나는 중국 산동성 제남이란 곳에서 6개월간 연수를 했다. 말이 연수지, 오전 서너 시간의 수업을 제외하면 완전히 자유였다. 마침 중국도 개혁, 개방의 물결을 타고 사회 전반에 활기가 있었다. 세계 곳

곳에서 몰려든 다양한 국적의 친구들을 만나 사귀었고 이국의 여인과 사랑에 빠지기도 했다. 그래 어찌됐건 어학연수를 통해 많은 것을 배웠다. 무엇보다 견문을 넓힐 수 있었고 새롭고 신선한 에너지를 얻었다. 개인적 경험에 근거해 보아도 젊은 날에 넓은 세계에 나가보는 일은 많은 것을 얻을 수 있는 소중한 경험인 것 같다.

방, 방, 방

가족들과 저녁을 먹고 소화도 시킬 겸 오랜만에 동네 노래방에 갔다. 마이크는 조카들 차지다. 지치지도 않고 끊임없이 신나게 노래를 부른다. '한국을 빛낸 100인의 위인'을 부르는데, 정말 많은 인물들이 나오는데 우리 아이들은 틀리지 않고 정확히 부른다.

1990년대 문화 중 이 방 문화도 빼놓을 수 없다. 1990년대 초반 노래방을 시작으로 비디오방, 피씨방이 우후죽순처럼 전국에 생겨났다. 밀폐된 채 사적인 유희를 즐길 수 있는 이 공간들은 많은 이들의 환영을 받았다. 모든 것은 연결되어 있다. 가령 이 같은 방 문화는 1990년대의 문학이 개인화, 내면화 되는 경향이 짙었던 과도 일맥상통하는 것 같다. 92년도 여름, 나는 방학을 이용해 노래방에서 두달 간 아르바이트를 한 적이 있다. 이제 막 보급되던 초창기 시절이었는데, 점심때쯤 문 열고 청소하고 12시경 문을 닫을 때까지 일했다. 당시는 코인을 넣어 노래를 하는 방식이었는데, 한 곡당 500원이었다. 낮에는 손님이 없었고 저녁

무렵부터 얼큰히 취한 사람들이 왔고 다양한 유형의 손님들이 왔다. 처음으로 노래방을 찾는 이들이 많았는데, '어, 노래방이 이런 데구나' 하며 신기해했다. 월급이 지급되는 월말쯤에 특히나 사람들이 많았고, 혼자서 노래를 부르러 오는 중년의 아저씨들도 많았다. 스무 살이었던 나는 그런 모습이 의아했다. 조그만 방에서 혼자 고래고래 노래를 부르는 남자의 모습이 낯설었다. 조금은 슬프게도 보였다. 낮에는 주부들이 둘씩 셋씩 짝지어 오기도 했고 호기심이었는지 어린 중고생들도 왔다. 19세 미만은 출입 금지였지만 낮에는 내 재량에 따라 받기도 했다. 당시에도 그런 생각을 했던 것 같다. '그래, 스트레스 마음껏 풀어라'

한가한 낮에는 친구들을 불러 공짜로 노래를 부르게 했고 짜장면을 같이 시켜먹기도 했다. 당연히 나도 실컷 노래를 부를 수 있었는데, 당시 인기가 많았던 이범학의 '이별 아닌 이별' 같은 노래를 많이 불렀다. 지금도 가끔 노래방에 가면 그때 그 시절이 생각난다.

영화를 좋아하는 지라 극장과 더불어 비디오방도 많이 다녔다. 1990년대 중반 이후부터 기하급수적으로 생겨났다. 영화 관람은 연인들의 대표적인 데이트 코스, 나 역시 그때그때 만나던 여자친구와 데이트 삼아 많이 갔던 것 같다. 그리고 PC방을 빼놓을 수 없다. 24시간 영업, 몇 천원만 있으면 현실을 잊고 사이버 공간에서 자신만의 재미에 빠질 수 있고 밤새워 스타크래프트와 같은 게임을 즐길 수 있는 곳, 수많은 사람들이 그곳에 몰렸고 PC방은 계속 늘어났다.

이후에도 수많은 방들이 더 생겼다. 이름을 열거하기가 민망할 그런 방들도 많다. 왜 그렇게 많은 방들이 우리 사는 곳에 생겨났을까. 사회가 발달할수록 낱낱이 공개되는 사생활에 대한 반작용이었을까.

학교를 사랑한다고?

1990년대 후반 하나의 현상처럼 유행하던 인터넷 사이트가 있었다. 바로 '아이러브스쿨'이라는 동창생 찾기 사이트였다. 아니 우리가 언제 그렇게 학교를 사랑했었나 싶은데, 뭐 이름이 중요한건 아니고 어쨌든 많은 화제를 낳으며 인기를 끌었다. 주말마다 여기저기서 동창생들이 모여 시끌벅쩍하게 먹고 마시며 웃고 떠들었다.

학창시절 그때 그 친구들은 어떻게 살고 있는지, 예전 좋아했던 이성은 어떻게 변했을까, 그런 생각은 살면서 누구나 한두 번 쯤 하게 될 텐데 아이러브스쿨은 그런 궁금증을, 만나고 싶다는 욕망을 채워준 거대한 사이트였다. 인터넷 네트워크의 위력을 새삼스레 확인한 케이스이기도 했다. 한편으로 생각하면 아무리 욕을 하고 비판을 해도 우리 사회에서 혈연, 학연, 지연은 피해갈수 없는 것 같다. 공통된 기억, 다들 그만그만한 위치와 생각들, 그런 데서 안도감과 공감대를 형성하는 것 같다.

어쨌든 좋다. 되도록 긍정적인 면을 봐주자. 반가운 얼굴들, 같

이 보낸 학창시절의 추억이 있으니 공감되는 이야기 거리도 나눌 수 있고, 각자 하는 일, 사는 모습을 통해 서로에게 자극도 받을 수 있고 즐겁고 훈훈한 시간들을 보낼 수 있었다. 불안한 세기말, 서른은 코 앞에 다가왔고 우리들의 청춘은 그렇게 지나가고 있었다. 아직 추억을 말하기엔 이른 나이었지만 당시 우리들에게 과거의 추억이 적어도 현재보다는 따뜻하고 즐겁게 이야기되고 있었다. 그 점이 씁쓸했고 또 답답하기도 했다. 그래서였을까, 이후 아이러브스쿨은 그리 오래 지속되지 못했고 그저 한때의 유행처럼 스쳐 지나가버렸다.

Y2K, 밀레니엄 버그

2000년을 한 해 앞둔 1999년은 무척 어수선했다. 종말론의 대표주자 노스트라다무스식의 예언이 횡행했고, 반대로 다가올 새 시대에 대한 별 근거 없는 낙관론이 판을 치기도 했다. 그러나 그 무엇보다 강한 파급력으로 사람들을 허둥지둥하게 만든 것은 바로 밀레니엄 버그, 혹은 Y2K라는 이름도 생소한 컴퓨터 전산오류 문제였다.

즉 Y2K란 컴퓨터가 2000년이란 숫자를 인식하지 못해 발생할 수 있는 여러 가지 문제를 일컫는 것이었는데, 컴퓨터 개발 당시 비용과 기술적인 문제 때문에 미처 대비하지 못했던 부분이었다. 금융, 의료, 군대, 전력 등 사회의 모든 분야가 순식간에 마비되

고 대혼란을 초래할 수 있다는 불길한 예상은 전 세계인을 패닉에 빠지게 했고, 각국은 수많은 돈을 추자하여 시스템을 변경, 보완하기에 이르렀다. 밀레니엄 버그는 한마디로 불안이 키워낸 공포였고, 실체 없는 공포가 어떤 것인지 제대로 느끼게 해준 녀석이었다. 눈부신 기술로 만들어낸 첨단 기술, 그러나 그것을 완전히 자신할 수 없어 생기는 불안감, 그리고 순식간에 눈덩이처럼 불어나는 공포. 그 모든 것을 만든 것은 인간 자신이다. 재밌는 것은 당시 Y2K란 이름의 한일 합작 밴드가 인기를 끌었고 그래서 더욱 선명하게 그 이름이 기억된다는 것이다.

유통기한, 다가오다

"내가 널 가장 사랑했던 때는 너와 헤어져 있던 그 때였어"
영화 〈유리의 성〉 중에서

여명, 서기가 주연한 영화 〈유리의 성〉은 젊은 날의 사랑과 그들의 이루지 못한 사랑을 아련하게 담아낸 영화다. 60년대 홍콩 대학 캠퍼스에서 만나 풋풋한 사랑을 나눴던 그들은 그러나 시대의 격랑 속에서 어쩔 수 없는 이별을 맞이하게 되고, 각자의 삶을 살아가다 30년이 흐른 1990년대 다시 우연히 재회한다. 다시 만난 두 사람, 솟구치는 회한과 그리움으로 과거를 추억하고 다시 만난 현재를 채워간다. 영화는 1997년 홍콩의 중국반환에 대한 홍콩인들의 감정을 은유한 영화기도 하다. 예정된 시각, 변화를 맞이해야 하는 홍콩인들의 복잡한 심정을 말이다.

1990년대 20대를 보낸 우리들은 세기말의 혼란 속에서 서서히 청춘을 마감하고 새로운 밀레니엄을 맞는 요란한 분위기 속에서 30대를 맞았다. 새로운 밀레니엄과 더불어 서른살이 찾아왔다. 1990년대와 더불어 20대 청춘이 저물었다. 김광석의 〈서른 즈음에〉를 목청이 터져라 불러봤지만 시원한 기분은 어디에도 없었다. 우울감만 가득할 뿐이었다. 지나가는 청춘에 대한 보다 깜찍하고 산뜻한 비유는 왕가위의 영화에 있었다. 〈중경삼림〉은 실연한 두 남자에 관한 이야기인데, 청춘의 상실감을 감각적으로 그려내고 있었다. 물론 영화는 반환이 다가오는 홍콩의 상실감을 얘기하고 있지만 거기에 청춘을 대입시켜도 얼마든지 적용된다. 그래서 금성무가 유통기한이 지난 과일통조림을 사 모으며 실연을 준비해가는 과정이 특히 재밌었다. 공감이 갔다. 우리들의 청춘에도 유통기한이 다가왔기 때문이었다.

오겡끼데스까

요즘 일본의 경제가 정말 말이 아니다. 세계적 브랜드로 승승장구하던 일본의 거대 기업들이 적자를 면치 못하고 있고 사회 전반이 장기 침체에 빠져 있다. 발랄했던 일본 대중문화도 예전 같은 활기가 없는 것 같다.

1990년대 말, 많은 매니아를 만들어낸 일본 감독이 있다. 바로 〈러

브레터〉, 〈4월의 이야기〉의 이와이순지다. 당시는 마침 일본 문화가 조금씩 개방되는 시기이기도 했는데, 많은 이들이 일본 대중문화가 우리에게 큰 영향을 끼칠 것이라고 예상했는데, 막상 뚜껑을 열고 보니 그렇지 않았다. 반대로 한류가 시작되지 않았던가.

그런 상황에서 이와이순지의 인기는 예외인 경우였다. 특히 〈러브레터〉는 깊은 감동을 선사해주었는데, 영화의 히트와 더불어 한때 극중 여주인공이 외치는 "오겡끼데스까"라는 말이 유행하기도 했다. 눈이 덮인 산을 향한 여주인공의 간절한 외침은 지금도 귓가에 남아있다. 순백의 눈처럼 아름답고 애절한 사랑이야기, 독특한 설정, 아련한 향수를 불러일으키는 학창시절의 면면까지 관중들의 마음을 맑게 순화시켜주었다.

〈러브레터〉보다는 덜했지만 〈4월의 이야기〉도 인상 깊었다. 짝사랑한 선배를 찾아가기 위해 열심히 공부하는 여고생의 깜찍한 도전과 마침내 도쿄에 입성, 새로운 생활을 시작하며 조금씩 선배에게 다가가는 모습은 보는 이를 미소 짓게 만들었다. 벚꽃이 만발한 도쿄의 풍경은 한번쯤 가보고 싶은 생각도 들게 했다.

일본영화 이야기가 나왔으니 〈러브레터〉 이후 좋아했던 몇 편의 일본영화를 더 꼽아보자.
사부 감독의 〈포스트맨 블루스〉, 기타노 다케시의 〈키즈 리턴〉, 그리고 역시 많은 사랑을 받았던 〈철도원〉과 〈쉘 위 댄스〉 등이 있다. 그리고 보니 모두 시징직이고 진진힌 감동이 있는 영화들이다. 그런 디테일에서 일본영화는 확실히 강점이 있다.

작두를 대령하라

1980년대 말 홍콩의 영화와 음악들이 아시아 전역에서 큰 인기를 끌었는데, 1990년대 중반부터는 급격히 식어갔다. 홍콩 반환을 앞두고 극도의 혼란에 빠진 홍콩사회는 더 이상 예전만큼의 활기와 영향력을 유지하기 힘들었다. 오우삼, 주윤발, 서극, 이연결 등은 할리우드로 활동무대를 옮겼다.

그러던 차, 홍콩이 아닌 대만의 한 텔레비전 드라마가 한국에 상륙해 큰 인기를 끌었다. 그것이 무엇인가 하니 바로 〈판관 포청천〉되시겠다. 특히나 평소 텔레비전을 잘 안보는 중년의 남성들에게 크게 어필했으니 한번쯤 그 드라마를 거론해 둘만 하다. 얼굴은 시커멓고 이마엔 반달모양이 박힌 저승사자처럼 보이는 우리의 주인공, 그가 바로 명판관 포청천이다. 그는 실존인물이다. 송대의 대신으로 이름을 날린 포청천은 공명정대함과 깨끗함으로 대대로 추앙받는 청백리의 표상이다. 따라서 중국에서 포청천은 모르는 사람 없는 영웅적 인물이다.

그런 그가 신분의 고저를 막론하고 누구에게나 억울함이 없는 깨끗하고 정확한 판결을 내리는 모습은 보는 이를 후련하게 만드는 통쾌함이 있었다. 힘없고 약한 민초들의 어려움을 두고 보지 않고 그들을 위해 애쓰는 모습은 그대로 감동이다. 자, 그러니 어찌 그를 좋아하지 않을 수 있겠는가. 포청천에 대한 열광은 역으로 우리 사는 현실이 공정하지 못하다는 반증이다. 곳곳에 만연한 부정부패, 그에 따르는 정치에 대한 환멸, 유전무죄, 무전유

죄, 예나 지금이나 힘없는 서민들이 믿고 의지할 곳은 별로 없다. 우리에게도 포청천이 간절한 것이다. 포청천의 서릿발 같은 고함에 막힌 속이 뻥 뚫린다.

"작두를 대령하라!"

졸업 즈음

군대를 다녀와 대학에 복학해 취업을 준비해가는 과정에서 IMF 구제금융 사태를 맞았다. 한국사회는 한순간에 휘청거렸다. 수많은 아버지들이 거리로 내몰렸고 중산층이 무너졌다. 저소득층, 사회적 약자들의 고통은 말할 나위 없이 컸다. 뉴스는 연일 암울한 이야기들을 나열했고 여기저기서 극단적인 행동들이 일어났다.

대학가의 취업설명회가 사라졌고 매년 4학년 가을에 치러지던 화기애애한 사은회도 취소되었다. 취업시장은 얼어붙었고 갈 곳을 잃은 우리들은 패닉상태에 빠졌다. 그즈음 술자리는 늘 우울했고, 혹은 반대로 우리 탓이 아니라며 떠드는 책임회피의 분위기도 농후했다. 핑계 김에 쉬어간다고 그것을 좋은 안주거리 삼아 씹고 또 씹었다. 아예 손에서 책을 내려놓고 자빠지는 분위기도 분명 있었다. 중국에 유학중이던 친구들이 높아진 비용부담 때문에 결국 중도에 포기하고 귀국했고, 막 연수를 나가려던 친구도 계획을 변경했다.

각 대학들의 취업률에 비상이 걸렸고 나름대로 대책들을 내놓기 위해 허둥거렸는데 그 풍경이 한마디로 코미디였다. IMF라는 용어는 마치 무슨 만병통치약처럼 어떤 상황이든 갖다 붙여도 그럴싸하게 포장되었다.

여유가 좀 있는 집 애들은 당분간 시간이나 좀 벌면서 스펙을 더 쌓는다는 핑계로 해외로 나갔다. 대학원 진학률도 가파르게 상승했다. 어쨌든 버텨내야 했던 것이다. 공무원 시험을 보겠다는 사람들이 폭발적으로 늘어났고 여학생들 사이에서는 아예 취집이란 용어가 보편적으로 사용되기 시작했다. 그리고 세기말은 다가오고 있었다. IMF 사태를 맞은 대학가는 전체적으로 블루했고 다크했다.

그들의 실연 극복기

왕가위의 〈중경삼림〉과 〈타락천사〉는 언제 봐도 알싸한 감정을 일으킨다. 지나간 청춘이 회상되면서 그 시절 맛보았던 갖가지 감정들이 상기되기도 하고, 멋진 배우들의 연기 앙상블에 감탄을 하기도 한다. 또한 반환을 앞둔 홍콩인들의 불안이 보인다. 영화에 대해서는 여러 가지 독법이 가능하겠지만, 어쨌든 나는 홍콩의 청춘들이 먼저 보인다. 그리고 그들이 실연을 극복해 가는 과정이 흥미로웠다.

먼저 금성무의 실연 극복기는 엉뚱하면서 기발하다. 슬픔에 빠

지거나 절망하는 대신 관심을 자꾸 다른 데로 돌리면서 나름 재미있게 그 시간을 통과한다. 통조림을 사 모으는 것은 워낙 유명하니 그렇다 치고, 그 외에도 십 수년 전의 동창에게 전화를 걸고 범인을 잡기 위해 더욱 애쓰고 바에 가서 새로운 여인을 만나고 얘기하지 않던가. 깨끗이 잊기로 하고 모아둔 통조림을 다 먹어치우고 달리기로 온 몸의 수분을 다 빼낸다. 그리고 그 순간, 그의 삐삐로 생일 축하 메시지가 들어온다.

양조위의 실연은 금성무 보다는 쬐끔 더 울적한 구석이 있지만 심하진 않다. 그리고 그도 운 좋게 새로운 사랑을 만난다. 당시 양조위가 서른 쯤 되었을 것이다. 이십대 금성무의 실연과는 아무래도 느낌이 다를 것이다. 양조위는 지나간 사랑에 어느 정도는 집착한다. 그래도 공과 사는 구분해서 순찰 일에 영향을 받지는 않는다. 하지만 집에서 인형과 수건을 의인화시켜 대화를 나누는 장면은 연민을 자아낸다.

어쨌든 영화는 영화다. 실연에 따른 고통과 좌절은 개인차가 있겠지만 영화처럼 그렇게 재밌고 또 자연스럽게 그 시간을 보내거나 누군가를 다시 만나는 건 쉬운 일이 아니다. 그리고 우리는 금성무, 양조위 처럼 멋지지 않다. 20대 10년의 시간 동안 몇 번의 만남과 헤어짐이 있었다. 그리고 그때마다 어김없이 상처는 생겼고 그로 인해 괴로웠다.

김영하, 윤대녕, 은희경

1990년대를 대표했던 우리나라 소설가를 꼽으라면 누가 있을까. 많은 쟁쟁한 작가들이 있겠지만 개인적으로 인상이 깊은 작가는 김영하, 윤대녕, 은희경이다. 모두 1990년대부터 활동을 시작했고 거의 시작과 동시에 많은 사랑과 주목을 받은 젊은 작가들이었다. 주지하듯 당시는 거대담론이 사라지고 개인의 내면으로 시선을 돌리기 시작한 시대였는데, 그들은 아주 예리하면서도 감각적으로 그것을 형상화시켰다.

김영하 소설의 그 시크하고 도시적인 분위기는 확실히 이전 한국 소설들과는 다른, 신선한 맛이 있었다. 은희경의 〈새의 선물〉같은 작품은 꽤 긴 장편임에도 지루함 없이 아주 몰입해서 읽은 기억이 난다. 윤내녕 소설에서 자주 등장하는 삼십대 남자를 따라가다 보면 왠지 모를 허무감과 쓸쓸함이 느껴지곤 했다. 이제 막 20대를 지나 서른으로 향하던 시점에서 그네들의 소설은 퍽이나 공감이 갔고 위로도 됐다. 한동안 그들의 작품을 읽는 재미가 컸다.

말 많았던 20세기가 저물고 있었고 또 개인적으로는 사연 많았던 이십대가 지나가고 있었다. 아직 무엇을 해야 좋을지 확실하고 뚜렷한 확신이 없었고, 점점 나이를 먹을수록 세상은 어렵게 느껴졌다. 다른 이들은 어떤 생각을 하며 살고 있을까, 그들은 삶이 흥겹고 재미있을까 하는 생각들을 종종 했었다. 김영하, 윤대녕, 은희경의 소설들은 각기 다른 방법으로 당대를 살아가는 다양한 군상을 보여주었고 그네들의 속 마음을 펼쳐보였다.

노신

> "길은 원래부터 있는 것이 아니다. 걸어가는 사람이 많으면
> 그것이 곧 길이 되는 것이다"
>
> 노신 〈고향〉 중에서

중문학을 공부하다보면 마주할 수밖에 없는 산 같은 존재들이 있다. 멀게는 공자나 사마천, 두보, 이백, 한유, 주희 같은 기라성 같은 이들이 있고 현대로 넘어오면 바로 노신이 있다. 20세기 중국의 문학, 사상에 있어 거대한 영향을 끼친 거목이다.

노신에 대한 관심과 사랑은 물론 중국에만 국한되지 않는다. 우리나라에서도 전공을 막론하고 노신을 사랑하는 이들이 많다. 격동의 시기를 온몸으로 통과하며 그가 보여준 실천적 지성의 힘은 시대와 공간을 초월해 여전히 뜨겁게 살아 숨 쉰다. 나 역시도 그를 존경하고 사모한다. 상해 유학시절, 학교에서 멀지 않은 곳에 노신공원이 있었다. 마음이 흔들릴 때, 혹은 그냥 아무 이유 없이도 노신이 잠들어 있는 그 노신공원에 자주 찾아갔다.

〈광인일기〉, 〈아Q정전〉, 〈공을기〉와 같은 노신의 대표 소설을 먼저 접했고 이어 그의 트레이드 마크인 날카롭고 치열한 많은 잡문들을 읽었다. 공부 삼아 노신의 글들을 번역해보기도 했다. 중국과 국내에서 나온 수많은 노신 관련 논문과 기사들을 찾아 읽기도 했다. 그에 대한 숱한 찬사를 헤싶고 그에게 좀 더 가까이 다가가 보고 싶었다. 내가 유학한 상해는 노신이 그가 말년을 보냈던 곳이었다. 노신이 살던 동네, 그가 자주 찾았던 거리, 서점 등등 유학 생활 틈틈이 그의 흔적을 찾아다녔다.

일반 언어학 강의

지금껏 언어학 관련 책을 꽤 많이 읽었지만, 가장 재밌고 또한 감탄하며 읽었던 책을 고르라면 우선 소쉬르의 〈일반 언어학 강의〉를 꼽겠다. 이 책을 통해 언어에 대한 관심이 증폭되는 동시에 언어가 중요한 학문적 연구 대상이 될 수 있음을 절실히 느꼈다고 할까. 쉽고 명쾌하고 흥미진진한 책이다.

대학원 시절 동료, 선후배들과 스터디를 꾸려 나름 꼼꼼하게 읽었던 기억이 난다. 책에서 다룬 랑그와 빠롤의 구분, 기표와 기의, 기호 등의 개념이 무척 흥미로웠다. 나중에 중국에 유학을 가서 중국어 번역본도 구입해 한국어 번역본과 대조하면서 읽어 보기도 했다. 재밌는 경험이었다. 이 책은 소쉬르 자신이 저술한 것이 아니라 소쉬르의 강의에 근거하여 제자들이 간행한 책이다. 흡사 예전 〈논어〉가 제자들에 의해 만들어진 것처럼 말이다.

널리 알려져 있듯 이 책 〈일반 언어학 강의〉의 영향력은 거대하다. 과학적이며 흥미진진한 언어학 지식을 풍부하게 담고 있어 언어학 연구에 많은 도움을 주었다. 논리적이고도 명쾌한 개념과 적확한 예시는 언제 다시 봐도 감탄스럽다. 그리하여 비단 언어학 뿐 아니라 현대의 인문학 전체에 많은 영향을 주었다고 할 수 있다. 하긴 모든 학문과 그에 대한 연구는 언어를 통해 다루어지고 그 결과를 기록하고 있지 않은가.

〈사기〉

첨단의 기술과 빛처럼 빠른 속도가 최고의 가치가 되는 현대사회. 그런데 이 사회에서 고전의 중요성은 여전히, 아니 점점 더 강조된다. 고전에 관련된 방송과 기획이 줄을 잇고 관련 서적이 봇물처럼 터져 나온다. 첨단의 시대. 왜 사람들은 여전히 고전에서 답을 찾으려고 할까.

동양고전을 거론할 때 빠지지 않는 책 중 하나가 사마천의 〈사기〉다. 2000여 년 전 한 개인에 의해 이런 역사서가 씌어졌다는 것은 참으로 믿기 어렵다. 이 위대한 역사서에 대해서는 수많은 찬사가 있고 너도나도 일독을 권하지만, 사실 그렇게 쉽고 재밌게 다가갈 수 있는 책은 아니다.

〈사기〉를 처음 접한 게 언제였는지 돌이켜 생각해보았다. 아마도 중, 고등학교 시절이었을 것이다. 내 또래의 한국인 대부분이 그랬을 것이다. 교과서에 실린 몇 줄의 설명, 예컨대 〈사기〉는 중국 최초의 기전체 사서, 라는 식으로 암기했던 기억이 난다. 그러다가 열전의 얼마라도 읽기 시작한 것은 아마 대학에 입학하고 나서였을 것이다. 그때는 의식적으로 〈사기〉라는 책이 어떤 책인가 하는 궁금증도 얼마간 있었던 것도 같다. 학문의 대상으로 조금 더 본격적으로 〈사기〉를 대하기 시작한 것은 아무래도 대학원 이후의 일이다. 역대문선, 고대신문 등의 수업과 스터디를 통헤, 그리고 고전 시험 등 각종 시험에 대비하기 위해서도 나름 〈사기〉를 열심히 읽었던 기억이 난다.

중국으로 유학을 떠나 박사과정을 밟던 시절, 학교 도서관에 앉아 다소 무식하게 『사기』를 읽었다. 논문과도 직결되는 터라 작정하고 덤볐다. 열전과 본기, 세가, 표 순으로 차례차례 읽고 또 읽었다. 〈사기〉 전체의 내용이 슬슬 들어오면서 사마천의 모습도 보이기 시작했다. 사마천이 왜 여기서 이런 말들을 했을까, 이때는 어떤 심정이었을까를 가늠해보기도 했다.

변화와 모색

새로운 밀레니엄이 시작된 지 벌써 10년이 훌쩍 넘었다. 그 사이 나는 30대를 거쳐 40대가 되었다. 빠르게 흐른 시간만큼 기억도 빠르게 망각되어 가는 것 같다.

1999년 나의 20대는 저물고 새천년이 다가오고 있었다. 그리고 세상은 어수선했다. 여기저기서 종말론이 터져 나오는 한편, 한쪽에서는 새천년에 대한 근거 없는 낙관이 줄을 잇기도 했다. 말 그대로 뭔가 불안한 분위기였다. 가령 그즈음 줄기차게 회자되던 Y2K라는 이름의 밀레니엄 버그인지 뭔가는 사람들에게 혼돈을 주었고, 어쨌든 세기말의 분위기는 과연 어둡고 기괴했다.

실직한 아버지와 산산히 부셔진 가정에 대한 어두운 이야기가 줄을 이었으며 경제는 바닥을 치며 길고 긴 터널이 이어졌다. 개인적인 상황을 추억해 봐도 이렇다 할 즐거운 기억이 없다. 그저 묵묵히 수업을 듣고 공부를 하며 그 시기를 보냈다. 볼 것 읽을

거리는 물론 많았다. 여기저기서 세기말에 대한 담론이 이어지고 그런 유행을 타고 만들어진 영화, 연극, 음악들도 많았다. 한동안 그것들을 찾아다녔지만 알맹이 없는 뻔한 이야기라는 생각에 곧 시들해졌다. 이럴 땐 다 잊고 연애나 실컷 하자고 달려들어 보았지만 그것 역시 뜻대로 되지 않아 번번이 깨졌다. 그렇다고 그 시절 내내 의기소침했던 것은 아니었다. 아직은 패기만만한 20대 청년이었으니까. 심란했으나 나름 중심을 잡아보려 애쓰던 시절이었고 뭔가 새롭고 확실한 것을 찾기 위해 나름 애썼던 때였다.

그 해는 또한 우리 가정에도 많은 변화가 있던 해였다. 아버지는 40년의 교직생활을 마치고 정년을 하셨고 서른이 된 누나는 결혼을 했다. 동생은 직장생활을 막 시작했다. 그리고 나는 대학원에 진학하여 학부와는 또 다른 환경에서 공부를 이어갔다. 변화는 신선함도 주지만 동시에 불안감도 따라붙는 법이다. 부모님은 부모님대로 그리고 우리 3남매는 또 우리대로 각자의 길을 향해 묵묵히 걸어갔다.

휘청거리는 세상에 대한 독설─〈세기말〉

"이 땅은 언제나 세기말이었어"
영화 〈세기말〉 중에서

한창 어수선하던 세기말, 충무로의 이단아 송능한 감독이 문제적인 작품을 들고 나왔다. 제목 자체부터가 〈세기말〉이었다. 전

작 〈넘버3〉에 못지않은 재미와 독설을 선보이며 화제를 모았다. 혼탁한 세상을 향해 날리는 감독의 풍자와 일갈이 인상 깊었다.

이십세기 말, 짧은 시간에 눈부신 경제성장을 이룩한 한국의 서울은 그만큼 그늘이 짙다. 사상 초유의 경제위기로 사회는 휘청거렸지만 그렇다고 모든 이들이 타격을 받은 것은 아니었다. 오히려 그것을 계기로 빈부격차는 더욱 크게 벌어졌고 불평등은 가속화 되었다. 당연히 사람들의 불안감과 불만감이 증폭되었다. 감독은 세 개의 에피소드를 통해 돈이면 뭐든 된다는 도덕성이 결여된 세기말 한국사회에 만연되어 있는 천민자본주의, 물질만능주의를 비꼬고 있다. 비록 흥행에는 실패했지만, 감독의 의도는 어렵지 않게 읽혔고, 각각의 사연을 연기한 배우들의 연기는 훌륭했다. 삼류 시나리오 작가로 분한 김갑수는 뭐 말할 필요가 없고, 돈을 위해 어쩔 수 없이 졸부와 동침을 해야 했던 이재은의 과감한 연기도 인상적이었으며, 자신이야 말로 비틀어진 지식인이면서 강의실에서 지식인 사회를 신랄하게 비판하는 대학 강사역을 실감나게 한 차승원의 연기도 반짝거렸다.

세기말, 그것은 그 자체가 갖는 어떤 묘한 분위기와 공포, 그것을 비집고 들어오는 갖가지 유언비어 등이 더해져 세계 각국은 이래저래 흔들렸던 것 같다. 당시 유행했던 문화도 그런 세기말의 분위기를 짙게 투영하고 있었다. 〈세기말〉은 그 속에서 한국사회에 만연한 도덕 불감증, 물질만능주의를 강하게 비판했다.

몸에 대한 이야기

1990년대 말이던가, 갑자기 몸에 대한 이런저런 담론들이 유행했다. 사람들은 너도 나도 자신들의 몸을 들여다보며 갖가지 의견들을 쏟아냈다. 가령 몸은 정신 못지 않게 중요한 하나의 무기다. 그러니 잘 가꾸자, 라는 쪽과 과도한 관심과 집착은 인간의 몸을 상품화 시키는 것에 불과, 정신이 더 중요하다, 뭐 이런 대립항이 있었다. 어쨌든 일찍이 보지 못했던 몸에 대한 새롭고 다양한 의견이 신선하고 또 낯설었다. 당시의 유행을 조금 더 걸러 표현하자면, 몸이란 것이 단순한 하드웨어가 아니라 독자적인 어떤 것, 혹은 자신의 정체성을 체현하는 주체라는 인식이 고개를 들기 시작했던 것이다. 한편으로는 그 역시 포스트 모더니즘의 한 양상으로 바라볼 수도 있을 것이다.

그렇다면 하필 왜 그 시기에 그런 담론들이 유행했을까. 1990년대 들어 개인의 소비문화가 폭발적으로 성장했고 점차 웰빙을 추구하기 시작했다. 기호학, 페미니즘의 관점에서 몸을 바라보기 시작했으며, 혹은 인터넷이라는 가상의 공간에서 가상의 인물들이 등장하기 시작했다. 과학기술의 발달로 인공 장기 등이 새롭게 대두되면서 신체의 위상이 근본적으로 흔들리기 시작했던 점도 그 배경으로 볼 수 있을 것이다.

어쨌든 이런 분위기를 계기로 우리는 우리 자신의 몸에 대해 처음으로 보다 자세히 들여다보기 시작했다. 정신이 육체를 지배한다는 류의 경직된 분위기에서 벗어나 몸 자체에 관심을 기울였던

것이다. 이러한 논의들이 1990년대를 거치며 배태되어 분출했다는 것도 새삼 재미있다.

깡통 같은 연애

"가, 가란 말이야. 너 만나고 되는 일이 하나 없어!"
〈이프로〉 광고 중에서

정우성은 중국배우 장쯔이를 향해 나뭇잎을 한 움큼 던지며 외친다. 가 버리라고. 장쯔이는 아무 말 없이 서 있다. 잠시 후 멘트가 나간다. 사랑은 언제나 목마르다. 이프로. 정우성이 장쯔이를 향해 던진 말은 사실 진심은 아니었을 것이다. 광고는 아직은 뜻대로 되지 않는 미완성일 수밖에 없는 청춘들의 모습을 재치 있게 표현해 내고 있다.

그 시기의 연애는 늘 어긋나기 십상이었다. 상황은 여의치 않고 타이밍은 번번이 틀어진다. 이상만을 추구하기엔 이미 나이를 먹었고, 현실은 아직 요원하니 맥없는 연애를 얼마간 지속시키다 누가 먼저랄 것 없이 끝을 맺는다. 빈 수레가 요란한 법. 고작 그럼에도 불구하고 그 시절의 연애와 이별은 속 빈 깡통처럼 덜그럭 거렸다.

가령 광고 속의 장쯔이는 그래도 남자에게 순정을 보여주는 캐릭터다. 요즘 이런 캐릭터는 촌스럽다고 여겨지기 십상이다. 쿨함이 최상의 가치일수 있는 현대에 가래도 안 가고 묵묵히 고개를 떨구는 여인의 캐릭터는 흡사 60년대 신성일 시대를 연상시키지 않는가. 그래도

남자는 그런 여자에 대한 로망이 있다. 여담이지만 말이 통하지 않는 중국배우를 데려온 것은 그런 면에서 재밌는 캐스팅이다. 말이 통하지 않는 이국의 여인, 그 여인을 향해 떠나가라고 외치는 남자. 하하하.

세기말적 분위기

우리가 흔히 말하는 세기말적 분위기란 어떤 것일까. 또 우리가 직접 겪었던 당시는 어땠던가. 우선 뭔가 우울하고 음습하고 절망적인 분위기가 떠오른다. 거기에 다시 될 대로 되라는 식의 자포자기, 퇴폐와 향락이 더해질 수 있다. 아무래도 끝났다는 것에서 오는 느낌이 다시 시작된다는 것에 앞서 더 크게 다가오는 법이다. 학교 졸업식도 그렇고 떠들썩한 잔치의 끝에 오는 허망함은 생각보다 크다. 그래봐야 인간이 정해 놓은 시간일 뿐이라고 쿨한 척 해봐도 그런 느낌이 드는 건 어쩔 수 없었다. 에드가 알란포우가 쓴 〈우울과 몽상〉이란 책이 있는데, 말하자면 당시 20세기말의 분위기가 딱 그랬던 것 같다. 왠지 우울하고 계속해서 몽상을 하게 되는. 더구나 IMF사태로 온 나라가 가라앉았으니 우울한 분위기는 제대로 뿜어져 나왔던 시기다.

마침내 다가 온 1999년 12월 31일, 그 날 난 친구와 눈 덮인 월악산을 올랐다. 나름대로 새로운 마음으로 새해, 2000년을 맞이하겠다는 각오였던 것 같다. 눈에 뒤덮인 거칠고 힘힌 겨울 월악산에서 뭔가 마음을 다잡고 싶었던 것일까. 낮 동안의 거친 등반을 마치고 그날 밤 친구와 나는 지난 20세기, 20대를 회고하며 밤새 이야기꽃을 피웠다.

가라 20세기, 오라 21세기여, 우리는 그렇게 마지막 객기를 부렸다.

개인적으로도 당시는 좀 답답했던 시절이었던 것 같다. 서른 살이 다가오고 있었고, 대학원을 다니고 있었지만 공부에 대한 확신이나 희망이 컸던 것도 아니고, 연애는 번번히 깨졌으며 갑자기 불어 닥친 경제 한파로 사회 분위기는 전반적으로 어두웠다. 친구 역시 마찬가지였다. 하던 일을 그만두고 잠시 쉬고 있었고 당장 무슨 일을 해야할지 갈피를 못 잡고 있던 터였다. 또한 그 또한 헤어진 여자를 잊지 못해 괴로워하고 있었다. 우리는 비슷한 처지의 서로를 위로했고 다가올 새 시대에 대한 뜬금없는 낙관을 펼쳤다. 마음을 다잡는 의식으로 눈 덮인 월악산을 등반했다. 돌이켜 보면 그래도 전혀 의미 없는 일은 아니었다.

연애를 끊으리라

20대를 마감하며 아쉬웠던 점 중 하나는 역시 연애였다. 나름 열정적으로 여자를 만났고 또 뜨거운 감정을 가져봤지만, 결과적으로는 실패의 연속이었다. 3자가 봤을 때는 쉽게 여자를 만나 연애를 하고 또 다른 여자와 연애에 빠졌다고 했겠지만 사실은 그게 또 그런 게 아니었다. 이별은 그때 그때마다 상처가 되어 가슴에 박혔고 회의를 안겼다. 그래, 쉬운 연애가 어디 있으며 아프지 않은 이별이 또 어디 있으랴. 끝까지 함께 하고 싶었지만 어쩔 수 없이 돌아섰던 경우도 여러 번이었고 또 본의 아니게 내가 상

처를 준 상대도 있었다. 그쯤되니 연애라는 것에 어지간히 물리기도 했다. 그즈음 내 가슴은 만신창이였고 연애에 대한 열정도 어지간히 소진되어 있었다.

그래서였을까. 어느 날 나는 친구와 맥주를 한잔 하다가 불쑥 무슨 선언 비슷하게 "이제부터 연애를 끊겠다"고 큰소리를 쳤던 적이 있다. 그러자 나를 잘 아는 친구는 그게 무슨 말도 안되는 소리냐, 퍽이나 네가 그러겠다, 여자가 무슨 술이나 담배냐 라며 빈정거렸던 것 같다. 지금 생각해보니 참 우스꽝스러운 풍경 같다. 아마도 뜻대로 풀리지 않는 현실에 대한 탄식이나 자조였을 텐데 어쨌든 정겨운 청춘의 끝자락이었고 또 세기말이었다.

90's
70's
80's

Part 4 서른, 그 달콤하고 쌉쌀한

30대는 빠르게 흘렀다. 변화도 많았고 굵직한 일들도 여러 번이었다. 청춘은 서서히 떠나가 버렸고 조금씩 나이 들어감의 쓸쓸함도 느끼게 되었다. 이제 어떤 것들은 더 이상 꿈이 아니었고 또 어떤 이들은 영영 볼 수 없게 되었다. 즐거운 일들도 많았고 쓰디쓴 일들은 더욱 많았다. 모두가 바빠졌고 더 높이 오르고 싶어 앞만 보며 달려갔다. 새해가 시작되는가 싶었는데 어느새 연말을 맞이했다.

서른이 되다

　요란했던 20세기가 저물고 드디어 새 밀레니엄이 시작되었다. 아무리 되뇌어 봐도 2000년이란 숫자는 생소했다. 당장 대학 학번 명칭부터가 어색했다. 00학번이라니. 어쨌거나 새날은 밝았고 새로운 천년의 시대가 개막됐다. 초반부터 속도의 전쟁이었다. 빛보다 빠른 인터넷 광케이블이 어쩌고 디지털이 저쩌고 하면서 우리 사회는 빛의 속도로 달려가기 시작했다. 생소한 용어들이 쏟아졌다. 전지현이 현란하게 몸을 흔드는 삼성 프린터 광고가 화제를 모았다. 그렇게 새 밀레니엄은 빠른 속도로 우리를 휘감았다. 그리고 우리의 서른이 시작되고 있었다.

　군대를 제대하던 그 해, 뭐든 할 수 있을 것 같던 그때는 서른까지 열심히 살면 뭔가 돼있을 줄 알았다. 그러나 남자나이 서른, 여전히 아무것도 아니었다. IMF를 온몸에 맞으며 20대 후반을 보냈던 우리들 중 누구도 자신만만하게 서른을 시작하지 못했다. 용케 직장에 들어간 친구도 괴로움을 호소했고, 아직 제대로 된 직장을 구하지 못한 친구들이 허다했다. 어쩌다 드물게 결혼을 감행한 이도 있었는데, 친구의 자격으로 결혼식장에는 갔으나 영 어색했다. 결혼은 아직 나와는 먼 이야기인 것 같은 느낌이 드는 동시에 한편으로는 나도 하루빨리 가정을 이루고 제대로 된 인생을 시작하고 싶다는 생각을 하기도 했다.

나는 석사논문을 마무리하며 서른을 시작했다. 꽤 몰두했던 시간들이었고 나름의 성취감도 있었다. 서른의 나에겐 그렇게 학위논문 하나가 있을 뿐이었다. 그리고 아직 그것만으로는 무엇을 어떻게 할 수 없었다. 또 다른 도전에 나서야 했다.

떠나자 끝판을 보러

1999년과 2000년은 불과 1년의 차이지만 느낌이 크게 달랐다. 왜 아니겠는가. 20세기가 저물고 21세기가 시작되는 교차점인데. 세기의 교차점이자 새로운 밀레니엄이 시작된다며 세상은 꽤나 요란스러웠고 혼란스러웠다.

새로운 세기가 시작되었다. 그리고 나는 서른이 되었다. 대학원 석사과정을 마친 나는 진로에 대해 결정을 내려야 했다. 취업이냐, 공부냐 둘 중 하나였는데, 의외로 쉽게 공부 쪽으로 기울었다. 대학시절에는 미처 느끼지 못했던 공부에 대한 재미가 느껴졌고 석사과정을 마무리 지으면서 나름의 성취와 자신감도 생겼기 때문이었다. 자, 다음 목표는 정해졌다. 본고장 중국에 가서 끝장을 보자는 의욕이 생겼다. 사실 공부에 끝이 어디 있겠는가. 이제 걸음마를 뗀 햇병아리에 불과했을 텐데도 그땐 어디서 그런 자신감이 솟구쳤는지.

유학 할 학교를 알아보는 한편 나라에서 시행하는 국비유학 선발시험에도 응시했다. 학비 지원을 받을 수 있는 좋은 기회

였지만 아쉽게도 선발되지 못했다. 뭐 아무래도 좋았다. 다시 새로운 세계로 떠날 수 있다는 것만으로도 기대되는 나날들이었다. 그리하여 2001년 7월 무덥던 어느 날 상해 행 비행기에 몸을 실었다. 몇 년이 걸릴지 모르는 유학이었지만 조금의 의심도 없이 나름 자신감과 의욕이 충만한 상태였다. 그리고 그해 여름, 한국보다 훨씬 더운 상해에서 입학시험을 치르고 다행히 합격을 하여 계획대로 유학생활을 시작할 수 있었다.

도시를 떠나보면 도시가 그리워지고

이젠 세계적 스타로 발돋움한 배우 이병헌, 그의 행보를 지켜보는 것은 기분 좋은 일이다. 이병헌이 출연했던 광고 중에 개인적으로 좋았던 광고가 하나 있다. 레쓰비 광고인데, 그 중 이런 멘트가 있었다. "도시를 떠나보면 도시가 그리워지고, 사람에게서 멀어지면 사람이 그리워진다" 커피를 들고 이국적 풍경을 걷는 멋진 이병헌의 모습도 좋았지만, 그 광고 멘트가 참 인상적이었다. 흔히 사람들은 도시생활이 답답하다고 말하고 기회가 있을 때마다 떠나고 싶어한다. 그러나 막상 떠나보면 금방 떠나온 그 곳이 그리운 법이다.

그 구절이 가슴에 가득 다가왔던 적이 있는데, 30대 초반의 유학시절이었다. 긴 유학생활은 사람을 참 외롭게 만들고 감상적으로 만든다. 3년 내내 외롭고 적막하다는 느낌을 많이

받았고, 내가 홀로 떨어진 섬 같다는 느낌을 많이 받았다. 한국이 그리웠고 가족이, 친구들이 보고 싶었다. 그리고 살면서 헤어진 옛 애인들을 매일 그리워했다. 스팸메일조차 반가웠다면 좀 과장된 표현일까.

모든 분야가 다 그렇지만 유학생활 역시 자신과의 싸움이다. 나는 그 시간을 버티며 내가 정신적인 부분에 허점이 많다는 것을 깨달았다. 한번 무너지면 한없이 늘어지면서 감상에 젖어 헤어 나오지 못했다. 그래도 돌이켜 생각해보면 그런 감정적 사치를 누릴 수 있었던 그 시절이야 말로 낭만적인 시절이었다. 누군가를 미치게 그리워하며 버티던 그 시절이 말이다.

사랑은 스포츠다

정우성이 한창 뜨던 시절, 그의 매력이 아주 멋지게 살아있는 광고가 있었다. 화장품 선전이었는데, 남자와 여자가 서로 번갈아 가며 상반된 위치에서 헤어지는 풍경을 담았다. 그러니까 한번은 남자가 여자에게 매달리는 포즈, 다른 하나는 남자가 여자를 차는 장면이었다. 그러면서 외치는 멘트 한 마디. "사랑은 스포츠다"

스포츠는 정정당당해야 한다. 그래야 패한 사람도 결과에 깨끗이 승복할 수 있으니까. 그러나 많은 스포츠 게임에도 수

많은 작전이 걸리고, 또 경우에 따라서는 비열한 반칙이 난무한다. 패한 이는 씁쓸한 결과와 더불어 마음 역시 만신창이가 된다. 그런데 사랑을 스포츠에 비유하다니, 너무 나이브한 발상 아닌가. 차라리 사랑은 정치다, 권모술수가 난무하고 사기와 변절이 일상적인 정치야 말로 사랑의 다른 이름이다.

20대에는 만남과 헤어짐에 비교적 쿨할 수 있었다. 헤어짐에 가슴이 아파도 시간이 지나면 대체로 큰 흔적 없이 아물었고, 또 누군가를 어렵지 않게 만날 수 있었다. 하지만 30대, 쉽지 않다. 누군가를 만나기도, 또 떠나보내기도 쉽지 않다. 남녀 간에 생기는 감정 자체에도 환멸이 오기 시작한다. 더 이상의 순수한 순정이나 뜨거운 열애는 없다. 그럼에도 이성을 그리는 욕망이나 얄팍한 계산은 떠나지 않는다. 연애에 있어 단맛 쓴맛을 이미 맛본 30대에게는 그 문구가 좀 바뀌어야 할 것 같다. 즉 "사랑은 정치다"라고 말이다.

2002 붉은 함성

"오! 필승 코리아, 오 필승 코리아!"

한일 월드컵이 개최된 지 벌써 10년이 흘렀다. 10년이란 시간, 돌이켜보니 정말 빠르게 흘렀다. 이후 2번의 월드컵이 더 열렸고 당시의 주전선수들은 이제 거의 모두 대표팀을 떠났

다. 이제 새롭게 구성된 젊은 피들이 다음 월드컵을 향해 열심히 뛰고 있다.

모두가 잘 알다시피 2002년 여름, 월드컵이 벌어진 한국은 정말 뜨거웠다. 그 응원의 열기는 세계적인 주목을 받았고 국민들의 염원에 화답하듯 믿기 어려운 4강 신화를 이루어내지 않았던가. 건국 이래 최대 인파가 시청 앞 광장에 모여 목이 터져라 대한민국을 외치던 장면은 정말 잊기 어려운 강렬한 이미지다. 스포츠는 종종 사람들을 단합시키는 매개가 되고 국가 간 벌어지는 국제경기는 더욱 그렇다. 그런데 2002년 월드컵의 열기는 분명 이전의 모든 응원을 압도하는 전례 없던 것이었다. 누가 시킨 것도 아닌데 너도나도 붉은 셔츠를 입고 한 곳에 모여 대규모 응원을 보냈고 함께 공감했다.

그 거대한 붉은 함성을 나는 한국이 아닌 중국에서 지켜보았다. 물론 나 역시 친구들과 모여 목청을 높여 우리 팀을 응원했다. 그런데 한발 떨어져 중국에서 중국 텔레비전을 통해 한국의 응원 열기를 보고 있자니 기분이 묘했다. 나도 모르게 가슴이 뜨거워지는 한편, 그 장면들이 낯설기도 하고 얼핏 광기가 느껴지기도 했던 것 같다. 책에서만 접했던 소위 군중의 힘이란 것이 바로 저런 게 아닐까 싶었고 생각이 거기에 미치자 동시에 좀 무섭다는 생각도 들었다.

사스

몇 년 전 신종플루라는 듣도 보도 못한 질환이 우리나라를 강타하면서 많은 안타까운 인명피해를 낸 적이 있다. 경험해 보지 못했으니 대책이나 예방이 사실상 미흡했고 설명하기 힘든 공포감이 온 나라를 뒤덮었다. 그로부터 얼마 뒤에는 소와 돼지 등 가축에게 치명적인 구제역이 돌아 또 다시 온 나라가 발칵 뒤집힌 적도 있었다. 과학, 의학 기술이 최첨단을 달린다는 오늘날 속수무책으로 벌어진 일이었다.

돌이켜보면 신종플루 이전에 조류독감과 사스가 있었다. 특히 사스는 세계적인 이슈였다. 2003년 초부터 몰아닥친 사스는 전 중국을 공포의 도가니로 몰아넣었다. 사망자가 속출했고 확인되지 않은 유언비어가 퍼져나갔다. 당시 나는 상해에서 유학중이었고 사스의 공포를 현장에서 체험했다. 많은 외국인들이 서둘러 중국을 빠져나갔다. 공공장소는 무기한 폐쇄되었고 많은 이들이 생필품 사재기를 했다. 마스크가 동이 나서 한국에서 우편으로 보내오기도 했다. 늘 가던 식당은 문을 닫았고 학교출입 시에도 일일이 학생증 확인을 거쳤다. 답답한 시절이었고 그런 통제된 생활보다 더욱 우리를 괴롭혔던 건 정확한 근거 없이 퍼져나가는 뜬소문들과 정확한 실체를 알 수 없는 막연한 공포감이었다. 당시 나는 아마 전쟁이 일어나면 그와 같지 않을까 생각했었다. 사스는 날이 더워지는 여름이 되면서 서서히 잦아들었고 막대한 피해를 낸 뒤 막을

내렸다. 언론과 방송에서는 사스와 연관된 갖가지 사연들이 연일 보도되었고 눈물 없이는 볼 수 없는 사연들도 많았다.

어쩌면 한치 앞을 볼 수 없는 게 우리네 인생인지도 모르겠다. 알려지지 않은 수많은 변종 바이러스가 언제 또 들이닥쳐 사람들을 공포에 떨게 할지 모르고 경험하지 못한 엄청난 자연재해나 정치, 경제 위기가 또 언제 발생할지 모른다. 그 앞에 우리 인간은 한없이 무기력하고 나약할 것이다. 애써 세운 대책이 무용지물일지도 모른다. 하지만 그래도 우리는 당당하게 걸어가야 하고 할 수 있는 노력을 다해 중심을 잡고 대비를 해야 할 것이다.

잘 먹는 법, 잘 사는 법

1990년대 말부터 불어 닥친 웰빙 열풍은 한국의 소비문화를 바꿔 놓았다. 좀 더 몸에 좋은, 유기농, 프리미엄, 뭐 이런 수식어가 붙는 상품들이 쏟아져 나왔다. 우유, 달걀, 야채 등은 물론 심지어 과자조차도 등급을 매겼다. 먹는 것 뿐 아니라 의류 및 주거 공간 등에 있어서도 예전과는 다른 세밀한 기준이 생겨났다. 그처럼 모든 분야에서 삶의 질을 따지면서 건강에 대한 관심이 급증하였고 그에 대한 정보가 여기저기서 넘쳐났다. 오히려 정신을 못 차릴 지경이었다.

유명인사가 어떤 집에서 어떻게 살고 무엇을 먹는가가 크게 관심을 받으며 유행처럼 방송되었고, 다이어트, 혹은 몸짱 만들기 등의 프로그램이 봇물을 이뤘다. 한편에선 실직과 취직 걱정, 생활고 등에 대한 보도가 연이어졌지만 웰빙을 향한 열기는 계속 가열되었다.

누군가의 분석대로 한 국가가 국민소득이 일정수준 이상이 되면 그때부터는 삶의 질을 따진다고 했는데, 마치 그러기를 기다렸다는 듯이 사람들은 너도 나도 유행처럼 잘 먹고 잘 사는, 즉 웰빙에 지극한 관심을 보이기 시작했다. 당시 나는 개인적으로 그런 열기가 호들갑스럽고 즉물적이라는 생각에 영 마뜩잖았다. 각자의 삶에 대한 가치관과 철학이 다를진데 잘 사는 것에 대한 기준을 제시할 수 있을까. 정말 잘 먹고 잘 사는 것이 과연 그렇게 조금 더 질 좋은 음식과 옷과 집에서 사는 것으로 실현될 수 있을까 라는 의구심이 강하게 들었던 것이다. 잘 산다고 하는 것은 사람에 따라 다양하게 정의될 수 있다. 따라서 이게 답이다라는 식으로 제시될 수는 물론 없다.

그렇지만 정신적인 부분 못지않게 물질적이고 현실적인 부분도 홀시될 수는 없는 것이다. 남들이 하고 사는 모습도 알아야 하고 참고할 필요는 분명히 있다. 건강과 몸 관리에 대한 유익한 정보는 알아둘수록 좋은 것이다. 정신과 육체, 가치관과 현실이 적정하게 조화를 이루는 삶이 정말 잘 사는 것이리라.

〈겨울연가〉—희미한 옛사랑의 그림자

> "하지만 제 첫사랑이 다시 저를 부르면 어떻하죠?"
>
> 〈겨울연가〉 중에서

서른이 넘어 누군가를 새로 만나는 일은 쉬운 일이 아니다. 그건 왜 그럴까. 반면 십대, 이십대에 겪었던 첫사랑, 풋사랑을 자주 회고하는 버릇이 생긴다. 사실은 별것도 없던, 싱거운 그 시절을 그러나 기억 속에서 자꾸만 미화하고 정말 애틋했다고 생각하여 그리워하고 현실을 부정하는 어리석음을 반복한다. 소설과 드라마, 영화는 그런 사람들의 심리를 잘 알고 그걸 건드려 장사를 한다. 뻔한 이야기, 다소 작위적인 그 내용에 그러나 사람들은 백프로 감정이입하여 울고 웃으며 그들에게 환호하는 것이다.

배용준, 최지우가 주연한 〈겨울연가〉는 한국에서도 물론 인기가 있었지만 바다를 건너가 일본에서 누구도 예상하지 못한 엄청난 관심과 인기를 얻었고, 배용준, 최지우 등은 단숨에 아시아 톱스타 반열에 오르게 되었다. 일본에 이어 중국 등에서도 뜨거운 인기를 불러일으켰다. 드라마는 도저히 내 체질이 아니다 라는 태도를 견지했던 나, 내용도 모른 채 그 현상에 대해서만 보고 듣다가 도대체 어떤 내용이길래 일본, 중국인들이 그렇게 몰입하는지 궁금했다. 그것을 알아내기 위해서는 〈겨울연가〉를 봐야 했다. 마침 연이어 재방송을 해주었고 작정하고 챙겨보았다. 다소 삐닥한 시선으로.

사실 내용은 별로 새로울 게 없었다. 남녀가 만나고 헤어지고 슬퍼하고 그리워하는 전형적인 멜로물이었지만, 인상적인 것은 누구나 가슴 속에 간직하고 살 첫사랑의 그림자를 제대로 잡아냈다는 점이었다. 그 아련하고 알싸한 정서를 공들인 화면과 애틋한 노래와 멋진 배우들의 연기로 잘 그려내고 있었다. 드라마의 엄청난 히트로 배용준, 최지우의 인기는 물론 춘천이 관광명소로 떠올랐고 애절한 주제곡도 함께 사랑을 받았다. 한마디로 〈겨울연가〉는 점점 희미해져 가는 옛사랑의 그림자를 불러오는데 성공했다.

당시 나는 중국에서 유학 중이었는데, 〈겨울연가〉의 히트로 적지 않은 덕을 보았다. 드라마에 열광한 많은 중국인들은 한국인들에게 호의적인 태도를 보였다. 가령 당시 내가 즐겨가던 동네 수영장에서 매표를 담당하던 주임이 바로 〈겨울연가〉와 배용준의 광팬이었다. 갈 때마다 그녀에게 한국어 몇 마디를 가르쳐 주고, 춘천과 배용준에 대해 설명해준 댓가로 나는 수영장 쿠폰을 무려 50퍼센트 싼 값에 살 수 있었다. 이게 바로 내가 피부로 실감한 〈겨울연가〉의 힘이었다.

너는 누구냐-〈용호풍운〉, 〈저수지의 개들〉

홍콩 임영동 감독의 〈용호풍운〉이란 영화는 홍콩 느와르의 수작이다. 〈첩혈쌍웅〉에 앞서 주윤발, 이수현이 호흡을 맞춘

영화인데, 할리우드의 이단아 쿠엔틴 타란티노가 이 영화를 차용해 〈저수지의 개들〉을 만들었다는 일화는 유명하다.

극중 주윤발은 경찰 신분을 속이고 이수현이 이끄는 조직에 잠입, 그와 두터운 우정을 나눈다. 하지만 둘은 결국 마지막에 부딪힐 수 밖에 없는 운명이었다. 막다른 골목, 위기에 몰린 남자들은 서로를 위심하며 총을 겨눈다. 자, 가장 치명적인 적은 바로 내부에 있다.

살면서 사람들로부터 상처를 받는 경우가 많다. 특히 믿었던 이에게서 뜻밖의 공격을 받는 경우는 그 강도가 센 법이다. 내편이라 믿었던 친구, 동료, 그러나 그들은 내가 아니다. 나도 마찬가지다. 뜻하지 않게 친구의 마음에 상처를 주는 경우가 생긴다. 이른바 씹고 씹힌다. 어떤 조직에서든, 관계에서든 마찬가지다.

목숨을 거는 의리, 내가 어떤 상황에 놓이든 나를 믿고 이해해주는 친구, 그것은 영화 속에나 존재함을 이제는 안다. 물론 살아가는 데 친구는 중요하다.

그러나 팍팍한 세상 속 자신 한 몸 건사하기 어려운 시대에서 그들에게 큰 것을 기대하기는 이미 불가능하다. 내가 그런 존재가 되어주지 못하는데 상대가 그래주길 바라는 것 자체가 이미 모순이다. 그렇다고 친구, 그리고 우정의 가치를 평가절하 할 필요는 없다. 서로가 서로를 존중하고 이해하며 일정한 도리와 분수를 지켜주는 것, 그러면서 평생을 같이 할 수 있다면 성공한 우정일 것이다.

지옥의 가장 깊은 층차, 무간도

> "나는 빛이 두렵지 않아. 너와는 다르지"
>
> 영화 〈무간도〉 중에서

유위강 감독의 〈무간도〉는 2000년대 홍콩에서 가장 큰 화제를 모은 작품이다. 느와르의 화려한 부활이라는 찬사를 받으며 시리즈 모두가 성공했다. 일급배우들의 멋진 연기대결, 감각적이고 화려한 화면, 촘촘하고 깊이 있는 네러티브까지 성공한 영화의 모든 요소를 갖추고 있다.

영화에 대해서는 여러 분석이 가능할 것이다. 그 중 하나로 이 영화가 홍콩의 중국 반환 이후 홍콩인들의 불안, 정신분열을 투영시키고 있다는 점을 들 수 있다. 그런 면에서 제목 또한 의미심장하다. '무간도', 지옥에서도 가장 고통스러운 지옥이라는 의미를 가지고 있다. 왜 그런 섬뜩한 제목을 지었

을까. 그 만큼 혼란스럽고 고통스럽다는 것인가.

30대를 통과해 오면서 고통스러운 시간도 있었고 굴욕스러운 순간도 많았다. 더러는 모든 것을 버리고 어딘가로 멀리 떠나고 싶다는 강렬한 욕망에 사로잡힌 적도 있었다. 뜻대로 되지 않는 현실이 원망스럽거나 어떤 대상과 상황에 대해 환멸과 구역질을 느끼기도 했다. 그런 상황을 한번, 두 번 겪으면서 나는 더 강해졌던 것일까. 아니면 이 세상에 대해 조소하고 냉소하게 되었을까.

극중 유덕화와 양조위의 운명은 가혹했다. 뒤바뀐 삶, 되돌리고 싶어도, 원래의 나로 되돌아가고 싶어도 의지대로 할 수 없는 상황, 제 정신으로 살기 힘든 상황이었을 것이다. 아닌 게 아니라 극중 양조위는 정신과 의사 진혜림의 상담을 받는다. 이 대목에서도 영화의 의도가 읽힌다. 우리는 가끔 인생은 고해다, 라는 말을 무심코 하게 되는데, 이 말을 이해하기 위해서는 인생을 좀 살아봐야 한다.

우울증의 역습

중년의 건강을 위협하는 많은 질병이 있다. 그 중 가장 우려되는 것 중 하나가 우울증이다. 누구라도 경험할 수 있고 또 워낙 잘 알려져 있어서 별 것 아닌 것 같지만 야금야금 정신을 무너뜨려 마침내 몸도 망가뜨린다.

나 역시 깊은 우울증을 겪어본 적이 있다. 표면적인 원인을 들으라면 만나던 여자와 헤어진 것이었을 텐데 꼭 그게 전부는 아니었다. 그냥 삶 자체가 허무하게만 느껴졌다고 할까. 말로만 듣던 그 우울증이란 녀석이 내 발목을 잡았다. 의욕이 떨어져 아무것도 안하고 집에 누워서 지내기도 했고, 사람이 몰려 있는 곳에 가기 싫었던 때도 있었다. 그렇다고 딱히 그런 상황에 대해 상담이나 조언을 받으려고 한 적은 없다. 시간이 지나면서 조금씩 저절로 그 상황을 벗어났던 것 같다. 그런 상황, 아마 그쪽의 전문용어로 대인기피증, 폐쇄공포증, 공황장애, 뭐 그런 것에 해당되지 않았을까. 마음이 병들면 몸도 따라 기운다. 결국 몸도 마음도 피폐해져 여러 사람들에게 걱정을 주기 십상이다.

하지만 시간이 지나서 다시 되돌아보니 그것은 또 하나의 경험이었고, 그를 통해 얻은 것도 없지 않았다. 그렇게 나락으로 떨어져 본 적이 있으니 이젠 왠만한 트러블에는 별로 동요하지 않는다. 건강문제, 금전문제부터 시작해서 사람들과의 인간관계들, 즉 남녀관계, 친구, 동료들과의 관계에 대하

여 그리 크게 동요하지 않는다. 비유하자면 비 온 뒤 땅이 더 굳어진다고 할까. 그런 면에서 좌절, 혹은 우울증을 꼭 두려워 할 필요는 없다.

복잡한 현대를 살아가는 현대인들은 우울증에 무방비 상태로 노출되어 있다. 지겹게 반복되는 일상, 피할 수 없는 스트레스, 예고 없이 찾아드는 사건, 사고들, 이런 상황에서 맑고 밝은 정신상태를 유지하는 게 오히려 더 이상하게 느껴질 정도다.

상하이의 푸른 밤

연일 가마솥 더위로 전국이 펄펄 끓는다. 여름이 이렇게 더웠나 싶게 요 며칠 아주 곤혹스럽다. 눈 앞에 바다가 있어 그대로 뛰어들고 싶은 마음이다 정말. 그래서 여름은 언제나 강렬하다. 그런 뜨거움과 강렬함 때문에 여름은 청춘에 비유하기에 좋은 계절이다. 이렇게 더운 여름날엔 종종 상하이의 여름날이 생각난다. 왜냐? 너무도 강렬한 기억이면서 청춘의 끝자락을 그곳에서 보냈기 때문이다. 시간이 갈수록 애틋해 진다.

상하이의 여름은 한국보다 훨씬 더 덥다. 종종 40도가 되고 바다 특유의 습기가 더해져 정말 살인적인 더위가 이어진다. 낮에는 밖에 안 나오는게 상책이다. 더위먹기 십상이다. 그럼 나는 그 상하이에서 어떻게 네 번의 여름을 났을까. 내가 생

각해도 신기하다. 물론 낮에는 거의 집밖을 나오지 않았다. 내 방에는 24시간 내내 에어컨이 가동됐다. 담배연기로 가득 찬 방을 환기하느라 잠시 창문을 열기도 했지만 거의 문을 꼭꼭 닫고 은둔하며 지냈다. 하지만 죽으라는 법은 없는 법이다. 다행히 상하이는 비가 많은 도시였다. 여름이고 겨울이고 주구장창 비가 내렸는데 여름날 내리는 그 빗줄기는 그대로 구원의 손길이었다. 비를 좋아하는 나, 특히 상하이의 여름에 내리는 비를 사랑한다.

자, 드디어 상하이 여름날의 해가 진다. 그래도 바깥 공기는 숨을 턱턱 막는다. 하지만 더위에 기죽을 상하이 사람들이 아니다. 어둠이 내리면 상하이는 더욱 활기를 띤다. 더위로 지친 입맛을 살리는 여름날의 저녁식사, 혹은 야참은 집 근처 신장 국수집에서 거의 날마다 이루어졌는데 진한 육수국물이 진국인 따오샤오미엔 한 그릇에 양꼬치 한 접시, 그리고 시원한 칭다오 맥주 한잔이면 그럭저럭 상하이의 더위를 가시게 할 수 있었다.

저녁을 먹고 운동삼아 학교 교정이나 동네 공원을 산보해 보려 하지만 너무 더워 이내 걷기를 중단한다. 이미 땀이 줄줄 흐른다. 에라, 그렇다면 자전거를 타고 단골 사우나로 향하기 마련이다. 수영장과 사우나가 겸비된 그곳은 물을 좋아하고 수영을 좋아하는 나로서는 여러가지를 즐길 수 있는 최적의 장소였다. 여름이고 겨울이고 난 언제나 그곳을 즐겼다.아쉽게도 지금은 철거되고 없다 실컷 물에서 첨벙거리다 나오면 10시

나 11시, 비로소 상하이의 더위는 조금 누그러져 있었다.

집으로 향하는 자전거 위, 조금씩 부는 바람에 기분이 상쾌해 진다. 상하이를 대표하는 여류작가 장아이링은 40년대 그녀의 주옥같은 산문에서 상하이의 여러 풍경을 세밀히 묘사했다. 따라갈 수 없는 감수성을 소유한 장아이링은 상하이의 전차 소리를 좋아하고, 비오는 이층 버스에서 손 내밀어 비를 맞고 나뭇잎을 터치하는 즐거움을 애기했다. 그렇다면 나는, 상하이의 밤안개와 뱃고동 소리를 좋아했다. 강과 바다를 끼고 있는 상하이는 안개와 비의 도시였다. 그 뿌연 안개가 그냥 좋았고, 새벽이고 밤이고 저 멀리서 들려오는 뱃고동 소리가 나는 좋았다. 잠자리에 누웠을 때, 혹은 새벽에 잠깐 깼을 때 어딘가에서 들려오는 뱃고동 소리는 나에게 자장가요, 혹은 상상의 나래를 펼치게 하는 그 무엇이었다.

상하이 만보

거대도시 상하이, 인구 약 이천 만명의 그 국제도시에서 외국 유학생의 신분으로 3년을 살았다. 경제, 문화의 중심지 답게 상하이의 시간은 복잡하고 빠르게 흘러간다. 푸동 지역에 들어선 마천루 숲을 거닐고 있으면, 변화하는 중국의 면모를 피부로 실감할 수 있다. 사람들도 바쁘게 왔다 갔다 한다. 반면 상하이의 전통 시가지인 푸시지역의 예원 상가 거리를 걸

으면 마치 과거로 돌아간 듯한 기분이 든다. 많은 사람들로 북적이지만 상대적으로 한가하고 여유로운 풍경이다.

나라마다, 또 지역마다, 개인마다 다르겠지만 나의 상하이의 유학생활은 시간적으로 무척 자유로웠다. 누구의 간섭도 받지 않은 무한정의 시간들, 그래서 한없이 늘어지기도 했고 이게 뭐하는 짓인가 싶게 쓸데없이 시간을 허비한 적도 많았다. 물론 지금 와서 돌아보면 쓸데없는 무의미한 시간이란 없다. 좀 더 알차고 보람 있게 시간을 관리했더라면 좋았겠다 싶은 아쉬움은 좀 있지만 후회는 결코 아니다.

나는 종종 아무 계획 없이 상하이의 구석구석을 터벅터벅 걸어 다녔다. 가령 어느 가을의 월요일 아침을 기억나는 대로 따라 가보면 다음과 같다. 새로운 한주의 시작으로 몸도 마음도 바쁜 그 시간에 상하이의 중심가를 혼자 걷는다. 여러 생각이 든다. 다들 어디로 가느라 그리 바삐 움직이는가. 서울도 상하이 못지 않게 정신없이 바쁘겠지 등등. 그러다 예원 근처의 맥도날드에 들어가 커피와 햄버거로 아침을 때운다. 늘 북적이는 곳이지만 그 시간은 한가하다. 그런 기분이 또 새롭다. 예원거리를 지나 복주로 서점가를 어슬렁거린다. 옛날 노신과 장애령이 다녔던 그 곳을. 도서성 같은 대형 서점보다는 주위의 작은 책방에 들어가 책을 본다. 딱히 책을 사지는 않고 그저 이것 저것 둘러보고 만다. 점심때가 되면 노점에서 만두나 다른 간식으로 대충 요기를 하고 인민공원 쪽으로 발길을 옮긴다. 인민공원 근처는 언제나 사람들로 북적

인다. 한쪽에 앉아 담배를 한 대 피우며 지나가는 사람들 구경을 한다. 외국인들도 참 많이 다닌다. 멀지 않은 곳에 있는 상해 박물관으로 발길을 옮긴다. 학생증만 있으면 입장료도 할인되니 종종 가는 곳이다. 유구한 역사의 흔적. 그곳에 가면 우리네 인생이 얼마나 유한한 것인지 실감하게 된다. 한번에 많은 것을 볼 수는 없다. 또 꼼꼼히 볼 생각도 없다. 그냥 눈길 닿는 대로 대강 보다가 박물관을 나온다. 얼추 저녁이다. 아침부터 걸어 다니느라 슬슬 피곤함이 몰려든다. 사람들은 아까보다 훨씬 더 많아졌다. 이제 상하이의 밤이 시작될 시간이다. 서둘러 인민공원에서 집으로 가는 버스에 오른다. 출발하는 지점이기 때문에 다행히 자리에 앉을 수 있다. 눈을 감고 출렁이는 버스에 몸을 맡긴다.

노신을 만나러 가다

유학시절의 일이다. 간밤에 낑낑거리며 논문을 몇 줄 쓰다가 진도가 안 나가고 지치면 혼자 씩씩거리다가 사전을 냅다 집어던진 적이 여러 번이다. 논문에 접근해 들어가는 내 능력의 보잘것없음과 한계를 느끼며 스트레스 이빠이 받는다. 혹은 지나간 사랑이 불현듯 떠올라 주체할 수 없이 마음이 싸할 때가 많았고, 그리고 가족이, 친구가 그리워서 마음이 마구마구 흔들리는 날도 역시 많았다.

그런 날이면 나는 종종 학교 정문 앞 버스정류장에서 139번 버스를 타고 노신공원에 갔다. 덜컹거리는 버스를 타고, 멍하니 창밖풍경을 구경하면서… 달랑 1원만내면 종점까지 달려가 주는 139번 버스가 늘 고마웠다. 노신공원의 이름은 원래 홍구공원이었다. 홍구공원, 맞다. 많이 들어본 이름이다. 우리 옛날에 국사시간에 들었던 이름, 윤봉길의사의 의거가 있던 바로 그 공원이다. 역사가 깊은 곳이다. 그럼 왜 노신공원으로 이름이 바뀌었느냐. 바로 중국이 낳은 세계적인 문호, 노신선생이 묻혀있기 때문이다. 많은 사람들의 존경과 추앙을 받는 노신의 묘와 기념관이 그곳에 있다. 노신공원 바로 옆에는 홍구축구장이 있는데, 여기도 꽤 오래된 곳으로 많은 역사적인 활동이 있었던 곳이다. 지금은 공연장으로 많이 애용된다. 가령 내가 유학하던 그 시절, 머라이어 캐리와 안재욱이 그곳에서 콘서트를 열었다.

노신공원은 상대적으로 중국의 전통적인 공원의 모습을 잘 유지하고 있다. 그래선지, 노인들이 많이 애용하며 입장료도 저렴하다. 공원에는 한가롭게 낚시를 하는 사람들도 있고, 한가롭게 모여앉아 노래를 부르는 무리들, 마작을 하는 사람들, 한편에 있는 운동기구에서 몸을 움직이는 사람들이 있다. 그런 풍경을 가로질러 조금 걸어가면, 노신의 동상이 보이고 그 너머에 노신의 묘가 있다. 그 앞으로 오래된 나무가 우거져 묘가 가려져있을 정도다. 가까이에서 늘 그와 함께하는 동네 주민이나 멀리서 그를 보기위해 찾아오는 사람들 모두 노신에

대한 존경은 한결같을 것이다. 선생의 묘 위에는 "노신선생지묘"라는 모택동이 친필이 새겨져 있다. 그리고 언제나 신선한 꽃들이 묘위에 놓여진다.

나도 개인적으로 노신을 흠모하지만, 차마 꽃을 들고갈 용기는 없어, 고작해야 담배를 한 개피 올려놓고 돌아서기 일쑤였다. 어느 가을이던가, 세차게 비가 내리던 어느 오후, 불현듯 노신선생이 보고 싶어 우산 들고 터벅터벅 찾아갔을 때, 줄기차게 내리는 빗속의 노신선생의 차가운 석묘 위에는 하얀 국화가 놓여있었다…지금도 생생하다, 비를 흠뻑 맞은 신선한 국화꽃이… 한국에서 대학원 다닐 때, 언젠가 한 수업시간에 노신을 전공하신 그 선생님께서는 이런 말씀을 하신 적이 있다. "내가 더 이상 노신에게 다가가면, 노신이 뿜어내는 독기에 질식해 죽을 것 같았다"고. 멍하니 노신선생의 동상과 묘를 바라보고 있으면 치열한 무언가가 느껴진다.

노신의 묘에서 한 20미터쯤 걸어가면, 윤봉길의사의 의거를 기념하는 비석이 있다. 상해로 관광 오는 우리 한국 사람들이 임시정부 청사와 함께 자주 들리는 장소다. 비석에 새겨진 글을 읽고 있노라면, 경건해지고 엄숙해진다. 그리고, 70년 전에 바로 그 장소에서 23세의 꽃다운 나이로 조국을 위해 몸을 던진 그의 정신을 떠올리게 된다. 그리고 그로부터 70년 뒤, 그보다 열 살이나 더 많은 나는, 여기서 무엇을 하고 있는가, 나 자신을 되돌아보게 된다. 그래서 나는 마음이 흔들리는 날에는 자주 139번 버스를 타고 노신공원에 갔다.

멀리서 친구가 찾아오니

상해에서 유학하던 3년의 시간 동안 몇 몇 친구들이 찾아왔다. 외로운 생활, 멀리서 벗이 찾아와주니 어찌 기쁘지 아니할까. 유학생활을 막 시작한 그해 가을, 한국에서 회사를 다니던 친구가 중국 출장을 왔다가 학교로 찾아 왔다. 대학 동기였는데 마케팅 관련 일을 하며 중국으로 종종 출장을 나온다고 했다. 우리 집에서 하루 묵으며 각자의 일과 공부에 대해 밤늦도록 이야기꽃을 피웠다. 다음날 친구는 친구대로 회사 일을 보고 나는 나대로 수업을 듣고 저녁 늦게 외탄에서 다시 만났다. 친구는 다음날 한국으로 돌아가는 일정이었다. 상해 최고의 번화가 남경로의 한 분위기 좋은 바에서 술 한잔을 하며 전날 못 다한 이야기를 또 이어갔다. 그날은 친구가 묵는 호텔에서 잤고 다음날 아침 훗날을 기약하며 그 친구와 헤어졌다.

2년차 되던 해 봄, 상해에서 몇 시간 떨어진 절강성의 절강사범대학에 연구 차 와 있던 대학원 동료 두 명이 상해를 찾아왔다. 내 집에서 한 열흘 함께 지내며 함께 상해의 명소를 둘러보고 필요한 자료도 구하며 시간을 보냈다. 적막하던 내 방에 활기와 온기가 돌았다. 각자 전공도 다르고 공부하는 스타일도 제각각이었는데 그런 점이 더 재밌고 할 이야기가 더 많았다. 그들이 머물고 있는 곳은 상해와는 완전히 다르게 너무나 외지고 조용한 곳이라 외국인들도 거의 없고 재밌게 시

간을 보낼 수 있는 오락시설이 거의 없다며 불평 아닌 불평을 하기도 했다. 나는 모처럼 시간을 내 찾아온 동료들에게 상해의 곳곳을 안내했고 맛있는 먹거리들도 소개했다. 직접 재료를 사다가 어설프지만 나만의 요리를 선사하기도 했다. 즐거운 시간이었고 그들도 무척 고마워했다. 그 친구들이 떠나고 난 뒤 한동안 마음 허전해 하던 기억이 난다.

그밖에도 북경에서 공부하는 친구가 잠시 짬을 내 찾아온 적도 있었고, 한국에서 공부하던 후배가 자료 수집 차 몇 주 상해에 머문 적도 있었다. 휴가를 내 며칠 바람을 쐬러 온 동갑내기 사촌도 있었고 청도에서 영화를 공부하던 어떤 이가 한번 만나고 싶다고 연락을 하고 불쑥 찾아온 경우도 있었다. 모두모두 반갑고 또 함께 할 수 있어 참 즐거웠다. 이후 한국에서 다시 만났을 때, 그때 그 시절을 이야기 하며 또 한번 미소 지을 수 있었다.

판을 벌이다

요즘 여름은 예전과 다르게 정말 독하다. 끝없는 폭염과 종잡을 수 없는 폭우, 사람들은 속수무책으로 당한다. 올 여름도 사상최대의 더위라는데, 벌써부터 여름 오는 게 두렵다. 간만에 여유 있는 토요일, 점심으로 쟁반막국수를 시켜 먹었다. 덥고 입맛 없을 때, 매콤한 막국수도 별미다. 일회용 용기

에 간편하게 배달되 온 막국수를 먹으면서 갑자기 떠오르는 추억들이 있었다.

2003년 어느 늦은 여름날이었다. 상해의 더위는 가히 가공할만하다. 유학생활 이미 2년째를 맞이했지만 그 더위는 도저히 적응이 되지 않았다. 40도에 육박하는 더위에 바닷가 특유의 습기까지 더해져 사람을 꼼짝 못하게 한다. 그리고 객지생활은 늘 먹는 게 문제였다. 중국은 책상다리 빼고는 다 먹는다는 음식의 천국이고 또 그곳에 한국음식점도 충분히 있지만 늘 먹는게 문제였다. 대개 한 끼는 한국음식으로, 한 끼는 중국음식으로 먹고, 그렇게 살았다. 그런데 그날따라 색 다른게 먹고 싶었다. 늘 먹는 찌게, 라면, 냉면이 아니라 그날따라 시원하고 매콤한 춘천 막국수가 먹고 싶었다. 그랬다. 그 춘천 막국수가. 그런데, 문제는 그걸 먹을 수 있는 곳이 없다는 것이었다. 중국음식점에도, 한국음식점에도 국수는 많이 있지만, 그날은 꼭 춘천 막국수라야 했다.

자, 기왕에 마음먹은 이상, 직접 만들어 먹기로 했다. 평소 요리를 잘하는 것도, 자주 해먹는 것도 아니었지만 후배와 함께 만들어 먹기로 했다. 해서 인터넷에서 춘천막국수를 찾아 요리법을 다운받고, 동네 시장에 가서 재료를 사왔다. 요리 후 시식해보니 한국에서 먹던 맛과 똑같진 않았겠지만 그 정도만으로도 맛은 환상이었다. 몇끼를 더 그렇게 만들어 먹었다. 그리고는 거기서 멈추지 않았다. 이 맛있는 막국수를 많은 사람들에게 제공해야겠다는 생각이 들었다. 나처럼 입맛

을 잃어 색다른 맛을 원하는 많은 유학생들과 갈수록 한국음식을 좋아하는 중국 사람들을 위해. 다분히 충동적인 발상이었지만 재미도 있을 거 같았다. 그리하여, 드디어 일을 벌였다. 집을 구하고, 주방장을 구하고, 배달원을 구해서 시원하고 매콤한 쟁반막국수를 팔기 시작한 것이다.

주위에선 졸업할 때 다 되가지고 무슨 일이냐고 말리기도 하고 걱정의 눈빛을 보내기도 했지만 개의치 않았다. 생각해보면 즐거운 추억이었다. 뭐랄까, 오히려 답답하고 고독했던 유학생활에 새로운 활력을 불어넣는 기분이었다. 돌이켜보면 공부에 방해가 됐다기 보다, 그로인해 유학생활에 더 다양한 경험과 추억을 만든 셈이었다. 그렇게 한 5개월 정도를 보냈다. 사장소리를 들으면서. 재밌는 일들도 많았고, 예상 못한 난관도 있었다. 지나고 나면 다 추억이다. 그러고 보니 노래나 영화만 그런게 아니라 음식에도 추억이 서리나 보다. 오늘 쟁반막국수를 먹으면서 30대 초반 유학시절의 한 페이지를 장식했던 즐겁던 추억이 떠올랐다. 웃음이 난다.

2004년 봄

살면서 잇을 수 없는 순간들이 있다. 뛸 듯이 기뻐서 일수도 있고 못 견디게 슬퍼서 일수도 있다. 나에게 2004년 5월 말의 어느 날도 그러했다. 물론, 기쁜 날이었다. 2004년 5월 말, 조금씩 더워지기 시작하던 어느 날, 나는 중국 유학생활의 종지

부를 찍는 논문 답변회에 참석했다. 아침부터 늦은 저녁까지 이어진 그날의 답변회는 긴장으로 시작해 기쁨으로 마무리 되었다. 3년의 유학과정은 이로서 무사히 마무리 된 셈이었다. 축하와 격려가 이어졌고 그날 밤 늦도록 잠을 이루지 못했다.

내가 본격적으로 논문을 집필한 시간은 대략 2003년 가을부터 2004년 봄까지의 7, 8개월의 시간이었다. 내 인생에서 가장 밀도 있는 시간이 아니었을까 싶다. 모든 관심은 논문 집필로 귀결되는 날들이었다. 아침에 일어나서 밤에 눕는 순간까지. 그 계절이 어떻게 지나갔는지 모르겠다. 창문 너머로 낙엽이 떨어지고 비가 내리고 바람이 불고 살갗을 파고드는 겨울이 시작되었고, 다시 봄이 찾아오고 꽃피고 새 울고 또 비가 내리고 슬슬 더위가 찾아올때 쯤 마침내 논문을 완성했다. 드디어 2004년 봄이 찾아온 것이다. 그동안 작업한 논문은 드디어 책으로 묶였고 나는 여기까지다 라고 스스로 선언했다. 제본된 논문을 찾아오는 길, 자전거 뒤에 논문을 묶고는 묘한 감정에 사로잡혀 집으로 돌아오던 길을 잊지 못한다. 때마침 내리는 비가, 그렇게 지긋지긋하던 비가 어찌나 반갑고 시원하던지.

그로부터 약 한달 뒤, 몇 번의 심사를 거쳐 졸업에 적당하다는 평가를 받은 나와 몇몇 중국 동기들은 학위과정의 마지막 단계인 논문답변회에 참가했다. 답변회까지 간다는 것은 곧 졸업을 의미하는 것이었다. 예상대로 모두 통과했다. 자, 이제 끝났다는 안도감과 성취감에 가슴 뿌듯한 하루였다.

굿바이 마이 청춘

　가수 김광석은 청춘에 대한 명곡을 남겼다. 〈서른 즈음에〉는 떠나는 청춘에 바치는 송가와도 같은 노래다. 지금도 그 나이 또래의 청춘남녀들은 어김없이 감상에 젖어 줄기차게 그 노래를 부른다. 물론 나도 그랬다. 그로부터 한 십년 떨어져 다시 그 노래가사를 보니 다소 어둡고 우울하지 않나 싶다. 서른 이면 아직 발랄해도 괜찮은 나이 아닌가 싶다.

　청춘이 떠나갔다고 느끼는 순간은 물론 개인마다 다를 것이다. 단순히 생물학적 나이를 기준으로 삼는다면, 그래도 30대 초, 중반까지는 청춘이라고 볼 수 있을 것 같다. 물론 어떤 과학적 근거가 있는 건 아니지만 말이다. 개인적으로 나는 서른 두 살 봄이 떠오른다. 당시 나는 상하이에서 유학 중이었는데, 연애도 깨지고 준비하는 논문도 진척을 내지 못하던 답답한 상황에 놓여 있었다. 설상가상 당시는 전대미문의 돌림병인 사스가 중국 전역을 휩쓸면서 마치 전쟁이 일어난 것 처럼 어수선한 상황이었다. 그러나 그 모든 것보다 나에게 충격을 준 건 바로 장국영의 자살이었다. 너무도 갑작스러운 사건이었고 게다가 그날은 만우절이었다. 정신이 번쩍 드는 큰 충격이었다. 당시 나의 심정을 짧게 묘사해보라면, 말 그대로 사면초가였다.

　그리고 그 이듬해 여름, 우여곡절 끝에 졸업을 했고 귀국을 했다. 육체적 정신적으로 기진맥진 했고 성취감 보다는 허탈

감이 컸다. 단지 지긋지긋했던 상하이를 탈출했다는 마음에 조금은 기쁘기도 했다. 한달 전 상하이에서 배로 먼저 부친 인천 부두에서 짐을 찾아가라는 연락을 받고도 몇주 째 그대로 방치해놓던 시절이었다. 그런데 그 여름, 그 더운 날, 동사무소에서 통지서가 날아왔다. 예비군 훈련에 참석하라는 내용이었다. 유학 기간 동안 연기되었던 훈련을 한꺼번에 몰아 편성한 것이었다. 아, 나를 가장 먼저 반기는 것이 예비군 훈련이구나. 참담하고 씁쓸했다. 그 여름의 짜증나던 예비군 훈련은 악몽이었지만, 며칠간의 훈련을 마치고 군복을 벗을 때, 이상하게도 내 청춘은 지나갔다는 생각이 머릿속에서 맴돌았다. 이젠 입으려도 입을 일 없게 된 군복을 보면서 왠지 모를 애틋함을 느꼈던 것이다. 그리고 중얼거렸다. 굿바이 마이 청춘아.

대학 강단에 서다

유학을 마치고 귀국하여 첫 강의에 나선 그날, 벌써 10년 가까이 시간이 흐르자 그때의 기억이 흐릿하다. 나름대로 준비를 했지만 바짝 긴장되는 것은 어쩔 수 없었다. 뭐든지 처음이 중요하지 않은가. 늘 배우는 입장에 있다가 가르치는 자리에 선다는 게 잘 실감이 되지 않았던 것도 같고, 무슨 말을 어떻게 시작해야 좋을지 걱정도 들었던 것이 사실이다. 첫 강의는 아마도 오후 수업이었던 것 같은데, 강의실 문을 열고 들어가자 한 30여

명 되는 학생들의 시선이 일제히 나에게 쏠렸다. 내심 아무렇지 않은 듯 침착하려 했지만, 아마도 가슴은 마구 뛰었을 것이다.

그렇게 시작된 강의는 점차 시간이 지나고 학기가 바뀌면서 점점 익숙해졌다. 때로 이런저런 사소한 문제가 발생한 적도 있었지만 큰 탈 없이 지금껏 올수 있었다. 너무 과하지도 느슨하지도 않게 적정히 균형을 잡으려고 꽤 노력했다. 그러나 모든 학생들의 요구를 만족시킬 수는 없었을 것이다. 학생들과 강의실에서 함께 하는 시간은 언제나 좋았다. 어이없는 잡무로 시달리며 회의가 밀려올 때도 강의만큼은 즐거웠고 보람 있었다.

젊고 패기 있는 학생들에게 내가 가진 것을 통해 무언가 도움을 줄 수 있다는 것, 그들과 교감할 수 있다는 것은 큰 행운이자 적지 않은 보람을 주는 일이다. 나는 막연히 생각했던 선생이란 직업이 해볼만한 것이라고 느꼈다.

달라진 대학풍경

대학에 몸담고 있다 보니 학생들의 생활과 생각들을 가까이에서 지켜볼 수 있다. 요즘 대학풍경이 예전과 많이 다르다는 말들을 많이 하는데, 나 역시 그렇게 느낀다. 하긴 10년이면 강산도 변한다는데 대학이라고 다르겠니 싶기도 하지만 말이다.

내가 피부로 느끼는 큰 변화는 두 가지가 있는데, 첫째는 등록금 및 대학생활에 들어가는 비용이다. 20년 전 내가 대학을

다닐 때도 물론 등록금 문제는 종종 이슈화되긴 했지만 지금 느끼는 부담보다는 훨씬 덜했다. 가령 방학기간 바짝 아르바이트를 하면 얼추 다음 학기 등록금이 마련되던 시대였다. 요즘은 전혀 그렇지 못하다. 세간에 알려진 대로 등록금 부담이 대다수 학생들을 짓누른다. 부모의 애간장을 태우고 결국 이런저런 대출신세를 지게 만든다. 오죽하면 반값 등록금 공약이 각 정당의 주요한 테마가 되겠는가. 등록금뿐만이 아니다. 대학생활에 필요한 제반 비용들, 예를 들면 하숙비, 식비, 교재비, 생활에 필요한 각종 용돈이 장난 아니게 들어간다. 거기에 요즘엔 거의 필수로 자리한 해외 어학연수, 교환학생 등등까지를 포함하면 더욱 그러하다.

둘째로 성적에 너무나 민감하다는 것이다. 예전 나의 경우엔 뭐 그리 잘 받으려고 애쓰지도 않았고 낮은 점수가 나오면 그런가보다 하고 대수롭지 않게 넘겼다. 성적에 대한 어필을 해본 적은 더더욱 없다. 그러나 요즘은 다르다. 성적에 극히 민감하고 만약 성적이 기대보다 낮다고 생각되면 교수들에게 다양한 방식으로, 적극적으로 어필을 한다. 그럴 수밖에 없다. 힘들게, 또 열심히 대학생활을 마쳐도 취업하기가 쉽지 않은 세상이다. 그렇다 보니 남들보다 좋은 성적을 내야하고 뭔가 하나라도 더 해서 자신을 돋보이게 해야 한다. 학생들은 늘 바쁘다. 뭘 여유 있게 즐길 수 있는 시간이 없다. 대학생활에서 여유와 낭만을 찾다가는 시대착오적인 사람이라 오해받기 쉽다. 성적이 전부가 아닌데 라고 생각할 수 있겠지만 학

생들 입장에서는 너무나 절박한 현실이니 뭐라고 할 수가 없다. 성적 처리에 신중에 또 신중을 기할 수밖에 없는 이유다.

측은지심

너무나 바쁘고 힘든 학생들을 보며 안타까운 마음이 들 때가 많다. 학기가 시작되자 마자 산더미처럼 쏟아지는 과제들, 발표들, 학생들은 이를 위해 밤을 새기 일쑤다. 뿐인가 스펙을 쌓기 위해 인턴이다 알바다 하며 여기저기 뛰어다니느라 늘 피곤하다. 아무리 젊은 청춘이라고 해도 그런 상황이 오래가면 여기저기 탈이 나게 마련이다. 혹시 그것이 점수에 불이익이 될까 혹여 결석이라도 하게 되면 의사 소견서, 검사서등을 꼭 제출한다.

쉬는 시간 그 잠깐의 틈을 이용해 눈을 붙이는 학생들이 많다. 고3 교실도 아닌데 대학 강의실에도 그런 풍경들이 많다. 농담 삼아 밤늦도록 노느라 잠이 부족했냐고 말을 건네 보지만, 십중팔구는 과제나 발표준비였을 것이다. 그런 학생들이 측은해보이고 안쓰러울 때가 많다.

하긴 어디 대학생들만 그러랴. 돌아보면 유치원생부터 직장인들, 은퇴한 노년들 모두 바쁘고 피곤하다. 한편으로 생각하면 아무리 힘들어도 대학생들은 선택받은 이들이다. 아직은 의무보다 누려야 할 권리가 많고 무엇보다 뭘 해도 푸른 청춘

들 아닌가. 등록금, 학점, 취업 등 여러 부담이 있겠지만 그래도 인생에서 가장 하고 싶은 것 많고 여러 가지에 도전해 볼 수 있는 황금시기인 만큼 보다 활기 있고 즐겁게 지냈으면 좋겠다. 젊은 세대가 행복하지 않는 사회라면 도대체 무엇으로 희망을 말할 것인가.

결혼, 할 것이냐 말 것이냐

결혼한 지 몇 년이 지났다. 서른일곱에 했으니 평균치보다는 좀 늦은 편이었지만 돌이켜 생각해보니 결혼에 정해진 나이란 건 없는 것 같다. 인연이 닿을 때가 적기라는 생각이 든다. 결혼에 대한 수많은 질문이 있을 텐데 사실 명확한 답은 없는 것 같다.

학위를 따고 여기저기 강의를 맡고 보니 어느덧 30대 중반이 되었다. 주위에선 물론이고 내 스스로도 결혼에 대해 고민이 많아졌다. 어차피 베스트는 지나갔다. 이제 누굴 만나 얼마나 감정을 교류할 수 있을까 하는 의문과 회의가 짙었다. 그냥 혼자 살면 어떨까, 과연 혼자 살 수 있을까 하는 질문을 스스로에게 던지던 시절이기도 했다.

만나는 친구마다, 혹은 처음 알게 되는 사람들도 예외 없이 결혼에 대해 물었다. 그때마다 대답이 옹색했다. "뭐 이제 곧 해야죠"라며 얼버무리게 되었다. 일찍 결혼한 친구들은 이

미 한 두 명의 애가 있었고, 나머지 친구들도 서른을 넘으면서 차례로 결혼을 했다. 물론 부러운 부분도 있었지만 한편으로는 너무 일찍들 무거운 짐을 지는 것 아닌가 하는 생각도 들었다.

한마디로 혼돈이었다. 예전 여자를 사귀고 상대가 좋아지면 자연스레 결혼을 생각했었다. 하지만 이런저런 이유로 깨지고 나니 결혼이란 게 감정만 가지고 되는 것이 아니구나 라는 깨달음이 생기면서 나에게서 성큼 멀어진 것 같다는 생각이 들었다. 나아가 남녀사이란 도대체 무엇인가, 결혼이란 무엇인가, 라는 답 안 나오는 문제를 다 늦게 빼들고 헤매기 시작했다. 쉽사리 답을 찾을 수 없었다. 결혼을 할 것인가, 말 것인가. 과연 할 수는 있을까. 결혼을 한다고 능사일까. 질문은 꼬리에 꼬리를 물었다.

남들 다 하는 결혼?

예전 유하감독의 〈결혼은 미친 짓이다〉를 보며 많은 공감을 했다. 당시 나는 중국에서 유학중인 늙은 학생이었고, 결혼까지도 생각했던 여자와 헤어져 힘든 시간을 보내고 있었다. 30이 넘어 사귀던 여자와 헤어지니 그 허무김이 장난이 아니었다. 의욕은 떨어졌고 여자 자체에 환멸을 느끼기도 했다. 한동안 감정을 추스르지 못해 정신없이 헤맸다. 비애감을 곱씹

으며 유학생활을 마쳤다.

그런 우여곡절을 거쳐 무사히 졸업을 하고 귀국한 후 나도 영화 속 감우성과 마찬가지로 대학에서 강의를 시작했다. 그즈음 또래의 친구들 중 다수가 이미 결혼을 해서 가장이 되어 있었다. 결혼을 준비하는 친구들도 있었다. 가끔 친구들, 선후배들의 결혼식에 갔고 더러 사회를 봐주기도 했다. 서른 중반이었지만 당시의 나는 결혼에 대해서는 회의적이었다. 좀처럼 여자를 믿지 못했고 남녀의 감정에 대해 회의적이었다. 그러나 한국사회에서 나 역시 자유롭지 못했다. 주위에선 결혼을 하라는 재촉이 있었고 내 스스로도 결혼에 회의하면서도 짝을 찾기 위해 고심했다. 이런저런 인연으로 많은 여자들을 만났고 또 더러 교제를 했다. 하지만 예전 같은 감정은 솔직히 느끼기 힘들었다. 이미 열애는 끝나고 없었던 것이다.

결국 나는 결혼이라는 제도 자체를 부정하면서도 또한 갈망했고, 또 여자를 신뢰하지 못하면서 여자를 만나려고 하는 모순의 늪에서 허우적거렸다. 지금 와 생각해보면 그 시기를 좀 더 쿨하게 보냈더라면 좋았겠다는 아쉬움을 갖지만 당시로는 진퇴양난의 어려운 시기였던 것 같다. 문제는 멀리 있지 않고 자신의 마음 속에 있다. 그걸 알면서도, 혹은 일부러 부정하면서 자신을 괴롭혔던 것이 아니었나.

친구의 장례식장에서

2004년 가을, 나는 한 친구의 결혼식에서 사회를 보았다. 그 자리에는 오랜만에 만나는 친구들이 많았다. 서로 사는 이야기, 옛날이야기를 하며 즐거운 한때를 보냈는데, 오기로 한 한 친구가 보이지 않았다. 궁금한 마음에 전화를 해보았는데 연락이 닿지 않았다. 바빠서 그런가 보다고 대수롭지 않게 생각했다. 그 뒤 한 열흘쯤 뒤였다. 신혼여행을 다녀온 친구로부터 일요일 저녁 전화 한통을 받았는데, 그 날 결혼식에 오지 않았던 그 친구가 병원 응급실에 있으며 위독하다는 내용이었다. 교통사고였다.

순간 가슴이 철렁 내려앉았다. 급하게 찾아간 병원 응급실, 그러나 친구는 이미 영안실로 옮겨져 있었다. 이 낯선 상황을 어떻게 받아들여야 하나 혼란스러웠다. 스무 살 시절에 자주 어울려 다녔던 친구, 군대 제대 후에는 연락이 뜸해지고 각자 생활이 바빠 얼굴도 제대로 보지 못했다. 삼십대 중반 한 참 바쁠 때였으니 어쩌다 결혼식이나 연말 모임 같은 자리에서 만나는 게 고작이었을 것이다. 더구나 나는 유학으로 몇 년 한국을 떠나 있었으니 그 친구를 몇 년 간 보지 못했다.

화장장으로 향하는 길, 가을로 물드는 풍경이 아름다웠는데, 허무와 비애감이 가슴을 흔들었다. 아직 죽음이란 우리들과 멀리 떨어져 있다고 생각했는데, 아직 결혼도 하지 않고 인생을 제대로 즐겨보지도 못하고 그리 급작스럽게 떠난 친구

가 너무나 불쌍했다. 한동안 허무감 때문에 일이 손에 잡히지 않았다. 미리 연락 한번 못하고 밥 한 끼, 술 한 잔 못했던 것이 너무 미안했다.

친구의 이별여행

우리는 가끔 무언가와 결별하기 위해, 복잡한 생각을 정리하기 위해 여행을 떠난다. 낯선 환경, 고단한 여정 속에서 의외로 복잡한 생각이 정리되고 상처받은 마음도 치유되길 기대하면서.

2005년 여름, 친구 S와 중국여행에 올랐다. 불과 1년 전에 상해를 떠나왔고 중국의 여름이 얼마나 더운지를 생생히 알고 있는 나는 그해 여름에 중국여행을 떠날 계획이 전혀 없었다. 그런데 친구 S는 나에게 빨리 떠나자고 계속 채근했다. 사실인즉 이러했다. 그해 봄 친구가 나에게 중국에 한번 가보고 싶다고 중국여행을 제안을 했고 나는 그러마하고 지나가는 말로 답을 했던 것이다. 그 친구와 어디 여행을 나서본 적도 없고 여행 자체를 좋아하는 친구가 아니어서 그냥 한번 해본 말이겠거니 했는데, 학기가 지나자마자 계속해서 중국행을 채근하는 것이었다. 아직 성적 처리가 남았고 날씨도 너무 더워 이래저래 미루면서 친구도 그러다 말겠지 생각했다. 그런데 그 사이 친구는 비자도 미리 받아놓고 환전도 해 놓고 내가

일이 끝나기만을 기다리고 있었다.

그날도 전화를 걸어 언제 가냐고 채근하는 친구의 말에 다소 심드렁하게 지금 가면 더워 죽는다고 대답을 하자, 그 친구가 정색을 하며 한 마디 했다. "나 이혼한단 말이야. 지금 머리가 너무 복잡하다고." 그때서야 왜 그 친구가 그리 재촉을 했는지가 이해됐고 미안한 마음이 들었다. 그리하여 친구와 나는 다음날 바로 중국으로 떠났다. 친구에게 이런저런 갈등이 있는지는 알고 있었지만 그 즈음 그런 결정을 내렸다는 것은 미처 몰랐다. 말하자면 그 친구는 복잡한 심경을 털어내려는 비장한 여행을 떠나고자 했던 것이다.

나는 정신이 괴로우면 육체를 혹사시켜 정신을 맑게 하자는 생각을 했고 그 더운 여름 불덩이 속으로 뛰어들기로 했다. 소위 화로라고 불릴만한 지역으로 친구를 데리고 갔다. 40도를 웃도는 산동성 하남성, 강소성까지 3주에 걸쳐 거친 중국 배낭여행을 이어갔다. 마지막 돌아올 즈음, 둘 다 기진맥진하여 누가 먼저랄 것도 없이 빨리 귀국하자고 할 지경이었다. 나는 여행 중 친구의 좌절과 절망을 보았고, 안쓰러움과 연민을 느꼈다. 잠시나마 그러한 괴로움에서 벗어나게 해주고 싶어 정신없이 친구를 끌고 다녔다.

교수가 되다

　모든 직업이 다 그렇지만 학교 선생으로 살기 어려운 시대다. 하루가 멀다 하고 학교 관련한 갖가지 문제가 터지고, 그때마다 학교와 선생의 위신은 실추된다. 유치원부터 대학까지 학교라는 곳은 마치 지뢰밭 같다. 나 스스로도 회의를 느낄 때가 많다.

　서른다섯, 어쨌든 기대하던 교수가 되었다. 시간강사로 여기저기 뛰어다닌 지 2년 반 만이었다. 그동안 10여개의 대학에서 강의를 했고, 또 전국 곳곳에 있는 10개가 넘는 대학의 교수공채에서 지원과 탈락을 반복했다. 더러는 최종면접까지 갔었는데 고배를 마실 때마다 입맛이 썼다. 당시는 몰랐지만 나중에 돌이켜보니 소위 말하는 짜고 치는 고스톱에서 들러리를 섰던 적도 있었던 것 같다. 그래서 그랬는지 시간이 지날수록 회의감이 들었고 막상 또 교수로 임용되었을 때도 별 좋다는 기분도 없이 그냥 덤덤했다. 임용이 결정된 후에도 갈까 말까를 놓고 고민을 했던 것으로 봐선 생각이 많았던 것도 같다. 그래도 임명장을 받고 신임교원 오리엔테이션을 하고 나니 예전과 다르게 직장인으로서의 소속감도 좀 생기고 기분이 새로웠다. 이어 새 학기가 시작되었고 새로운 학생들과 만나게 되었다. 연구실도 갖게 되고 명함도 만들었다.

　집에서 통근할 수 있는 거리가 아니었기 때문에 방을 구해 월세를 내고 살았다. 한편으로는 다시 예전 유학하던 기분도

들었다. 혼자서 외로움을 곱씹던 그 지긋 지긋하던 유학 시절, 다시 그 생활을 반복하려니 답답하기도 했다. 물론 강의와 이런저런 업무로 바쁘게 돌아가던 신임교수 시절과 시간적으로 널널했던 유학시절과는 많이 달랐지만, 어쨌든 그 생활도 집 떠난 객지생활이었다. 삼십대 중반 남자의 싱글라이프는 사실 그리 유쾌하지 못했다. 비슷한 처지에 있던 동료 교수들과 종종 어울리기도 했지만 그리 만족스러운 시간은 아니었던 것 같다. 물론 학생들과 함께하는 시간은 언제나 즐거웠다. 의욕과 애정을 가지고 강의실에서 학생들을 가르쳤고 MT, 체육대회, 이런저런 모임 등을 통해 학생들과 교감하려고 나름 노력했다. 글쎄, 그때 학생들 눈에는 내가 어떤 교수였을까.

신경질

나이가 들수록 여유로워지고 매사를 긍정하게 될 줄 알았는데, 실제로는 그 반대임을 느낀다. 사소한 일에도 신경이 곤두서고 짜증과 신경질이 늘어가는 것 같다. 마음은 더 조급해지고 참을성은 점점 더 옅어져 가는 것 같다. 기분 좋게 웃을 일이 별로 없어지고 대신 냉소가 는다.

두기봉의 느와르 수작 〈흑사회〉는 홍콩 반환 이후 홍콩인들의 정신분열을 은유하는 영화이기도 하다. 그러한 모습은 특히 야비한 보스 양가휘의 모습에서 잘 드러나는데, 그는 시종

일관 아주 신경질적이고 히스테리한 모습을 보인다. 사소한 것에도 날카롭게 신경을 세우고 부하들을 다그친다. 영화를 보는 내내 그의 모습이 편치 않았고, 또 한편으로는 이해도 되면서 안쓰럽다는 느낌이 들었다.

세상사 마음대로 되지 않으니, 나이가 들수록 신경질이 늘고 짜증이 늘어난다. 그리고 대상은 비극적이게도 가장 가까운 가족이기 십상이다. 가장 가깝고 나를 잘 알고 걱정하는 이들에게 상처를 주고 또 상처를 받는 아이러니. 아, 인간은 왜 이리 이상한 존재인가. 나 역시 그런 시절이 있었다. 삼십대 초반이 대체로 그러했는데, 뜻대로 되지 않는 현실에 대한 짜증과 분노를 애먼 가족들에게 폭발시키면서 참으로 한심한 작태를 많이 보였다.

시도 때도 없이 찾아오는 무기력함과 우울감은 사람을 비참하게 만든다. 그리고 그것은 종종 신경질과 짜증으로 이어진다. 웃으며 넘길 수 있는 것들도 예민하게 반응하면서 사람들을 불편하게 만든다. 그래도 가족들은 바로 가족이기 때문에 기꺼이 감수한다. 어떻게든 힘을 북돋아주기 위해 노력하고 위로한다. 내 가족이니 말이다.

어떤 사정에는 분명 원인이 있기 마련이다. 그러나 때로는 별다른 이유 없이도 괴로운 상황에 부딪히는 경우가 있다. 이 복잡한 사회를 살다보면, 멀쩡한 사람도 한 순간에 상처를 받고 고통과 절망에 빠진다. 그리고 이 수렁에서 빠져나오는데 종종 엄청난 시간과 댓가가 소요된다.

가장 어려운 숙제, 부모 되기

예전 부모님과 이런저런 갈등이 생겼을 때, 우리 부모님들이 잊지 않고 하는 얘기가 있었다. '너 같은 아들 낳아서 길러봐' 라고. 그때는 몰랐다. 내 부모는 왜 저러나, 왜 나를 이해하지 못하나, 이런 원망 한두 번 쯤 안 해본 자식 있을까. 그러나 어느 개그맨의 말처럼 자식은 소위 날로 먹는 인물이다. 우리가 부모로부터 받는 모든 것들, 너무나 당연하게 느끼는 그것들이 그러나 사실 부모의 등골을 파먹는 행위였다는 걸 우리는 뒤늦게 깨닫는다.

그렇다. 바로 부모가 되고, 그 자식 때문에 있는 대로 속을 썩어 봐야 예전 부모의 속이 무엇이었는지를 후회하며 깨닫게 되는 것이다. 나는 좋은 부모가 돼야지, 우리 부모님처럼은 살지 말아야지. 이렇게 저렇게 해야지 생각했던 것이 얼마나 철없고 공허한 것인지 그제서야 알게 되는 것이다. 아이를 낳고 부모가 되는 순간, 우리는 스스로 자신이 얼마나 모자란 사람인지, 과연 내가 부모 될 자격이 있는 것인가 하는 의심이 들면서 허둥지둥, 우왕좌왕 하게 된다. 정말 어려운 과제다. 부모가 된다는 것은.

최근 보니 예비 부모 학교라는 것이 있다. 부모가 되기 전 갖추어야 할, 되새겨야 할 이런저런 사항들을 미리 배워보는 과정인 것 같은데, 그것도 좋다. 갑자기 닥쳐 허둥대는 것보다는 뭐든 미리미리 준비하고 공부하는 게 좋다. 시중에 부모 되기에 관한 좋은 책들도 많이 나와 있다. 경험 많은 전문가들의 조언에도

한번쯤 귀 기울여보는 것도 나쁘지 않을 것이다. 그 밖에도 참고할 만한 프로그램 등도 찾아보면 많이 있다. 무엇보다 수시로 자신을 돌아보며 어떤 상황에서도 흔들리지 않는 자신만의 중심을 찾는 게 중요하다.

아파트 전성시대

 내 아내는 아파트 정보에 관한 웹서핑을 자주 한다. 그리고는 나에게 수시로 묻는다. 이 아파트 어떠냐, 저 아파트가 참 좋지 않으냐 하면서. 난 그냥 건성건성 대답하고 만다.

 래미안, 아이파크, 자이, 위브코아, 푸르지오, 아너스빌 이것이 무엇인지 아시는가? 빙고! 아파트 이름이다. 예전처럼 현대, 삼성, 대우 아파트가 아니고 각각 고유의 이름을 가지고 있다. 그리고 많은 사람들이 그 이름을 너무나 사랑한다. 텔레비전에서 보여주는 각 아파트들의 광고는 더 없이 세련되고 그윽하고 안락하다. 최첨단의 기능과 최적의 환경, 그리고 그 안에는 어김없이 아름다운 아내와 사랑스런 아이들이 왈츠를 추며 행복해한다. 아, 어쩌란 말인가.

 그래, 인정한다. 쾌적하고 편안한 주거환경, 안전하게 보장되는 사생활, 넓은 주차 공간, 아파트의 장점은 많다. 아파트 역시 대표적인 근대 문물이다. 그래서 많은 사람들이 무리를 해서라도 그 아파트에 꼭 살고 싶어 한다. 1940년대 상해의

여류작가 장애령은 아파트 생활의 즐거움에 대해 자세히 묘사한 바 있다. 그 옛날에도 아파트는 세련되고 섬세한 여성들의 사랑을 독차지 했던 것이다.

나는 개인적으로 아파트에 별 관심이 없었다. 관심이 없으니 그동안 그것에 대해 무지했다. 아파트 매매를 통한 시세차익으로 많은 돈을 벌었다는 주위의 이야기에도 무덤덤했다. 나와는 무관하다고 생각했다. 그랬는데 결혼을 하고 난 뒤 아파트를 끔찍이 사랑하는 아내의 영향으로 아파트에 대해 조금씩 관심을 갖게 되었다. 틈틈이 모델 하우스도 보러 다니게 되었고 자연스레 여기저기 비교를 하게 되면서 아파트에 대한 인식도 조금씩 바뀌게 되었다. 몰개성의 공간이라는 생각에서 이제는 한번쯤 살아보고 싶다, 살아봐도 괜찮겠다는 생각을 하게 되었으니 꽤 큰 인식의 전환 아닌가.

하지만 최근 아파트 가격의 폭락, 하우스 푸어의 가슴앓이를 하는 많은 사람들의 모습을 보면서 새삼 아파트가 무섭다는 생각이 든다. 무엇이든 빛과 그림자는 있기 마련이다.

자동차

기름 값은 끝간 데 없이 오르고 분기마다 환경분담금 내라고 고지서 날아오고 자동차세 내야 하고 연말이면 보험회사에서 자기네 보험 가입하라고 계속 연락해 온다. 에이, 그럴 때

면 자동차를 팔아버리고 싶은 마음이 굴뚝같지만, 그게 또 생각처럼 안 된다.

어렸을 때 총이나 탱크, 로봇 같은 장난감이 그렇게 좋았던 시절이 있었다. 소년이라면 누구나 그랬을 것이다. 물론 여자라면 인형이 더 중요했을 것이다. 청소년기엔 자전거나 오토바이가 좋았다. 자전거를 타고 씽씽 달리는 것만으로도 자유가 느껴졌다.

성인이 된 이후에는 자연스레 자동차가 그 역할을 하는 것 같다. 흔히들 말하듯 자동차는 성인들의 장난감 같은 것이다. 내 마음대로 할 수 있는 게 거의 없는 세상, 자동차는 언제나 내 마음대로 내가 가고자 하는 곳으로 몰고 갈수 있다. 그리고 그 안에서는 누구의 간섭도 받지 않는, 오롯한 나만의 자유 공간이다. 음악을 들어도 좋고 담배를 피워도 좋다. 음악을 크게 틀고 어딘가로 빠르게 달리면 확실히 기분이 좋아지고 스트레스도 좀 풀리는 것 같다. 운전대만 잡으면 평소와 다르게 거칠어지는 사람이 많은데, 그런 맥락에서 보면 이해 못할 것도 아니다.

많은 이들이 고등학교를 졸업하고 성인이 되면 가장 먼저 하는 일 중의 하나가 바로 운전면허증을 따는 것이다. 내 차를 가지고 싶다는 욕망, 그 차를 몰고 어디론가 달리고 싶다는 바람, 그것은 십대시절 로봇 장난감에서 느꼈던 희열과 같은 것일 것이다.

처음 운전대를 잡던 때가 생각난다. 정성들여 세차를 하고

마치 내 몸처럼 뭐가 묻을까 상처가 나지 않을까 조심하던 기억, 그저 바라만 봐도 뿌듯하고 기분 좋던 기억들 누구에게나 있을 것이다. 이런저런 사고나 문제가 생겨 수리를 할 때의 속상함, 차를 보낼 때의 서운함도 컸다. 종종 우리에게 자동차는 단순한 교통수단으로서의 기계가 아니라 내 친구, 혹은 가족과 같은 존재다.

좀 쓸쓸한 건 한국에서의 자동차는 집과 더불어 신분, 혹은 수준을 강조할 수 있는 대표적인 도구이기도 해서 기를 쓰고 더 크고 화려한, 고가의 차를 사려고 애쓴다는 점이다. 뭐 어쨌든 좋다. 하지만 보다 중요한 것은 브랜드가 무엇이던, 가격이 얼마 던 자신이 얼마나 애정을 가지고 그것에 만족할 수 있느냐는 점일 것이다.

중원을 가로지르다

학교 선생으로서의 좋은 점 중 한 가지가 방학이 있다는 점이다. 길게 여행을 떠날 수 있는 적기인 셈이다. 또 여러 가지 이유로 그렇게 재충전을 해야 학생들 지도에도 좀 더 효과적일 수 있다. 다만 여름이나 겨울이다 보니 체력적으로 조금 힘든 면도 있지만 그래도 떠날 수 있다는 게 어딘가. 몇 해 전 대한항공에서 중국 노선 광고를 한 적이 있다. "중원에서 답을 찾다"라는 카피를 썼고 말 그대로 중원지역, 즉 서안, 낙

양, 개봉, 정주 이런 지역을 영상에 담아냈다. 수많은 이야기가 있는 그곳의 절경을 한 컷 한 컷 담아내며 몇 가지 고사성어를 곁들여 깊은 인상을 주었다. 그렇다, 찬란한 중국의 문명을 보고 싶다면 먼저 중원에 가봐야 한다.

2006년 7월의 어느 날, 인천에서 위해로 가는 여객선에 탑승했다. 어두워지는 바다를 가르는 배위에서 맞는 바람은 참으로 시원했다. 그렇게 하룻밤을 보내고 다음날 아침에 도착한 위해, 바닷가에 위치한 중소도시 위해는 깨끗하고 활기가 있었다. 취주루공원을 잠시 둘러보고 산동성의 성도 제남으로 가는 장거리 버스에 몸을 실었다. 가도 가도 끝없는 평원이 펼쳐지는 곳, 사람 키만큼 자란 옥수수와 기타 농작물이 도로 양옆으로 자라 있었다. 7시간, 오래도록 달려 도착한 제남은 명성 그대로 찜통더위를 뿜어대고 있었다. 제남은 중경, 무한, 남경과 함께 중국 4대 화로에 속한다. 저녁에도 푹푹 찌는 더위에 기진맥진이다. 같이 간 친구는 생각보다 중국음식이 먹을만하다고 했지만, 계속해서 화장실을 들락거리는걸 보니 속이 편하지 않은 눈치였다.

다음날 아침, 따갑게 내리쬐는 햇볕에도 아랑 곳 않고 찾아간 대명호, 청나라 황제들이 자주 찾던 호수였다. 더운 날씨에도 많은 사람들이 그곳을 둘러보고 있었다. 대명호를 둘러보고 산동성의 명문 산동대학을 찾았다. 마침 내가 강의 나가는 대학의 학생들이 교환학생으로 와있다 길래 온 김에 잠시 얼굴이라도 볼 생각이었으나 더운 날씨를 서둘러 피해갔

는지, 6월말에 다 귀국했다는 말을 들었다. 제남은 정말 정신 못 차리게 더운 곳이었다. 며칠 전에 40도를 넘겼다는 말을 들었다.

빨리 제남을 벗어나자는 생각에 버스에 몸을 싣고 공자의 고장, 곡부로 향했다. 세시간 남짓, 고풍스러운 분위기를 물씬 풍기는 곡부에 도착했다. 97년 이후 2번째 방문이었다. 세계문화유산으로 등록되었다고 곳곳에 플렌카드가 걸려있었고 역시나 방문객들을 찾아 다니며 호객을 하는 장사치들이 가득이었다. 가는 곳마다 입장료 역시 예전에 비해 훌쩍 올라있었다. 공묘, 공부, 공림, 공자의 자취를 따라가 보았다. 곡부는 작은 도시다. 그곳의 5분의 1이 공씨성을 가진 공자의 후예라고 하는데, 하루 밤을 묵은 그 여관의 주인도 자신이 공자의 72대 손이라고 했다. 곡부는 한마디로 공자로 시작해서 공자로 끝나는 곳이었다.

이제 산동성을 떠나 중원지역인 하남성의 고도, 개봉, 낙양을 찾아가는 길, 그러나 성을 넘는다는 게 생각보다 만만치 않았고, 개봉은 쉽게 우리 눈앞에 나타나지 않았다 곡부역에서 개봉 가는 기차는 다음날 오후에나 있었다. 장거리 버스도 없었다. 난감했다. 곡부에서 좀 떨어진 연주라는 곳에 가면 개봉 가는 기차가 있을 거란 말에 우선 연주로 향했다. 연주, 과연 개봉에 가는 기차가 있었다. 그러나 좌석매진, 입석만이 있을 뿐. 연주에서 개봉까지는 대략 6시간, 에라, 그래 가보자고 올라탄 기차는 그러나 찜통더위 속, 서 있을 자리

조차 마땅치 않았다. 무리였다. 1시간 여를 달린 후, 조장이란 곳에서 내렸다. 첨 들어보는 곳이었다. 청도에서 서안으로 간다는, 거친 노동을 하는 듯한 한 무리의 사람들은 중간에 훌쩍 내리는 우리가 신기한 눈치였다. 지칠 대로 지친 우리는 일단 거기서 일박을 하기로 했다. 마침 적지 않게 내리는 비가 그렇게 시원할 수가 없었다. 말 그대로 발길 닿는 대로 머문 하루였다. 다음날 서주로 가서 다시 버스를 갈아타고 6시간을 달려 드디어 개봉에 입성했다. 중간에 휴식 차 들른 작은 농촌의 휴게소는 덥긴 했지만 참 한적하고 평온해 보였다. 복작거리고 정신없는 도시나 관광지보다 그냥 이런 한적한 시골마을에서 며칠 묵는 것도 좋겠다는 생각이 들었다.

한 이틀을 돌아온 개봉, 사통팔로 시원하게 뚫린 교통과 송나라의 유적이 많이 남아있는 분위기도 맘에 들었다. 천하의 명판관 포청천이 추앙을 받고 있었고, 송나라 거리를 잘 재현한 거리는 멋스러웠다. 넓은 호수를 끼고 있는 그곳의 풍경이 참 좋았다. 더위에 지쳤지만, 개봉은 찾아올 만 했다. 저녁을 먹고 나와 보니, 낮에 한적했던 그 거리가 재밌는 야시장으로 바뀌어 있었다. 곡부에선 도장을 팠고, 개봉에선 멋진 부채를 몇개 샀다. 일단 하남성에 들어온 이상 이동은 어렵지 않았다. 정주를 건너뛰고 낙양으로 향했다. 한 4시간 남짓, 끝없이 달린 건 산동성과 같았으나 지형이 좀 달랐다. 산동성이 끝없는 평지였다면, 낙양으로 가는 길은 협곡 비슷한 곳을 통과해 간다. 어둑해지는 저녁 늦게 낙양에 도착해서 친구와

내가 가장 먼저 한 일은 한국식당을 찾는 일이었다. 한국을 떠난 지 8일째, 한국음식을 한 번도 먹지 못했다. 그나마 입에 맞을만한 중국음식들을 주로 먹었지만, 그 시점에선 친구도 나도 김치가 무지하게 먹고 싶었다. 낙양정도라면 분명 한국식당이 있을거라고 판단했다. 과연 낙양엔 두 세개의 한국식당이 있었다. 그날 저녁, 오랫만에 푸짐하고 만족스런 저녁을 먹을수 있었다. 먼 걸음 했다고 말을 건네는 주인아저씨도 반가웠다.

낙양은 명성처럼 많은 유적을 지니고 있었다. 세계문화유산으로 지정된 용문석굴, 400여년을 계속해서 그 석굴을 팠다고 하는데, 과연 대단한 규모였고 정교한 조각이 일품이었다. 얼음물을 몇 통씩 허비해가며 용문석굴을 돌아보니 정말 기진맥진이었다. 뜨거운 햇볕에 달궈진 계단 위를 오르는 게 그렇게 힘겨울 수 없었다. 살이 익을 대로 익어서 따가운 정도, 낙양에서 두 번 째로 찾은 곳은 백마사, 지금으로부터 대략 1990여 년 전, 중국에서 처음으로 세워진 불교사원, 백마사 크지 않은 규모였지만, 상징적인 곳이었다. 우리 한국에서 보내온 불교관련 귀중품이 소장되어 있기도 했다. 부처님의 사리가 보관되어 있다는 오래된 탑도 기억에 남는다. 초대 주지를 맡은 달마대사의 불상도. 관우를 본 것만으로도 낙양은 충분히 의미 있는 여행이었다. 다들 알겠지만 중국에서 관우는 신격화되어 있다. 삼국지의 기억을 더듬으며 친구와 많은 얘기를 나누었다. 나오는 길에 조카를 줄 생각으로 관우가 쓰

던 청룡언월도를 목각한 기념품을 샀다. 낙양을 거쳐 서안으로 갈 참이었다. 그러나 계획을 변경했다. 일단 지칠 대로 지쳤고, 상해에서 보기로 한 친구들과의 약속도 고려해야 했다. 아쉽지만 서안은 다음을 기약하고 낙양에서 남동쪽의 상해로 방향을 틀었다. 상해가는 기차표를 구할 수 있을까, 미리 예매를 생각했지만 이미 다 매진되어 있었다. 상해까지는 대략 15시간, 비행기를 탈까 표를 알아보려 들어간 여행사에서 얼마를 주면 기차표를 구해주겠다고 했다. 하여간, 다음날 저녁 10시 기차 침대칸 표를 구해 상해가는 기차에 올랐다. 장장 16여 시간. 긴긴 시간동안 옆자리 뒷자리 사람들과 많은 얘기를 나누었다. 그 두 집안은 고등학교 입학을 앞둔 아들과 딸을 각각 데리고 상해로 가는 길이었다. 고등학교를 상해에 보내기 위해. 한국 못지않게 중국도 자녀의 교육문제에 거의 올인하는 수준이다. 한국어가 인기라더니, 그 귀여운 학생들은 나보고 한국어를 가르쳐 달라고 했다

양자강을 건너, 남경, 무석을 거쳐 드디어 상해에 도착했다. 상해, 유학을 했던 곳으로 중국에서 가장 친숙한 곳이다. 오랜만에 만나는 여러 친구들도 무척 반가웠다. 이렇게 12일간의 중국여행은 끝이 난다. 40도에 육박하는 말 그대로 불볕더위 속에서 중원을 통과한 셈이다. 20여 시간의 배여행, 16시간의 기차여행, 7시간, 6시간의 장거리 버스여행 우리가 통과한 그 중원은 그 옛날 영웅호걸들이 말 타고 몇 날 몇 일을 흙먼지 일으키며 달렸던 길이리라. 한달은 지난 거 같다는 친

구의 말에 웃음이 났는데, 도착한 인천공항에는 휴가시즌을 맞아 여행을 떠나는 많은 사람들이 있었다. 모두들 기대와 설레임이 묻어나는 얼굴들이었다.

사십을 생각하다

홍콩영화계의 거장, 허안화 감독의 영화 중에 〈남인사십〉, 〈여인사십〉이란 영화가 있다. 제목 그대로 사십대 남녀의 여러 문제들을 따뜻한 시선으로 바라보는 영화다. 홍콩도 우리와 마찬가지로 40대의 삶은 고단하다. 부부 사이의 문제, 아이들 문제, 부모님과의 관계, 직장에서의 위치 등등 문제가 심각하다. 마치 지뢰처럼 여기저기에서 예상못한 문제가 튀어나와 곤혹에 빠진다. 이른바 위기의 중년인 것이다. 영화를 보는 내내 백프로 감정이입 되어 우리 자신을 돌아보게 된다.

중요한 점은 영화 속 주인공들은 그럼에도 좌절하지 않고 세상을 긍정적으로 바라볼 줄 안다는 것이다. 그들은 따뜻한 시선으로 가족과 이웃, 직장동료들과 화합하고 살아간다. 아무리 삶이 팍팍해도 좌절과 절망만 있는 것이 아니다. 늦게라도 그들의 진심을 알아주고 능력을 인정해준다.

서른 살 즈음에 그 영화들을 보고 나에게도 곧 닥칠 일이라고 생각했다. 빼도 박도 못하는 기성세대의 삶이 얼마나 고단한 것인지 그들의 모습을 보며 가늠해 보았다. 그리고 이제

마흔이 되어 생각해보니 가장 크게 다가오는 것은 허탈감, 혹은 우울감이다. 제대로 뭔가를 이루지도 못한 채 갑작스레 마흔을 맞이하는 기분이란, 뭐랄까 허탈감 그 자체다. 서른 살에 가늠해 본 마흔 살은, 많은 것을 이루고 뿌듯한 마음으로 여유 있게 그 나이를 맞이할 거라고 낙관하지 않았을까. 아, 얼마나 순진한 생각이었나.

남자 사십, 여자 사십, 청춘은 떠났고 현실은 무겁게 어깨를 짓누른다. 시간은 가속도가 붙어 자꾸만 빠르게 흘러간다. 어느새 꼼짝없는 기성세대로 밀려났고 아무도 우리에게 관심을 기울이지 않는다. 밑천은 바닥나고 체력은 형편없이 떨어져 간다. 안타깝지만 그것이 사십의 현실인 것도 같다. 하지만 그게 다는 물론 아니다. 잃은 것, 떨어진 것이 있으면 얻은 것, 더 강해진 것도 있는 법이다.

사표를 던지다

직장생활에 힘들어하는 친구의 하소연을 듣다가 정히 힘들면 그냥 때려치우라고 말했다. 현실적으로 쉽지 않은 일이겠지만, 한편으로는 왜 그렇게 스트레스를 받아가며 억지로 안간힘을 쓰는가 하는 답답함도 있다. 나는 던졌다. 사표를. 그것도 2번이나.

박사학위를 마칠 즈음, 여러 가지 감정이 교차되며 불안한

마음이 들었다. 개인적으로는 일생일대의 성취였지만 예전과 같지 않아 박사가 넘치는 세상이다 보니 돌아가면 과연 제대로 자리를 잡을 수 있을 런지 불안했다. 게다가 몸과 정신은 기진맥진했고 이제 끝난 건가 하는 허탈감이 꽤 컸다. 그나마 다행인건 나는 젊은 나이였고 상대적으로 시간 여유가 좀 있었다. 그리고 박사를 따서 꼭 교수를 해야겠다는 강박도 덜한 편이었다. 개인적으로 한차례 폭풍우를 겪은 뒤라 될 대로 되라 라는 식의 객기도 좀 있었던 것 같다.

 하지만 한국에 돌아와 강의를 시작하면서 부터는 마음가짐이 달라졌다. 결국 나도 똑같은 마음이었다. 빨리 학교에 자리를 잡아 안정된 생활을 하고 싶었다. 시간당으로 강의료를 받는 강사 생활은 아무래도 불안정했고 여기저기 떠도는 폼이 영 마뜩찮았던 것이다. 하지만 익히 알듯 자리를 잡기는 쉽지 않았다. 지원과 탈락을 반복하며 쓴맛을 여러 차례 보았다. 그러다가 2년여쯤 시간이 흘러 한 대학에 자리를 잡을 수 있었다. 그렇게 시작된 교수생활은 그러나 실망스럽기 그지없었고 내 체질엔 영 맞지 않는다는 것을 깨닫는 데는 그리 오래 걸리지 않았다. 결국 대학교수의 생활 역시 회사의 한 직원 개념에 불과했고 오너의 기분에 놀아나야 하는 가련한 부속품이었던 것이다. 각종 불합리, 부조리는 참아야 했고 굴욕적인 시간이 많았다. 나는 망설이지 않고 첫 번째 학교에 사표를 던졌다. 절이 싫으면 중이 떠나는 법이다. 길지도 않은 시간 질릴 대로 질린 나는 학교를 떠났다. 뒤도 안돌아보고.

그리고 한 6개월 강원도 산속에 묻혀 지냈다. 심신이 맑게 정화되는 기분이었다.

그해 말 다시 여기 저기 공채가 올라왔다. 한 번의 쓴맛을 보긴 했지만 이번에 다시 한번 도전해보자는 심경으로 지원, 운 좋게 다시 자리를 얻을 수 있었다. 두 번째 직장, 물론 좋은 환경, 조건이 아니라는 것은 잘 알고 있었다. 그러나 역시나 예상 그대로의 상황이었다. 전 직장보다 더 하면 더했지 덜하지 않았다. 망연자실, 그러나 전적이 있는 관계로 어떻게든 오래 버텨보려 했다. 그러나 시간이 갈수록 느는 건 자괴감뿐이었다. 물론 학생들에겐 애정이 많이 갔지만 이건 도저히 아니었다. 그래서 던졌다. 두 번째 사표. 결과적으로 두 번의 사표를 써봤지만 그것을 쓰고 나온 것에는 정말 눈꼽만큼의 후회도 없다.

아버지와 떠난 여행

서른 넘어 아버지와 단둘이 여행을 떠나본 적이 있는가. 바쁜 생활 속에서 현실적으로 쉽지 않은 일일 것이고 또한 설령 기회가 되어도 선뜻 떠나기 어려울 것이다. 우리 세대에게 아버지란 존재는 어떤 존재인가. 한때는 누구보다 크고 강하게 보였으나 이제는 노쇠해 작게 느껴지는 사람, 잘 해드리고 싶고 자랑스러운 아들이 되고 싶지만 마음만 그럴 뿐 실제로

는 아무것도 해드린 게 없는 대상, 그런 아버지와 속 깊은 얘기를 나눈 적이 언제였나 싶을 것이다. 나도 그렇다. 유년시절을 제외하면 아버지와 살갑게 얘기 나눈 적이 별로 없는 것 같다. 언제나 낯설고 서먹서먹할 것이다. 그래서 아버지와 떠난 여행은 나에게도 뜻 깊은 시간이었다.

2007년 1월, 아버지와 나는 중국으로 여행을 떠났다. 발 길 닿는대로 자유롭게 둘러보며 2주일을 보냈다. 청도, 곡부, 제남, 서주, 남경, 상해, 합비 등을 두루 돌며 보름간 많은 곳을 둘러보았다. 한국에서와는 다르게 중국에서는 내가 하나부터 열까지를 챙겨야 하는 아버지의 온전한 보호자였다. 그리고 그 기간 중에 나는 아버지와 많은 이야기를 나누었다. 나로서는 처음 알게 된 아버지의 젊은 시절 이야기들, 어머니와 만나게 된 상황, 우리들을 기르며 느꼈던 기쁨과 슬픔까지 정말 많은 이야기를 아버지로부터 들었다. 아, 나는 아버지에 대해 너무나 모르고 있었다. 살아오면서 경험한 아버지의 영광과 좌절, 그리고 노년의 고단함과 쓸쓸함에 대해 내가 너무 몰랐고 소홀했다는 것을 새삼 깨달았다. 내리 사랑이라 했던가. 나는 아버지에게 받기만 했고 드린 게 없는 철부지 아들이었던 것이다.

아버지와 나는 중국의 여러 지역을 돌며 많은 것을 보았고 함께 많은 음식을 먹었다. 그리고 매일 밤 늦도록 많은 이야기를 나누었다. 다른 무엇보다도 아버지와 함께 많은 시간을 보냈다는 점에서 가슴 뿌듯한 시간이었고 의미 가득한 멋진 추억이 되었다. 더 늦기 전에 아버지와 여행을 떠나보면 어떨까.

주체적인 삶을 꿈꾸며

살다보면, 남의 돈 받다보면 더럽고 아니꼬운 순간이 한두 번이 아니다. 직장생활을 하는 이라면 누구라도 뼈저리게 느끼는 부분일 것이다. 많은 이들은 말한다. 어쩔 수 없다. 먹고 살려면. 그래, 그 역시 잘 안다. 딸린 식구, 집안의 가장으로 나의 꿈은 버린 지 오래다. 나의 적성, 나의 관심사와 상관없이 그저 어떻게든 오래, 끝나는 순간까지 무사히 버티다 나오는 것을 목표로 하는 대한민국 직장인들이다. 요즘 같은 세상, 그마저도 쉽지 않다.

하지만 인생은 한번 뿐이다. 그리고 짧다. 가면 갈수록 가속이 붙어 정말 쏜살같이 지나간다. 그렇게 수동적이고 자학적으로 보내기엔 우리 인생이 너무나 아깝지 않은가. 그렇다고 너도나도 직장을 박차고 나와 새로 창업을 하거나 전업을 하라는 얘기는 결코 아니다. 요는 좀 더 주체적으로 삶을 살자라는 말이다. 하지만, 흔히들 말하는 그 주체적이란 게 과연 무엇이냐.

변화는 작은 것에서부터 시작될 수 있다. 예를 들면 우선 마인드 콘트롤, 어쩔 수 없이 수동적으로 끌려갈 것이 아니라, 나 아니면 이 일이 안 된다는 자신감을 가져보자. 당신은 이미 숙련된 재원이고 회사의 허리다. 조금만 더 적극적으로 나의 존재감을 드러내 보자. 그렇다고 짐 캐리처럼 무조건 예스맨이 되라는 건 물론 아니다. 마음을 조금만 달리 먹을 수 있

다면 세상은 완전히 달라 보인다. 학창시절, 혹은 젊었을 때의 취미, 관심사에 다시 한번 불을 지펴보는 것도 좋은 방법이다. 돈 버느라 바빠 잊고 살던 그것들, 예를 들어 음악, 스포츠, 등산, 낚시, 캠핑 등을 다시 시작해 보자. 그리고 다시 공부에 관심을 갖고 시간과 노력을 투자하자.

그리고 만약 정말 이건 정말 정말 아니다 라는 생각이 들고 그로 인해 하루하루가 괴롭다면, 한번쯤 과감히 때려칠 수도 있다. 당신은 아직 젊고 기회를 다시 잡아볼 수 있다. 단지 가족 때문에, 돈 때문에 억지로 매달리는 것이라면 어찌 삶이 행복하다고 할 수 있겠는가. 그럴 땐 망설이지 말고 과감히 던져라, 사표

강원도에 가는 이유

높은 산과 푸른 숲, 맑은 내와 푸른 강, 그리고 청정의 동해 바다, 강원도 하면 떠오르는 이미지다. 그 오염되지 않은 자연을 만나러 많은 사람들이 강원도로 떠난다. 서울과 경기도에서 강원도로 이어지는 영동고속도로는 그래서 늘 붐빈다. 여름, 피서철은 두말할 필요도 없고 평소 주말에도 영동고속도로는 주차장을 방불케 한다. 추운 겨울에는 좀 덜할까 싶지만 웬걸 겨울에도 강원도는 후끈하다. 왜 이렇게 많은 사람들이 강원도를 찾는가. 여러 가지 목적이 있겠지만 무엇보다도

오염되지 않은 대자연을 찾아 휴식을 하고 싶어서가 아닐까. 복잡하고 스트레스 많은 도시에서의 일상을 떠나 자연의 품속으로 뛰어들고 싶은 건 인간이 가진 기본적인 욕망이리라. 소득이 높아지고 토요휴무 등으로 주말이 길어진 것도 보다 많은 이들이 강원도로 몰리는 이유일 것이다. 등산, 낚시, 스키, 레프팅, 산악바이크, 트래킹 등등 강원도는 각종 레저스포츠를 즐기기에도 안성맞춤이다.

이렇게 강원도는 이제 서울, 수도권 사람들에게 언제든 떠날 수 있는 곳으로 가깝게 다가왔지만 사실 그렇게 된 것은 비교적 최근의 일이다. 1990년대까지만 해도 강원도는 심리적으로 먼 곳이었고 휴가 때 맘먹고 떠나는 여행지였다고 할 수 있을 것이다. 나 역시 강원도와의 인연은 딱 그런 정도였다. 고등학교 수학여행을 설악산으로 다녀왔고, 대학 때 엠티 삼아, 혹은 피서를 겸한 몇 번의 여행이 고작이었다. 설악산 몇 번, 강릉 경포대, 낙산, 주문진 해수욕장을 다녀본 게 강원도 여행의 전부였다. 그나마도 대학을 졸업하고 대학원을 다니고 유학을 다녀오고 생활전선에 뛰어들면서 강원도 갈 일은 사실 거의 없었다.

강원도와의 인연은 2005년에 본격적으로 시작되었다. 그해 가을 부모님이 지인 몇 분과 공동으로 강원도 평창에 펜션을 지으셨다. 말년에 도시를 떠나 전원생활을 꿈꾸는 사람들이 많다. 우리 부모님이 아무 연고도 없는 강원도에 펜션을 짓게 된 것도 역시 그런 맥락이었다. 당시 이 대학 저 대학에

서 시간강사 생활을 하던 나는 상대적으로 시간이 자유로웠기 때문에 부모님을 모시고 종종 공사 현장을 찾았다. 그렇게 몇 번 강원도를 오가게 되면서 부모님은 물론 나 역시 강원도 풍경에 단박에 매료되었다. 평창은 '해피 700'이란 슬로건을 내세우는 곳이다. 1000미터를 넘거나 그에 육박하는 많은 산이 있고 평창강을 비롯, 뇌운계곡, 금당계곡 등의 여러 계곡이 흐르는 곳이다. 경치가 수려해서 펜션이 특히나 많은 곳이기도 했다. 2005년 늦가을에 시작된 공사는 2006년 초에 완공되었다. 2층으로 지었고 층마다 두 집을 두어 총 네 가구가 나누어 가졌다. 그렇게 나와 강원도의 인연은 시작되었다.

로또, 경마, 주식−인생은 과연 한방 일까

나이를 좀 먹고 가정을 꾸리고 또 직장생활을 좀 해본 이들은 이 사회가 얼마나 팍팍한지 곧 알게 된다. 내 뜻대로 되는 일은 거의 없다. 이렇게 살고 싶었던 게 아닌데, 하는 생각들이 하루에도 몇 번씩 솟구친다. 텔레비전에서는 잘난 이들이 나와 매일같이 잘 먹고 잘사는 얘기를 떠들고 있고 드라마는 온갖 화려한 모습으로 위화감을 조성한다. 상대적 박탈감은 더더욱 자신을 작아지게 만든다.

이런 소시민들의 마음을 잠시나마 어루만져 주는 영화들이 있다. 가령 칼 하나로 세상을 제패해버리는 무협영화 속 무협

들이나 기막힌 수법으로 은행을 털어 한탕을 챙기는 도둑들의 이야기는 잠시나마 우리들을 통쾌하게 해준다. 하지만 그건 영화나 소설 속에서나 가능한 일이니 잠시 그 때 뿐이다.

영화 속 주인공들처럼 범죄를 저지를 수는 없다. 그렇다 면, 흔히들 로또나 경마, 카지노 등을 통해 한방을 노려본다. "로또가 답이다"를 외치며 토요일을 기다리는 이들이 점점 늘고 있고, 경마장과 카지노에도 사람들로 넘쳐난다. 혹은 평 범한 직장인이 많이들 하는 것이 또한 주식이나 펀드 쪽이다. 적금은 답답해서 영 성에 차지 않는다. 한 번에 훅, 모 아니면 도라는 심정으로 야심차게 도전해 보지만 기대하는 한방은 터 지지 않고 대개는 돈을 잃는다. 주식해서 돈 벌었다는 사람, 경마로 돈 땄다는 사람 보기 힘들다. 로또에 당첨되는 이도 주위에서는 도통 볼 수 없다. 어쩌다 만나게 되는, 자신은 돈 을 벌었다고 떠드는 이, 잃은 돈은 대개 얘기를 안 하니 사실 이 그런지 여전히 알 수 없다.

인생은 한방이다, 많은 이들이 농담 반 진담 반으로 얘기하 는 인생의 모토다. 어떤 면에서는 맞는 말이라고도 할 수 있 다. 하지만 평범한 일상에서 한방을 만나기란 정말 쉽지 않 다. 그리고 더 웃기는 것은 많은 사례에서도 증명되듯이 운 좋게 한방을 만난 사람들은 또 대개 한방에 훅 가는 경우가 많다는 점이다. 그러니 한방이 터지지 않는다고 너무 억울해 하지 말자. 그보다는 일상에서 자잘한 즐거움을 찾고 그것을 누리자고 말하고 싶다. 그러다 가끔 좋은 꿈을 꾸거나 일진이

좋다고 느껴지는 날엔, 그때는 기분전환 차원에서 한방을 기대해 보는 것도 좋을 것이다. 정말 딱, 하고 한방이 터질 지 누가 알겠는가.

Part 5 마흔에 서서

공자님이 불혹이라 말한 40대가 시작되고 있다. 하지만 우리는 여전히 갖가지 유혹에 흔들리며 중심을 잡지 못한다. 하지만 그것도 나쁘지 않다. 여전히 호기심은 반짝이고 하고 싶은 일도 많다. 바쁜 일상에서 발견하는 소소한 즐거움의 중요함을 알고 세상의 여러 풍파에 전보다는 노련하게 대처할 줄 안다. 비록 몸은 예전에 비해 조금씩 녹슬어 가지만 정신은 한층 깊어졌다. 자주 지나간 시간을 되돌아보게 되지만 더불어 내 주위를 돌아보는 여유도 갖는다.

마흔, 좋은 나이다.

〈나는 가수다〉를 보며

매주 일요일, 여러 실력 있는 가수들이 나와 노래로 승부를 겨루는 프로그램이 있다. 쟁쟁한 가수들이 혼신의 힘을 다해 열창을 한다. 관객들은 노래에 심취해 눈물을 흘리기도 하고 기립박수를 치며 가수들에게 갈채를 보낸다. 현장에서 받는 느낌만큼은 아니겠지만 텔레비전을 보고 있으면 간혹 나도 모르게 감정이입 되어 울컥하게 되는 경우가 있었다. 노래가 갖는 힘을 새삼 느끼게 해준다.

그 프로그램의 또 하나의 장점은 지금은 다소 잊혀진, 예전의 좋은 노래들을 많이 불러서 옛 추억을 불러일으킨다는 것이다. 음악은 추억을 환기하는 좋은 매개다. 노래를 들으면 그 노래가 유행하던 때가 자연스레 상기되면서 그 시절의 기억들을 떠올리게 한다. 시간이 가도 추억은 남는다. 그 시절 노래를 들으면 가슴이 따뜻해지고 애틋해진다.

언젠가부터 유행가에 대해 무감각해지게 되었는데, 이 또한 나이를 먹었다는 명백한 증거중 하나일 것이다. 돌이켜 보면 나도 예전엔 남들만큼 유행가에 민감했고 LP며 CD, TAPE를 꽤나 샀는데 언젠가 부터는 영 무관심이다. 텔레비전이나 라디오에서 많이 흘러나오는 노래가 있으면, 그저 그런 게 요즘 인기 있나 보다 하고 만다. 솔직히 말하면 다 그 노래가 그 노래 인 것 같고 별 관심이 가지 않는다. 그런데 바쁘게 돌아가는 일상에서 우연히 익숙한 옛 노래를 듣게 될 때가 있는

데, 그럴 때면 쉽게 흘려보내지 않는다. 왜냐고? 내가 좋아했던 노래이기 때문이다. 예전 기억이 나면서 추억을 떠올리게 되고 기분이 좋아진다.

요즘 소위 힐링이 유행이다. 아픈 사람들이 많기 때문이다. 노래도, 아니 노래야 말로 그 역할을 톡톡히 한다. 〈나는 가수다〉뿐 아니라 〈콘서트 7080〉 등 음악 프로그램이 장수할 수 있는 것도 바로 그 점 때문일 것이다. 노래는 추억을 부르고 추억은 가슴을 어루만져 주는 것이다.

보디 가드

얼마 전 TV에서 우연히 옛 영화 〈보디 가드〉를 다시 틀어준 적이 있다. 작년 안타깝게 세상을 떠난 팝스타 휘트니 휴스턴과 할리우드 스타 케빈 코스트너가 주연을 맡아 세계적 흥행을 한 영화였다. 다시 보니 화면 속 두 사람은 모두 무척 젊었는데, 당시 두 사람은 말 그대로 인기가 하늘을 찌르던 시절이었을 것이다. 92년도 영화니까 벌써 20년 전이다. 전성기때 밝게 웃던 그들의 모습을 보니 왠지 가슴이 찡했다.

휘트니 휴스턴의 그 시원시원하고 폭발할 듯 올라가던 가창력은 정말 일품이었다. 〈보디 가드〉의 주제곡 'I will always love you' 역시 그녀가 직접 불렀고 엄청난 사랑을 받았다. 지금도 꾸준한 사랑을 받는 명곡으로 남아있다. 그녀를 헌신

적으로 지키는 멋진 보디 가드를 맡아 열연한 남자 케빈 코스트너도 당시 정말 인기 많았다. 영화 속 그 캐릭터는 모든 여성들에게 선망의 대상이었을 것이다. 〈보디 가드〉뿐 아니라 〈늑대와 춤을〉, 〈로빈 후드〉 등 당시 그가 출연하는 영화들은 모두 대박이 났고 세계에서 출연료를 가장 많이 받는 빅스타였다.

영화 〈보디 가드〉를 다시 보며 드는 감정은 역시 애틋한 그리움과 쓸쓸한 안타까움이 뒤섞인 복합적인 것이었다. 좋아했던 대중 스타의 젊은 모습을 보며 새삼 세월의 무정함이 느껴지지만, 그들의 밝고 매력적인 모습은 보는 이를 기분 좋게 만들어 주고 동시에 나의 그 시절을 떠올리게 해준다.

한여름의 상해

지난 8월, 그 뜨거운 여름날 상해에 다녀왔다. 더불어 개강이 다음 주로 다가왔고, 이제 슬슬 여름을 떠나보낼 채비를 해야겠다. 아닌게 아니라 아침저녁으로 부는 바람이 확연히 다르다. 상해에서 유학하며 청춘의 끝자락을 보낸 터라 시간이 갈수록 애틋해지고 그리운 도시가 상해다. 한여름의 상해, 나는 그 무지막지한 더위를 잘 알지만 가고 싶다, 라는 생각이 든 이상 안갈 수 없었다. 무엇보다 아내에게 상해를 꼭 보여주고 싶었다.

그런데 이번엔 출발부터 난항이었다. 태풍 때문에 상해 행 비행기가 모두 취소, 결국 이틀 뒤에야 상해 땅을 밟을 수 있었다. 3년 만에 찾은 상해, 예상대로, 혹은 그 이상으로 변화가 컸다. 특히나 작년 엑스포를 치르면서 여러 가지 면에서 변화가 느껴졌다. 예전 추억을 더듬으며 곳곳을 다시 찾았는데 달라진 곳도 있었고, 그대로인 곳도 있었다. 여러 가지 감정이 교차했는데 그 중 반가움이 가장 컸다. 특히나 지인들을 만난 자리가 더 그러했다. 회해로, 남경로, 외탄, 마당로, 신천지, 예원 등등, 숨이 턱턱 막히는 더위를 온몸에 맞으며 상해 곳곳을 둘러보았다. 더불어 근처의 항주와 남경도 둘러보았다. 남경에서도 오랜만에 지인과 조우했다. 올 여름 비가 참 많았는데 상해와 남경에서도 소나기를 여러 번 만났다. 찌는 듯한 더위에 만나는 비가 그리 반가울 수 없었다. 예전 내가 어떻게 상해에서 3년을 살았나 싶게 사람을 몰아대는 더위였다.

상해에서 보낸 시간 동안 한국에서의 일들은 모두 잊혔다. 깡그리. 함께 간 아내는 1년은 지난 거 같다는 말을 했는데 그게 바로 여행이 갖는 묘미 중 하나다. 그래서 가끔은 한 번씩 일상을 훌쩍 떠나는 것이 필요하다. 이번 상해 여행을 마감하면서 상해를 전체적으로 조감하는 책을 한권 쓰고 싶다는 생각이 들었다. 작년에 올드 상하이에 관한 책을 썼고 올해 장애령의 글을 번역했는데 이제 좀 더 확장하여 상해의 과거와 현재, 겉과 속을 깊이 있게 그려보고 싶다. 마지막 날 저

녁 상해의 한 여행사에 다니는 후배가 상해 최고의 서커스 공연에 초대하여 함께 관람했는데, 말 그대로 환상적이었다. 공연의 제목이 '시간으로의 여행'이었는데 이번 상해 여행이 나에겐 바로 그러했다.

상해, 잘 있어라, 언제든 네가 그리우면 달려가겠다.

포켓볼

누나네 집에 작은 미니 당구대가 있다. 4구용이 아닌 포켓볼용인데 크기만 작을 뿐 치는 재미는 같다. 12살짜리 조카가 운동 삼아 친구들하고 하는 모양인데 실력이 제법 된다. 두 번을 쳐서 조카와 한번 씩 게임을 주고받았다. 다음엔 삼촌을 이길 것이라고 자신만만해 한다. 뭐든 빠르게 배우고 흡수하는 나이니 다음번 게임엔 정말 조카가 더 잘할 것 같다.

나이가 드니 당구 칠 기회가 별로 없긴 하지만 그래도 가끔 친구나 동생과 한 두게임씩 치곤 한다. 예나 지금이나 잘 치는 당구는 아니지만 그냥 부담 없이 잠깐 즐길 수 있는 오락이 당구가 아닌가 싶다. 밥을 먹고 소화 시킬 겸 쳐도 좋고 내기를 해서 지는 사람이 밥을 사는 것으로 해도 좋다. 4구를 주로 치지만 간혹 포켓볼을 치는 경우도 있다.

조카와 미니 포켓볼을 치면서 예전 포켓볼 치던 기억이 좀 났다. 20대 후반, 당시 만나던 여자 친구가 포켓볼을 무척 좋

아하고 잘 쳤다. 그래서 데이트 삼아 포켓볼을 자주 치곤 했는데, 실력이 나보다 훨씬 좋았다. 이과를 전공해서 각도 계산을 잘하는 것 같다는 농담을 하던 기억도 난다. 함께 운동 삼아 또 데이트 삼아 포켓볼을 치니 기분도 새롭고 그런 만큼 더 교감이 될 수 있었던 것 같다.

요즘은 교감하기가 참 힘든 사회다. 각자 자기 주장만 내세우다 틀어져버리는 시대인 것 같다. 열린 마음으로 상대의 입장에 서서 조금씩만 더 이해하려고 한다면 분명 달라질 수 있을 텐데, 사회가 너무 각박하다 보니 그런 여유 갖기가 쉽지 않은 것 같다.

부산, 영화의 열기 속으로

지난 가을, 부산에 다녀왔다. 부산에선 국제영화제가 열리고 있었다. 축제 분위기였다. 과연 부산 그곳은 활기와 열기가 가득했다. 벌써 15회, 부산 영화제는 아시아에서 가장 크고 화려하고 역동적인, 그리하여 많은 영화인들이 몰리고 또 오고 싶어 하는 그런 영화제로 발전했다.

무작정, 즉흥적으로 부산으로 향했다. 요즘 같은 세상 영화표는 물론 기차표 역시 예매는 필수였겠지만 애초 갈 계획이 있던 것도 아니었고 또 성격상 그런 걸 미리미리 하지도 못한다. 그냥 바람도 쐴 겸 겸사 겸사였다. 어쨌거나 기차에 올랐

고 오랜만의 부산행에 들떠하는 와이프의 모습이 보기 좋았다. 역시 예매 없인 영화표 한 장 구하기 힘들었다. 또한 시간이 제한적이다 보니 관심 가는 영화는 시간이 안 맞아 설령 표가 있었대도 볼 수 없었다. 토요일, 일요일 이틀 동안 딱 한 편, 대만영화 〈타이베이 카페 스토리〉를 보았다. 그것도 겨우 겨우 표를 구해. 역시 그 나마도 내 취향은 아니었다. 하지만 그게 뭐 대수인가. 그냥 해운대의 바다가 좋았고 영화제의 그 활기 가득한 분위기가 좋았다. 우리에게도 이런 멋진 영화제가 있다는 게 기분 좋았다.

첫날 토요일에 해운대 야외무대에서 유지태, 수애, 나카무라 토루를 보았다. 수애는 역시나 아름다웠고 〈로스트 메모리스〉, 중국영화 〈자호접〉에도 출연했던 일본의 톱배우 나카무라는 역시 무척 멋진 남자였다. 그 외에도 많은 유럽의 영화인들을 볼수 있어 또 좋았다. 물론 맛집도 찾아가야 했다. 자갈치에서 먹은 연탄불에 구운 꼼장어 구이는 일품이었고 역시 그곳에서 유명한 할매집 고등어구이도 맛있었다.

중국영화는 올해도 강세를 보였다. 〈만추〉의 탕웨이도 왔지만 그보다 여러 거장들의 귀환이 인상적이다. 개막작은 장예모의 신작 〈산사나무 아래서〉, 오우삼은 〈검우강호〉, 풍소강은 〈대지진〉을 선보였다. 허안화와 장양의 신작도 있었다. 재중동포 장률의 〈두만강〉도 있고 차이밍량도 신작 프로젝트를 이번에 공개했다. 그밖의 여러 신예감독들의 야심작들도 여럿 보였다. 많은 감독들과 배우들이 자연스레 부산을 활보했

다. 바로 옆에서 그들을 보게되어 신기하고 즐거웠다. 빡빡머리 차이밍량과 구수한 외모의 장률감독, 수수한 차림의 최동훈감독, 배우 윤여정, 김민희 등등 하지만 모든 것을 압도하는 가장 인상적인 순간은 바로 이것이었다. 들어보시라!!

일요일 점심, 좀 쉬었다 가려고 해운대의 한 카페에 앉아있었다. 우리가 앉자마자 바로 옆 테이블에도 사람들이 와서 앉는데 〈악마를 보았다〉의 김지운 감독이었다. 오호, 이건 그냥 지나칠 수 없는 행운, 인사를 하고 팬임을 밝히고 사진 한방을 청했다. 흔쾌히 응해주신 감독님, 와이프가 분위기를 살려 잘 찍었다. 김지운 감독은 내가 가장 좋아하는 한국감독 중 한명이다. 분위기 좋고 매너도 좋은, 역시 멋진 감독이었다. 1박 2일, 즉흥적으로 떠난 부산, 비록 미리 예매를 하지 못해 영화관람은 제대로 못했지만 부산의 활기와 열기는 충분히 만끽했다. 육체적으로야 좀 고단했지만 정신적으로는 큰 휴식이 되었다. 기회를 만들어 자주 가야겠다. 부산영화제, 부산.

LP

뉴스나 언론에서 복고문화를 이야기 할 때 꼭 빠뜨리지 않고 다루는 소품이 LP다. 최근 많은 이들이 다시 LP판을 찾는다는 이야기를 덧붙이면서 중고 음반가게를 비추어준다. 그런 광경을 보고 있으면 순간 아련해진다.

친구 중의 한명은 아직도 LP판을 즐겨듣는다. 수십 년 된 옛날 전축을 그대로 사용한다. 음악은 역시 LP로 들어야 제 맛이라는 주장이다. LP의 매력은 예컨대 정겨움이다. 중간에 몇 번 판이 튀는 경우가 종종 있는데 지금 생각해보니 그마저도 정겹다. CD가 처음 나왔을 때도 그런 이야기를 했었다. 말끔한 CD가 갖지 못하는 LP만의 매력. 지금은 CD도 드물고 컴퓨터 MP3 파일로 듣는다. LP는 CD나 MP3와 다르게 오래 들어도 귀에 무리나 부담이 안 간다는 말도 어디선가 들은 것 같다. 요즘 지하철을 타보면 하나같이 스마트폰에 이어폰을 연결해 음악을 듣는다. 나는 아직 스마트폰을 쓰지도 않지만 쓴다 해도 별로 그러고 싶은 마음도 없다.

몇 년 전 집안을 손보면서 예전 전축도 내다 버렸다. 아직 LP를 들을 수 있는 전축이었는데 지금 생각하니 좀 아깝기도 하다. 전축은 버렸지만 예전 사 모았던 LP판은 버리지 못했다. 들지도 못하는데 자리만 차지한다고 아내는 그것도 처치하자고 하지만 나는 왠지 아쉽다. 그보다는 근사한 전축을 다시 하나 사고 싶다. 존 덴버, 머라이어 케리, 에어 서플라이, 시카고, 사이먼 앤드 가펑클 같은 팝가수부터 유재하, 조정현, 윤상, 이문세, 조덕배 등의 우리 가수까지 나도 사 모은 LP가 꽤 된다. 선물로도 많이 주고받은 것 같은데 겉표지에 친구의 이름, 날짜가 정성스레 적혀있다. 아, 정겨운 그 시절이다.

구두

신은 지 몇 년 된 구두가 조금씩 헤지고 찢어져 비오는 날 물이 좀 새는 지경에 이르렀다. 그동안 잘 신었다 치고 새로 하나 장만하면 그만일 텐데 왠지 좀 아쉬운 마음이 들어 수선점에 의뢰를 했다. 조금만 손을 보면 문제없겠다며 하루 만에 뚝딱 새 신발처럼 고쳐주었다. 기분이 좋았고 버리지 않길 잘했다는 생각이 들었다.

새 구두는 아무래도 좀 딱딱하고 불편하다. 길이 좀 들어야 편안해 진다. 발이 편안해야 하루가 편안하다고 편안한 구두를 신는 것은 생각보다 중요한 문제다. 이번에 구두를 수선하면서 새삼 그것에 대해 이런저런 단상이 스쳤다. 구두 굽을 보면 그 사람의 걸음걸이가 어떤지 알 수 있다. 가령 팔자걸음을 걷는 이들은 바깥쪽이 빨리 닳는다. 구두를 통해 주인의 성격도 파악된다고 한다. 늘 깨끗하게 닦고 다니는 이들은 역시 깔끔하고 부지런한 성격일 것이다. 지하철에서 남자들의 구두를 관찰해보니 검은색이 압도적으로 많았고 디자인도 거의 비슷비슷했다. 여자들의 구두가 색상과 디자인 면에서 각양각색인 것에 비해서 남자들의 구두는 왜 그리 일률적일까. 물론 자세히 보면 나름의 차이가 있고 그때 그때의 유행도 있겠지만 말이다.

예전 20대 시절 한 백화점 구두코너에서 2개월간 아르바이트를 한 적이 있다. 유명 브랜드는 아니었고 백화점에서 자체

로 제작한 중가 구두였다. 지하 창고와 매장을 부지런히 오르내리며 구두를 팔았다. 그 아르바이트를 통해 사람들의 다양한 취향과 구두를 대하는 태도를 두루 체험해볼 수 있었다. 일을 그만둘 때 선물로 구두를 몇 켤레 받았던 기억도 난다.

복건성을 만나다

2012년 4월 한 방송팀과 중국 복건성 기행에 올랐다. 우리에게 상대적으로 덜 알려진 복건성의 곳곳과 그곳의 역사와 문화를 속속들이 담아오는 것이 목표였다. 개인적 여행이 아니라 방송을 위한 여행이었기 때문에 기분이 사뭇 달랐고 나름 많은 것들을 준비해야 했다. 또한 단순히 많이 알려진 관광지를 찾아가는 것보다는 깊숙이 감춰진 복건성의 맨얼굴을 보고자 했으니 쉽지 않은 부분도 많았다.

인천에서 3시간 정도를 소요하여 하문 공항에 도착했다. 인천은 한창 화창한 봄날씨였는데 하문은 여름처럼 더웠고 비까지 내리는 날씨였다. 하문에 대한 인상은 깨끗하고 쾌적한 해변도시 같다는 것이었다. 아닌게 아니라 하문은 중국에서 손꼽히는 휴양지로 유명한 곳이다. 하문의 번화가를 간단히 스케치 한 뒤 이후의 일정에 대해 논의했다.

복건성에서 가장 유명한 볼거리는 역시 무이산과 토루였다. 무이산은 송나라 대유학자 주희를 비롯한 많은 유명 인사들이

무릉도원이라 칭했던 곳으로 산과 물이 어우러진 빼어난 경치
를 자랑하는 곳이었다. 청옥빛 물이 흐르는 무이계곡을 대나
무 뗏목으로 유람하고 무이상 정상을 올랐다. 비가 내려 불편
한 점도 있었지만 올라보니 감탄이 절로 나오는 절경이었다.
또한 산 중턱에 위치한, 주희가 후학을 키우며 주자학을 완성
한 무이정사를 둘러보았다.

토루는 무이산에서 남쪽으로 너댓시간 떨어진 곳에 위치하
고 있는데 이 또한 깊은 산속에 자리한 지라 찾아가기가 쉽지
않았다. 토루 역시 세계문화유산으로 지정된 곳인데, 그 옛
날 전쟁과 난을 피해 중원에서 남하한 한족들이 복건성 산 깊
은 곳에 공동으로 모여 살며 지은 난공불락의 요새이자 일종
의 연립주택이었다. 큰 것은 20미터의 높이로 원이나 정방형
구조로 되어있고 천 여가구가 모여 살았다. 그 독특한 구조와
외부와 완벽히 차단된 그 씨족사회의 문화는 오늘날 세계적인
문화유산이 되었다.

토루가 상징하듯 복건성은 척박한 자연환경으로 인해 자신
들끼리 뭉치는 단결심이 강했다. 또한 일찍이 바다를 개척해
해상무역을 발전시켰다. 그리하여 복건성은 해외 화교의 고
향으로 불리는 곳이기도 하다. 해산물과 각종 재료를 이용해
만든 보양식 불도장은 복건의 대표적 요리였는데, 명성 그대
로 맛이 빼어났다. 나는 또한 서구열강의 침입으로 무너져 가
던 중국을 지켜내고자 아편을 불태웠던 임칙서의 자취를 찾아
보았고 역시 외세의 침략에 대비하기 위해 자신들을 강하게

단련시켰던 복건인의 자존심을 남소림사의 무술에서 확인할
수 있었다.

다민족 국가인 중국, 복건성엔 많은 소수민족들이 살고 있
었고 아직도 전통을 지키며 사는 사람들이 많았다. 물론 언어
소통에 상당한 어려움이 있긴 했지만 그들과의 교류에서 많
은 것을 느끼고 배웠다. 점점 사라져가는 그들의 문화가 안타
까웠고 새삼 전통을 지킨다는 것이 무엇인지에 대해 되새겨
보게 되었다. 여행과 취재 도중 많은 사람들을 만났고 도움도
많이 받았다. 빼어난 풍광 못지않게 복건성에는 좋은 사람들
이 많았다. 그것만으로도 많은 것을 얻은 뜻 깊은 여행이었다
고 할 수 있다. 여러 사람이 뭉쳐 복건성의 역사와 문화, 과거
와 현재를 살펴보고자 했다. 여행이 끝나자 편집과 녹음이 이
어졌고 최대한 알찬 구성을 위해 여러 날 동안 또다시 노력했
다. 늘 시청자의 입장이었는데, 직접 참여하여 함께 프로그램
을 만들었다. 그것이 완성되어 방송에 나오는 것을 보고 있자
니 신기하기도 하고 어색하기도 하고 여러 감정이 스쳐지나갔
다. 보람이 참으로 컸다.

책상

나는 책상에 대한 욕심이 좀 있다. 누구나 그렇듯 책을 읽거
나 글을 쓰거나 컴퓨터를 할 때 책상에 앉아서 한다. 그러다

보니 책상이 좀 커야 할 필요성을 느낀다. 원래 정리정돈 보다는 이리저리 벌여 놓는 스타일인 나는 크고 넓은 책상을 선호한다. 특히 논문을 쓰거나 기타 여러 글을 쓸 때는 관련 자료들을 옆에 두고 참고해야 하기 때문에 더 그렇다.

소설가 최수철은 침대에 인생을 투영시키며 많은 이야기를 했는데, 사람들의 생활과 밀착된 책상 역시도 각자 많은 사연을 지니고 있을 것이다. 내가 어렸을 때 집에는 큼직하고 단단한 앉은뱅이 책상이 하나 있었는데, 그것은 어머니가 학창시절에 쓰시던 것이었다. 누나와 동생까지 삼남매가 있다 보니 예전 우리 집에는 여러 대의 책상이 있었다. 중학교 고학년 때던가 부모님이 새로 사주신 리바트 책상이 기억에 나는데, 매끄럽게 빠진 모습이 참 좋았다. 책상에 책꽂이와 스탠드까지 달려있었다.

중국 유학시절, 기숙사를 나와 세를 얻어들어간 집에는 아무런 가구가 없었다. 당장 책상이 필요했는데, 나는 학교 창고에 가서 회의용 큰 책상을 사왔다. 책상이 너무 커서 집으로 옮기기 위해서는 다리를 좀 잘라내야 했다. 그런 우여곡절을 거쳐 방으로 가져왔을 때 느꼈던 그 뿌듯함은 두고두고 기억난다. 거기에 앉아 책을 읽고 글을 쓰면 왠지 더 잘될 것 같은 느낌도 들었다. 컴퓨터를 올리고 여러 물건을 올려도 걱정이 없을만큼 공간이 넓었다.

결혼하여 아내가 혼수를 해올 때도 큰 책상을 해 왔다. 나는 다른 것보다 책상이 큰 점이 좋았다. 앞으로도 그 책상에서 열심히 읽고 쓰면서 좋은 성과를 낼 계획이다.

전기 매트

입동이 지나가자 과연 겨울 느낌이 강하게 밀려온다. 절기라는 게 참 정확한 것 같다고 새삼 느끼게 된다. 겨울이 오면 집집마다 이것저것 신경 쓰이고 또 걱정되는 부분이 많은데 그 중 하나가 바로 난방비다. 요즘은 대부분 도시가스를 사용할 텐데, 이 가스비가 만만치 않다. 아낀다고 아껴도 가스비 고지서는 늘 예상을 초과한다. 그리하여 겨울만 되면 주택을 떠나 아파트로 이사 가자는 아내의 성화가 더욱 거세진다.

치솟는 가스비, 그리고 비용대비 별로 따뜻하지도 않고 비효율적인 겨울 난방을 고민하다가 홈쇼핑에서 대대적으로 광고하는 큼직하고 두툼한 전기매트를 하나 구입했다. 아내는 생각보다 괜찮다며 요즘말로 득템했다며 기뻐했다. 아닌 게 아니라 올라앉으니 푹신푹신하고 뜨끈뜨끈한 것이 저절로 마음이 뿌듯해지며 든든했다. 올 겨울은 이걸 잘 애용해서 따뜻하게 나면서 난방비도 아껴보자고 다짐을 했다.

전기매트를 요긴하게 쓴 기억은 역시 객지생활을 할 때다. 3년여 중국에서 유학을 할 때 온돌이 없는 중국에서 겨울을 나기란 녹록치 않았다. 한국에서 가져 간 전기 매트 덕을 톡톡히 보았다. 그리고 대전과 영월에서 교수생활을 하던 시절에도 그것은 제 역할을 충분히 했다. 퇴근하여 불 꺼지고 써늘한 방을 찾아 들어갔을 때 5분 만에 몸을 따뜻하게 녹여주던 고마운 물건이었다.

간사이 지역을 가다

2011년 1월, 아내와 함께 일본여행을 다녀왔다. 아내에게 짧은 휴가가 주어져 급작스럽게 결정한 여행이었다. 3박 4일, 애매한 일정이었지만 그래도 신선한 기분을 느끼고 왔다. 일본 제2의 도시 오사카에서 3박을 하면서 교토까지 둘러보고 왔다.

내가 느낀 오사카는 활기찬 도시였다. 깨끗하고 정갈하면서 아기자기한 일본 특유의 분위기에 더해 와자지껄한 활력이 느껴졌다. 사람들도 대체로 밝고 유쾌했다. 시내 한 복판에 우뚝 위치한 웅장하고 고풍스런 오사카성은 퍽이나 인상적이었다. 마치 수호지의 무대 양산박처럼 성 둘레에 물이 있는데, 그게 참 멋졌다. 난바와 도톤보리를 잇는 번화가엔 사람들로 넘쳐났고 갖가지 일본특유의 멋과 맛을 체험할 수 있었다. 지명은 재미난 이름들이 많았다. 우메다, 쓰루바시 등등 꽃과 새, 뭐 이런 명사들로 구성된 것이 많았다. 일어는 거의 못하지만 한자로 된 것들은 그런대로 읽고 이해할만 했다. 일어를 전공한 아내가 신나게 통역하고 설명했다. 오사카가 맛의 고장이라고도 해서 적잖은 기대를 했다. 대체로 맛깔스럽긴 했지만 격하게 맛있는 정도까지는 모르겠다. 꼬맹이 초등생부터 귀여운 여중생, 걸걸한 고교 남학생들까지 일률적인 교복과 가방, 신발 등을 신은 모습도 인상적이었다. 확실히 우리보다 훨씬 더 제복문화가 일상적이라는 느낌을 받았다.

천년 고도 교토는 과연 볼거리가 많았다. 간사이 스루패스를 이용, 오사카에서 대략 1시간 반 정도 걸렸다. 헤이안 신사, 기온거리, 금각사, 은각사를 둘러보았다. 명문 교토대학에 들러 학교를 둘러보고 학교의 한 식당에서 한끼 식사를 하기도 했다. 정갈하고 맛있었다. 방학인데도 공부하는 학생들이 많았고 마치 중국 대학처럼 자전거를 타는 학생들이 참 많았다. 일본 전통문화를 좀더 피부적으로 느낄 수 있는 곳이 역시 교토였다. 기온거리엔 기모노를 입은 여인들이 많았고 그 한쪽 거리엔 지금도 게이샤를 둔 술집들이 있었다. 어릴 적 미시마 유키오의 소설 〈금각사〉를 읽었던 터라 교토에 가면 꼭 찾아가 보리라 생각했었다.

금각사도 그렇고 은각사도 그렇고 생각보단 규모가 작았지만 일본 전통 절의 분위기가 어떤가는 느낄 수 있었다. 역시 정갈하고 조용하다, 라는 느낌이 강했다.

서점에 몇 군데 들렀다. 책값은 우리에 비해 다소 비쌌지만 보급판 격인 문고판이 많아 몇권 골라들었다. 위대한 한학자 시라카와 시즈카의 책 몇 권과 일본의 삼국지, 수호지 시장을 석권한 기타카타 겐조의 소설 몇 권을 샀다. 근처의 고베와 나라, 아쉽지만 다음을 기약했다. 말 그대로 주마간산, 격인 관서여행이었지만 다 떠나 신선한 활력이 되었다. 중국 만큼은 아니지만 일본도 종종 들릴 일이 생길 것 같다. 1월, 다시 새로운 시작이다.

지하철

　수많은 직장인들이 그렇듯 나도 일주일 내내 지하철을 이용한다. 2호선, 4호선, 7호선을 옮겨 다니면서. 서울의 지하철은 이용객수에서도 그렇고 시설 수준이나 활용도 면에서 세계적인 수준으로 잘 알려져 있다. 아닌게 아니라 빠르고 편리하고 정확하다. 평소엔 그 모든걸 그냥 당연히 여기지만 생각해보면 참 대단한 기술이다. 어떻게 땅속에 그런 시설을 만들었을까.

　수많은 사람들이 이용하는 지하철이다 보니 그 안에는 갖가지 사연들이 녹아있다. 피로에 쩌든 직장인들은 잠깐의 시간을 이용해 눈을 붙이고 그 시간조차도 아까워 열심히 공부하는 이들이 있는 한편 갖가지 희한한 물건을 파는 사람들, 도움을 구하는 이들도 있다. 오며가며 보게 되는 다양한 인물군상들에서 많은 자극을 받기도 한다. 지하철은 또한 갈수록 진화한다. 공항 수준의 에스컬레이터가 편리와 쾌적함을 선사한다. 지하철역사는 더욱 화려하고 산뜻하게 변화하고 있고, 타고 내리는 단순한 공간을 넘어 갖가지 문화행사를 진행하는 입체적 공간으로 변모하고 있다.

　며칠 전 6호선을 타고 한강을 건널 때의 일이다. 갑자기 객실 안 스피커 안에서 차장의 멘트가 흘러나왔다. 보통 열차가 지연되거나 특별한 일이 있을 경우가 아니면 들을 수 없는 차장의 목소리일 텐데 그날 그 차장은 한강의 야경이 너무 멋지

니 잘 감상하면 좋겠다는 멘트를 날렸다. 또한 오늘 하루 수고했으니 편안한 저녁시간 보내라는 말도 덧붙였다. 처음엔 그런 말이 좀 낯설기도 했지만 이내 기분이 좋아지고 편안함이 느껴졌다. 다소 딱딱하고 차가운 공간이 한순간에 따뜻하고 정이 넘치는 공간처럼 느껴졌다고 할까. 사람들의 입가에 미소가 번지기 시작했다.

광역버스 7770

집이 수원인 나는 서울로 가기 위해 애용하는 광역버스가 있다. 바로 이름도 빛나는 7770이다. 대학시절부터 타고 다녔으니 단골고객인 셈이다. 수원역에서 출발하여 사당까지 달리는 버스고 거의 24시간 운행되는 버스다. 사당에서 지하철을 타고 목적지로 간다. 수원에서 서울로 출퇴근 하는 사람들이 많은데 그래서 버스는 늘 만원이다. 요즘 7780, 7790 등 사당에서 수원을 오가는 여러 새로운 노선이 생겼지만 여전히 7770 버스는 초만원이다. 수원의 인구가 그만큼 늘었다는 얘기가 되겠다.

수원에서 사당까지는 막히지 않으면 30분 만에 도착을 하지만 여차하면 1시간이 걸린다. 내가 버스를 타는 곳은 수원역에서 멀지 않기 때문에 늘 좌석이 있지만 몇 정거장만 더 거치면 버스는 곧 만원이 된다. 아침 출근시간에 늦지 않으려면 많은 사람들이

어쩔 수 없이 서서가야 한다. 예전엔 그 정도까지는 아니었는데 나는 아침마다 그 광경에 마음이 좀 씁쓸하다. 그네들의 직장은 서울 곳곳에 있을 것이다. 사당에 내려 다시 만원 지하철을 타고 시달려야 겨우 목적지에 도착할 것이고 그러다보면 일을 시작하기도 전에 진이 다 빠질 것이다. 아, 안쓰러운 상황이다.

20년 가까이 타고 다니다 보니 버스 7770에 얽힌 사연들도 많다. 가령 대학 때는 늦게까지 놀다가 12시 넘어 출발하는 막차를 놓친 적도 있었고 차비가 없어 정류장 매점에 학생증을 맡기고 돈을 빌려 탄 기억도 있다. 술에 취해 잠이 들어 내릴 곳을 지나친 적도 여러 번이고 우산이며 기타 잡다한 물건을 두고 내린 적도 많았다. 사귀던 여자와 데이트를 즐기던 장소이기도 했고 가끔은 아는 이를 그 안에서 만나기도 했고 이렇게 저렇게 새로 알게 되는 이들도 있었다.

어쨌든 추억이 서린 버스고 오늘도 여전히 애용하는 버스다. 차비는 10년 전에 비해 2배로 올랐고 이용하는 사람들은 점점 많아지지만 나는 앞으로도 계속 7770을 탈 것이다. 언제나 변함없이 쌩쌩 달려주는 그 버스가 나는 고맙다.

평창

도전한 지 3번 만에 드디어 평창이 2018년 동계 올림픽 개최지로 선정되었다. 이로서 우리나라는 하계와 동계 올림픽

을 모두 치루는 나라가 되었고, 오랫동안 유치를 염원했던 평창으로서는 원을 푼 셈이다. 평창에 작은 집이 있는 우리가족들도 덩달아 기분이 남달랐다. 평창의 매력을 잘 아는 나로서도 그 소식은 듣던 중 반가운 소식이었다.

평창에 왔다면 허브농장에 한번 찾아가보는 것도 괜찮을 것이다. 왜 평창이 허브로 유명한지 정확한 이유는 모르겠지만, 맑은 공기와 바람, 물 등과 같은 좋은 자연조건을 갖추고 있기 때문이 아니겠는가. 허브나라에 들어서는 순간 향긋한 내음이 온 몸을 감싼다. 맑은 물이 흐르는 계곡을 지나 다리를 건너면 허브나라로 들어가는 문이 보인다. 알록달록한 갖가지 꽃과 곳곳에 아기자기하게 꾸며놓은 공간과 물품이 있다. 그런 풍경을 보니 마치 동화 속 한 장면에 들어온 느낌이 든다. 그런 면에서 아이들과 함께 간다면 더 좋을 것 같다. 허브는 식용, 약용, 방향, 방충, 염색 등등 정말 다양한 용도로 쓰인다는 것도 배울 수 있다. 잠시 일상의 복잡함을 잊고 숲과 꽃이 어우러진 허브농장에서 향기로움에 취해 피로를 풀 수 있다면 그 또한 평창 여행의 즐거움이 될 것이다. 나오는 길에 허브빵도 한번 맛보시길 바란다.

평창에 간다면 메밀꽃도 꼭 봐야 한다. 해마다 초가을이면 평창 일대는 메밀꽃이 만발하는데 그것을 보러 전국에서 관광객이 몰려든다. 이효석의 소설 『메밀꽃 필 무렵』의 무대가 바로 평창 메밀밭이기 때문이리라. 소설에서도 묘사되듯이 마치 소금을 뿌려놓은 것 같은 메밀꽃은 참으로 아름답다.

장미처럼 화려하지 않은 대신 은은하고 담백한 아름다움이랄까. 근처에 이효석 문학관이 마련되어 있으니 한번쯤 들러 그의 문학세계를 음미해보는 것도 좋을 것이다. 현실에서야 어디 그랬겠냐만 소설 속에서 그려지는, 이곳저곳 자유롭게 떠돌아다니는 장돌뱅이의 삶은 왠지 낭만적으로 다가오기도 한다. 금강산도 식후경, 인근에 있는 식당에서 메밀국수와 메밀전병을 맛보는 것도 잊지 말지어다.

대관령 양떼목장에 가본 적이 있는가. 직접 가본 양떼목장은 사진이나 텔레비전 화면에서 본 것처럼, 혹은 상상하는 것처럼 그렇게 목가적이고 낭만적이진 않다. 양들도 꼬질꼬질한 모습을 하고 있다. 별로 잘 움직이지도 않는다. 그에 비해 좀 비싸다 싶은 관람료 때문에 본전 생각이 나기도 하지만 목장은 역시 아름다운 풍경을 가지고 있다. 한 바퀴 돌아보는데 적잖은 발품이 든다. 천천히 경사진 언덕을 걸어 올라가 탁 트인 풍경을 바라보는 것만으로도 가슴이 시원해진다. 이 높은 곳에 그렇게 잔잔한 초원이 있다니, 그 풍경만을 놓고 보자면 이국적인 느낌이 든다. 저 멀리 보이는 풍력 발전기도 그런 분위기를 돋군다. 알프스 소녀 하이디가 이런 곳에서 살지 않겠나 하는 생각. 어쨌든 이곳의 양들은 호강이다. 이런 멋진 곳에서 사니 말이다. 목장을 거닐며 그 옛날 부르던 노래 "목장길 따라"를 한번 불러보는 것도 좋으리라.

운수 좋은 날

　모든 신문에는 그날의 운세, 라는 코너가 있다. 중요한 일이 있는 시점에서는 가끔 들여다보며 좋은 내용이길 바래보는 일도 있긴 하다. 혹은 조금은 특별한 꿈을 꾸고 나서 뭐 좋은 징조일까, 복원을 사볼까 하는 경우도 종종 있긴 하다. 그렇지만 바람은 바람으로 지나가는 경우가 많다. 바쁘게 돌아가는 일상 속, 사실 그런 개념 없이 지나치는 경우가 대부분이다. 그런데 어제 하루, 나는 정말 오랜만에 그런 경험을 했다. 오늘은 운수가 괜찮은 날인가 보다 하는 경험을.

　중간고사 기간이라 조금 여유로운 날이었다. 간만에 선생님들끼리 점심회식을 하자고 해서 모였다. 서로 강의시간들이 달라서 좀처럼 다 같이 모일 기회가 없었는데 즐거운 시간이었다. 모처럼 거한 점심이었고. 그런 즐거운 시간을 가진 것 역시 운 좋은 하루, 라고 볼수 있을 듯한데 거기까진 전혀 그런 생각을 하지 않았다. 여유 있는 오후, 뭘 할까 생각하다가 오랜만에 영상자료원에 가서 영화나 한편 보자 싶었다. 마침 독일영화의 거장 빔벤더슨의 기획전이 있다는 얘기도 있었고. 시간을 정한 것도 아니어서 맞는 시간대 영화를 하나 볼 생각이었다. 한시간 쯤 뒤에 상영되는 영화 표를 끊고 있는데 누가 내 옆을 지나간다. 돌아보니, 이장호 감독이었다. 어! 알고보니 그 시간 이장호 감독의 마스터 클래스가 진행중이었다. 잠시 프로그램을 알리는 포스터를 보고 있는데, 옆에 서

있는 사람은 또 김홍준 감독(교수)였다. 이장호 감독의 〈바보선언〉이 상영되고 있었고, 상영후 대담이 이어졌다. 이장호, 김홍준 감독을 만나다니, 신기했다.

말로만 듣던 파격적 영화 〈바보선언〉을 보았고 구수한 말솜씨로 영화의 제작배경을 들려주던 이장호 감독과 역시 그 예리하고 논리정연한 사고를 들려주는 김홍준 감독의 해설을 편안히 앉아 들을수 있었다. 이어서 빔벤더슨의 초기작 〈도시의 앨리스〉를 보았다. 생각보다 많은 관객들이 자리를 채우고 있었는데 그들은 모두 거장의 유쾌하고 따뜻한 영화에 적극적인 지지를 보냈다. 우연히 이장호와 빔벤더슨을 만났다. 이 정도면 영화를 좋아하는 나로서는 운이 좋은 하루였다 할 수 있겠다. 그런데 거기서 끝이 아니었다. 정말 드문 일들이 연달아 일어났다.

〈도시의 앨리스〉가 상영되기 전 자판기 커피를 한잔 뽑는데 한잔에 300원이었다. 500원을 넣고 200원을 반환받으려는데 반환구엔 700원이 더 있었다. 아마 누군가 1000원을 넣고 동전 반환을 잊은 모양이었다. 그래, 덕분에 내 커피 잘 마신다 싶어 기분이 좋았다. 그렇게 즐거운 마음으로 영화를 보고 돌아오는 버스 안, 창밖엔 비가 내리고 있었다. 11시가 넘은 시간이었다. 그런데 내 좌석의 사물 거치대에 말보로 담배가 한 갑 있는게 아닌가. 것도 뜯지도 않은 새 담배가. 안그래도 담배가 떨어져 버스에서 내리면 한 갑 사야지 했는데. 이 무슨 우연의 조화란 말인가. 커피와 담배, 내가 즐기는 기호인데

운수가 좋아서인지 커피면 커피, 담배면 담배, 막 생긴다. 당사자들은 쬐금 찝찝했겠지만. 나도 가끔 커피 잔돈값 흘리고, 담배 자주 흘리고 다니니 쌤쌤으로 치자 생각했다. 일상의 잔잔한 즐거움이 충만한 하루였다. 그런 즐거움들이 많았으면, 그리고 자주 느낄수 있는 날들이 많았으면 좋겠고, 그러기 위해선 마음의 여유를 잃지 않는 게 더 중요할 듯 하다.

아버지의 책

얼마 전이던가, 어머니는 집안 다용도실 한쪽에 쌓아둔 예전 물건들을 정리하셨다. 그게 다 무엇이냐, 그러니까 20년 전 집을 새로 지을 때 오래 되서 안 쓰는 물건들, 그러나 버리기엔 아까워 거기에 쌓아두었던 것들이다. 부모님들의 예전 물건, 그리고 우리 삼남매의 학창시절에 쓰던 잡다한 물건들이었을 거다. 어머니는 입버릇처럼 그것들 다 갖다버려야지 하셨는데, 그날 작정을 하시고 그것들을 대량처분, 즉 꺼내 버리셨던 것이다. 물론 다 버리진 못하시고 일부는 남겨두셨다.

부모님과 위 아래로 같은 사는 나는 그런 일이 있었는지 잘 몰랐다가 어느 날 보니 마루와 방 한쪽에 오래된 책들이 잔뜩 쌓여있는 걸 발견했다. 이게 뭔가 물어보니, 대략 그런 일이 있었고 이제 속이 좀 시원하다는 어머니의 말씀이었다. 그럼 그 책들이 다 무엇이더냐. 우리들이 어렸을 때 보던 이런저런

책들도 있었지만 대개는 아버지가 사 모으셨던 책들이었다. 그리고 정말 거창한 책들이었다. 또한 나는 아버지가 정말 그런 책들을 샀단 말인가, 하는 놀라움과 더불어 아버지를 다시 보게 되었다.

그 책들은 모두 이름도 거창한 세계문학 전집, 한국문학 전집, 세익스피어 전집, 릴케, 하이네 등등의 시인들의 전집류, 노벨문학상 수상전집, 동양고전 전집, 서양고전 전집, 성서이야기, 세계여행 전집, 의학백과사전, 등등 나열하기도 벅차다. 하나같이 두껍고 크고, 당시로서는 호화였을 하드커버에 비닐까지 다 싸여있는 책들이었다. 아니, 내 아버지가 그렇게 문학을 사랑하는 문학청년이었단 말인가. 세계여행을 꿈꾸는 낭만주의자였단 말인가.

그래, 내가 아버지를 몰라도 너무 몰랐다. 아버지는 우리에게 늘 엄하고 고지식하고 소통하기 어려운 고집불통의 남자였다. 그리고 그런 성정은 노년이 되도 바뀌지 않아 여러 사람들을 불편하게 만드는 양반이었다. 그런 아버지가 젊은 날 이런 수많은 책들을 사 모았다는 것이 나는 잘 믿기지 않았다. 그리고 왠지 모르게 마음이 짠했다.

그런데 재밌는 건 하나같이 대규모의 전집류라는 점이다. 그 당시엔 저렇게 전집으로 책을 구입하는 분위기였나 보다. 나도 책 꽤나 사 모았지만 전집의 형태로 책을 산 적은 거의 없는데 아버지는 통 크게 비싼 전집류를 턱턱 사신 모양이다. 삼중당, 휘문출판사, 동아출판사, 명문당 등등 당시로서는 쟁

쟁했던 출판사들이었을 텐데, 전집에 꽤나 공을 들인 모양이다.

부모님이 사는 이층이고 내가 사는 삼층이고 크고 묵직한 책장이 열개도 넘는다. 거기엔 다 내가 본다고 산 잡다한 책들과 기타 등등이 꽂혀있다. 나는 쓰잘데 없는 것들을 들어내고 아버지의 책들을 책꽂이에 꽂았다. 기분이 묘했다. 그리고 잇달아 생각이 들었다. 아버지의 책들을 보기 좋게 꽂아 넣기 위해 크고 좋은 책장을 사드려야겠다. 아버지만을 위한 서재를 꾸며드려야겠다. 한평생 자식을 위해 애쓰시느라 당신의 젊은 날을 저당 잡히고 청춘도, 낭만도 그렇게 그냥 흘려보낸 아버지를 위해 늦게나마 아버지의 서재를 만들어 드리려 한다. 이처럼 아들은 늘 너무 늦게 당도한다.

엑스포 관람기

지난 여름 여수 엑스포를 다녀왔다. 얼마 전 입장권을 선물받아 겸사겸사 한번 다녀와야지 생각하고 있었는데 너무 멀기도 하고 날씨도 더워 선뜻 나서지 못했다. 주말이라 인파가 더 몰릴 거라 생각했지만 더 미루다가는 영 못갈 거 같아서 떠났다. 어머니와 아내, 나와 가장 가까운 두 여인과 함께.

토요일 아침 고속도로는 비교적 수월했다 첫 번 째로 들린 휴게소, 탄천 휴게소에서 반가운 사람을 만났다. 지난번 의기투합했던 세계테마기행 피디님을 그 휴게소에서 우연히 만

났다. 서로 신기해서 한참을 웃었다. 광주로 촬영을 가는 중이라고 했는데 그 휴게소, 그 지점에서 만날 줄이야. 이런 게 인연인가 보다. 출발부터 유쾌했다. 자, 다시 달려 여수에 도착, 엑스포 현장에 도착하니 그 열기가 슬슬 감지되었다. 근처에는 도저히 차를 댈 수 없었고 얼마쯤 떨어진 곳에 주차를 하고 택시로 이동했다. 간단히 점심을 먹고 입장하니 이미 많은 관람객들로 붐비고 있었다. 예상대로 인기관은 볼 엄두도 안 났지만 그래도 여러 군데를 둘러볼 수 있었다. 노르웨이관, 호주관, 인도네시아관 및 기타 여러 곳을 둘러보았는데 그들 나름의 문화와 특색이 신선했다. 아무리 세계여행이 자유롭고 쉬워졌다 해도 개인이 가볼 수 있는 시간과 기회는 제한적일 터, 엑스포의 묘미는 역시 앉아서 세계여행 하는 것이랄까. 날씨는 덥고 다리는 아파도 이것저것 구경하고 또 갖가지 특색 있는 요리를 먹는 재미가 컸다. 오길 잘했다, 라는 생각이 들었다. 어머니와 아내도 좋아하는 눈치였다. 저녁에 하는 엑스포의 백미라는 빅오쇼까지 보고 서둘러 빠져나오는데, 한꺼번에 빠져나오는 사람들로 일대 교통이 무척 혼잡했다. 직원 말로는 그날 몰린 인원이 14, 5만이라고 했다. 숙소를 잡아 들어오니 모두 기진맥진, 바로 단잠에 빠졌다.

다음날 아침, 여수의 명소 향일암을 찾아갔다. 가는 도중 굵은 빗방울이 쏟아졌고 덕분에 시원했다. 아침으로 먹은 간장게장과 갓김치 백반은 일품이었다. 전라도 음식이 맛있다더니 역시, 감탄을 연발하며 아침부터 포식을 했다. 향일암은

꽤 높고 비탈진 곳에 위치하고 있었다. 아침부터 많은 사람들이 비를 맞으며 향일암을 찾았다. 맑은 날은 먼 바다까지 볼 수 있다던데 비 내리는 남해 역시 그 나름의 운치가 있었다. 향일암을 내려와 우리가 향한 다음 행선지는 전주, 아내의 스마트폰으로 유명하다는 비빔밥집을 찾아 늦은 점심을 먹고 전주의 명물 한옥마을을 둘러보았다. 맛있는 음식과 좋은 풍경, 눈과 입이 즐거웠다. 한옥의 멋스러움도 인상적이었고 그곳을 가꾸고 또 배워나가는 사람들의 모습도 보기 좋았다. 1박 2일의 짧은 일정이었지만 우리 가족은 즐거운 추억을 쌓았다. 여름날 남해의 바다, 축제의 열기, 충분히 즐거웠다.

어머니께 운전을

강원도 평창에 조그만 집을 마련한지 6년, 말년에 시골에 집을 짓고 여유롭게 살고 싶은 건 많은 이들의 로망일 것이다. 우리 부모님도 그런 생각을 하셨던 거 같고 그리하여 어느 날 전혀 연고도 없는 강원도 땅에 덜컥 집을 지으신 것이다. 그때부터 우리 가족들은 수시로 강원도를 들락거렸고 청정 강원도의 매력에 푹 빠지게 되었다. 부모님은 무척이나 만족하셨고 특히 어머니는 시간만 나면 그곳에 가시려 한다. 그곳은 사철 어느 때나 좋지만 날씨가 무더운 한여름에 그 진가를 더욱 발휘한다. 산과 물이 있고 지대가 높아 수원이나 서

울보다 3, 4도는 온도가 낮으니 피서지로 정말 좋은 곳이다.

우리 삼남매 중에서 시간적 여유가 그래도 가장 많은 사람이 나다 보니 운전을 못하시는 부모님을 보시고 가는 경우가 많다. 그곳은 산속 깊숙한 곳에 위치해서 버스로 가게 되면 몇 번을 갈아타야 하고 시간도 잘 맞지 않아 불편한 곳이기도 하다. 나도 강원도를 무척이나 좋아하고 또 부모님과 함께 살고 있으니 시간을 내서 자주 그곳에 가지만, 아무래도 일이 있다 보니 부모님이 원하는 시간마다 모시고 갈수 있는 형편은 못된다.

그렇다면 어떤 방법이 있을까. 부모님 중 한분만이라도 운전을 하실 수 있다면 언제든 당신들 원하는 시간에 훌쩍 떠나서 원하는 시간만큼 편하게 있다 오실 수 있을 텐데 안타까운 마음이 크다. 사실 어머니는 운전면허를 가지고 계신다. 하지만 소위 장롱면허다. 지금부터라도 나서면 될 텐데 이제는 또 나이가 많이 드셔서 여의치 않다. 몸이 마음처럼 따라주지 않으니 선뜻 나서기가 망설여지는 모양이다. 게다가 무릎 관절 수술 후 심리적으로 더욱 위축되어 엄두를 못 내시는 터다. 운전대를 잡았다가 사고가 나서 남에게 못할 노릇을 하면 어떻게 하냐고 하신다. 그러면서도 못내 아쉬워하신다. 우리 삼남매도 다 늦게 운전대를 잡았다가 혹여 사고라도 나면 큰일이라는 생각에 그런 어머니의 운전을 말리는 입장이다.

하지만 십년 전 어머니가 운전면허 학원을 다니시며 면허를 땄을 때도 가족들의 반응은 같았던 거 같다. 에이 다 늦게 무

슨 운전이냐며 말렸던 것 같다. 그래도 당신은 꿋꿋하게 다녀 마침내 면허를 따시지 않았던가. 어쩌면 우리들은 어머니의 마음을 제대로 헤아리지 못한 건 아닌가. 왜 좀 더 적극적으로 어머니의 운전을 지지하고 도와주지 못했던가. 생각이 거기에 미치자 마음이 짠해진다. 시간을 내서 어머니가 운전연습을 할 수 있도록 도와드려야겠다. 조금씩 천천히.

산토끼, 토끼야

평창 집 앞의 작은 텃밭을 4가구가 나누어 사용한다. 작지만 여러 가지 것들을 심어 기른다. 상추, 고추, 근대부터 시작해서 토마토, 옥수수, 콩 등등 종류가 제법 다양하다. 어머니를 비롯 아주머니들은 정성껏 가꾼다. 아마 그 연배의 어른들에게 밭을 가꾸고 직접 가꾼 야채와 과일을 먹는 것은 무척이나 큰 즐거움인 것 같다. 나야 가끔 어머니를 도와 비료나 뿌려주고 비닐을 씌우는 게 고작인데, 갈 때마다 싱싱한 야채와 과일을 공급받는 호사를 누린다.

그런데 그렇게 정성들여 가꾸는 그 텃밭에 심심찮게 손님이 찾아오는 모양이다. 상주하시는 2층집 아주머니 아저씨에 의하면, 밤이면 고라니들이 들어와 밭을 헤쳐 놓기 일쑤고, 멧돼지도 내려오는 것 같다고 한다. 고라니와 멧돼지로 강원도 농가일대가 큰 피해를 입는다는 보도는 종종 접했지만 작은

텃밭인 고작인 우리로서는 그저 그런가보다 했었다.

지난 여름 막바지 무더위가 기승을 부리던 8월 중순, 옆집, 윗집 할 것 없이 더위를 피해 들어온 사람들로 평창 집이 왁 자지껄하던 일요일 오후였다. 주말을 보내고 컴백하는 누나 네를 배웅하려던 그 순간, 텃밭 속에서 회색 빛 토끼 한 마리 가 뛰어 나오다가 날 보고 다시 텃밭 속으로 숨어들었다. 신 기해라. 밤이 아닌 오후, 그것도 사람들로 북적이는 그곳에 산토끼 한 마리가 숨어든 모양이다. 아마도 콩 잎을 따먹는 중이었나 보다. 가장 먼저 발견한건 나, 조카들에게 토끼를 보여주고 싶어 큰 소리로 조카를 비롯 사람들을 불러 모았다. 어머니가 달려오고 누나와 매형, 조카들이 어디어디 하면서 달려온다. 토끼는 고추밭 이랑 속에 가만히 숨죽이고 숨어있 었는데, 사람들이 달려오고 소리가 요란해지자 잽싸게 폴짝 폴짝 뛰면서 반대편 숲속으로 도망을 쳤다. 나를 비롯하여 모 두들 처음 보는 산토끼가 마냥 신기해 한마디씩 한다. '우와 산토끼네', '진짜 빠르다', '다리가 길고 홀쭉하네' 하면서. 이 것이야말로 산 공부 아니겠는가.

아내의 수첩

결혼하고 나서 아내의 입장을 충분히 헤아리지 못할 때가 많다. 주로 내 입장, 생각만을 내세우고 아내는 그걸 따라주

길 바라지 않는가 싶다. 너를 행복하게, 남부럽지 않게 살게 해주마고 약속하던 그때, 그건 물론 진심이었다. 하지만 대다수의 남편들은 결혼 후 얼마 뒤면 그 약속, 다짐을 잊기 일쑤다. 1년 2년 살다보면 그런 다짐은 고사하고 너무나 고지식하고 이기적인 남편으로 변해있다. 그리고 자신이 그렇다는 걸 인식 조차 못하는 경우가 많다. 그러다 어느 날 문득 나의 이기적인 모습과 마주하는 순간이 있다. 얼마 전 화장대 위에 놓인 아내의 수첩을 우연히 보게 되었다. 그곳엔 1년 단위, 혹은 2년 단위로 해야 할 일들이 빼곡히 채워져 있었다. 가령 언제까지 돈을 얼마 모으고, 집을 사고, 뭘 어떻게 하고 등등, 그리고 자신에게 하는 다짐까지. 그걸 보는 순간 가슴이 짠해졌다.

생각해보니 가끔 아내는 앞뒤 없이 아파트 이야기를 꺼내며 질문을 던질 때가 있었다. 가령 이 아파트 좋지 않냐, 저 아파트는 어떻게 생각 하냐 등등. 그때마다 나는 아내의 말에 건성으로 대답하거나, 몰개성한 아파트가 뭐가 그리 좋냐, 혹은 요즘같이 하루가 멀다 하고 아파트 값이 떨어지는 시대에 누가 아파트를 사느냐며 타박했던 것 같다. 혹은 진지하지 못하게 마치 무슨 선심 쓰듯 돈 많이 벌어 좋은 아파트 사줄게 라며 허풍을 떨지 않았나. 아내의 수첩을 보며 그동안 너무 이기적이었던 내 모습과 아내의 한숨이 겹치며 미안한 마음이 들었다. 아내는 이렇게 열심히 살아보려 하는데 남편이란 자는 듣는 둥 마는 둥 하거나 뜬구름 잡는 이야기만 하고 있으니. 아내 입장에서는 이 사람을 믿고 살아야하나 싶었을 것이다.

아내의 수첩을 찾아보자. 그 속에 적힌 아내의 속 마음에 조금만 더 신경을 써보자. 아내가 어떤 생각을 하고 사는지, 무엇을 원하는지 헤아려 보자. 그리고 설령 그것이 나와는 많이 다르다고 할지라도 가끔씩이라도 아내의 입장에서 세상을 바라봐주면 어떨까. 물론 그것이 말처럼 쉬운 일도 아니고 하루 아침에 가능한 일이 아닐지 모른다.

영월

〈6시 내고향〉을 비롯하여 많은 프로그램에서 영월을 찾는다. 오염되지 않은 자연의 모습을 담아내기에 영월이 꽤 적합한 모양이다. 평창 바로 옆에 자리한 이유도 있지만 2년간 근무했던 인연이 있는 곳이라 개인적으로도 각별한 곳이 바로 영월이다.

평창에서 영월로 가는 길은 여러 개의 고개와 산을 넘어야 한다. 평창에서 영월로 넘어오는 초입에 소나기재라는 고개가 있다. 해발 300미터쯤 되는 재로 조그맣게 쉼터를 만들어 놓았다. 그런데 왜 이름이 소나기재일까. 그 부근에 소나기가 많이 내려서 인가보다고 추측할 수 있다. 맞다. 산속이고 지대가 높다보니 비가 자주 올수 있다. 영월과 평창을 자주 오가다보니 실제로 그런 체험을 하기도 한다. 그런데 소나기재란 이름이 붙게 된 데에는 사실 남다른 사연이 있다. 영

월은 역사적으로 슬픈 기억을 가진 고장이다. 알다시피 단종이 유배 와서 세상을 뜬 곳이다. 단종은 영월로 유배 와 1년여를 산 뒤 세상을 떴다. 청령포, 장릉 등 영월의 대표적인 유적지가 모두 단종과 관련이 있다. 단종이 안타깝게 세상을 뜬지 50년 쯤 뒤 사람들이 단종의 묘를 보러 왔는데, 소나기재 그 지점에서 갑자기 소나기가 내렸고, 이에 사람들은 단종의 슬픔이 비를 내렸다고 여겼고, 소나기재란 이름이 그때 붙여졌다고 한다. 소나기, 한여름의 더위를 잊게 해주는 반가운 비지만, 경우에 따라서는 그런 슬픈 역사를 떠올리게도 한다. 평창이나 정선을 다니면서 늘 지나치는 곳이고 또 가끔은 바람 쐴 겸 찾아가는 곳이다.

영월에는 또한 선돌이라는 곳이 있다. 커다란 돌이 서있는 모양이라고 해서 선돌이라고 이름을 붙인 것 같은데, 그 풍경이 빼어나다. 동강과는 반대편에서 흐르는, 즉 평창에서 내려오는 강을 영월에서는 서강이라고 부르는데, 그 서강을 바라보며 높이 솟아있다. 깎아지른 듯한 절벽 위에서 선돌과 그 아래로 흐르는 서강을 바라볼 수 있다. 그리하여 선돌 또한 소위 영월 10경 중의 하나다. 멋진 풍경에 감탄하는 것은 우리나 옛 사람들이나 마찬가지였을 터, 개인적으로 특히나 인상적인 것은 흐르는 강물이 초록 빛깔로 보인다는 점이다. 평창과 영월을 자주 오가면서 영월의 비경들을 하나하나 익혀가던 때가 생각난다. "야, 정말 혼자보기 아까운 경치구나", 하며 감탄했던 그때의 기억이 새록새록하다. 그런 멋진 풍경

때문이었을 것이다. 선돌은 유지태, 김지수가 주연을 맡았던 멜로영화 〈가을로〉에도 비춰진 모양인데, 그런 사실을 알리는 팻말이 그곳에 있다.

영월에 가면 빠뜨리지 말고 들러봐야 할 또 하나의 명소로 별마로 천문대가 있다. 이름 참 예쁘지 않은가. 별마로라니. 영월에는 여러 개의 산이 있지만 중심가에서 멀지 않은 위치에 봉래산이 우뚝 솟아있다. 해발 800미터, 차를 몰아가면 30분 정도면 정상에 도착할 수 있다. 그 정상에 천문대가 있다. 오염되지 않은 청정지역인지라 밤하늘엔 쏟아질듯 별이 가득하다. 굳이 천문대 안에 들어가지 않아도 된다. 맨 눈으로도 별은 잘 보인다. 천문대 바로 옆은 행글라이딩을 할 수 있는 활공장이다. 그곳에 서서 사방을 보면 정말 경치가 일품이다. 낮에도 좋고 밤에도 좋으며 눈이 오거나 비가 올 때면 특히 더 분위기가 그럴싸하다. 가족, 친지, 친구들이 영월에 놀러오면 반드시 그곳을 구경시켜준다. 열이면 열, 감탄을 터뜨린다. 한여름에 가면 더 좋을 것이다. 지대가 높으니 한결 시원하다. 탁 트인 야경에 빠져 있다가 문득 하늘을 보니 말 그대로 별이 쏟아진다. 그 쏟아지는 별을 손으로 받아 볼까나.

안성기, 박중훈이 주인공으로 나온 영화 〈라디오 스타〉는 영월을 주 배경으로 한 영화다. 재미있게 본 영화고, 이 영화를 통해 영월이라는 곳에 대해 흥미가 생기기도 했던 기억이 난다. 영화 속 박중훈은 이제는 거의 잊혀진, 그러나 한때는 잘 나갔던 왕년의 가수로 나온다. 그러한 박중훈의 인생역

정을 잘 대변해주는 곳이 영월이다. 영월은 인근의 태백 등과 더불어 한때 인구 수가 10만 가까이 이르러 시 승격을 노렸던 곳이지만, 지금은 불과 4만이 채 안되게 줄어버린 곳이다. 태백, 정선, 고한 등지와 더불어 영월 역시 탄광업이 흥했던 곳이다. 외지 사람들이 몰려들어 시끌벅적하게 활기를 띠던 시절은 모두 지나간 과거다. 알다시피 지금은 강원도 일대의 탄광업이 사양길로 접어들어 예전의 흔적은 거의 사라지고 없다. 예전의 탄광자리엔 강원랜드가 들어와 있다. 그리하여 영월은 극중 박중훈의 인생역정과 많이 닮은 구석이 있고, 애틋한 무언가를 느끼게도 한다. 하지만 이제 영월은 그런 이미지를 벗어던지고 젊고 활기찬, 새로운 이미지를 내세우려 하고 있다. 영월의 상징이기도 한 동강엔 레프팅을 즐기려는 젊은 이들이 몰려오고 있다. 영월은 자체적으로 이름을 새롭게 해석하여 "Young World"라고 선전하고 있다.

영월을 관통하는 동강 가에는 다슬기를 재료로 하는 음식점이 많다. 맑고 깨끗한 동강에서 나는 다슬기를 이용한 다슬기 해장국을 비롯, 다슬기 무침, 다슬기 부침개 등등 종류도 여러 가지다. 얼큰한 다슬기 해장국은 잃어버린 입맛을 확 돌아오게 한다. 동강 어디에서든 다슬기를 주을 수 있지만 음식의 재료로 사용하는 다슬기는 좀 더 맑고 채취량도 풍부한 동강의 상류 쪽에서 주로 채취한다. 아무래도 사람들이 밀집된 곳은 수질이 좋을 리 없을 테니까. 전반적으로 다슬기의 양이 예전에 비해 줄었다는 것도 같은 맥락일 것이다. 동강에 갔다

면 다슬기를 한번 잡아보는 것도 좋다. 다슬기를 잡을 때는 동네 슈퍼에서 파는 물안경 같은 작은 도구를 쓰기도 하지만 그냥 맨손으로도 가능하다. 그곳 어르신의 얘기를 들어보니 본격적으로 다슬기를 잡으려면 꽤 많은 품을 팔아야 한다고 한다. 하긴 어디 쉬운 일이 있겠는가. 지난 여름 가족들이 영월로 놀러갔을 때 나는 재미삼아 다슬기 줍기를 제안했다. 다슬기가 많이 나는 동강 상류에 가서 다슬기를 주웠는데, 다들 마냥 신기해하고 재밌어 했다. 특히 조카들이 신나했음은 두 말하면 잔소리다.

수달을 보다

강원도 평창은 "해피700"이란 슬로건을 내세운다. 인간이 생활하기에 가장 좋은 높이가 해발 700미터 즈음이라는데, 이렇듯 평창지역의 상당수가 고지대에 속한다는 말이겠다. 하긴 곳곳에 산이 높긴 높다. 평창군 대화면에 위치한 우리 집 역시 나의 애마 젤로퍼에 부착된 고도계로 약 600여 미터가 찍히니 상당히 높은 지역이다. 이렇다 보니 서울이나 수원보다 항상 기온이 몇도 씩 차이가 나는데, 그 위력은 특히나 한여름에 드러난다. 수원에서 무더위와 씨름할 때 평창은 한결 시원하다는 얘기다. 또한 같은 강원도지만 평창이 영월보다 시원하다. 그렇게 산 속 깊숙한 곳에 자리 잡고 있다 보니

그만큼 덜 오염되고 깨끗하다는 것은 당연하다. 집 옆의 계곡은 차고 맑은 물이 흐르는데, 돌멩이를 들추면 도롱뇽과 가재가 나온다. 집 주위에서 심심찮게 뱀이 발견되고, 어머니들이 가꾸시는 집 앞 작은 텃밭에는 산토끼와 고라니가 출몰한다.

하지만 수달은 의외였다. 텔레비전에서나 우연히 봤을까, 수달을 볼 일은 거의 없지 않은가. 나도 처음엔 그 녀석들이 수달인지 몰랐다. 집 근처 풀숲에서 우연히 마주쳤다. 아직 덜 자란 새끼들이었는데, 대여섯 마리가 차례로 뛰어다니며 나를 보고도 피하는 기색도 없이 주위를 마구 맴도는 것이 아닌가. 오히려 놀란 것은 나였다. 거의 발 밑까지 다가와서는 호기심 가득한 눈빛으로 날 올려다본다. 짙은 회색의 귀여운 얼굴을 하고 있었다. 난생 처음 보는 동물을 보고 순간적으로 이게 어떤 동물인가 생각했다. 문득 떠오르는 이름이 있었다. "아하, 너희가 수달이로구나" 수달을 만나다니 참 신기했다. 한참을 주위에서 맴돌더니 이내 숲속으로 사라져버렸다.

국가의 부름

예나 지금이나 국가의 명령은 강제적이다. 올해도 어김없이 민방위 소집령이 발령되었다. 귀찮더라도 어쩔 수 없다. 국가가 부르면 가야한다. 이 땅에 살고 있는 남자라면 말이다. 아침 7시, 산책하는 마음으로 다녀왔다. 보통은 동사무소로 모

였는데 이번엔 근처 초등학교 운동장으로 불렀다.

그 초등학교로 말하자면 내가 입학해서 다녔던 학교다. 집에서 멀지 않은 근처에 있긴 해도 좀처럼 들어간 적은 없어서 몇 년 만에 가본 건지 모르겠다. 아무튼 잠시 아련한 기억에 빠졌다. 현역복무 30개월, 예비군 7년, 다시 민방위 7년차 소집을 마쳤다. 만 40세까지니까 이것도 1년이면 끝이다. 이로서 공식적인 국방의 의무는 마치는 셈이다. 이만하면 나도 대한민국 남자로서 국가의 부름에 충실히 응한 셈이다.

민방위 소집, 사실 별거 아니다. 시간에 맞추어 동별로 모여 출석체크 하면 그만이다. 물론 위급한 상황에서는 긴박하게 돌것이다. 암튼 국가의 부름에 나가 잠시 서 있는 동안 초등학교의 기억이 모락모락 피어오르는 한편 족히 200명은 넘는 다른 아저씨들을 보면서 여러 감정이 교차됨을 느꼈다. 대부분은 나이가 나보다 어린 친구들일 텐데 어이쿠, 왠지 나보다 한참은 위일 것 같은 외모의 소유자들이 많았다. 머리가 시원한 친구들도 많았고 자세와 언행이 한참 어른신네 분위기 풍기는 경우도 많았다. 허 이것 참 씁쓸하구만, 하는 생각이 들었다. 요즘엔 그처럼 동년배들의 모습에 당혹스러울 때가 많다. 하지만 어떠랴. 다들 생활에 치여 열심히 살아온 자랑스러운 얼굴들인데. 짧은 시간에 여러 감정이 교차했다.

국가의 명령은 강제적인 만큼 누구에게나 공평해야 한다. 그래야 그 국가는 진정한 위엄을 가질 수 있는 것이다.

선생의 이름으로

학위 과정을 모두 마치고 강단에 선 지 벌써 10년을 향해 간다. 학기 단위로 치면 17학기가 되었다. 그동안 여러 학교에서 적지 않은 학생들과 만났다. 두근대는 가슴으로 첫 강의를 시작한 게 바로 엊그제 같은데 늘 그렇듯이 시간은 참 빠르게 흘러간다.

맹자는 군자의 세 가지 즐거움으로 가르치는 즐거움을 이야기했다. 내가 경험해보니 가르치는 일은 분명 즐겁고 보람 있는 일이다. 돈이나 명예와는 별 상관없는 직업이지만 매력 있는 일이라는 것은 맞다. 학생들이 쑥쑥 성장하는 모습을 지켜보는 것은 정말 크나 큰 즐거움이다. 선생의 말과 행동이 학생들에게 큰 영향을 줄 수 있기에 그 점을 늘 신경 쓰고 주의한다. 그리고 조금 더 도움을 줄 수 있으면 좋겠다는 생각을 늘 하고 산다.

선생의 본 임무는 학생을 가르치는 일이다. 그러므로 그것에 주력해야 마땅한데 실제 선생들의 실상은 그렇지 못할 때가 많다. 어이없는 잡무와 수업을 방해하는 갖가지 상황들이 펼쳐진다. 선생은 슈퍼맨이 아닌데 자꾸 슈퍼맨 이길 요구한다면, 그이는 진짜 선생에서 점점 멀어지게 되는 법이다.

어느 학교, 어떤 위치에서든 학생들을 가르치는 자리에서는 나름 정성을 가지고 열심히 하고자 했다. 그리고 내가 과연 얼마나 좋은 선생일지는 나로서는 알 수 없지만 학생들과의

눈높이를 맞추려고 나름 애썼다. 타성에 젖지 않으려고 부단히 노력했다. 언제고 내 스스로 학생들의 기대에 부응치 못한다고 생각되면 주저 없이 떠나리라는 다짐도 했다. 선생은 학생들의 인생에서 막대한 역할을 지니고 있기 때문이다. 앞으로도 그렇게 살 것이다.

아버지와 만년필

나는 물건을 잘 잃어버리는 편이다. 가령, 강의실에서 출석을 부르고 볼펜을 교탁 위에 자주 두고 나온다. 가방에 몇 개씩 넣고 다녀도 한 2주 지나면 다 없어진다. 가끔은 나처럼 누가 두고 간 볼펜을 발견해서 그것을 들고 다니기도 한다. 담배와 라이터도 잘 잃어버린다. 그 밖에 비 오는 날이면 우산, 겨울이면 목도리, 장갑 등등 열거하려니, 많다.

갑자기 만년필이 생각났다. 펜이 아닌 만년필을 가지고 다니면서 출석도 체크하고 필기도 하자는 생각이 들었다. 그리고 생각이 거기에 미치자 예전에 아버지가 주신 만년필이 떠올랐다. 생각해 보니 까마득한 기억이다. 예전 아버지가 쓰시다가 주신 것인데, 파카 만년필이다. 고등학교 때인지, 대학때인지 기억도 가물가물한데, 그 만년필을 받았지만 쓴 기억은 거의 없다. 부랴부랴 여기저기를 뒤졌으나, 찾을 수 없었

다. 예전 책상을 버리면서 함께 없어진 것 같다. 찾으려던 그 파카 만년필은 못 찾았지만 뜻밖에 다른 수확이 있었다. 여기저기 서랍 속을 뒤지다가 세퍼 만년필을 건졌다. 아마 그것도 아버지께서 주신 듯 한데, 어디 외국에 나가셨다가 선물로 사오신 것 같다. 아들에게 두 번 씩이나 만년필을 선물한 아버지라니. 또 그게 있는지도 기억 못하는 아들이라니.

예전 아버지가 젊었던 시대에는 만년필을 많이 썼던 것 같다. 정성스레 잉크를 담고, 잉크가 묻으면 휴지로 닦고 애지중지 보관하며 글씨를 써내려가던 그 때가 볼펜에 익숙한 우리세대 보다 훨씬 낭만적인 것 같다. 이번 주말엔 아버지와 만년필에 관한 추억을 좀 얘기해봐야 겠다. 그리고 나도 세퍼 만년필을 잘 써볼 생각이다.

목욕탕의 추억

어느덧 한 해의 마지막 달, 아침엔 한 과목을 종강하고 오후엔 다른 과목의 기말시험을 마치고 나니, 이제 한학기가 끝났구나 하는 생각에 시원섭섭함이 밀려왔다. 늘 그맘때면 드는 감정이다. 저녁 생각이 없던 차에 갑자기 목욕이 하고 싶어져서 오랜 만에 동네에 있는 목욕탕을 찾았다. 그런데 생각해보니 바로 근처에 있는 목욕탕인데도 몇 년 만에 가는 터였다. 그렇다고 목욕을 안 한다는 건 아니고 요즘은 여기저기 시설

좋은 24시간 불한증막이니 찜질방이며 대형 사우나가 많아 주로 그런 큼직한 곳을 다녔던 것이다.

모든 게 대형화 고급화되다보니까 동네 구멍가게나 음식점들이 줄줄이 문을 닫거나 영세한 운영을 면치 못하고 있다. 오랜 만에 찾아간 목욕탕도 바로 그런 모습이었다. 8시면 문을 닫는다는 운영시간에도 고개가 갸우뚱해졌지만, 탕 안에는 나를 포함해 달랑 2명의 손님뿐이었다. 그런데 가만히 생각해보니까 그 목욕탕도 한 10년 전쯤에는 근방에서 가장 크고 시설 좋기로 이름났던 곳이었다. 사람이 없다보니 목욕탕은 나의 독무대가 되고 이윽고 7시가 조금 넘자마자 탕 안의 남자직원이 들어와 청소를 하기 시작했습니다. 손님이 없으니 그나마도 일찍 문을 닫겠단 생각이었던 것 같다. 아무려나 난 천천히 나가겠단 생각으로 탕 안에 들어가 몸을 담그고 있자니, 갑자기 아련한 추억이 떠오르기 시작했다.

개구쟁이 초등학생 시절, 우리 동네엔 딱 하나뿐인 목욕탕이 있었다. 2층은 여관이었다. 목욕탕은 우리 집 바로 맞은편에 있었다. 목욕탕 집 아들딸과는 허물없는 친구였다. 목욕탕은 늘 초만원이었다. 늘 사람들로 북적거렸고, 심지어 주말엔 사람이 많아 발길을 돌리는 사람들도 있을 정도였다. 그렇다 보니 목욕탕 집은 우리 동네에서 알부자로 통했다. 일주일에 한번 있는 휴일이 돌아오면, 목욕탕은 동네 개구쟁이 꼬마들에게 장난치고 수영하는 좋은 놀이터이기도 했다. 이런 기억도 난다. 목욕탕이 성업을 이어가던 그 시절, 그 곳에는 일

하는 삼촌 뻘 되는 젊은 형들이 몇 명 있었다. 난 목욕탕을 수시로 드나들면서 그 형들과 친해지게 됐는데, 형들의 심부름도 곧잘 하고, 함께 장기도 두고 배드민턴도 치면서 친하게 지냈다. 그런 나를 귀여워하던 형들은 맛있는 것도 종종 사주며 막내 동생처럼 잘 대해주었다. 무협소설을 빌려오라는 심부름도 많이 했던 거 같고, 혹은 담배 심부름도 종종 했다. 탈의실 안에서 형들이 부황을 뜨고 했던 모습에 신기해하던 기억도 있다.

그러던 어느 날 목욕탕 집은 서울로 이사를 갔고, 형들도 다 뿔뿔이 흩어졌다. 다른 사람이 새로 맡아 운영을 했겠지만, 이상하게도 그 이후 그 목욕탕에 대한 기억은 별로 없다. 아마 몇 년 운영을 하다가 장사가 안 되어 문을 닫고, 2층 여관만 운영했던 것 같다. 그러다 아예 건물을 개조하여 다세대주택으로 변해버렸다. 그즈음 더 크고 시설 좋은 목욕탕들이 여기저기 새로 생기면서 나도 그곳으로 목욕을 하러 다녔고, 다시 시설 좋은 사우나로 옮겨 다녔던 것이다. 그때 그 마음 좋고 넉넉했던, 내가 많이 따르기도 했던 그 형들은 지금 어디서 어떻게 살고 있을까. 오늘 동네의 오래된 목욕탕을 다녀오면서 나는 갑자기 그 형들이 많이 보고 싶어졌다.

별을 보다

한 학기를 마치고 성적처리를 하고나니 어느새 새해가 코앞에 와있다. 돌아보면 늘 아쉬움이다. 1년이란 시간도 정말 짧게 느껴지고 뭘 하며 지냈나 싶어 마음이 싸하다. 어쩔 수 없다. 올해는 여기까지다. 홀가분하게 한해를 보내자는 마음으로 강원도로 향했다. 옮겨다놓을 짐들을 가득 실은 나의 애마는 강원도로 질주했다. 영동고속도로, 시속 140키로를 넘나들며 3시간 만에 평창 집에 도착했다.

그 골짜기를 찾아가는 풍경이 일품이다. 워낙 골짜기다 보니 차도 거의 안다니는 그 길. 눈이 쌓이면 오도 가도 못할 곳이지만 올해는 이상하게 강원도엔 눈이 별로 없다. 꽝꽝 얼어붙은 추운 날씨 때문에 내내 실내에만 있다가 밤늦게 담배한 대 피우려 잠시 밖에 나왔는데, 하늘을 보고 깜짝 놀랐다. 그 겨울밤, 강원도의 밤하늘엔 수없이 많은 별들이 바로 눈앞에 손 내밀면 잡힐 듯 그렇게 가까이 총총히 박혀있었다. '이야!' 감탄이 저절로 나왔다. 도대체 얼마 만에 저렇게 많은 별들을 본건가. 별을 보기위해 하늘을 쳐다본지도 오래됐지만 복작거리는 도시하늘엔 그나마 제대로 보이지도 않으니까 근래에는 거의 별을 본 기억이 없다. 추운 것도 잊고 잠시 멍해져서 별들을 실컷 바라보았다. 별이 빛나는 밤에. 별들에게 물어봐. 별은 내 가슴에. 저 별은 나의 별, 저 별은 너의 별. 반짝반짝 작은 별. 갑자기 별과 관련된 어구가 마구 마구 떠

올랐다. 그렇게 밤하늘의 별을 보고 있자니, 어렸을 때 별을 바라보며 상상력을 키우던 때와 친구들과 등산가서 산꼭대기에서 함께 바라보던 추억도 떠오르고. 하여간 그날 그 별들을 바라보며 많은 생각을 했다. 그리고 이런 생각도 했다. 가끔씩 별을 보면, 정신건강에도 좋을 거 같다.

새 학기를 준비하며

8월의 마지막 주말이다. 9월이 시작되는 다음 주면 대학도 2학기를 시작한다. 이런 저런 수업준비를 해야 하는 시점이다. 이 시점이 오니 그렇게 더웠던 올 여름도 이제 슬슬 물러날 채비를 하는 것 같다. 문득, 2004년 여름이 떠오른다. 3년간의 유학생활을 마치고 귀국을 준비하던 그 여름날들이. 시원함, 서운함, 허무함, 불안함들이 뒤범벅되었던 나날들. 지금 다시 추억하니 그립고 애틋하다.

우선, 상해의 여름, 무척이나 덥다. 5월부터 시작하여 9월 말까지 이어지는 더위. 그 더위에 대한 인상이 참으로 강렬하다. 그 곳에서 4번의 여름을 났다. 책을 붙들고 컴퓨터를 치면서 말이다. 상해로 입성하던 2001년의 여름과 상해를 떠나던 2004년의 여름은 상당히 다르게 기억된다. 세상을 대하는 내 태도 역시 많이 바뀌었다. 청춘은 멀어졌고 감정은 말라서격거렸다. 졸업수속을 모두 마치고 정리할 건 정리하고 짐

을 배로 먼저 부치고 상해를 뜬 게 7월 초였다. 상해 포동국 제공항으로 향하던 그날 아침의 그 기분을 잊지 못한다. 황포강을 건널 때 한차례 비가 흩뿌렸던 것도 같다.

그해 상해에서 돌아온 나는 남은 여름을 어떻게 보냈었던가. 인천항구에 가서 짐을 찾고 친구들과 유학생활에 대해 떠들었고 그리고 강의준비들을 했다. 어쨌거나 새 출발이었다. 그리고 흘러간 지난 8년의 시간들. 나는 무엇을 얼마나 하고 살았나, 돌아보게 된다. 다시 8년 전 그해 여름, 새롭게 출발하던 그때의 마음가짐을 추억하며 새 학기, 수업을 준비해야겠다. 비와 함께 가을이 시작되려나보다.

뜨거운 여름, 소년은 자란다

올여름 참 길고도 덥다. 말복, 입추 다 지나고 학교는 개학이 낼모레로 다가왔는데도 폭염은 꺾일 줄 모르고 기승이다. 정신 못 차릴 더위란 게 이런 게 아닌가. 밤에도 열대야로 시달리고. 사정이 이렇다보니 불쾌지수 계속 오르고 자연 짜증이 치솟기 마련이다. 그러나 한편으로 생각해보면 여름은 원래 더워야 맛이고 또 더운게 당연하지 않은가. 아무리 더워도 어쨌거나 여름은 활기가 있는 계절이고 그리하여 흔히들 청춘의 계절이라 일컫지 아니한가.

뜨거운 청춘도 청춘이지만 소년들에게도 여름은 즐거운 계

절이다. 돌이켜 내 소년시절을 생각해봐도 여름은 하루하루가 즐겁고 신나는, 영원히 해가 지지 않기를 바랐던, 그런 시절 아니었던가. 중국영화 〈햇빛 쏟아지던 날들〉은 한 소년의 성장과정을 뜨거운 여름을 통과하는 것으로 비유했다. 나에겐 12살 난 조카가 있다. 한창 개구쟁이 소년, 넘치는 에너지를 주체를 못한다. 하여 소년의 엄마, 즉 내 누이는 나에게 종종 에스오에스를 친다. 방학이 있어 상대적으로 시간적 여유가 있는 나에게. 나 역시 사랑하는 조카와 기꺼이 놀아줄 의향이 있다. 방학 동안 조카와 함께 산으로, 강으로, 바다로 또 무슨 전시회, 박람회장 까지 여러 곳을 다녀온 것 같다.

소년은 쑥쑥 자란다. 에너지는 넘치고 호기심은 끝이 없다. 숙제나 공부보다는 놀기를 좋아한다. 해맑은 웃음, 건강하고 부드러운 몸, 보기만 해도 기분이 좋아진다. 소년은 어느덧 자라 삼촌과 바둑과 수영, 등산을 함께 하는 좋은 상대가 되었다. 소년은 좀 더 실컷 뛰어놀아야 한다. 부모들은 자기 아이들이 경쟁에 처질까 노심초사 하지만 부모의 괜한 걱정, 욕심이기 쉽다. 중국 속담 중에 "영웅은 소년에게서 난다"는 말이 있다. 소년들이 가진 무궁무진한 가능성들, 그건 어른들이 옭아매고 다그쳐서 키워지는 건 아닐 것이다. 이 뜨거운 여름, 소년들은 자란다. 무럭무럭. 우리는 좀더 애정과 관심, 너그러움으로 그들을 지켜봐야할 것이다.

관록은 녹슬지 않는다

"난 너를 알고 사랑을 알고, 종이학 슬픈 꿈을 알게 되었지"

전영록 〈종이학〉

일요일 밤, 매번은 아니지만 그래도 즐겨보는 프로그램이 있다. 바로 〈콘서트 7080〉이다. 배철수의 진행도 좋고, 종종 노래와 더불어 추억에 잠길 수 있는 시간이기도 하다. 오랜만에 무대에 선 전영록을 보았다. 역시, 관록은 녹슬지 않는다, 라는 느낌을 강하게 받았다. 세월은 그를 비껴가는 모양이다. 어찌 그리 변치 않는, 여전한 젊음과 활력을 간직할 수 있는지, 신기하다. 반가운 마음으로 그의 노래를 들었는데, 그의 지치지 않는 열정을 다시 확인할 수 있었다.

전영록의 노래들은 지금 다시 들어도 촌스럽다는 느낌이 들지 않는다. 폭발하는 가창력은 아니지만 언제나 노래를 맛갈나게, 분위기를 제대로 살려낸다. 그가 불러 히트시킨 노래가 도대체 얼마던가 〈종이학〉, 〈그대 우나 봐〉, 〈내 사랑 울보〉, 〈불티〉, 〈아직도 어두운 밤인가 봐〉 …그런 노래만 몇 곡 불러도 충분히 자리를 빛낼 수 있겠지만 기왕이면 계속 히트곡을 내는 영원한 현역이길 바란다. 그리고 예전부터 그런 생각을 했지만 팝도 참 멋지게 부를줄 아는 가수가 바로 전영록이다. 예전 전영록의 별명이 "영개"였음을 기억한다. 일명 "영원한 개구쟁이"다.

나에겐 정서적으로 조용필보다는 전영록이 더 친근하게 느

껴진다. 돌이켜 보건데 전영록은 내 또래 많은 이들에게 만능 엔터테이너이자 오빠부대를 몰고 다니는 청춘의 한 상징, 이 었던 것 같다. 개인적으로 그에 대한 기억은 20대를 막 시작 하면서부터 점차 멀어졌던 것 같은데, 아닌 게 아니라 1990 년대 이후로는 방송출연도 뜸해졌다. 어쨌든 다시 듣는 그의 목소리, 여전히 젊음을 간직한 그의 모습이 참 좋았다. 예전 처럼 다시 활발한 활동을 볼 수 있으면 좋겠다. 전영록 파이 팅!!

잘 가라 극장아

오랫동안 수원지역의 대표극장으로 군림했던 중앙극장이 얼마 전 폐관했다. 평소처럼 주말저녁에 영화 한편 보러갔다 가 그 사실을 알게 됐다. 뭐랄까, 싸하게 다가오는 어떤 감 정...그래, 생각해보니 중앙극장이 위상을 잃은 지도 한 10년 된 거 같다. 그 이후론 겨우 명맥만 유지해 왔다고 할까. 가끔 가보면 휑 하긴 했다. 오히려 개인적으론 그게 더 좋았지만. 찾아보니 안 그래도 경기권 신문에는 중앙극장의 폐관을 다루 고 있었다. 내가 느낀 감정처럼, 애잔한 기분이 느껴지는 그 기사.

60년 역사를 끝으로 사라진 중앙극장은 1990년대 중반까지 수원의 간판극장이었다. 수원 중심의 한복판, 노른자 땅에 위

치하여 늘 만남의 장소였고 영화 보러가자, 하면 으레 중앙극장이었다. 해서 수원 토박이인 나 역시 중앙극장과 얽힌 많은 추억이 있다. 그러다 서서히 그 간판의 자리를 내주었고, 결국 이렇게 폐관이라는 쓸쓸한 결말을 가지게 되었다. 크게 두 가지 요인이다. 첫째는 멀티플렉스에 도저히 상대가 되지 않았을 거고, 또 하나는 중앙극장이 위치한, 전통적인 수원의 중심가의 상권이 죽은 탓이다. 원래는 작년말에 폐관할 예정이었는데, 아쉽고 아쉬웠기에 몇 달을 더 버틴 것이라고도 했다. 어디 수원만 그런가, 왕년의 극장들, 이젠 흔적 없이 사라진 곳이 많다. 그나마 리모델링해서 명맥을 유지한다면 다행, 그마저도 적자를 면치 못하는 곳이 많다고 들었다. 그렇다면 현재 대한민국의 극장은 소위 멀티플렉스가 장악했다. 편리하고 안락한 시설, 더없이 친절한 직원들, 그러나, 뭔가가 허전하고 그렇다. 예전, 그 각각의 극장이 갖던 분위기, 개성을 찾아볼 수 없다.

수원지역을 잠깐 보자. 중앙극장이 간판으로 전성기를 구가했을 때, 역시 오랜 전통을 가진 수원극장과 아카데미가 있었

다. 수원극장이 먼저 문을 닫았고, 아카데미에서 본 마지막 영화는 곽경택의 〈친구〉였다. 대한극장, 시네마타운이 중앙의 아성을 위협하는

새로운 강자로 떴지만 어느 샌가 사라졌고 10년 정도 된 동수원의 단오, 키넥스 극장도 한때 잘 나갔었다. 지금은 모두 사라졌다. 그렇다, 지금은 시지브이, 메가박스, 롯데시네마가 관객들을 모두 흡수하고 있다.

중앙극장의 폐관, 마치 옛 애인과 마지막으로 인사를 주고받고 돌아서는 것 같아 마음이 짠하다. 대만의 문제적 작가 차이밍량의 〈굿바이, 용문객잔〉은 사라져가는 옛 극장에 대한 송가, 같은 영화인데, 갑자기 그 영화가 떠오른다. 잘가라, 극장이여, 내 추억이여, 그리고 청춘이여...

남한산성을 거닐다

지난 봄 남한산성에 다녀왔다. 수원에서 차를 몰고 가니 한 시간 남짓. 봄을 맞아 산행에 나선 사람들이 무척 많았다. 어렸을 때 아버지 따라 한번 가본 기억이 어렴풋할 뿐, 가까운 곳에 살면서도 가볼 생각을 안했다. 남한산성은 멋진 성이었다. 수원성과는 또 다른 멋과 느낌이었다. 남한산성에 비하면 수원성은 부드럽고 아기자기한 느낌이랄까. 고향이 수원이라 늘 성을 봐왔고 집 뒤로 바로 성이 보이는 터라 무척 친숙하다. 어렸을 때는 성곽에 올라가 놀기도 하고 친구들과 칼싸움도 하고 그랬다. 지금은 수원성도 엄격하게 관리되고 해외에서도 많이 관광 오는 명소지만 나 어렸을 때 생각하면 수원성

은 뭐랄까 좀 더 생활에 밀착된 곳이었달까 그랬다.

남한산성은 수도 서울을 방어하는 요새, 가파른 산세와 지형을 잘 이용한 말 그대로 전쟁을 대비한 산성이다. 그 옛날 어떻게 그런 성을 쌓았을까. 성 위에서 내려다보는 경치가 일품이었다. 그곳은 성남, 광주, 하남, 서울을 걸치고 있는 지리적 요충지, 남문에서 서문으로 이르는 가파른 경사에 쌓은 성곽을 바라보니 언뜻 중국의 만리장성이 연상되었다.

성곽을 따라 걸으며 멋진 풍경에 감탄을 하면서 남한산성에 새겨진 아픈 역사의 흔적을 되새겼다. 김훈의 소설 〈남한산성〉의 몇 대목도 떠올랐다. 겨우내 얼었던 산이 이제 막 녹느라고 길은 질퍽거렸지만 많은 것을 보고 생각하게 한 나들이었다.

다시 찾은 제주

10년 만에 제주를 찾았다. 가족 모두가 함께한 여행이었다. 올 겨울 유난히 추웠기에 따뜻한 남쪽의 온기를 기대했는데, 뜻밖에 제주는 서울에 안 오는 눈도 내리고 강한 바람으로 기대를 여지없이 무너뜨렸다. 제주는 세 번 째다. 천해의 자연이 주는 장관, 그렇게 제주는 산과 바다가 멋지게 조화를 이룬, 세계 어디에 내놔도 손색이 없는 관광지라고 할수 있겠다. 10년 만에 찾은 제주는 변함없는 절경을 보여주었고 그리하여 우리 가족들에게 멋진 추억을 안겨주었다. 또 한편 새삼

10년이란 시간의 짧음이 당혹스러웠지만 그렇게 흘러가는 게 우리 인생이라는 것을 이젠 좀 알 것 같다.

부모님도 계셨지만 아이들이 있으니 이번 여행은 아무래도 아이들 위주가 된다. 이런 저런, 그 사이 새로 생긴 많은 테마파크를 둘러보았다. 세계적 관광지로 도약하기 위해 도와 손잡고 만들었을 그 많은 시설들은 그러나 한편으론 너무 인위적, 이란 생각도 들었다. 나로 말하자면 역시 제주도 관광의 백미는 산과 바다, 그 자체라고 생각한다. 눈덮인 한라산을 한번 올라보고 싶었으나 이번엔 그저 바램으로 그쳤다. 나중에 그 목적으로 다시 한번 와야겠다.

예전엔 느끼지 못했던 점 하나는, 제주도 사람들이 상당히 친절하다는 점이다. 손님에게 대하는 의례적인 친절이 아니라 전반적으로 그런 느낌을 받았다. 어, 원래 그랬던가, 싶었는데 생각해보니 그런 아름다운 자연과 벗하며 사는 사람들이라 복작거리는 도시에 사는 우리에 비해서는 여유가 한결 있겠다 싶었다. 이제 서울에도 봄기운이 완연하니 남쪽 제주는 한결 더 그럴 것이다. 언제 다시 갈지 모르겠지만 제주, 생각하니 벌써부터 다시 설렌다.

외국어를 한다는 것

국제화 시대, 외국어의 중요성은 날로 부각되고 있다. 영어

는 더 이상 말할 것도 없고, 중국어, 일어도 열기가 있다. 중국어를 가르치고 있는 입장에서도 많은 것을 생각한다. 정말 편리한 시대, 앉은자리에서 세계 곳곳에서 벌어지는 일들을 실시간으로 확인할 수 있고, 해당국가에 가지 않고도 여러 일들을 편리하게 해결할 수 있게 되었다. 예전에는 상상하기 힘든 일이다. 정보통신과 과학기술의 눈부신 발전 덕분이다. 그러나, 외국어를 배우는 건 여전히, 쉽지 않다. 수많은 교재가 판을 치고 저마다 획기적인 방법이 있다고 광고하지만 외국어 습득은 일정한 시간과 노력을 쏟지 않으면 효과를 보기 힘들다.

1988년, 지금으로부터 24년 전, 그러니까 우리나라에서 올림픽을 개최하던 그 해, 나는 고등학교 제2외국어로 중국어를 처음 접했다. 다른 무수한 과목들과 마찬가지로 중국어 역시 별 느낌 없었다. 예외 없이 중국어도 맞아가며 배운 기억이 난다. 그때만 해도 중국대륙과 교류 전이라 대만식 발음부호, 대만식 한자로 배웠다. 어쨌든 나도 20년 팠다. 한 우물을. 그리고 중국어 선생으로 살고 있다. 물론 내 관심과 탐구영역은 중국어라는 말 자체로 끝나는 건 아니다. 흔히 이런 말을 한다. 외국어를 한다는 것은 또 하나의 세계를 갖는 것이라고. 누가 한 말인지, 좋은 말, 정확한 표현 같다. 그래, 그리하여 세상을 좀 더 풍요롭게 살 수 있는 것 같다.

여기서 말하는 외국어를 한다는 것은 단순히 시험준비용을 말함은 물론 아니다. 그리고 막 배우기 시작한 단계를 말함도 아니다. 어느 정도 그 나라 말과 글, 그리고 그 나라의 역사,

문화를 이해할 때, 그것을 느낄 수 있으리라고 본다. 삶이 좀 더 풍요로워진다는 것을 말이다. 중국은 내게 있어 단순히 직업과 관련된 곳 만은 아니다. 언제든 훌쩍 떠날수 있는 곳이며 정겨운 친구들, 선생님들이 사는 곳이다. 내가 계속 탐구하고 찾아보고픈 많은 것들을 갖고 있는 나라이자 한번 멋지게 사업을 벌여보고 싶은 곳이기도 한 것이다. 외국어를 배운다는 것, 한다는 것은 쉬운 일도 아니고 또 유쾌한 것만도 아니지만 삶을 좀 더 넓고 풍요롭게 만들 수 있다는 것만큼은 분명하다. 재밌고 즐겁게 꾸준하게 하는 것이 중요하다. 외국어 공부 그 자체에만 함몰되지 않았으면 좋겠고 너무 실용만을 따지지 않았으면 좋겠다. 그 나라를 이해할 수 있는 키가 됐으면 좋겠고 삶을 풍요롭게 하는 방편이 됐으면 좋겠다.

굿빠이 포동이!

나는 개를 무척 좋아한다. 여건만 되면 좋아하는 개를 마음 껏 길러보고 싶다. 현재로서는 어렵지만 나중엔 꼭 그렇게 할 생각이다. 물론 그때는 개도 스트레스 받지 않고 자유롭게 살 수 있어야 하겠다.

키우던 진도개를 아는 분에게 보냈다. 더 좋은 환경에서 자유롭게 지내길 바라면서. 다행히 잘 적응해서 잘 먹고 예쁨도 받는다니 기쁘다. 작년 가을 친구네 진도개가 새끼를 낳았다.

너무 귀엽고 예뻐서 한 마리 달라고 했다. 하얀 백구. 한달 쯤 지나 집으로 데려왔다. 마당두 거의 없고, 개를 어떻게 키우냐고 식구들이 모두 반대했지만 막상 데려오니 다들 예쁘다고 난리였다. 게다가 순한 순둥이. 어미 떨어져서도 달리 찾지도 않았던. 하얀 게 곰처럼 포동포동해서 포동이라는 이름을 지어줬다.

추운날씨에도 한번 아프지도 않고 밥도 잘 먹어 하루가 다르게 부쩍부쩍 자랐다. 그렇게 겨울을 나고 봄이 되자 멋지고 늠름한 진도개의 자태가 나오기 시작했다. 감당할 수 없게 힘도 세지고 짖는 소리도 우렁찬 게 데리고 근처 산에 오르면 지나가는 사람마다 한마디씩 했다. 처음엔, 우와 곰처럼 생겼다. 너무 귀여워. 라는 말이 많았는데 점점 자라자, 사람들은 멋지다. 혹은 그놈 참 잘 생겼다. 라는 감탄사를 연발했다. 사람으로 치면 사춘기 고등학생쯤 되려나. 그 뻗치는 힘과 먹성이 장난 아니었다. 한 6개월 더 자라 성견이 되면 정말 멋질 것 같다. 한 달 전 쯤 예방주사를 맞추기 위해 병원에 갔더니 의사는 친절하게도 진도개의 여러 특징을 말해줬는데, 주인에 대한 충성심이 강해서 군견으로는 안 쓴다, 라는 말이 인상적이었다. 하긴 종종 진도개에 얽힌 사연이 있으니까.

사실 나는 계속 키우고 싶었는데 먹는 것부터 시작해서 차지하는 공간까지 점점 집에서 키우기가 어려워지고 가족들의 공통된 의견도 넓은 시골 쪽으로 보내자는 쪽으로 기울었다. 해서 잘 아는 분에게 부탁해서 강화 쪽으로 보냈다. 잘 키워

줄 거란 믿음도 들었고. 지난 일요일, 차에 태우려 하자, 상황을 벌써 눈치 채고 집에 들어가서 안 나오려 한다. 어쩔 수 없이 집째 들어 차에 실었다. 나중에 얘기를 들어보니 그날 내내 그랬고 멀미를 했는지 도착해선 토했다고 한다. 다음날부턴 씩씩하게 잘 먹고 잘 논다는 얘길 들었다. 다행이다. 정이란게 참 그렇다. 한 6개월, 정이 많이 들었다. 아침에 나갈 때도, 밤늦게 돌아올 때도 언제나 반갑게 꼬리치고 재롱떨고. 밥먹을 때, 같이 산책 나가자고 할 때, 그런 모습들이 눈에 훤하다. 가끔 보러가야겠다. 얼마나 멋지게 자랐나 확인도 할 겸. 멋지게 자라줘서 고맙다 포동아.

늘 그랬던 것처럼 씩씩하고 건강하게 잘 자라다오. 밥도 잘 먹고. 나중에 다 같이 한번 보러가마. 굿바이!

수영

수영은 내가 변함없이 꾸준히 즐기는 운동이다. 새해, 사람들은 많은 것을 계획하고 또 시작한다. 새로 운동을 시작하겠다는 계획도 많은 사람들이 하는 계획 중의 하나다. 꼭 건강을 위해서라기보다는, 그것을 즐길 수 있고, 또 재미가 있어야 오래할 수 있다.

새해 들어 처음으로 수영장에 간다. 여러 개의 레인이 있는데, 그 중 3분의 2는 늘 강습하는 사람들로 북적인다. 그쪽은

늘 시끌벅쩍하다. 활기가 느껴지기도 하지만 가끔은 좀 오버하는 면도 있다. 내가 택하는 레인은 자유수영을 즐기는 가장자리 레인이다. 날씨가 춥다보니, 처음 물에 들어가는 순간이 좀 머뭇거려지기도 한다. 그러나 몸이 풀리면 춥다는 생각이 들지 않는다. 천천히 그리고 기분 좋게 물속을 헤친다. 수영의 좋은 점은 무엇보다 기분전환에 그만이라는 점이다. 머릿속이 복잡할 때, 기분이 처질 때, 물속에 들어가서 첨벙거리다보면 기분이 좋아진다. 편안해진다. 자유형, 평형, 배영, 접영, 그리고 다이빙, 잠수, 물구나무서기, 혹은 물속에서 달리기까지 한다. 단, 후자쪽은 사람이 별로 없을 때 가능한 상황이다. 난 따로 수영강습을 받아본 적이 없다. 자유형, 평형이야 어렸을 때부터 할 줄 알았고, 배영과 접영은 다른 사람이 하는 걸 보고 조금씩 터득했다. 특히 접영은 나름대로 많은 시간을 투자해서 터득했다. 조금씩 늘어가는 게 참 재밌었다.

내가 이렇게 일주일에 많게는 두세 번, 적어도 한번 이상, 꾸준히 수영을 하게 된건 그리 오래된 일이 아니지만 그래도 벌써 한 10년이 되간다. 그 전에도 수영을 좋아하긴 했지만, 그저 여름에 더울 때, 야외수영장이나 바닷가에 가서 피서 겸 하는 게 고작이었다. 유학시절, 자꾸 떨어지는 체력보강을 위해, 혹은 단조로운 생활에 변화를 주기위해 운동은 꼭 필요했다. 그때 이런저런 운동을 섭렵하다 택한 게 수영이었다. 내가 중국에서 애용했던 수영장은 수영장뿐 아니라 사우나와 휴게실, 안마실을 총망라한 일종의 복합 휴식공간이었다. 아무

튼 다시 수영에 초점을 두고 얘기하자면, 그 수영장 규모가 크진 않았지만, 대신 따로 레인을 만들지 않아서 좋았고, 24시간 개방이라 시간에 구애받지 않았다. 답답하고 찌뿌둥하면 새벽에도 갔고, 비오면 택시타고도 갔다. 아무도 없는 새벽의 수영장, 혼자서 첨벙거리며 고래고래 소리치며 놀던 기억이 새롭다. 오래 다니다보니, 사장부터 탈의실 직원들까지, 친한 친구가 되기도 했다. 특히 중간급 관리자, 대리급 여자 직원은, 한국 드라마 매니아였고 갈 때마다 한국어 한 두 마디를 가르쳐준 인연으로 친해졌고, 수영장표를 선물해주기도 했다.

아무튼 유학시절에도, 그리고 방학 때 잠깐 한국에 들어왔을 때도, 그리고 지금도 나는 변함없이 수영장에 다니고 있다. 시간을 재놓고 빡빡하게 수영하는 것도 아니고, 그저 가고 싶을 때, 하고 싶은 만큼 첨벙거리고 오면 몸도 마음도 상쾌해진다. 운동도 여러 가지가 있다. 인원이 돼야만 할 수 있는 운동이 대개다. 언젠가부터 서로 바빠서 얼굴보기도 힘들어진 마당에 같이 운동하자는 말은 더 하기 어려워진다. 아무 때고 내킬 때, 혼자서도 즐길 수 있는 운동중의 하나가 수영이 아닐까. 다니다보면 자주 보는 얼굴도 생기고 인사도 주고받는다. 내일도 아마 수영장에 갈 거 같다.

추억을 튕기다

그 사람 나를 알아도 나는 기억을 못합니다
목이 메어와 눈물이 흘러도 사랑이 지나가면
이문세 〈사랑이 지나가면〉

요즘 중고등학교 학생들도 기타를 칠까? 아마도 학교 수업, 과외 수업에 치여서 쳇바퀴 돌듯 힘든 하루를 보낼 것이고, 남는 시간은 컴퓨터 앞에 앉아 시간을 보내지 않을까? 그러나 의외로 기타를 치는 청소년들, 많다고 한다. 동네 악기점에서 주인 아주머니 한테 들은 얘기다.

지난 겨울의 어느 날, 문득 기타가 다시 치고 싶어졌다. 말 그대로 문득이다. 하고 싶으면 해야지, 당장 기타를 하나 사야 겠다 했는데 생각해보니 아, 집에 기타가 있었다. 집안을 뒤져보니, 예전에 치던 기타가 가방에 쌓여 한 구석에 놓여 있었다. 그래도 버리지 않고 있었다니, 반가웠다. 그 기타로 치면 고등학교 1학년인가 2학년 때 대학에 다니던 누나가 샀던 걸로 기억한다. 그리하여 난 고등학교 내내 기타를 튕겼고 대학 때, 군대 가기 전까지도 좀 쳤던 거 같다. 아니다. 군대 내무반에도 기타가 있어서 좀 쳤던 거 같다. 그리곤 기억에서 사라졌다. 중국유학시절에 내가 살던 아파트단지 입구에 기타가게 겸 교습소가 있었다. 주로 전기기타였는데, 한두 번 둘러본 적은 있었던 거 같다. 외로운 유학생활, 기타나 좀 쳐볼까, 했다가 기타는 무슨 기타, 했던 거 같다.

아무튼 집에서 다시 찾아낸 기타는 예상대로 줄이 끊어지고 녹이 슬어 있었다. 코드를 잡는 앞부분이 닳아있는 걸 보면 꽤 쳤던 모양이다. 새로 사려던 생각을 접고 동네 악기점에 갔다. "줄만 갈면 문제없겠는데요." 라는 말을 듣고 줄을 갈았다. "옛날 기타들이 오히려 괜찮은 게 많았어요. 요즘은 중국제도 많고." 주인의 설명이 이어졌다. 오케이, 줄을 갈아 돌아와서는 기타를 잡았다. 어색했다. 집을 또 뒤졌다. 예전에 보던 기타 책을 찾기 위해. 겨우겨우 두권을 찾아냈다. 출판 년도를 보니 1989년. 갑자기 옛날 생각이 확 밀려왔다. 코드를 잡는 손이 처음엔 어색했지만 점점 익숙해지면서 예전가락이 조금씩 살아난다. 재밌다. 그렇게 나는 요즘 가끔씩 기타를 치고 있다. 추억을 튕긴다. 예전 처음 기타를 잡던 때처럼 손가락에 굳은살도 박혔다. 1989년 내가 열심히 보던 기타 책에는 유재하, 이문세, 전영록, 신촌 블루스, 조하문, 그런 가수들의 노래가 많았다. 다시 들어도 역시 좋은 노래들이다. 그러고 보면 그런 노래들엔 내 그 시절 추억들도 많이 담겨있었다.

오랜만에 다시 기타를 쳐보니 한마디로 좋다. 추억도 새록새록, 코드를 잡고 노래를 부르는 사이 기분이 좋아진다. 다룰 줄 아는 악기가 있으면 좋다, 라는 말이 뭔지 알겠다. 혹 집안 한쪽에 세워둔 기타가 있다면 다시 한번 쳐보시길.

두 번째 가본 경주

 2월은 늘 짧게 느껴진다. 겨울과 봄 사이에 걸쳐있고 각 학교의 졸업식이 있는 달이고 곧 시작될 새 학기를 기다리는 그런 달, 그래서 더 빠르게 지나는 느낌이다. 1월이 끝나나 싶더니 벌써 2월 중순이다.

 올 겨울은 중국에 나가는 대신 국내여행을 좀 해볼까 싶었다. 1월은 수업이 있어 꼼짝을 못했고 지난 며칠간 대구, 포항, 경주를 다녀왔다. 대구 처가에서 이틀을 보내고 포항을 찾았다. 한반도의 꼬리에 해당하는 구룡포, 호미곶, 강원도 바다와는 또 다른 분위기의 포구와 해변이 인상적이었다. 때마침 대게철이라 대게 맛을 제대로 보았다. 역시 유명하다는 과메기와 함께. 과연, 별미였다. 다만 한 상에 가볍게 10만원이 넘는 가격이 조금 부담스러웠다. 날씨는 확실히 서울, 경기보다는 포근했다. 밤부터 비가 좀 내렸는데, 비내리는 포항 포구도 꽤 운치가 있었다. 포항에서 하루를 자고 경주로 향했다. 포항에 대한 또 다른 인상이라면역시 포철의 도시답게 공장굴뚝과 레미콘 차량이 많다는 점이었다.

 1980년대 중반, 중학교 수학여행 때 한번 와 본 기억이 난다. 아마도 교육차원에서 공장 견학을 하지 않았나 싶다. 포항에서 경주까지는 멀지 않았고 달리는 도중 비는 점차 눈으로 바뀌었다. 우리가 찾아간 곳은 불국사였다. 역시 중학교 수학여행 이후 처음이었다. 대구가 고향인 아내는 서너 번 와

보았다고 하는데 나는 거의 처음과 다름없이 기억에 없었다. 왜 없을까. 수학여행이란게 대개 그렇듯 그냥 친구들끼리 우르르 몰러다녔던 기억만 어렴풋하다.

불국사는 멋진 절이었다. 때마침 눈도 펑펑 내려 더욱 운치가 살아났다. 들어가는 입구도 근사했고 절 곳곳이 멋졌다. 오래된 소나무도 좋고 토함산 중턱의 고즈넉함과 청명함도 더없이 좋았다. 아, 좋다, 라는 탄식이 절로 나왔다. 중국, 일본 어느 절과 비교해도 전혀 손색없다. 그래, 과연 경주고, 역시 불국사라는 생각이 들었다. 우리나라에서 도시 전체가 유적지고 잘 보존된 유일한 도시가 경주 아닐까. 그런데 서울, 수도권에 사는 이들은 대개 수학여행 때나 한번 가보고 마는 경우가 대부분일 것이다. 새삼스러운 얘기지만 우리는 정작 우리의 문화유산에 무지하고 무관심하다. 평일 아침인데도 불국사엔 관광객들이 꽤 있었다. 외국인들도 많았다. 경주에는 불국사 외에도 볼 것이 많았지만 시간관계상 다음을 기약하고 고속도로로 향했다. 떠나며 황남빵을 샀다. 가장 유명하다는 그 집은 3대째라고 했다. 올라오는 길은 아내가 운전을 했다. 피곤하긴 했어도 괜찮은 여행이었다. 특히 불국사, 멋진 절이었다.

도서관

　겨울방학, 도서관이 붐비는 계절이다. 각 학교들이 방학을 했고, 연초에 시행되는 각종 시험들을 준비하는 사람들로 입추의 여지가 없다. 가본 이들은 알겠지만 요즘은 각 도서관의 시설이 예전에 비해 몰라보게 좋아졌다. 확실한 난방은 물론, 각종 편의시설도 잘 갖추어져 있다. 특히, 멀티미디어실이 눈에 띈다. 수십 대의 컴퓨터가 구비되어 있고, video, vcd, dvd를 통한 시청각 시설도 잘 갖추어져 있다. 이 정도라면 도서관에서도 지루하지 않게 시간을 보낼 수 있다.

　나도 시간이 나면 가끔 근처 도서관에 간다. 예전에는 주로 책 잔뜩 짊어지고 가서 그때그때 닥친 공부를 하거나, 혹은 노트북 들고 다니면서 논문 쓰고 그랬다. 시간을 더 거슬러 올라가면, 심각하게 도서관에 앉아 시험을 준비하는 내 모습도 보인다. 언젠가부터 도서관은 학생들 못지않게 나이 드신 어른들도 대거 몰리는 공간이 되었다. 그것은 물론 예전과는 확연하게 달라진 사회구조, 경제상황에서 비롯된 바 크다. 그래서 요즘 도서관에는 예전에 비해 다양한 상황들이 연출된다.

　가끔 가는 도서관, 요즘은 예전과는 다르게 산보삼아 가기도 한다. 물론 봐야 할 책들, 써야할 논문이 잔뜩 있지만 그럴 목적 이라기 보다, 반대로 그냥 바람 쐬러 가듯이 간다. 따라서 어떨 땐 가방도 없이 그냥 털레털레 가기도 한다. 그렇다고 좋아진 멀티미디어실을 활용하는 건 아니다. 그런 건 미

리 예약을 하지 않으면 이용할 수 없다. 그냥 새로 나온 잡지도 보고, 신문도 이것저것 본다. 그러다가 참고열람실에 가서 항목별로 분류해 논 서가를 기웃거리기 일쑤다. 새로 들어온 책을 따로 모아놓은 서가에 눈길을 주기도 한다. 그래서 마음 가는 책이 있으면 빼다가 한쪽 의자에 가서 읽기 시작한다. 쭉어보는 식이다. 넘기다 눈길가는 부분이 있으면 찬찬이 읽어보기도 한다. 여기저기, 예컨대 이런 식이다. 언어학 코너에 갔다가, 영화, 예술 관련된 코너로 이동하기도, 전공에 관련된 책들은 제목만 쭉 바라보다가, 역사, 철학코너를 기웃거리기도 하는 뭐 이런 식이다. 평론집을 몇권 읽어보기도 하고, 혹 새로 나온 재밌는 소설이 있나, 살펴보기도 한다. 그러다가 눈이 뻑뻑해지면 밖에 가서 담배도 한대 피우고 스트레칭도 해본다. 또한 "아, 내가 오늘은 커피를 안 마셨구나", 무슨 큰일을 빠뜨린 양 자판기에서 커피도 빼온다.

예전에는 가끔 도서관에서 중, 고등학교 동창을 만나기도 했다(마치 예비군 훈련에서 우연히 만나는 것처럼). 그럼 의기투합 간만에 나가 당구도 치고 했는데, 요즘은 물론 그런 일이 거의 없다. 아무튼, 요즘 내가 도서관에 가면 대개 그렇다. 진득하니 앉아서 전공공부를 하는 경우는 극히 드물다. 그만가자 싶으면 소리 없이 빠져나와 슬슬 집으로 향하거나, 퇴근하는 친구를 불러내 같이 저녁을 먹기도 한다. 그냥, 언제가도 말없이 반겨주는 도서관이 있어서 좋다. 내가 모 도서관에 해줄건 없을까 생각하다가 논문을 한권 기증하기도 했

다. 자주는 아니더라도 올 겨울, 가끔 난 그렇게 도서관에 갈 거 같다.

논문쓰기

어제 오랜만에 학교에 갔더니, 방학임에도 불구하고, 여러 사람들이 책상을 지키며 각자 논문쓰기에 한창이었다. 지난 학기말 드디어 논문이 통과되어 이제 제본 넘겼다는 후배의 얼굴엔 안도감과 기쁨이 엿보였다. 적어도 그 친구에겐 그것으로 큰 산 하나를 넘은 터였다.

논문, 언젠가부터 내 생활에서 논문쓰기는 중요한 어떤 것으로 자리 잡았다. 학위논문은 이제 끝났지만, 쌓아가야 하는 연구 성과는 계속해서 논문쓰기가 주를 이루기 때문이다. 계속, 끊임없이, 부지런히 논문을 써서 발표를 해야 하는 상황이다. 그리고 이 방학이 바로 논문쓰기의 적기인 셈이다. 그런데 물론 그것은 생각처럼 그렇게 잘 따라주지 않는다. 한국에서든, 외국에서든 학위논문이든, 학술지에 발표하는 소논문이든 논문쓰기는 언제나 지치는 작업이다. 고도의 집중력을 요하며, 인내력과의 싸움이기도 하다. 우선, 어떤 주제를 쓸것인가를 구상한다. 머릿속에서 그걸 굴리고 또 굴리면서 비유컨대, 견적을 내보는 것이다. 해도 되겠다는 감이 서면 이렇게 저렇게 풀어가면서 얼개를 짠다. 그 다음은, 자료수집

이다. 유관된 자료들을 최대한 많이 확보한다. 그리고 먼저 해당주제에 대한 기존의 연구 성과에 대해 속속들이 파악한다. 이 단계가 잘 안되면, 출발부터가 빗나갈 수도 있으니까. 그리고 나면 이제 본격적으로 출발하는 것이다. 물론 중간에 좌충우돌하기도 하고, 뜻대로 풀려주지 않을 때, 허다하다.

논문쓰기엔 대개 창의성, 논리성, 이용가치 등등이 부각된다. 각각에 부합하는 수준 높은 논문을 쓰기란 물론 매우 어려운 것이다. 그래서 때론 많이 답답하다. 그에 못지않게 스스로에게 실망도 많이 한다. 한편으로 논문쓰기는 때로 너무 딱딱하다는 생각을 한다. 형식이 많이 중시되는 논문이라는 글쓰기의 특징에서 비롯되는 점도 있을 것이다. 쓰다보면, 여기저기, 이 사람, 저 사람의 견해와 논리들을 인용해야 하는 경우가 참 많다. 그것은 물론 자신의 논리에 객관성과 설득력을 확보하는 수단이기도 하지만 요즘은 좋은 논문이란 되도록 그런 것에 의지하지 말아야 한다, 라는 생각이 들기도 한다. 어쨌든 제한적인 분량에 형식에 맞추어 자신의 논리를 명쾌하게 표현해야하는 일, 정말 쉽지 않다. 논문을 쓰는 누구나가 바라는 바겠지만 나 역시 되도록 다양한, 많은 주제에 대하여 깊이를 담보해내는 그런 논문을 쓰고 싶다. 그러나 동시에 논문쓰기에 얽매이기는 싫다. 때로는 논문과는 다른 글쓰기에서 훨씬 더 많은 것을 담아낼 수도 있을 테니까.

편지

정말 오랜만에 편지 한통을 썼다. 통신수단이 발달한 요즘, 이메일과 휴대전화, 문자 메세지에 익숙해져 종이에 손으로 편지를 쓰는 일은 좀처럼 없는 게 사실이다. 중국에 계신 지도교수님께 편지를 썼다. 우체국 직원에게 물어보니 한 일주일 후면 도착한다고 한다. 그 편지는 이제 바다를 건너 상해 해룬로에 있는 댁으로 전달될 것이다. 가끔 전화로 안부를 묻기도 하지만 편지는 또 다를 것이다. 70이 훌쩍 넘으신 교수님은 컴퓨터를 할 줄 모르신다. 지난번 연하카드에 대한 답장으로 편지를 보내오셨는데, 가슴이 뭉클했다. 유학시절이 떠오르고, 언제나 따듯하게 격려하고 걱정해주시던 모습이 떠올랐다. 한자는 때로 시각적 미를 느끼게 한다. 투박한 내 한자쓰기에 비해 교수님의 서체는 날렵하면서도 부드럽다. 멋진 시구를 이용해서 제자의 발전을 기원해주시기도 한다. 오래오래 건강하시길 바래본다.

외국어로 쓰는 편지다보니, 당연히 우리말보단 수월치 않다. 제대로 된 표현인가, 사전을 뒤적이기도 하고. 그렇게 완성한 편지를 봉투에 넣어 우체국으로 가는 길 내내 마음이 흐뭇했다. 자주자주 써야겠다는 생각도 든다. 되돌아보니 편지를 많이 썼던 시절로 군대시절이 떠오른다. 무슨 할 말이 그렇게 많았는지, 그땐 편지 참 많이 썼던 거 같고 편지를 받는 즐거움이 정말 컸던 거 같다. 매일 행정실에 가서 편지가 왔

나 안 왔나 확인하기도 하고 말이다. 지금 군대에선 이메일로 대신할까?

유학시절에도 가끔 편지를 쓰긴 했지만 이메일과 메신지를 많이 썼던 거 같다. 그땐 그 편리함만 좋았던 것 같기도 하고. 아무튼 오랫만에 편지를 쓰면서 이런저런 추억들과 새삼스레 편지에 대한 단상이 생겼다. 그리고, 자주야 어렵겠지만 가끔 편지를 써야겠다, 는 생각이 들었다...

비오는 수요일

수요일에는 빨간 장미를 그녀에게 안겨주고파
흰옷을 입은 천사와 같이 아름다운 그녀에게 주고 싶네
다섯 손가락의 〈수요일에는 빨간 장미를〉

저녁 무렵 제법 많은 비가 내렸다. 요즘 한낮에는 조금 덥다 싶은 날씬데, 때맞춰 내린 비는 마음까지 시원하게 해준다. 시원한 느낌 말고도, 비는 때로 잊고 지내던 기억들을 일깨우기도 한다. 달콤한 추억을 건져올릴 때도 있고, 울적한 시간을 불러오기도 한다. 마침 운전 중, 쏟아지는 빗줄기에 와이퍼가 바쁘게 움직인다. 라디오에서도 비에 관한 이야기와 비와 잘 어울리는 노래가 흘러나온다. 잠시 옛 추억에 젖게 해준 오늘 비, 나쁘지 않았다. 요즘 보니까 일주일 간격으로 비가 내리는 거 같다. 지난주 수요일에도 저녁 무렵부터 비가

내렸다.

　오후 수업을 마치고 학교에서 마련한 공연을 보러갔다. 잠깐 가서 구경만 하려 했는데, 끝까지 자리를 지켰다. 중간 무렵부터 비가 내려서 우산 쓰고 서서 볼 수 밖에 없었는데도 재밌었다. 비가 오니까 또 색다른 분위기가 생기고 노래도 더 감미롭게 들렸다고 할까. 생각해보니 예전엔 이런저런 공연들도 많이 보러 다녔는데 먹고 살기 바쁘다고 관심을 안 둔 지 오래된 것 같다. 망중한이라고 앞으로는 시간을 좀 빼서 이런저런 문화 활동도 좀 즐겨야겠다. 오늘같이 비오는 날은 또 우산을 함께 쓰고 좀 걷고 싶어진다. 어깨도 신발도 좀 젖을 수 있겠지만 개의치 말고. 옆에 누가 있다면 평소와는 좀 다른 얘기들을 나눠 봐도 좋겠다. 예전에 그렇게 우산을 함께 쓰고 걸으면서 무슨 얘기들을 나눴는지, 기억이 날 듯 말 듯 하다.

　그리고 비오는 날은 수영하러 가도 좋다. 괜히 울적하고 끈끈하고 답답하면 아예 물속에 들어가 첨벙거리는 것도 좋다. 비오는 날, 여러 가지 생각이 머리를 맴돌고 갖가지 기억들이 떠오른다

아버지의 자전거

일주일의 일정을 마치고 집에 돌아왔다. 수업하랴, 신입생 환영회 및 각종 모임에 참석하랴, 기타 잡무를 처리하랴 정신 없던 한주였다. 군대 휴가 가는 군인처럼 집에 오는 길이 신났다. 내 애마 젤로퍼를 끌고 영동과 중앙고속도로를 마구 달리고 있지만, 이번엔 한번 버스를 타봤다. 이렇게 편할 수가. 이런 계산도 있었다. 밤늦게 운전을 안 해서 편한 점도 있지만 요즘 기름 값이 너무 비싸서 아끼는 차원으로 버스를 한번 타본 것이다. 아니 기름 값 내린다더니, 내리기는 커녕 계속 오른다. 차라리 말을 말고 있던지. 아무튼 버스를 이용하니 거의 반의 반 값이다.

간만에 실컷 게으름을 피워본다. 별다른 약속이 없는 하루였는지라 신문도 뒤적거리고, 전공책도 꺼내보았다. 활기 넘치는 봄기운이 가득한 토요일, 그냥 어디론가 훌쩍 뜨고픈 충동이 절로 든다. 강원도에서 산과 강을 실컷 보고 왔는데도 말이다. 버스를 타고 오니 돈은 적게 드는데, 결정적 단점, 차를 못 쓰니 답답하다. 에라, 그래 오늘 하루 집에 있지 모 했었는데, 날씨가 너무 좋아 몸이 근질거린다. 근처 공원이라도 한 바퀴 돌아보자는 생각에 집을 나서는데, 마당 한 구석에 세워진 아버지의 자전거가 눈에 들어왔다. 아, 그래 자전거! 자전거 좋다. 그 자전거는 아버지의 자전거다. 내 아버지는 아침마다 그 자전거를 타고 근처 공원에 가서 우드볼을 치

신다. 특별한 일이 없는 한 매일. 각종 대회에서 상도 타신다.

자전거, 아버지의 자전거를 타고 집을 나선다. 그리고 아버지가 매일 다니시는 그 길을 그대로 따라가 본다. 한 덩치 하는 내가 타기엔 조금 작은 자전거다. 공원까지 그다지 먼 거리는 아니지만 자전거를 타기엔 좋은 조건이 아니다. 위험하단 생각도 든다.

날씨 좋은 토요일 오후, 공원엔 많은 사람들이 나와 있었다. 밝은 날씨처럼 사람들의 얼굴도 모두 밝았다. 덩달아 나도 기분이 좋아진다. 한참 자전거를 타고 여러 운동기구에 몸을 맡겨본다. 그리고 아버지의 자전거를 타고 다시 집으로 돌아왔다. 자전거 바퀴에 바람이 좀 빠져있는 것 같아 바람을 새로 넣는다. 어디 문제 있는 곳은 없나 나름대로 살펴보고. 좀더 튼튼하고 좋은 자전거를 사드릴까, 하는 생각도 해본다.

아버지의 자전거, 내 아버지는 평생 운전을 안 하셨다. 대신 종종 자전거를 타셨다. 내 기억 속에도 자전거를 타고 출근하시던 모습이 남아있다. 그때만 해도 차가 이렇게 많지 않고, 또 직장이 집에서 멀지 않았으니 자전거는 꽤 알맞은 이동수단이었을 것이다. 내 아버지는 선생님이셨다. 중, 고등학교에서 국어를 가르치셨고 중, 고등학교에서 교장으로 계시다가 퇴임하셨다. 내 아버진 40년간 교단에서 학생들을 가르치셨다. 아버지의 자전거를 타면서 오랜만에 아버지에 대한 생각, 추억을 되짚어본다. 오늘 저녁, 아버지를 모시고 맛있는 저녁을 먹으러 가야겠다...

임진강은 흐른다

세계 유일의 분단국, 한국전쟁 발발 60년, 여전히 남북이 총부리를 겨누고 서로 대치하는 곳, 천안함, 연평도의 비극, 이 땅에 사는 남자라면 군대를 가야하는 곳. 언젠가 이루어질 통일을 준비해야 하고 그에 대한 수많은 말과 고민들이 있는 곳 그곳이 우리 한국이다

지난 주말 임진각에 다녀왔다. 내가 무슨 대단한 애국자나 통일론자라서가 아니고 일년에 한번 있는 종친회에 참석하기 위해서였다. 우리 본관이 이북이다. 황해도 개성, 정확히는 평산平山이다. 그리하여 나는 실향민 2세대다. 저 멀리 평안도나 함경도 아닌 바로 지척에 있는 황해도 개성, 전쟁 전에는 경기도였고 남한에 소속되었던 곳, 나의 아버지는 그곳 개성을 고향으로 두고 계신다. 그 시절 남으로 피난했던 이들은 전쟁이 곧 끝나고 다시 고향으로 돌아갈 수 있을 거라 생각했었다. 그리고 60년이 흘렀다. 나의 아버지는 어머니와 누님을 고향에 두고 아버지와 형님들과 내려오셨다. 당시 개성중학교를 다니던 형제 중 막내였던 내 아버지는 이제 80을 앞두고 계신다. 나이가 들수록 고향이 그리운 법, 평생 내색을 잘 안 하시던 아버지였는데 요즘은 가끔 고향얘기를 하신다. 지금도 개성 시내가 눈에 잡힐 듯 훤하다고.

임진각에서 바라다보는 이쪽저쪽은 조용하고 평화로워 보인다. 말없이 흐르는 임진강은 고요하다. 임진각은 마치 잘 조

성된 관광지처럼 느껴진다. 중국, 일본 등 외국 관광객도 꽤 있었다. 서울과 인근에서 그저 드라이브 겸 관광 나온 많은 이들이 또 있었을 것이다. 외국인들의 눈에는 임진각이 과연 어떻게 비춰질까. 시간에 맞춰 망배단에서 제를 올리고 있는데 그런 모습이 신기한 듯 외국인들이 와서 구경을 한다. 고향을 두고 떠나온 내 아버지와 같은 처지에 있는 여러 종친들, 그 밖의 많은 사람들, 그들의 마음은 무척이나 아프고 쓸쓸하다. 그런 그들을 바라보는 내 마음도 아프다. 하지만 아랑곳하지 않고 임진강은 흐른다. 그 세월과 아픔을 다 품고도 내색하지 않고...

광안리, 봄바다

지난주와는 다르게 이번 주는 날씨가 좋다. 날씨는 좋은데 바람이 꽤 불어 4월임에도 쌀쌀한 느낌도 든다. 어쨌든 이런 봄날, 어딘가로 훌쩍 떠나고 싶은 기분, 누구라도 들 법하다. 그러던 차, 마침 부산에 일이 있어 다녀왔다. 아침 기차에 시간을 맞추느라 좀 피곤하긴 했어도 오랜만의 부산행, 마치 나들이 가는 기분이었다. 소풍가는 아이처럼 마음이 들떴다. 부산의 모 대학에서 여는 행사에 참석하기 위해서였는데 내가 특별히 나서서 할 건 없던 터라 가벼운 기분이었다. 행사를 마치고 여러 사람들과 광안리를 찾았다.

광안리 봄바다, 사람들이 많진 않았지만 여유 있게 해변 가를 거니는 사람들이 꽤 있었다. 보기 좋은 풍경이었다. 확실히 서울과는 공기부터가 달랐고 날씨도 맑아 상쾌한 기분을 만끽할 수 있었다. 그런 좋은 풍경에 곁들이는 회도 참 꿀맛이었다. 서울이나 수원에서 먹는 회하고는 확실히 다른 맛이라는 느낌이었다. 그런 이야기를 주인아저씨에게 했더니, 그걸 말이라고 하냐고 절대 비교할 수 없다고 한참을 설명하셨다.

반복되는 일상으로 답답하고 울적하기 쉽다. 가끔 이렇게 바다를 바라보는 것만으로도 가슴이 환해진다. 그래서 사람들은 답답할 때 바다를 찾는 것 같다. 같은 바다라도 서해와 동해, 남해는 각각 느낌이 다른 것 같다. 돌아오는 차안, 물론 좀 피곤했고 정신없이 졸았지만 광안리 봄바다, 참 신선했다.

다시 듣는 김수철

예전에 사 모았던 음악 테이프들 중 일부는 버리고 정리했던 것 같은데 여전히 몇 박스가 된다. 가끔 그것을 뒤져 꺼내어 들을 때가 있다. 며칠 전엔 1991년도에 서울음반에서 나온 작은거인/김수철이란 타이틀의 카세트 테이프를 들어보았다. 91년도면 20년 전인데, 돌이켜 보니 동네 레코드 가게에 가서 이 테이프를 샀던 게 기억난다. 벌써 20년이라니 격세지감이다.

김수철의 음악적 재능이야 널리 알려진 그대로고 개인적으로 그의 노래에 대한 기억을 몇자 적어보면 1980년대 중반, 처음 기타를 배우던 때, 여러 권의 기타코드 책에는 김수철의 노래들이 꼭 있었다. 〈못다핀 꽃한송이〉, 〈내일〉, 〈나도야 간다〉 등등 코드 자체는 그리 복잡하지 않은데도 김수철이 부르는 그 노래들은 뭐랄까, 상당히 애절하고 쓸쓸한 매력이 늘 있었다. 십대의 감성엔 좀 우울하게 들렸을지도 모를 그 노래들이 그러나 나는 좋았다. 열심히 기타를 튕기며 김수철의 노래들을 부르던 기억이 난다. 그러고 보니 1980년대 김수철은 상당히 인기가 있었다. 강수연, 손창민, 안성기 등과 〈고래사냥〉에 출연해 인기를 끌기도 했고 청보라면의 광고도 기억이 난다. 작은 거인, 이란 별명으로 동일 이름의 밴드를 이끌며 무대를 방방 뛰어다니던 모습도 눈에 선하다.

아무튼 김수철의 91년도 앨범, 지금 다시 들으니 여전히 애절하고 애틋하면서 가슴 저 밑바닥에서 뭔가를 끌어올려주는 느낌이다. 상당한 호소력을 지닌 노래들이다. 그리고 스무 살의 내가 제대로 느끼지 못했을 어떤 감정들이 이젠 착착 감겨온다고 할까. 당시의 김수철이 어떤 기분으로 이 노래들을 만들고 했겠구나, 하는 생각이 든다. 그래, 공감이라고 해두자.

1970년대 말부터 시작된 그의 음악은 1980년대에 활짝 꽃을 피웠고 자신의 음악 안으로 국악을 적극적으로 끌어왔고, 영화음악까지 영역을 넓혔다. 그의 재능은 그리하여 굵직한 행사의 음악을 책임지는 단계로까지 도약했다. 많은 이들

이 그의 천재성을 말했고 시대를 앞서간 음악을 했다는 평가를 했다. 지금 생각해보면 김수철의 노래는 여러 세대를 아우르는 매력과 시간을 견뎌내는 힘을 가지고 있는 것 같다. 대중가요가 향해야 할 하나의 전범 같기도 하다. 앞으로도 좋은 노래로 계속 만났으면 좋겠다.

언제인지 모르게 난 이만큼 왔고
여기가 어딘지 아직도 모른 채
가야할 곳도 모른다네.
고독으로 길들여진 하루하루는
숨소리마저 의미를 간직한 채
좁은 내 어깨를 무겁게 누르네.
아, 가시 같은 저 세월은 날 슬프게 하고
아, 너를 멀리 흘려보내네.
나는 어디로 난 어디로 가는 걸까.

외로운 발걸음은 묻어버린 세월
잊으려 애를 쓰지만
메마른 눈물이 조용히 고개 들어
상처로 남은 널 어루만지네.
아, 고독한 내 인생은 침묵 속에 흐르다
아, 어디론가 또 떠나겠지.
나는 어디로 난 어디로 가는걸까. 〈난 어디로〉 김수철 작사. 곡

〈건축학 개론〉을 보고

얼마 전 영화 〈건축학개론〉이 흥행하며 화제를 모았다. 1990년대를 배경으로 풋풋한 청춘들의 첫사랑을 담았는데 당시 20대를 보낸 이들에게 향수를 불러일으켰다. 7, 1980년대에 이어 이젠 1990년대를 추억하고 재조명 하는 분위기가 생기고 있다. 영화를 보며 한바탕 추억여행이 되긴 했지만, 1990년대가 벌써 추억을 부르는 시대가 된 듯해 일견 당혹스러움도 있었다. 하긴 돌아보니 벌써 20년이지 않은가. 1990년대에 이십대를 보낸 나도 이제 마흔 줄에 접어들었으니. 1990년대 20대였던 우리들은 이제 40대 중년의 삶을 살고 있고, 이제 추억을 소비하는 세대가 되었다.

1990년대 20대였던 우리는 X세대라 불렸다. 실로 오랜만에 들어보는 단어다. 대략 당시의 십대 후반, 이십대 신세대를 부르던 호칭이었다. 기성세대들은 이들을 가리켜 이전에는 보지 못했던, 이해가 되지 않는 별종, 신인류, 신세대라 했다. 반대로 나는 우리 세대가 그렇게 규정되고 명명되는 것이 신기하기도 했고 아무튼 기분이 묘했다. 가령 서태지와 아이들, 듀스, 015B등이 새로운 음악으로 신세대의 문화를 대표했고 이병헌, 김원준은 아예 트윈 X라는 화장품 광고를 선보이기도 했다.

그렇다면 당시 소위 X세대란 어떤 특징들을 지니고 있었을까. 사실 어느 시대든 젊은 세대는 기성세대를 부정하고 자신

들만의 세계를 내세우는 경향이 있다. 1990년대 X세대도 물론 그러했다. 그건 그리 특이할건 없었다. 조금 더 두드러졌던 건 아마도 '나는 나'라는 식의 개성을 강조했던 점일 것이다. 정치에 별 관심 없는 탈정치 성향도 강했다. 이런 점들이 선배 세대들이 보기엔 별종처럼 보였던

거 같다. 요컨대 개인적이고 소비적이며 대중문화에 몰두하며 감성적인 부분을 중시하는, 요상한 신세대 정도가 아니었을까.

그런데 당시 신세대의 그러한 특징은 우리나라에만 해당하는 게 아니었다. X세대란 용어 자체도 서구에서 먼저 사용하던 것으로 미국의 젊은 세대 역시 비슷한 특징을 지니고 있었다. 세대 규정과 그에 대한 담론은 늘 있어왔던 것이고 X세대역시 같은 맥락에서 이해된다. 뭐라 규정하기 힘든 세대라는 의미로 알파벳 X를 사용했던 것 같은데 그 안엔 기성세대가 바라본 신세대에 대한 다소 부정적 뉘앙스도 스며든 것 같다. 어쨌든 미국에서나 한국에서나 X세대에 대한 부정적 시각이 있으면 긍정적 시각도 있는 법, 유연한 사고와 넘치는 끼에서 비롯되는 긍정적, 창조적 에너지에 대한 기대도 컸던 것 같다. 그리고 그러한 점은 실제로 특히나 문화계에서 터져 나왔다.

자, 그럼 X세대의 특징들이 배태된 환경을 잠시 살펴보자 70년 전후에 태어나 8, 1990년대에 십대와 이십대를 보낸 세대들은 상대적으로 부유하고 자유로운 학창시절을 보냈다. 그리고 아날로그와 디지털을 두루 경험하고 자란 세대다. 가령 나만 해도 어릴 땐 친구들과 마음대로 뛰어놀며 구슬치기, 딱지치기, 말뚝박기로 해지는 줄 모르고 자랐고 중, 고교 시절부터 슬슬 비디오, 컴퓨터 등을 접했고 이어서 피씨통신, 삐삐, 인터넷 등의 기계에 자연스레 적응했다. 물론 나의 학창시절은 여전히 다소 억압적인 분위기이긴 했지만 교복에서 해방되었고 각종 규제에서 상대적으로 자유로웠다. 1990년대 대학가도 1980년대와는 많이 달랐다. 정치적 속박, 부채의식도 선배들보다는 훨씬 덜했다. 1990년대 한국경제 비록 거품이었을 망정 잘 나가고 있었고 세계 각국으로의 어학연수, 배낭여행이 봇물처럼 이어졌다. 이런 환경, 과정을 통해 1990년대 신세대, 즉 X세대가 자신들의 정체성을 드러낼 수 있었고 또 어느 정도 주목을 받기도 했던 것 같다. 하지만, 그러한 튀는 신세대의 감성과 언제까지고 계속 분출될 것 같은 그 신선한 에너지는 얼마 못가서 철퇴를 맞는다. 1990년대 말 IMF 사태는 우리 사회를 얼어붙게 만들었고 X세대에 대한 관심도 눈 녹듯 사라졌다. 당장 생존이 달린 위급한 상황에서 직장을 잃은 수많은 가장들의 무거운 이야기가 온 사회를 덮었고 이제 막 대학을 졸업하고 사회로 진출하려던 X세대는 다들 어딘가로 뿔뿔이 흩어졌다. 어찌어찌 시간은 흘

렸고 그 사이 X세대들도 직장을 가지고 결혼을 하고 서둘러 기성세대에 편입되었다. 한때 화려한 스포트라이트를 받으며 새 시대를 열어갈 창조적 에너지를 분출했던 X세대는 그러나 너무나 빨리 주도권을 뺏기고 잊혀져갔다. 사람들은 현재의 20대 청춘에 대해 발 빠르게 조명하고 혹은 이제 은퇴를 시작하는 베이비부머 세대들에 대해 많은 이야기를 한다. X세대들은 이상하리 만치 사람들의 관심에서 소외되어 있다. 정치, 경제 등 사회 제반 분야에서 윗 세대들의 위치는 여전히 막강하고 아래로는 새로운 신세대들이 치고 올라온다. 그 사이에 낀 애매한 세대가 바로 오늘날 X세대의 씁쓸한 현실이다. 사실 나이를 먹어가며 위치에 변화가 생기는 것은 당연한 것이고 그러한 순환은 언제나 되풀이 되어 온 것이 사실이다. 그러나 현재 X세대가 느끼는 소외감이나 당혹감은 단순히 나이를 먹음에 따른 인식의 변화, 혹은 위치의 변화 때문만은 아니다.

그때 그 시절 X세대들을 일러 요즘 우스개 말로 F세대라고 부르기도 한다. F학점, 일명 낙제 세대라는데 이건 또 무슨 때 이른 험담이고 자조인가. 어느 세대건 어려움이나 불만이 없겠는가. 제대로 된 노후 대책 없이 은퇴를 시작한다는 베이비부머 세대, 부를 때마다 암울한 느낌이 드는 88만원 세대, 누가 더 아프다고 비교할 수 있을까. 사실 무슨 세대, 무슨 세대라고 이름짓는 명명 자체는 편의상의 분류일 뿐, 혹은 기성세대의 관점일 뿐, 그게 그리 큰 의미가 있는 건 아닐 것이다.

40대가 된 X세대, 1990년대에 보낸 이십대를 추억하고 또 때로는 그리워한다. 너무 쉽게 잊혀 졌다고, 제대로 풀리지 않았다고 또 때로는 억울해 하기도 한다. 그러나, 아직 시간은 많이 남았고 정말 좋은 것은 앞에 남았다고 생각한다. 요컨대 X세대는 보다 자신감을 가져야 한다. 우리는 우리 스스로가 생각하는 것보다 훨씬 더 많은 것을 이루었고 세상을 바꿔왔다. 그리고 지금, 특유의 유연함에 경험을 겸비하고 있다. 앞으로 더 많은 것을 계획할 것이고 또 이루어갈 것이다. 그러니 지금보다 더 자신감을 가져도 된다. 적극적이고 정력적으로 세상을 이끌어 나갈 것이다. "나는 나"를 외쳤던 패기를 잊지 말고 앞으로 전진했으면 좋겠다. 힘내라 X세대, 재기하라 X세대여!

돌아와 거울 앞에 서다

서정주의 유명한 시 '국화 옆에서'에는 '이제는 돌아와 거울 앞에 선 누이여'라는 대목이 있다. 학창시절 교과서에서 접한 시, 그때는 그저 단순히 재밌고 뭔가 아련한 느낌의 표현이라 생각했었고, 조금 더 커서는 색다르게 느껴져 종종 동갑내기 여자친구에게 농담 비슷하게 써먹던 구절이기도 했다. 그러나, 이제 마흔이 되어 다시 곱씹어 보니 이는 바로 딱 우리에게 하는 말이 아닌가 싶어 씁쓸하다. 제대로 된 단맛도 보지 못한 채, 자꾸 쓴맛을 다시게 되는 우리들의 마음을 꿰

뚫은 구절 같아 마음이 휑한 것이다. 거울 앞에 선다. 언젠가부터 거울을 잘 안보는 습관이 생겼다. 세수를 할 때도 대충 그냥 씻고 면도도 그냥 후딱 해버리고 만다. 또한 욕실의 불을 환하게 켜는 것도 싫어졌다. 그래, 그것은 아마도 나이 들어가는 자신의 모습을 정면으로 마주하기가 싫어서인 것 같다.

하지만, 아무리 거울을 피한다 해도 어느 날, 거울에 비친 자신의 모습을 발견하게 되는 날이 있다. 어, 하는 탄식이 절로 나온다. 흰머리가 늘고 피부는 거칠하고 수염은 제멋대로 자라있고 배는 점점 나오고 여기저기 살집이 붙어있는 자신의 모습. 아, 이게 나인가 싶다. 인정하고 싶지 않은 모습인 것이다.

홍콩 느와르의 마에스트로 두기봉의 영화에는 유독 거울이 자주 등장한다. 영화에서 거울은 인물들의 심리상태를 효과적으로 전달하기 위한 도구다. 극중 인물들은 거울에 비친 자신의 모습에 낯설어 하기도 하고 그것을 통해 무언가를 결심하기도 한다. 거울에 비친 자신의 모습, 가끔씩이라도 자세히 들여다 볼 필요가 있다. 외면하고 싶어도 외면할 수 있는 것이 아니다. 내 얼굴은 정직하게 나에게 무언가를 이야기 해줄 것이다. 또한 거울에 비친 표면적인 얼굴이나 몸을 바라보는 것 못지않게 차분하게 자신을 되돌아볼 줄 알아야 할 것이다. 서정주의 의도는 바로 여기에 있었을 것이다.

서른이 넘으면 자기 얼굴에 책임을 져야한다는 말, 가슴 깊게 다가온다. 어떻게 사느냐가 얼굴에 그대로 드러난다는 의미가 되겠다. 그리고 이제 조금 더 자신을 아끼고 보호해줄

필요가 있다. 수고했다고, 잘 하고 있다고 스스로에게 한마디 할 수 있으면 좋을 것 같다. 그리고 기왕에 거울을 봤으니, 냉정하게 현실을 받아들이는 동시에 와이프가 쓰는 클렌징폼도 가끔 이용하고 마스크팩도 좀 빌려써보자. 귀찮다고, 남자가 뭘 그런걸 하냐고 생각하기 쉽지만, 확실히 효과가 있다. 특히 하루 종일 햇빛에 얼굴을 그을렸거나 땀을 많이 흘린 날, 남자의 얼굴과 피부도 관리가 필요하다. 지, 그리고 거울 앞에 서서 자신을 좀 따뜻하게 바라봐주자.

어떤 선배

한때 친하게 지내고 자주 왕래하던 사람들 중에 이런저런 이유로 멀어져 소식이 끊기게 된 경우가 종종 있다. 각자 생활 반경이 있다 보니 그러려니 한다. 그러다 갑자기 어떤 순간에 생각이 나서 오랜만에 불쑥 연락을 하기도 한다.

예전 중국 유학시절 동기 중에 나이가 제일 많은 형님이 있었다. 입학 당시 나는 갓 서른, 그 형님은 서른 여덟이었다. 그곳에서 석사학위를 거쳤기 때문에 학교의 이모저모에 익숙한 유학생활의 선배이기도 했다. 거기서 함께 3년여를 지냈으니 그 형은 그곳에서 마흔을 넘겼던 셈이다. 꼼꼼하고 정리정돈 잘하는 성격이었고 또 종종 자상한 면도 있어 초창기 유학생활에 많은 도움을 받았다. 그때 당시 서로의 집을 오가며

수많은 얘기들을 했을 텐데 특히나 인상적인 기억은 그 선배의 인생설계에 관한 것이었다. 그 형님은 대학 졸업 후 직장생활을 하다 뒤늦게 대학원에 입학하여 공부를 이어간 케이스였는데, 마흔을 인생의 전환점으로 본다고 했던 게 기억난다. 당시 이미 딸이 초등생이었다.

그렇다면 그 형님은 어떤 마음으로 직장을 그만두고 또 가족을 한국에 두고 유학을 떠나온 것일까. 늘 자신은 막차를 탔다라고 얘기했는데, 즉 인생을 대략 80 정도로 볼 때 40이란 나이가 딱 그 중간이 되는 나이임과 동시에 제 2막을 시작할 수 있는 마지노선이 된다는 논리였다. 그 형님은 중간 중간 불안해 하기는 했지만 열심히 했다. 그리고 졸업과 동시에 교수가 되었다. 철저한 계획과 전략으로 새로운 인생을 시작한다는 자신의 목적달성을 한 셈이다. 나는 물론 그 형님과 성격과 스타일이 많이 달랐다. 유학 내내 그렇게 계획적으로 살지 않았고 또 그렇게 하고 싶지도 않았다. 지금도 마찬가지다. 하지만 40을 기점으로 인생의 2막을 준비한다는 그 형님의 말은 인상적으로 남아있다.

누구든 학교를 졸업하고 사회에 첫발을 내딛는다. 순조롭든 아니든 가다보면 많은 생각을 하게 된다. 특히 이 길이 아닌데, 잘못 들어선 거 같다고 느끼는 것은 직장생활을 하는 이라면 누구나 한번쯤 생각하는 지극히 보편적인 고민이다. 자, 그렇다면 과감히 한번 방향을 틀어볼 수도 있는 것이다. 물론 대책 없이 기분 가는대로 사표를 던지라는 말은 아니다. 은퇴

가 아닌 전환, 삶의 전환, 혹은 인생의 2막, 또는 3막은 누구나 가져볼 수 있는 것이다. 그것이 직업이든 아니면 다른 것이든 변화가 필요한 시점이 온다면 과감히 한번 맞받아 쳐보는 것도 멋진 것이다.

멋진 미중년

우리들의 따꺼 주윤발은 어느덧 회갑을 바라보는 나이가 되었다. 성냥개비를 입에 물고 긴 버버리 코트를 휘날리며 쌍권총을 날리던, 누구도 따라할 수 없는 올백의 머리로 포커페이스의 진수를 보여주며 우리들을 긴장과 환희에 젖게 하던 윤발이 형님이 곧 회갑이라니 잘 믿기지 않는다. 그러나 나이는 숫자에 불과한 것이다. 윤발이 형님은 더욱 깊어진 그윽함과 중후함을 내뿜으며 남자의 깊은 매력을 발산한다. 몇 년 전 홍콩의 모 호텔의 광고에 등장한 주윤발의 포스는 역시, 라는 감탄을 자아냈다. 여유롭고 멋진, 성공한 남자의 완벽한 모습이었다.

자, 주윤발에 이어 현재 홍콩영화계에서 멋진 꽃중년으로 이름을 날리는 배우라면 누가 있을까. 가장 먼저 임달화가 떠오른다. 갈수록 더 멋져지고 그윽해지는 배우다. 그는 주윤발과는 조금 다르게 반전의 느낌을 준다. 젊었을 때 임달화는 그리 호감이 아니었다. 맡은 역에서 오는 선입견 때문이었을까. 다

소 비열하고 음침하면서 또한 느끼한 이미지의 배우였다. 그러나 많은 이들이 홍콩을 떠나가던 1990년대 홍콩영화계에서 묵묵히, 꾸준히 자신의 배역을 맡아 소화했고 이윽고 자신의 입지를 굳혔다. 계속해서 중량감 있고 깊이 있는 큰형의 매력을 뽐내며 제2의 전성기를 구가하고 있다.

임달화와 더불어 소위 홍콩 연예계를 움직이는 4대 천황의 근황을 살펴보자. 맏형인 유덕화는 61년생, 올해로 52살이다. 데뷔 때부터 빛나는 외모를 자랑하며 20년이 넘도록 톱스타 자리를 지키고 있는 슈퍼스타다. 50대라는 나이가 무색하도록 여전히 젊음을 유지하고 있고 조각 같은 외모를 유지하고 있다. 그리고 장학우, 그 역시 임달화와 마찬가지로 젊었을 때보다 지금이 훨씬 더 중후하고 여유롭고 멋져 보인다. 소프트가이의 대명사 여명은 여전히 부드럽고 달콤한 분위기를 풍겨주고 계시며, 막내인 곽부성은 한 치도 밀려나지 않으며 예의 그 화려함과 에너지 넘치는 화끈한 모습을 발산하고 있다.

우리의 배용준, 이병헌, 차승원, 장동건 등도 역시 40대다. 그들은 예전보다 더 깊어진 모습으로 철철 넘치는 매력을 발산하며 브라운관과 스크린에서 맹활약하고 있다. 요컨대 여전히 젊음과 활력을 뽐내고 있다는 것이다. 자, 상황이 이럴진대 이제 막 40대에 들어선 우리들은 조금도 좌절할 필요가 없다. 남자로서의 진짜 인생은 이제부터 출발인 것이다. 이제야말로 자신을 위해 조금만이라도 투자하고 자신을 아끼고 잘 가꾸어보자. 멋진 미중년이 되는 것, 남의 일만은 아니다.

신사의 품격

최근 인기를 끌었던 한 드라마가 있다. 오랜만에 장동건이
브라운관으로 돌아왔다고 화제가 되기도 한 〈신사의 품격〉이
란 드라마다. 장동건 외에도 김민종, 김수로, 이종혁 등 40대
전후의 남자배우들이 절친한 친구로 등장하는, 이른바 40대
남자들의 일과 사랑을 새롭게 조명하려는 작품인 것 같다. 평
소 드라마를 거의 보지 않지만, 동년배들의 삶을 어떻게 그렸
을까 하는 궁금증이 생겨 몇 편 찾아보았다. 이러저러한 내용
은 차치하고 나에게 인상적으로 다가온 건 40대 남자들의 라
이프스타일이었다. 물론 드라마는 드라마일 뿐이다. 과연 그
렇게 차려입고 여유 작작 사는 40대 남자가 몇이나 될까 하는
생각에 쓴웃음이 났다.

하지만 시사점이 없는 건 아니었다. 드라마 속 그들만큼은
못하겠지만, 적어도 40대도 얼마든지 세련되고 멋스러울 수
있다는 점이다. 물론 속을 꽉 채우는 것이 더 중요하겠지만

겉으로 보이는 외향 역시 그들에게 한수 배울 필요가 있을 것 같다. 깔끔함과 산뜻함, 그리고 자연스레 풍겨 나오는 세련된 매너, 여유, 이제 우리에게도 그런 매력을 품어볼만 하지 않겠나. 물론 그러려면 시간적, 경제적, 정신적 여유가 있어야겠지만, 일단 의식을 좀 하고 조금씩 노력하면서 살면 좋겠다. 그리고 간단히 실행할 수 있는 것부터 해보면 어떨까. 가령 옷차림, 구두 등에 조금만 더 신경 쓰고 가족, 동료들에게 지금보다 조금만 더 친절하게 대해주는 것, 아주 작은 차이지만 우리는 자신도 모르는 사이 좀 더 신사에 다가갈 수 있을 것이다.

이제는 노련함으로

2, 30대가 단순히 젊다는 패기만으로 무모하게 부딪히고 혹은 반대로 이건 아닌데 싶으면서도 현실적 상황 때문에 어쩔 수 없이 참아야만 했다면, 이제는 조금 더 자신이 인생의 주체가 되어보자. 우리들의 공자님께서도 40이면 불혹이라 하시지 않으셨는가. 물론 공자님 시대와 지금의 시대는 다르지만, 세상의 풍파를 어느 정도 겪은 후 그것을 객관적으로 바라보고 좀 더 노련한 시각을 갖출 수는 있는 나이인 것이다.

20대 친구 중 한 명을 십 몇년 만에 다시 만난 적이 있다. 두 아이의 엄마로 열심히 살고 있는 모습, 거기까지는 좋았다. 그런데 여전히 철이 없는 건지, 자신만의 세계에 빠져있

는 건지 나는 그 친구가 영 낯설게 느껴졌다. 제2의 사춘기가 찾아왔다느니, 청춘을 떠나보내는 과정 중에 있다고 하면서 스무 살이나 어린 공익근무 요원과 이상한 관계에 휩싸여 우왕좌왕했다. 오랜만에 만나 그런 얘기를 듣고 있자니 당황스러웠다. 두고 볼 수가 없어 객관적 시각으로 몇 마디 내 생각을 얘기했더니 계속해서 자신만의 궤변을 늘어놓았다. 안타깝지만 그 친구와 더 이상 할 말이 없었다.

나이가 들면 전보다 노련해진다. 그러나 노련하다는 것과 고집을 내세우는 것과는 전혀 다르다. 사실 나이가 들수록 남의 말을 들으려 하지 않고 자꾸 나를 합리화하려 하는 경향이 있다. 그러다 보면 자기 주관과 고집이 강해져 자신만의 세계에 빠지기 쉽다. 어릴 때는 객기로, 패기로 그런 점을 너그럽게 봐줄 수 있다. 그러나 나이 들어 그러면 답이 안 나오는 것이다. 노련함이란, 아집이나 자기 합리화가 아니라 유연함과 숙련됨을 말하는 것이다. 나이가 들면서 체력은 쇠락한다. 이제는 패기나 객기 보다는 노련함을 무기로 삼아야 한다. 풍부한 경험과 박학다식의 깊은 사고에서 비롯되는 노련함, 그리고 유연한 사고, 그것을 키워야 한다.

감정의 찌꺼기는 그때그때 풀고

30년째 정상을 지키고 있는 홍콩의 빅스타 유덕화 형님의 노래 중에 이런 노래가 있다. 〈남자여, 울자, 울어. 그건 죄가 아니니까

男人哭吧·哭吧·不是罪〉가끔 중국 노래를 부를 일이 있으면 종종 유덕화 노래를 부른다. 그의 노래 중엔 고독하고 쓸쓸한 남자의 심정을 노래한 곡이 많아 분위기 잡기에 적당하다. 그런데 이 노래를 듣고 있으면 왠지 마음이 짠해진다. 가령 한때는 누구보다 패기만만했던 어떤 나이든 남자가 고개를 푹 숙이고 힘없이 서 있는 모습이 연상된다.

우리들은 어렸을 때부터 남자는 함부로 울면 안 된다는 말을 은연 중에 듣고 자랐다. 뿌리 깊은 유교의 영향 아래 생겨난 말일 것이다. 심지어 남자는 태어나서 죽을 때까지 딱 세 번 운다, 뭐 이런 황당한 이야기도 있지 않은가. 여기서 운다는 행위 자체가 중요한 게 아니다. 자신의 감정을 솔직히 드러내고 비워낸다는 것, 바로 그 점이 중요한 것이다. 눈물이 여자만의 전유물은 아닌 것이다. 사실 채우는 것 못지않게 잘 비워내는 것 역시 정말 중요한 일이다. 복잡한 세상 건강한 정신으로 살기 힘든 세상이다. 살다 보면 웃기는 일, 짜증나는 일, 정말 말도 안 되는 일, 슬픈 일, 괴로운 일들이 얼마나 많은가. 더욱이 청춘을 흘려보내고 이제 삶의 무게가 본격적으로 어깨를 짓누르는 이 시기, 혼자서 감당하기엔 과도한 짐들이 정말 너무도 많다. 그것을 억지로 참아내고 억누를 하등의 이유가 없다. 적극적으로 도움을 청해보자. 허심탄회하게 의논하고 또 상담도 받자. 힘들면 힘들다고, 아프면 아프다고 외치자.

자, 이제 남자도 울자. 실컷 울고 털어내고 다시 시작하자.

스트레스를 견디는 나만의 노하우들

정신없이 기계적으로 이어지는 일상, 밤마다 이어지는 회식과 접대, 몸은 점점 축나고 정신도 황폐해진다. 흰머리는 하루가 다르게 늘고 배는 점점 앞으로 나오고 체중이 불어난다. 건강검진이라도 할라치면 병원가기가 두렵다. 혈압과 지방간을 조심하라고 하고 담배와 술을 끊으란 얘기를 수없이 듣게 된다. 민방위 소집이나 동창회 등 어쩌다 마주치는 동년배들의 모습에 당혹스럽다.

세월이 흐름에 따라 나이 드는 것은 자연스러운 현상이고 그에 따라 외적인 부분이 달라지고 몸의 기능이 떨어지는 것 역시 어쩔 수 없는 부분이다. 드러나는 신체적 변화보다 사실 더 무서운 것은 정신건강이다. 무기력과 우울, 가끔씩 찾아오는 울화, 허무감은 우리들의 적이다. 건강에 대한 정보가 넘쳐나는 세상이다. 조금만 부지런히 굴면 각자 자신에 맞는 좋은 방법을 찾을 수 있다.

다시 말하지만 몸이 건강해야 마음도 건강하다는 말은 진리다. 몸이 쇠약해지면 즉각 마음이 약해진다. 제아무리 통뼈라 해도 통증 앞에서는 장사 없다. 자 그리고 몸은 괜찮아도 정신적으로 지치기 힘든 세상이다. 수많은 트러블들이 나의 발목을 붙잡고 쉽게 놔주지 않는다. 살다보면 기쁜 일, 슬픈 일이 끝없이 이어진다. 그런데 생각해보면 기쁜 일은 쉽게 빠르게 지나간다. 반면 안 좋은 일, 슬픈 일들은 끈질기게 나를 잡

고 늘어지며 쉽게 가지 않는다. 스트레스, 이른바 만병의 근원이다. 물론 성격에 따라 스트레스를 받는 강도가 다르겠지만 누구도 스트레스를 피해갈 수 없다.

그렇다면 평소 스트레스를 견디는 자신만의 노하우를 몇 개정도는 갖추고 있어야 할 것이다. 가장 손쉽게 접근하는 것이 술이나 담배, 음식 등이겠지만 그건 좋은 방법이 아니다. 좋아하는 운동에 시간을 투자하고 취미생활에 재미를 붙여보자. 스트레스도 슬금슬금 빠져나갈 것이다.

여행의 맛을 느낄 때

여행을 찬미하는 많은 말들이 있다. 굳이 그렇게 요란스레 말하지 않더라도 여행은 그 자체로 활력을 준다. 여행 역시 나이가 좀 들고나니 젊은 시절과는 또 다른 맛을 느끼게 된다. 좀 더 여유 있고 편안하게 풍경과 사람들을 둘러보게 된다고 할까. 예전 같으면 풍경 보랴 예쁜 여자 쳐다보랴 엄청 바쁘지 않았던가. 이젠 좀 차분히 생각을 정리해가며 여행할 수 있게 된 것 같다. 바야흐로 여행의 참 맛을 느낄 때이다.

떠날 때의 설레임이 참 좋다. 여행지를 정하고 여권을 챙기고 짐을 싸는 동안 즐거운 기분이 계속 생길 것이다. 낯선 장소에서 신선한 활력을 느낄 것이고 나와는 다르게, 혹은 비슷하게 사는 사람들을 만나고 교감하면서 많은 것을 배우고 느

끼게 된다. 그 여행길에서 내 자신을 돌아볼 수 있는 여유를 만나게 된다. 그래서 나 역시 여행의 즐거움에 대해 세삼 다시 느끼고 있고, 짬이 생기면 부지런히 여기저기 다녀보려고 한다. 40대에 신경 써서 할 일로 여행을 꼽고 있다.

시간적, 경제적으로 여행을 떠나기가 말처럼 그리 쉽지 않을 수도 있다. 그럴 시간이 있으면 집에서 잠이나 더 자고 싶다 라고 생각을 할 수도 있겠고, 왔다 갔다 피곤할 텐데 왜 돈 들여 사서 고생하나 싶을 수도 있을 것이다. 하지만 여행은 우리에게 많은 것을 선물한다. 신선한 활력과 자신을 돌아볼 수 있는 여유를 준다.

어디든 좋다. 평소 가고 싶었던 외국의 멋진 휴양지도 좋고, 집에서 가깝게 갈 수 있는 인근의 산이나 바다도 좋다. 일단 떠나보자. 갈수 있을 때 부지런히 떠나자. 조금씩 재미가 붙고 좋다 라는 생각이 들면 보다 길고 먼 여행을 떠나보자. 아마도 그때쯤이면 가슴 속에서 북소리가 마구 들려올지도 모른다.

꼭 같이 일 할 필요는 없지 않은가

취미활동을 할 때 취향이 같은 사람끼리 모임을 구성하는 것이 일반적이다. 예컨대 동호회가 대표적이다. 물론 그것도 좋은 방법이다. 그러나 꼭 그렇게 모임의 멤버가 될 필요는 없다. 가족끼리, 혹은 마음에 맞는 친구끼리 소규모로 해도 되고, 아니

면 혼자 하는 것도 나쁘지 않다. 사실 우리 사회는 혼자서 무언가 하는 것에 너무 낯설어 하고 난감해 한다. 예컨대 혼자서는 절대로 밥을 안 먹는다는 신조를 가진 사람들이 참 많다. 어떤 상황에서도 소속감, 동질감이 없으면 불안해한다. 그리고 우리는 남의 시선에 지나치게 민감한 편이다. 한편으로 생각해보면 그 또한 또 다른 스트레스를 불어오기 마련이다. 바쁜 세상, 여러 명이 동시에 시간을 맞춰 모이기가 쉽지 않고, 물론 장점도 많겠지만 여러 사람이 모이게 되면 자연히 이런저런 갈등도 발생하기 마련이다.

이웃 중국만 해도 남의 시선을 잘 의식하지 않는다. 너무 의식하지 않아 무례하다 싶을 정도다. 일본은 조금 다른 개념으로 1인 문화가 발달되어 있다. 남의 손을 빌리지 않고 혼자서 모든 것이 가능하도록 고안된 물품, 공간들이 정말 많다. 식당이나 술집에서 혼자 밥 먹고 술 먹는 이들이 태반이다. 요컨대 남에게 피해를 안주는 대신 나도 방해 받지 않겠다는 식인 것 같다.

꼭 여러 명이 함께 있어야만 할 수 있는 일이라면 그렇게 해야겠지만, 혹여 혼자라도 하고 싶은데 남의 시선이 신경 쓰여 못한다면 그럴 필요는 없다고 말하고 싶다. 생각 외로 혼자서도 충분히 할 수 있는 일이 많고 또 혼자면 혼자대로의 맛이 있을 수 있는 법이다. 자, 그리고 각자 생활 반경이 있고 시간 차이가 있는 친구들, 동료들을 억지로 모으기 위해 애쓰지 말고 가장 가까이에 있는 나의 가족들과 좀 더 친밀해지자. 요컨대 가장 가까운 곳에서부터 출발하자는 말이다.

부모님은 기다려주지 않는다.

상가집에 가는 횟수가 점점 늘어난다. 슬퍼하는 친구, 동료의 모습에 가슴이 무겁게 내려앉는다. 어떤 위로가 그들에게 힘이 되어줄 수 있을 것인가. 그저 묵묵히 마음을 전할 뿐이다.

흔히들 말하는 동방예의지국, 유교의 흔적이 강하게 남아있는 나라에 살고 있는 우리들은 어렸을 때부터 효도하라는 말을 많이 듣고 자랐다. 그런데 지금 우리들은 과연 효도를 실천하고 살고 있는가. 물론 어느 자식이든 부모님께 잘하고 싶은 마음은 있다. 하지만 현실은 그렇지 못하는 경우가 대부분이다. 자, 냉정하게 한번 돌아보자.

요즘 우리들의 부모님은 "너희만 문제없이 잘 살면 그것이 효도다"라는 말을 많이 하신다. 이 무슨 말인가. 요즘 같은 세상, 자식으로부터 효도를 받는 게 쉽지 않다는 것을 당신들 스스로 잘 아시는 것이다. 여기엔 사회 구조적인 문제, 변화된 세태 등 여러 가지 이유가 존재한다. 그리고 부모는 단지 부모라는 이유만으로 평생 자식들에게 희생하는 것을 운명적으로 받아들이는 존재다. 자식에게 짐 되지 않기를 바라는 것이고 마지막까지 자식을 생각하는 것이다.

우리는 지금까지 부모님의 사랑과 헌신을 너무도 당연히 받아들였고 평생 얻어 쓰기만 했다. 이제 우리도 자식을 낳아 부모가 되었다. 부모님의 마음을 조금은 더 알 것 같다. 그렇다면 이제라도 그동안 못했던 효도를 해야 할 차례일 것 같은데, 웬걸, 이제는 내 자식, 즉 당신들의 손자, 손녀까지도 도와주기

를 은근히 기대하고 있지는 않는가. 이 얼마나 배은망덕한 일인가. 아, 진짜 이렇게 살면 안 되는 것이다. 어느 날 눈에 들어온 내 부모님의 머리에 서리가 하얗게 내렸고 손발은 무뎌져 있고 행동은 굼뜨다. 그제서야 아뿔싸 싶지만 그런 마음도 잠시, 자기 살기 바쁘다는 핑계로 제대로 신경 쓰지 못한다. 그러는 사이 부모님은 점점 늙어 가시고 그렇게 우리들의 부모님은 평생을 자식을 위해 헌신하시다 늙고 힘없는 모습으로 우리 곁을 떠나신다.

뒤늦게 통한의 눈물을 흘려보지만 그러나 부모님은 손을 거두고 말이 없으시다. 나를 낳고 눈이 오나 비가 오나 나를 걱정하며 한평생 마음 졸이며 사셨던 당신들께 우리가 해드린 건 과연 무엇인가 싶다. 다음을 생각하면 늦는다. 부모님은 기다려주지 않는다. 이제부터라도 내가 할 수 있는 작은 것부터라도 시작해서 부모님께 사랑과 정성을 드리자.

끝까지 같이 갈 친구

살아가면서 많은 사람을 만나게 되고 그들과 다양한 관계를 맺게 된다. 인간은 사회적 동물이다. 아무리 개성이 강하고 독불장군이라 할지라도 혼자서 살수는 없는 것이고 좋든 싫든 사람들과 부대낄 수밖에 없는 것이다. 살면서 마주치는 각양각색의 다양한 조직 안에서 원만한 관계를 유지하며 조화를 이루는

것은 사실 꽤 큰 능력이다. 하지만 대개 자신의 의견이나 입장을 누르고 상대를 치켜세울 때 그런 평가가 나오는 경우가 많으니, 실상은 그 역시 얼마나 스트레스를 받겠는가.

친구란 어떤 존재인가. 조건 없이 나를 이해해주고 나 역시 그를 이해하고 지지할 수 있는 대상, 적어도 억지로 가식을 떨 필요가 없는 존재, 우리는 그런 사람을 친구라 부른다. 물론 친구의 개념도 범위도 시간이 흐르면서 바뀐다. 학창시절 매일 붙어 다니며 의리를 부르짖던 친구들, 그 중엔 연락이 안 되는 친구들이 더 많고, 계속 만난다고 해도 일 년에 몇 번 보기 힘들다. 각자의 일과 가정이 있다 보니 소위 우정이 차지하는 비율은 이제 그리 크지 않다. 하지만 그렇다고 해서 우정의 가치가 완전히 사라지거나 빛이 바래지는 것은 물론 아니다. 우리에겐 여전히 친구가 필요하고 나이가 들수록 친구에 대한 의지가 더 커지는 법이다. 친구, 끝까지 함께 할 친구가 절실하다. 그러나 이 시점에서 우리는 한번쯤 돌이켜봐야 한다. 그런 친구를 원하기 전에 내가 먼저 그런 친구가 되어줄 수 있으면 어떨까. 혹시 나는 바쁘다는 이유로, 피곤하다는 핑계로 나를 필요로 하는 친구의 부탁이나 제안을 거절한 적은 없는가. 왜 없겠는가. 나의 실속을 챙기느라 친구에게 소홀하게 대한 적도 사실 없지 않다.

때때로 우리는 친구를 통해 나를 보게 된다. 다른 듯 닮은 나의 친구, 한때는 젊고 패기 넘치며 생기발랄했던 내 친구, 함께 했던 많은 추억을 공유한 내 친구가 저기서 나를 보고 빙긋이 웃고 있다. 친구여, 우리는 끝까지 함께 간다.

너무 애쓰지 말자

40대 가장의 역할은 가볍지 않다. 자, 어렵게 취업의 관문을 뚫고 앞만 보며 정신없이 살았지만 도무지 살림이 나이질 기미가 보이지 않는다. 가령 집살 때 빌린 대출이자에 여전히 허덕이고 있고 아이들 교육비에 장난 아닌 돈이 든다. 상황이 이렇다 보니 부모님 챙겨드리는 건 요원한 일이 되었고 자신들의 장래 대비는 어불성설이다. 특히나 교육에 목숨을 거는 한국 사회에서, 어이없는 문제가 지뢰처럼 묻혀있는 한국 학교에서 아이를 길러내는 일은 너무 힘든 일이다. 돈은 밑 빠진 독에 물 붓기 식으로 한없이 들어간다. 우리 자랄 땐 안 그랬는데 하며 투덜거려봐야 못난 아빠 소리 듣기 십상이다.

직장에 치여 집에 돌아오면 아내와 아이가 기대하는 좋은 아빠의 역할이 있다. 애쓴다고 애써도 도저히 따라갈 수가 없다. 몸도 마음도 점점 망가져 가고 스트레스는 끝없이 밀려온다. 예전 이십대 때 한국 40대 남자의 사망률이 세계 1위라는 불명예스러운 기사를 접했을 때 그게 무슨 소린가 했는데, 이제 그게 뭔지 알 것 같다. 이십년 전 그때에서 나아진게 하나도 없는 것이다. 나아지기는 커녕 점점 더 심해지고 있는 게 아닐까.

그럼 뭔가 뾰족한 수가 있는가. 어디 로또라도 돼서 돈벼락을 맞지 않는 한 확실한 비상구란 없다. 늘 그랬듯 묵묵히 열심히 사는 수 밖에 없다. 그러나 작은 변화는 시도할 수 있다.

그리고 그것은 의외로 힘이 셀 수도 있다. 그 중 하나가 바로 너무 좋은 부모가 되려 애쓰지 말자는 것이다. 망발로 들릴 수도 잇겠으나 요지는 자신에게 너무 큰 부담을 지우지 말자는 것이다. 사실 좋은 부모의 정의란 없다. 부모 스스로가 즐겁고 행복하다면 그것이야 말로 자식들에게 좋은 본보기가 되는 것이고 교육이 되는 것이리라. 자신은 죽도록 힘들고 괴로우면서 아이들에게 잘 살라 얘기하는 것도 모순이고, 이 한 목숨 불살라 내 자식 새끼들은 남부럽지 않게 키운다는 생각도 결코 바람직한 것은 아니다. 가족 모두가 잘 살아야 하고 모두가 즐거워야 행복한 삶이다.

벌써가 아니라 이제 겨우

시간의 흐름은 일정하지만 그것을 느끼는 것은 때때로 상대적이다. '벌써'일수도 있지만 '이제 겨우'일수도 있는 것이다. 흔한 말로 마음먹기 나름이다. 우리는 대개 나이를 먹을수록 세월이 빠르다고 느낀다. 1년이 눈 깜짝할 사이에 흐르는 것 같고 10년이란 시간도 돌아보면 순식간처럼 느낀다. 그러면서 당황하고 자꾸 뒤를 돌아보게 되고 아쉬움을 느낀다. 게다가 갈수록 가속도가 붙는 것 같다. 하지만 여기서 잠시, 유년시절을 되돌아보라, 혹은 군대시절을 상기해보라. 어땠나. 시간가는 게 빨랐던가, 시간이 왜 이리 더디 가는가라

고 느끼지 않았던가.

10년만 젊었다면, 아니 5년만 어렸더라면, 사람들은 이런 말들을 참 많이 한다. 말인즉슨, 그렇다면 정말 열심히 잘 해볼 수 있겠다는, 아쉬움을 표명하는 말일 것이다. 하지만, '늦었다고 느끼는 순간이 가장 빠른 순간이다'라는 말처럼 지금 다시 시작하면 되는 것이다.

어느새 40인가, 제대로 뭘 해보지도 못했는데 야속하게도 청춘은 벌써 멀리 떠났고 무거운 삶의 짐만 남았다고 억울해 할 수도 있다. 심지어는 이제 40대에 들어선 우리 세대를 가리켜 F세대, 즉 낙제점 세대란 표현도 한다. 이 무슨 때 이른 자조인가 싶다. 40은 아쉬움을 토로하기에, 지난 시절을 되새김질 하기엔 너무 젊다. 그렇다. 이제 겨우 40인 것이다. 그 많은 것을 겪고도 이제 겨우 40인 것이다.

우리는 인생의 여러 대소사를 겪었다. 예전의 불혹까지는 아니지만 세상사 이치에 대해서는 이제 어느 정도 안다. 그렇다면 본격적인 것은 이제부터 시작이다. 이제 겨우 출발인 셈이다. 앞으로의 평균수명 90, 100세라면 아직 반도 안온 것이다. 늦었다고 생각할 하등의 이유가 없다. 당신과 나, 이제 겨우 40이다.

공부는 죽을 때까지 한다

공부해라는 말은 누구나 떠들어대는 말이고 또 그만큼 지루한 말이지만, 그건 어쩔 수 없는 진리다. 그리고 인생을 제대로 살기 위해서 가장 신경 써야 할 부분이기도 하다. 돈이나 명예, 권력이 인생의 전부가 아니다. 공부를 통해 끊임없이 자신을 담금질해야 한다. 물론 여기서의 공부는 수험공부의 그 공부는 아니다.

얼마 전 교육방송에서 방영된 생물학자 최재천의 강의를 가끔 보았다. 다른 얘기보다 지금은 이미 인생 이모작 시대라는 점을 지적하고, 앞으로는 더욱 계속해서 공부를 해야 하는 시대라는 말이 인상적으로 들렸다. 아닌게 아니라 평균 수명은 계속 길어지고 평생직장의 개념이 사라지고 있다. 반대로 은퇴는 빨라지고 각자 긴 노후를 대비해야 한다. 풍요로운 노후를 위해, 또한 행복한 노후를 위해 계속 새롭고 실용적인 지식을 쌓아야 한다는 말은 퍽 인상적으로 다가왔다. 이는 경제적, 실용적 이유에서 뿐만 아니라 정신적 풍요로움, 나아가 삶의 질을 높여준다는 보다 본질적인 이유에서 비롯되는 것이다. 그 밖에도 공부를 해야 하는 다양한 이유가 존재한다.

내가 무척 좋아하는 고미숙의 글에서도 계속 그 점을 강조한다. 인생을 풍요롭게 살찌우는 것은 결코 돈이나 기타 물질적인 것이 아니라는 것, 인생을 주체적이고 풍요롭게 살기 위해서는 끊임없이 공부를 해야 한다고 강조한다.

많은 이들이 공부에 목말라 한다. 직장인을 대상으로 한 다양한 인문학 강좌가 인기를 끌고, 여러 분야의 학문이 넘나들며 교류하고 있으며 다양한 사람들을 끌어들이고 있다. 대학 및 기타 여러 교육기관에서 다양한 형태의 교육을 탄력적으로 실시한다. 예전엔 보기 힘든 풍경이다. 자, 대세가 이럴진대 평균수명 100세를 바라보는 우리들은 더더욱 이 점을 명심하고 계속해서 부단히 공부를 해야 할 것 같다. 그래, 절차탁마, 대기만성이다.

욕망을 잠재우기

대만 출신의 세계적 영화감독 리안은 왜 영화를 만드냐는 질문에 "내 안의 욕망을 잠재우기 위해서"라고 대답한 적이 있다. 〈록키 발보아〉에서 록키는 마지막 경기에 왜 나섰는가. 가슴 속에서 뛰는 어떤 것을 날려 보내기 위해 글러브를 잡는다.

중년이 되고 노년이 되면 과연 불혹하고 지천명 하며 이순이 될까. 그건 공자시대, 그것도 평생 부단히 자신을 갈고 닦은 이들이라야 겨우 가능한 경지가 아닐까. 그로부터 2천년 후, 평균 수명이 비약적으로 늘어나고 과거와 다르게 정말 다양하고 복잡한 구조 속에서 살아가는 우리들은 끊임없이 벌어지는 과도한 경쟁과 갖가지 유혹에 노출되어 있다. 과연 얼마나 많은 것을 겪어야 인생을 관조할 수 있으며 공자의 말처럼 모든 것에 평정할 수 있을까.

또한 그럴 수 있다면, 과연 그렇게 사는 길이 행복한 길인가 하는 질문까지도 던져볼 법 하다. 인간의 욕망은 부정하기 보다는 적극적으로 긍정적으로 관리하는 것이 더 좋지 않을까. 현재의 상황이 어떻든 욕망, 혹은 열망은 휴화산처럼 늘 가슴 속에서 도사리고 있다. 리안과 록키가 말한 욕망을 잠재운다는 의미는 그것을 억누르라는 것이 아니라, 반대로 그것과 적극적으로 맞대면하고 분출시키라는 뜻일 것이다. 물론 긍정적으로 배출하고 비워내라는 것이다.

우리는 모두 알고 있다. 그 욕망이라는 것은 다행히 열정적이고 창조적인 에너지가 될 수도 있지만 자칫 잘못하면 터무니 없는 사고로 연결될 가능성도 있다는 것을 말이다. 여하튼 욕망을 잘 다스리고 긍정적이고 발전적인 방향으로 분출을 시키는 것은 무척 중요한 일이다. 각자 욕망을 잘 잠재우도록 하자.

새롭게 다가올 미지의 앞날을 맞이하며

준비도 없이 시작된 40대, 그리고 곧 다가올 50대, 과연 나는 어떻게 그 세월들을 헤쳐 나갈 것인가, 얼핏 답답하기도 하고 두렵기도 하다. 그러나 과도한 걱정은 금물이다. 지금껏 잘 살아온 것처럼, 우리는 그 세월도 잘 살아낼 수 있을 것이다. 근거 없는 낙관은 물론 아니다. 자 허심탄회하게 얘기해 보자

당신과 나, 우리는 인생의 대소사를 어느 정도 겪었다. 다시 말해 일정한 경험과 노하우를 쌓았다. 그래서 이런저런 일이 닥쳤을 때 나름의 대책을 안다. 그것은 이십대 젊은 친구들이 쉽게 가질 수 있는 것이 아니다. 한편으로는 그래서 만사에 무덤덤, 혹은 냉소적일 수도 있다. 하지만 보다 생산적인 것은 긍정적이고 유연한 사고다. 인생은 늘 예측불허의 어떤 것이다. 그것이 인생의 묘미다. 앞으로 지금까지 보다 훨씬 더 많은 새롭고 신기한 일들이 계속해서 우리를 찾아올 것이다. 기회도 많을 것이다. 물론 실패도 있을 것이다. 기쁠 때도 있겠고 무지하게 슬프고 곤혹스러울 때고 올 것이다. 모든 일에는 양면이 있다. 당신은 어느 면을 바라볼 것인가.

요컨대 가장 좋은 것은 아직 도착하지 않았고 앞으로의 날들에 있을 것이다. 이루고 싶었던 것, 하지 못했던 일들을 맞이하고 체험할 수 있는 시간은 앞으로 올 날들 안에 있다. 우리가 열광했던 〈영웅본색〉의 영문제목이 〈A better tomorow〉이다. 더 좋은 내일, 그것은 우리의 몫일 것이다. 나와 당신의 앞날에 행운을 빈다.

좋아하는 이들과 더불어

나이가 들면 누군가를 새로 좋아하기가 쉽지 않다. 여기서 좋아한다는 말은 결코 이성간의 감정만을 말하는 것이 아니

다. 그럼 누구냐고? 말하자면 내가 좋아하는 분야에서 성과를 내는 어떤 인물을 말하는 것이다. 그리하여 그들에게 관심이 생기고 또 더러는 좋아하게 되는 경우가 종종 있다. 그리고 한번 좋아하게 되면 웬만한 일이 있어도 계속 간다.

내가 무척 좋아하지만 여러 여건상, 능력상 내가 하지 못하는 것들이 있다. 그것들을 자유자재로 다루면서 성과를 내고 있는 인물들을 보면 기분이 좋고 또 부럽기도 하다. 일종의 대리만족이라고 할까. 어쨌든 그런 사람과 동시대를 살아가는 것은 즐거운 일이고 계속 그에게 관심과 지지를 보내는 것 역시도 기분 좋은 일이다. 요즘은 워낙 과학기술과 미디어가 발달되어 있어 아무리 멀리 있어도 그들의 활동을 손쉽게 알 수 있는 시대다. 따라서 그들이 외국에 사는 이들이라고 해도 상관없다. 물론 그렇다고 아이돌을 좋아하듯 열광할 필요는 없는 것이고 그저 묵묵히 그를 지지하고 그의 작품들과 활동을 바라보고 공감하는 것, 그것만으로도 충분히 좋다.

가령 나는 영화를 무척 좋아해서 그 분야에서 좋아하는 이들이 많다. 배우들도 물론 좋아하지만 영화는 감독의 예술인만큼 감독을 더 좋아한다. 가령 왕가위나 리안 감독을 무척 좋아하는데, 그렇다 보니 그들이 만든 영화들은 빠짐없이 다 보게 되고 그들의 신작 소식에 대해서도 늘 관심을 갖게 된다. 국내에도 김지운, 유하 같은 좋아하는 감독들이 있다. 그들의 영화는 물론 책도 찾아본다. 책에 관련한 것이라면 좋아하는 이들이 더 많은데, 예를 들면 박현욱, 천명관, 김원우, 이응

준 같은 작가들을 무척 좋아한다. 또한 읽을 때마다 감탄하게 되는 고미숙, 유재현, 이영미 같은 인문학자들에게도 많은 관심이 간다. 그밖에도 스포츠 분야, 음악 분야 등등 많은 분야에도 좋아하는 이들이 있다. 그들과 더불어 살아가고 나이 들어가는 것, 나쁘지 않다. 꼭 만나서 얘기 나누고 뭘 같이 해야 능사는 아니다. 그저 멀찍이서 내가 좋아하는 이들을 바라보고 지지하고 함께 더불어 가는 것도 큰 기쁨이다.

일상의 새로운 변화를 즐기며

학교 선생으로 살고 있는 나, 대부분의 시간은 강의와 연결된다. 그런데 올 봄 강의 외에 몇 가지 변화가 찾아왔다. 새로운 분야였기 때문에 신선하기도 했고 생소하기도 했던 경험이었다. 특히 방송출연이 이어졌는데 무척 새롭고 신선한 경험이었다. MBC 〈히스토리 후〉가 시작이었다. 홍콩배우 왕조현을 조명하는 프로에서 인터뷰를 했다. 녹화는 내가 강의하는 연세대의 한 강의실에서 1시간여 진행됐다. 얼마 뒤에는 KBS 〈퀴즈쇼 사총사〉란 프로에서 연락이 왔다. 이번엔 문제에 대한 짧은 자문 정도였는데, 이 또한 신기했다. 영화 〈마지막 황제〉의 배경이 자금성이 맞느냐는 확인이었다. 그리고 얼마 후 EBS 〈세계테마기행〉이 다가왔다. '중국 대륙의 문-복건성'이란 타이틀로 해상실크로드를 개척하고 자신들끼리

똘똘 뭉쳐 힘을 합쳐 살아가고 있는 복건인들의 역사와 삶을 조명하고자 했다. 몇 주에 걸쳐 복건성 일대를 누볐다. 많은 사람들을 만났고 또 예상치 못한 숱한 일들이 있었다. 재밌고 유익했고 또 고달프기도 했다. 어쨌든 나로서는 새로운 분야에 대한 도전이었고 많이 배웠다. 돌이켜 생각해 보면 가길 참 잘했다는 생각이 들고 삶의 큰 활력소가 되었던 것 같다.

나이가 들수록 새로운 분야, 낯선 환경에 당황하기 쉬운 것 같다. 익숙한 것에서 조금만 벗어나도 금방 불편함을 느끼게 된다. 하지만 생각해보라. 우리는 늘 반복되는 일상에서의 탈출을 꿈꾸고 있지 않은가. 생각과 행동이 따로 노는 이 모순은 또 무엇인가. 용기를 내고 부딪혀 보자. 당신과 나의 이십대를 떠올려 보라. 우리는 계속해서 새로운 분야에 도전했고 실패를 별로 두려워하지 않았다. 나이가 들면서 우리는 더더욱 남의 시선을 의식하게 되고 허례허식에 지나치게 신경 쓰고 있는 건 아닐까. 가끔은 누구의 시선도 신경 쓰지 말고 내 마음가는대로 몸을 던지자. 진정한 나, 발전된 나를 만나기 위해서는 과감하게 도전하고 그 새로움을 즐길 수 있어야 할 것이다.

에필로그

오월의 신록이 푸르르다. 화창한 날씨만큼 여러 행사가 많은 즈음이고 가족들, 친구들과 함께하기 좋은 날들이다. 사람들의 웃는 모습이 보기 좋고 마음이 저절로 흐뭇해진다. 언제나 그렇게 밝고 환하게 웃을 수 있으면 좋겠다.

갑자기 닥친 마흔이 낯설고 당혹스러웠다. 생각이 많아졌고 속내는 복잡해졌다. 그리고 어느 순간 한번쯤 지나온 세월을 돌아보고 싶어졌다. 기왕이면 즐겁고 유쾌하게 추억하고 싶었다. 그리하여 순수했던 유소년의 추억들과 용수철 같이 탄탄했던 청소년기와 청춘의 시간들을 추억해 보았다. 그리고 달콤 쌉쌀했던 30대의 희노애락과 마흔을 시작한 현재의 일상과 그에 대한 단상을 정리해 보았다.

잊고 있던 지난 기억을 꺼내어 보니 아련하고 애틋한 감정이 컸다. 때로는 후회가 되는 부분도 있었고 곤혹스럽기도 했다. 하지만 전체적으로는 무척 즐겁고 행복했다. 어쨌거나 하고 싶은 이야기들은 망설이지 않고 했다. 나는 우리들이 살아온 시간들을 소중히 기억하고 싶었고 또 그것에 자신감을 갖고 싶었다. 그 모든 것들이 내 삶의 큰 밑거름이 되었기에 큰 애정과 힘을 느꼈다. 또한 지나간 추억을 돌아봄으로서 현재의 나를 돌아볼 수 있었고, 앞으로의 날들에 다시 새로운 계획을 세울 수 있었다.

당신과 나, 우리들은 앞으로 인생이라는 길을 계속해서 걸어갈 것이다. 물론 언제나 건강하고 행복하길 빌겠다. 하지만 혹시라도 실패나 고통과 마주한다 하더라도 꿋꿋하게 헤쳐 나갈 수 있기를 기원한다. 언제 어디서라도 열정과 긍정만은 잃지 않았으면 좋겠다.

영웅본색 세대에게 바친다

ⓒ 2013 이종철

이종철 지음

2013년 10월 20일 초판 1쇄 발행
2014년 11월 25일 초판 2쇄 발행

펴낸이 안우리
편 집 권연주
디자인 이주현

펴낸곳 스토리하우스
등 록 제324-2011-00035호
주 소 서울시 영등포구 영등포동 8가 56-2
전 화 02-2636-6272
팩 스 0505-300-6272
이메일 whayeo@gmail.com
ISBN 979-11-85006-02-4 03600

이 도서의 국립중앙도서관 출판시도서목록(CIP)은 서지정보유통지원시스템 홈페이지(http://seoji.nl.go.kr)와
국가자료공동목록시스템(http://www.nl.go.kr/kolisnet)에서 이용하실 수 있습니다.
(CIP제어번호: CIP2013019905)

값: 14,800원